단원 김홍도

대중적 오해와 역사적 진실

장진성

사회평론아카데미

머리말

2005년 가을부터 1년간 저자는 미국 뉴욕의 메트로폴리탄박물관에서 펠로우(Jane and Morgan Whitney Fellow)로 있으면서 청초(淸初)를 대표하는 화가인 왕휘(王翬)에 대한 특별전을 준비했다. 이 특별전을 준비하면서 만약 한국의 화가 중 한 명을 선정해 특별전을 연다면 누가 가능할까 하는 생각을 해본 적이 있다. 이때 머리에 떠오른 인물이 김홍도이다. 메트로폴리탄박물관에서 김홍도 특별전을 열 경우 그의 생애와 예술을 어떻게 조명할 것인가 하는 문제는 그 후 늘 뇌리에 남아 있었다. 그러나 2006년 가을 서울대학교에 부임한 이래 교육과 연구, 각종 행정 사무로 바쁜 나날을 보내게 되어 저자의 김홍도 연구는 제대로 이루어지지 못했다.

2013년에 연구년을 맞이해 저자는 뉴욕의 한국문화원에서 영어로 김홍도에 대한 특강을 할 기회를 가지게 되었다. 당시 특강의 청중은 재미교포를 비롯한 미국인들이었는데 이들에게 김홍도의 생애와 예술을 어떻게

설명할 것인가 하는 문제를 깊이 고민하게 되었다. 특히 김홍도에 대해 문외한인 미국 사람들에게 그를 어떻게 이해시킬 것인가를 생각하는 데 많은 시간을 보냈다.

　이 특강에서 저자는 김홍도는《단원풍속화첩》을 통해 조선 후기를 대표하는 풍속화가로 널리 알려졌지만 이것은 그의 실상이 아니며 오히려 그는 병풍화의 거장이었음을 지적하였다. 아울러 김홍도는 정조 시대를 대표하는 최고의 화가였으며 동시에 18세기 후반 동아시아 화단에서도 독보적인 화가였다는 주장을 하였다. 특히 그와 동시대에 활동했던 중국과 일본의 어느 화가들과 비교해보아도 김홍도는 이들에게 결코 뒤지지 않는 비범한 화가였다는 사실을 강조하였다. 저자는 18세기 후반 중국 및 일본 화단의 상황을 여러 예를 들어 설명했으며 1776년 정조의 등극과 함께 동아시아 화단에 혜성처럼 등장한 김홍도의 생애와 예술을 일국사(一國史)의 관점이 아니라 국제적 시각에서 살펴야 한다고 주장하였다. 이 책의 뼈대가 되는 핵심 내용은 뉴욕에서 행한 특강을 준비하면서 얻은 결론과 직결되어 있다.

　저자의 김홍도 연구는 2015년부터 본격화되었다. 이 과정에서 김홍도는 천재 화가였으며 그의 천재성은 그의 병풍 그림에서 발견할 수 있다는 사실을 더욱 확실하게 알 수 있었다. 또한 18세기 후반에 활동한 중국 및 일본의 화가들과 김홍도를 비교하여 연구한 결과 김홍도가 차지했던 국제적 위상도 재확인할 수 있었다.

　도화서와는 전혀 관련이 없는 중인 집안에서 태어난 김홍도는 독학으로 그림 공부를 하여 도화서에 들어갔으며 천부적인 능력으로 단숨에 조선 최고의 화가로 성장했다. 그는 병풍 그림을 통해 새로운 회화적 실험

을 감행했으며 그의 병풍화는 조선 후기의 회화 발전에 결정적인 역할을 하였다. 또한 그는 모든 그림 장르에 뛰어났던 탁월한 화가로 동시대 중국과 일본의 어느 화가와 비교해도 손색이 없는 인물이었다. 김홍도는 18세기 후반 동아시아 화단을 빛낸 별과 같은 존재였다. 이것이 그동안 저자가 해온 김홍도 연구의 핵심 내용이다. 이 책을 읽은 후 독자들이 《단원풍속화첩》으로 널리 알려진 김홍도가 단순히 조선 후기를 대표하는 풍속화가가 아니었음을 이해하게 된다면 저자의 큰 기쁨이 될 것 같다.

이 책을 준비하면서 가장 고심했던 사항은 《단원풍속화첩》 속의 서당, 씨름, 대장간 그림의 작가로만 김홍도를 인식하고 있는 대중들의 그에 대한 잘못된 이해를 어떻게 바꿀 수 있을까 하는 문제였다. 대중적 오해와 통념은 사실 바꾸기가 매우 어렵다. 《단원풍속화첩》의 그림들은 신문, 잡지, 방송 등 대중매체뿐 아니라 농산물 광고, 민속 관련 행사를 통해 널리 알려졌으며 심지어 민속주점, 한식당, 관광호텔의 내부 장식용 이미지로도 다양하게 활용되고 있다. 이처럼 서당, 씨름, 대장간 장면의 복제물은 도처에 존재한다. 그 결과 《단원풍속화첩》은 '김홍도는 풍속화가'라는 뿌리 깊은 고정관념을 대중에게 심어주는 데 결정적인 역할을 하였다. 이 책은 바로 이러한 김홍도에 대한 잘못된 통념을 바로잡고 그의 진정한 모습을 알리기 위해 쓰였다.

이 책을 통해 독자들이 김홍도는 누구였으며 그가 화가로서 이룩한 업적은 무엇이었으며 조선 후기 화단, 더 나아가 18세기 후반 동아시아 화단에서 그가 차지했던 위상은 어떠했는가를 정확하게 이해하기를 희망해본다. 아울러 이 책이 김홍도의 생애와 예술을 새롭게 조명하는 계기가 되었으면 한다. 이 책을 출간하면서 오래전에 생각했던 김홍도에 대한 해

외 특별전을 다시 꿈꾸게 되었다. 김홍도가 국제적으로 재조명되어 그의 역사적 가치가 제대로 알려질 수 있는 날이 오기를 바란다.

이 책의 출간에 깊은 관심을 가지시고 저자의 김홍도 연구를 격려해 주신 은사(恩師) 안휘준 선생님께 먼저 감사드린다. 진준현 선생, 고(故) 오주석 선생이 펴낸 김홍도에 대한 연구서는 이 책의 학문적 밑거름이 되었다. 두 선배 학자에게 존경의 마음을 표한다. 연구비를 지원해준 한국연구재단에도 감사의 마음을 전한다. 저자의 거친 원고를 끊임없이 고치고 다듬어 훌륭한 책으로 만들어준 (주)사회평론아카데미 편집부에도 깊이 감사드린다.

차례

8 김홍도와 18세기 후반의 동아시아 회화

프롤로그

조선 후기를 대표하는 화가인 김홍도(金弘道)는 대중적으로 가장 널리 알려진 화가이다. 현재 보물 제527호로 지정되어 있는 《단원풍속화첩(檀園風俗畵帖)》(국립중앙박물관 소장)에 들어 있는 〈씨름〉, 〈서당〉[그림 1], 〈무동(舞童)〉, 〈대장간〉[그림 2] 그림을 통해 김홍도는 조선 후기 서민들의 일상생활을 생생하게 그려낸 대표적인 풍속화가로 알려져 왔다. 《단원풍속화첩》은 《단원풍속도첩(檀園風俗圖帖)》, 《풍속화첩》, 《단원풍속첩》, 《속화첩》으로도 불린다. 특히 《단원풍속화첩》은 가장 한국적인 성격을 보여주는 그림으로 대중적으로 인식되었다. 그 결과 이 화첩은 김홍도의 명작이 되었다.

《단원풍속화첩》은 일반 대중에게 김홍도를 한국적인 풍속화의 대가로 널리 알리는 데 결정적인 역할을 하였다. 그러

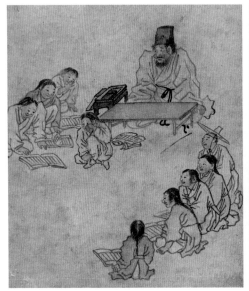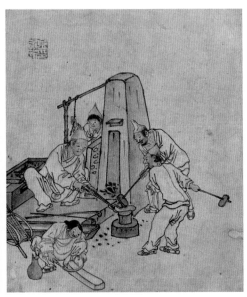

나 또한 이 화첩의 지나친 대중성은 김홍도가 이룩한 화가로서의 업적을 한국적 풍속화라는 범주 안에 가두어버리는 부정적인 역할도 하였다. 즉,《단원풍속화첩》은 김홍도에 대한 대중적 오해의 근원이기도 했다. 한편 최근《단원풍속화첩》은 김홍도가 그린 작품이 아니라는 견해가 제기된 바 있어 이 화첩을 둘러싼 논란은 앞으로도 지속될 것으로 생각된다.[1]

김홍도는 풍속화만 잘 그린 화가가 아니었다. 그는 풍속화뿐 아니라 산수화, 도교 및 불교 관련 그림인 도석화, 화조화, 인물화 등 모든 그림 장르에서 탁월한 기량을 발휘한 조선 후기 최고의 화가였다. 아울러 김홍도는 중국적인 소재와 주제를 다룬 작품들 또한 매우 잘 그렸다. 따라서 김홍도를 한국적인 풍속화의 대가로만 평가하는 것은 그의 예술적 재능과 성취에

대한 일면적인 이해에 불과하다.

　김홍도를 새롭게 이해하기 위해서는 기존 연구의 주류적 시각인 '가장 조선(한국)적인 화가'라는 인식에서 벗어날 필요가 있다. 이를 위해서 먼저 김홍도의 생애를 보다 객관적으로 고찰해야 한다. 김홍도는 도화서(圖畵署) 화원(畵員)이었다. 그러나 그는 도화서 화원 집안 출신이 아니었다. 그는 중인 무관 집안 또는 무반 서얼 집안 출신이다. 조선 후기에 도화서는 몇 개의 중인 집안이 독점할 정도로 혈연적 유대감이 매우 강한 조직이었다. 김응환(金應煥)을 필두로 한 개성 김씨 집안이 대표적인 예이다.

　김홍도의 삶을 이해하는 데 있어 그가 도화서 화원 집안 출신이 아니라는 사실은 매우 중요하다. 가업을 전수하여 대대로 화원직(畵員職)을 계승하던 도화서의 폐쇄적인 분위기 속에서, 그리고 기존 화원 집안의 득세 속에서 김홍도는 아무런 연고도 없이 오직 실력만으로 당대 최고의 화원이 되었다. 이 점은 김홍도의 생애를 이해하는 데 매우 주목할 만한 사항이다.

　도화서 화원 집안 출신이 아닌 김홍도가 도화서에 들어갈 수 있었던 것은 오직 뛰어난 그림 실력 때문이었다. 김홍도는 그림 분야에 있어 타고난 천재였다. 그에게는 그림을 전문적으로 가르쳐준 그림 선생도 없었다. 그는 홀로 그림 공부를 해 도화서에 들어갔다. 김홍도의 천재성은 그를 순식간에 국중(國中) 최고의 화가로 만들어주었다. 강세황(姜世晃)은 김홍도가 모든

그림에 뛰어났던 것은 천부적인 소질[天賦之異] 때문이라고 그의 천재성을 극찬했다. 또한 홍신유(洪愼猷)도 김홍도는 나이 30이 채 되기도 전에 화가로서의 명성이 높았는데 그 이유는 다름 아닌 그가 지닌 천재성 때문이라고 하였다. 김홍도는 고금(古今)의 화가들 중 대항할 사람이 없을 정도로 비범했으며 당대에 유행했던 화풍을 일신하여 그림에 있어 새로운 경지를 열었다고 한 강세황의 평가 역시 그의 천재성에 대한 칭찬이었다.

김홍도는 쟁쟁한 도화서 화원 집안 출신의 선배 및 동료들을 제치고 오직 자신의 재능과 능력만으로 최고의 화가로 성장하였으며 그 결과 정조(正祖)가 가장 신임하고 아꼈던 화가가 되었다. 다른 화가들이 집안의 도움으로 도화서에 들어가는 특권을 누린 반면 그림과는 아무런 관련이 없는 중인 집안 출신의 김홍도가 최고의 화원이 되었다는 것은 경이로움 그 자체이다.

그렇다면 김홍도의 천재성은 어디에서 발견할 수 있을까? 그의 천재성은 바로 그가 그린 병풍화에서 찾을 수 있다. 김홍도는 병풍화(屛風畵)의 대가였다. 《군선도(群仙圖)》, 《행려풍속도(行旅風俗圖)》, 《서원아집도(西園雅集圖)》, 《해산도병(海山圖屛)》, 《삼공불환도(三公不換圖)》 등 김홍도가 남긴 불후의 명작들은 거의 예외 없이 병풍 그림이다. 복잡한 구성과 웅장한 화면으로 인해 뛰어난 화가가 아니면 결코 병풍 그림을 그릴 수 없었다.

김홍도가 32세 때 그린 《군선도》를 보면 등장인물들의 동

작, 자세, 표정 등이 생생하게 묘사되어 있어 그가 지닌 대가로
서의 면모를 유감없이 보여준다. 그는 속필(速筆)로 순식간에
신선과 시동들을 그려냈는데 인물들이 모두 눈앞에서 움직이
는 것처럼 생동감과 현장감이 화면에 잘 드러나 있다. 이것은
대가다운 솜씨가 아니면 불가능한 일이었다. 김홍도 이전에도
병풍화는 그려졌다. 그러나 조선 전기의 경우 주로 소상팔경도
(瀟湘八景圖) 등 산수화가 주류였다. 조선 후기에는 궁중기록화
(宮中記錄畫), 궁중장식화(宮中裝飾畫), 경직도(耕織圖), 화훼도
(花卉圖) 등 다양한 주제의 병풍이 만들어졌다. 특히 19세기에
많은 병풍 그림이 제작되었다. 정조 시대는 조선 후기에 병풍
화가 유행하는 데 전환점이 된 시기였다. 그런데 정조 시대에
병풍화 제작을 주도했으며 이후의 병풍화 발전에 결정적인 역
할을 한 인물이 바로 김홍도이다.

　　한편 김홍도가 병풍화의 거장으로 성장하게 된 배경에는
정조의 후원(後援)이 있었다. 현존하지는 않지만 김홍도가 그
린 궁중벽화였던 〈해상군선도(海上群仙圖)〉의 존재는 김홍도가
일찍부터 병풍화의 대가로 인식되었음을 알려준다. 〈해상군선
도〉는 거대한 벽화이다. 정조가 김홍도에게 대화면의 벽화를
그리도록 한 것은 당시 김홍도가 이미 병풍화의 대가였음을 그
가 정확하게 알고 있었다는 것을 의미한다. 도화서 화원들 중
김홍도가 병풍화에 가장 뛰어났기 때문에 정조는 김홍도에게
〈해상군선도〉와 같은 대작의 제작을 명했던 것이다.

　　정조는 즉위한 이래 김홍도에게 모든 궁중의 그림 업무를

맡길 정도로 그를 신뢰하고 아꼈다. 1800년 정월에 김홍도는 새해맞이 그림으로《주부자시의도(朱夫子詩意圖)》를 그려 정조에게 바쳤다. 정조는 김홍도가 주자(朱子)가 쓴 시의 깊은 뜻을 파악해 그림을 그렸다고 칭찬해주었다. 책거리 병풍 그림을 위시해 그가 정조를 위해 그린 병풍화는 상당수였을 것으로 생각되지만 현재 남아 있는 작품들이 적은 것이 아쉽다.

1796년에 정조의 숙원 사업이었던 화성(華城)이 완공된 후 화성행궁에 배치할 목적으로 제작된《화성춘팔경도(華城春八景圖)》,《화성추팔경도(華城秋八景圖)》중 가을 경치를 그린〈서성우렵(西城羽獵)〉과〈한정품국(閒亭品菊)〉이 남아 있어 정조의 명을 받고 김홍도가 제작했던 병풍화의 일단을 살펴볼 수 있다. 김홍도는 1790년 수원 용주사 대웅보전에 걸린 불화인〈삼세여래체탱(三世如來體幀)〉제작을 감독했다. 또한 그는 1795년에 단행된 정조의 화성 행차 과정을 기록한『원행을묘정리의궤(園行乙卯整理儀軌)』의 삽화인 도식(圖式) 제작을 총괄하였다. 그는 정조 시대 내내 '왕의 화가'로서 활동했다.

18세기 후반 조선에서 김홍도를 능가할 화가는 없었다. 아울러 김홍도는 단지 조선을 대표하는 최고 화가에 그치지 않았다. 그는 18세기 후반 동아시아 화단(畫壇)에서 가장 뛰어난 화가 중 한 명이었다. 중국의 경우 송나라 이후 사라졌던 화원(畫院)이 건륭제(乾隆帝) 시기에 부활되면서 뛰어난 궁정화가들이 다수 출현하였다. 한편 주세페 카스틸리오네(Giuseppe Castiglione, 중국명 낭세녕郎世寧)를 위시한 다수의 서양 예수회

선교사들이 궁정화가가 되어 동·서양 사이의 문화 및 예술 교류를 달성하였다. 건륭제의 화원에 대한 적극적인 지원으로 재능이 뛰어난 많은 궁정화가들이 나타나 왕성하게 활동하였다. 그 결과 화원은 전례가 없을 정도로 융성하였다.

그러나 1770년대 중반 이후 건륭제를 대신해 화신(和珅)이 실제 국가 권력을 장악하게 되었다. 화신 집권기에 화원에 대한 조정의 적극적인 지원은 사라지게 되었다. 화원이 점차 활력을 잃어버리게 되자 걸출한 궁정화가들도 더 이상 나오지 못했다. 특히 당대의 대표적인 궁정화가였던 서양(徐揚)을 마지막으로 1770년대 후반 이후 화원에서는 더 이상 뛰어난 화가가 배출되지 못했다.

결국 화원의 급속한 몰락으로 19세기 중엽 이후 상해에서 해파(海派) 화가들이 등장하여 근대적인 감각으로 회화작품을 제작하기 전까지 중국의 화단은 암흑기로 접어들었다고 할 수 있다. 화신이 집권하던 시기에 조선에서는 정조가 등극했으며 청년 화가였던 김홍도가 혁신적인 화풍으로 새로운 시대를 열었다. 《군선도》(1776)와 《행려풍속도》(1778)는 동아시아 화단에 새로운 강자로 등장한 김홍도의 존재감을 여실히 보여주고 있다. 즉, 18세기 후반에 김홍도를 능가할 화가는 중국에 없었다.

일본의 경우 18세기 후반에 오사카, 쿄토, 토쿄에서 뛰어난 화가들이 다수 활동하였지만 이들은 자신들이 잘 그리는 그림들에서만 재능을 보였다. 서양화풍의 영향을 받아 사실주의

적 화풍으로 저명했던 마루야마 오쿄(円山応挙), 기이한 그림을 잘 그려 대중적인 인기가 높았던 기상(奇想)의 화가들인 나가사와 로세츠(長沢芦雪)와 이토 자쿠츄(伊藤若冲), 린파(琳派)의 리더였던 사카이 호이츠(酒井抱一) 등이 있었지만 이들의 화가로서의 역량은 김홍도와 비교될 수 없는 수준이었다. 그 이유는 매우 간단하다. 이들은 자신들의 능력과 재능을 최대한 발휘할 수 있는 전문적인 그림 장르에만 몰두하였다. 이들은 해당 장르에서는 각각 개별적으로 뛰어났지만 여타의 장르에서는 큰 역량을 발휘하지 못했다. 이들은 모두 전문적인 직업화가들이었다. 따라서 각각 다른 화파(畫派)에 소속된 화가들은 그림 시장 내에서 마치 분업(分業)을 하듯 특정 장르에 자신의 능력을 극대화하였다. 이토 자쿠추는 이색적인 닭 그림으로 유명했는데 다른 화파에 속했던 사카이 호이츠는 닭 그림을 그리지 않았다.

한 화파에 속한 화가들은 다른 화파의 영역을 침범하지 않았다. 그들은 자신이 최고의 능력을 발휘할 수 있는 그림에만 몰두하여 명성을 얻었고 돈을 벌었다. 따라서 일본의 화가들은 다른 화파에 속한 화가들과 같은 주제 및 장르의 그림에서 경쟁할 필요가 없었다. 간단히 이야기해 이들은 스스로 잘하는 것만 열심히 하면 되었다. 즉, 다양한 장르의 그림에 모두 정통했던 김홍도에 비해 동시대에 활동했던 일본 화가들은 특정 장르에만 탁월했을 뿐이다.

결국 김홍도는 18세기 후반 동아시아 화가들 중 모든 그림

장르에서 걸출한 능력을 발휘했던 거의 유일한 화가였다고 해
도 과언이 아니다. 그러나 대중적 인식 속에 김홍도는 여전히
《단원풍속화첩》으로 대표되는 한국적 풍속화의 대가로만 남아
있다. 김홍도를 18세기 후반 동아시아 화단 전체의 맥락에서
다시 살펴보아야 하는 이유가 바로 여기에 있다.

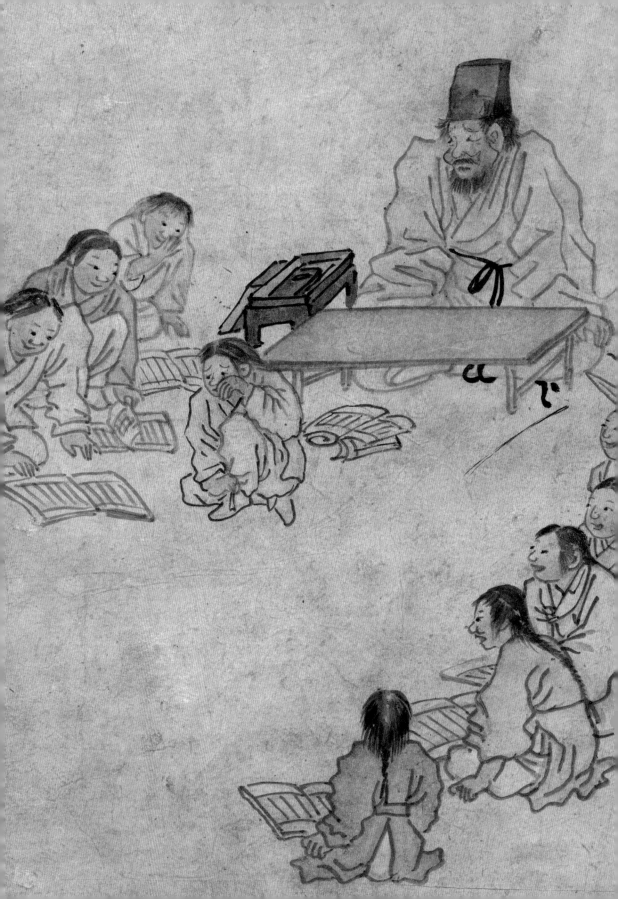

김홍도는 누구인가 1

집안 배경

김홍도(金弘道, 1745~1806 이후)의 생애는 다른 조선시대 화가들에 비해서는 상대적으로 잘 알려져 있지만 여전히 명확하지 않다. 그가 1745년에 태어난 것은 맞지만 어디서 태어났으며 어떤 과정을 통해 도화서(圖畵署) 화원(畵員)이 되었는지 등 그의 초년에 대한 정보는 매우 부족하다.[1]

김홍도의 집안 내력 또한 상세하지 않다. 김홍도는 영조 21년에 김해(金海) 김씨 무관(武官) 집안에서 태어났다. 김홍도의 5대조인 김득남(金得男)은 정3품 절충장군(折衝將軍)에 오른 인물이었다. 4대조인 고조부 김중현(金重鉉)은 의주 부근의 벽단(碧團)에서 변방 지휘관으로 활동했으며 종3품 첨절제사(僉

23

節制使)를 지냈다. 증조부인 김진창(金震昌)은 종4품 만호(萬戶)였다. 김홍도의 5대조에서 증조부까지 모두 참상관(參上官, 종6품) 이상의 고위 서반(西班: 무반) 관직을 지낸 무관이었다. 특히 증조부인 김진창은 어떤 연유에서인지는 모르지만 거대한 부를 축적하여 나라를 통틀어 가장 큰 부자 중의 하나였다고 한다. 김진창은 본처 외에도 천민 출신의 부인이 있었던 것 같다. 그는 노비 출신의 부인을 양인(良人)으로 만들었는데, 그로 인해 천민 부인의 본래 주인임을 자처하고 나선 양반들에게 신분 전환 비용인 속량비(贖良費)를 물어주느라 고생했다고 한다.[2]

김진창의 아들이자 김홍도의 조부인 김수성(金壽星)에 대해서는 문헌상 기록된 관직이 없다. 김홍도의 부친인 김석무(金錫武) 또한 벼슬을 한 기록이 존재하지 않는다. 증조부인 김진창이 만호 벼슬에 국중 최고 부자 중의 하나였음을 고려할 때 할아버지와 아버지가 전혀 벼슬을 하지 못한 것은 매우 의아한 일이다. 이 점은 김홍도의 조부인 김수성의 어머니가 김진창의 천민 부인이었을 가능성을 높여준다. 이 가능성을 인정할 경우 김수성은 서얼이 된다. 김수성은 무관 양반가에서 태어났으나 서얼로 신분이 영락한 결과 벼슬을 하기 어려웠던 것으로 여겨지며, 그 아들인 김석무 또한 마찬가지였던 것으로 생각된다.

따라서 김홍도의 직계는 본래 무관 양반 집안이었으나 할아버지인 김수성 때 이르러 서얼 신분이 되면서 이후 중인으로

신분이 더 떨어지게 된 것 같다. 김홍도의 육촌형인 김광태(金光兌)가 보통 중인들이 맡았던 벼슬인 훈련도감(訓鍊都監)의 서리(胥吏)를 지낸 것을 보면 김홍도 세대에 와서 확실하게 그의 직계는 중인 신분이 된 것으로 여겨진다. 김홍도의 증조부, 조부의 처가를 살펴보면 모두 중인 집안으로 역관, 계사(計士), 서리들을 배출하였다. 한편 김홍도의 외가는 벼슬한 인물이 없을 정도로 한미했다. 한 가지 확실한 사실은 김홍도의 친가와 외가를 통틀어 살펴보아도 도화서와 관련된 인물은 단 한 사람도 발견되지 않는다는 점이다.

　　김홍도의 초년 시절을 알려주는 자료로 주목되는 것은 강세황(姜世晃, 1713~1791)이 쓴 「단원기(檀園記)」와 「단원기우일본(檀園記又一本)」이다. 김홍도의 전기 자료인 이 두 글에서 강세황은 김홍도가 어릴 적(대략 7~8세경)부터 자신의 집에 놀러 다녔으며 김홍도의 재능을 칭찬해주기도 하고 그에게 화결(畵訣), 즉 그림 그리는 기본 요체(要諦)를 가르치기도 했다고 언급하고 있다.

　　「단원기」와 「단원기우일본」은 김홍도가 안기찰방(安奇察訪)직을 마치고 도화서로 복귀한 1786년 이후 어느 때인가에 작성된 것으로 여겨진다.[3] 당시 70대 중반이었던 강세황은 40대 초였던 김홍도와의 인연을 설명하면서 자신과 김홍도와의 관계가 세 번 변했다고 하였다. 먼저 그는 어린 김홍도가 자신의 집을 드나들 때 화결을 가르쳤다고 하였다. 이후 1774년에 강세황은 종6품 사포서별제(司圃署別提)로 부임하여 같은 부서

에서 김홍도와 함께 근무하게 되었다. 이것이 두 번째 변화이다. 마지막으로 1786~1789년에 강세황은 정2품 오위도총부도총관(五衛都摠府都摠管)으로 재직하고 있었지만 예술에 있어서는 신분과 나이를 떠나 김홍도를 '지기(知己)'로 생각할 정도로 가깝게 느꼈다고 술회하였다.

강세황은 32세 때인 1744년 서울을 떠나 처가가 있는 경기도 안산으로 이주하였다. 그는 61세 때인 1773년 종9품 벼슬인 영릉참봉(英陵參奉)으로 처음 벼슬길에 올라 서울로 돌아오기 전까지 30년을 안산에서 살았다.[4] 「단원기」, 「단원기우일본」에 보이는 기록으로 인해 김홍도는 오랫동안 안산에서 태어나 자란 것으로 알려져 왔다.

김홍도가 안산에서 태어났는지는 현재 전혀 알 수 없다. 김홍도의 선대가 줄곧 한양에서 무관 벼슬을 지낸 집안임을 감안할 때 수도 한양을 떠나 전혀 연고가 없는 안산으로 이주했다는 것은 상식적으로 이해가 되지 않는다. 그런데 한 가지 생각해볼 점은 김홍도의 할아버지인 김수성이 서얼일 가능성이다.[5] 김수성과 그 아들 김석무가 벼슬을 못했던 것도 집안이 무관 양반에서 서얼로 신분이 떨어졌기 때문인 것 같다. 그 결과 김홍도의 할아버지 또는 아버지가 어떤 연유에서인지는 모르지만 안산으로 이주했을 가능성을 생각해볼 수 있다.

그러나 이 가능성은 매우 낮다. 한양에 살던 서얼들은 이곳을 떠나는 일이 거의 없었다. 이들은 서울에 살아야 주변의 도움으로 작은 벼슬이라도 할 수 있었기 때문이다. 수도 한양

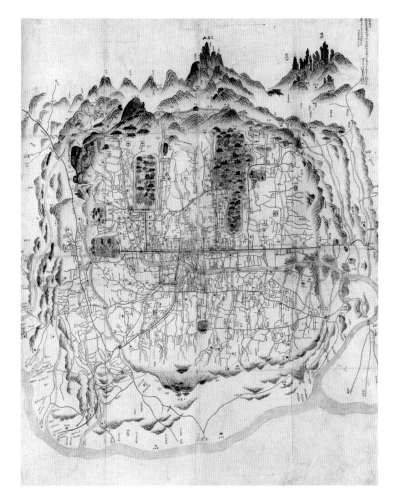

그림 1-1. 작가 미상,
〈한성도(漢城圖)〉,
19세기, 종이에 채색,
129.5×103.5cm,
개인 소장

에서 지리적으로 떨어질수록 벼슬을 할 기회는 더욱 멀어질 수밖에 없었다. 따라서 한양에서 세거(世居)했던 집안의 사람들이 아무런 연고도 없는 안산으로 이주했다는 것은 상식적으로 납득하기 어려운 일이다. 비록 서얼 또는 중인 신분으로 김홍도의 할아버지와 아버지가 살았다고 해도 이들은 평민이 아니었다. 이들에게 한양을 떠난다는 것은 벼슬할 희망과 경제적

기반을 버리고 평민, 즉 농부로 살겠다는 것을 의미한다.

김홍도의 증조할아버지인 김진창이 만호 벼슬을 지냈으며 갑부였던 사실을 감안했을 때 김수성과 김석무가 한양을 떠나 안산으로 이주해야 할 특별한 이유를 발견하기 어렵다. 이들이 연고도 없는 안산으로 이주했다면 이들이 할 수 있는 일은 농사일밖에 없었다.

그렇다면 강세황이 「단원기」, 「단원기우일본」에서 자신의 집에 김홍도가 놀러 왔으며 자신이 어린 김홍도에게 그림의 기초가 되는 화결을 가르쳤다는 이야기는 어떻게 이해해야 할까? 강세황은 1744년에서 1773년까지 처가가 있는 안산에서 살았다. 물론 강세황이 안산에 살 때 서울과의 왕래를 완전히 끊은 것은 아니었다.

일반적으로 조선시대 양반들은 부득이한 사정으로 한양을 떠나 향촌으로 이주하더라도 본래 한양에 있던 집을 없애지 않았다. 이들은 향촌과 한양의 집을 오가며 세상 돌아가는 상황을 파악하고는 했다. 한양은 정치의 중심지였다. 양반들이 과거에 합격하고 관료로 활동하려면 반드시 한양에 살아야 했다. 설혹 상황이 여의치 않아 이들이 한양을 떠나도 한양에서 일어나는 일을 모르고는 정계에 입문할 수 없었다.

강세황보다 한 세대 앞서 활동했던 문인화가인 윤두서(尹斗緖, 1668~1715)의 경우를 보면 이 점을 이해하기 쉽다. 윤두서는 전라도 해남에서 태어나 자랐으나 8세인 1675년에서 11세인 1678년 사이에 한양으로 이주한 것으로 추정되고 있다. 확

실한 것은 13세(1680) 이후 그는 줄곧 한양에서 생활했다. 현재의 명동성당 인근에 살았던 윤두서는 벼슬을 하기 위해 한양에 장기간 체류하였다. 그러나 남인이었던 윤두서는 서인이 득세하던 당시 상황에서 벼슬을 할 수 없었으며, 마침내 1713년(숙종 39) 벼슬에 대한 모든 희망을 버리고 해남으로 낙향하였다.

윤두서는 낙향한 지 2년이 지난 1715년에 48세로 사망했다. 윤두서는 해남 윤씨 가문의 종손으로 전라도의 거부(巨富) 중 한 사람이었다. 그가 성년이 되어 집안의 땅을 관리하고 산 세월은 불과 2년 정도에 불과했다. 대지주 집안의 종손임에도 불구하고 윤두서는 인생의 대부분을 한양에서 보냈던 것이다. 그는 해남에서 태어났지만 어린 시절 한양으로 와서 줄곧 이곳에서 산 서울 사람이었다.[6]

강세황 또한 윤두서와 상황이 비슷했다. 그는 1713년 한양의 남소문동에서 대제학(大提學)과 예조판서를 지낸 강현(姜鋧, 1650~1733)의 9남매 중 막내로 태어났다. 그가 태어났을 때 아버지 강현의 나이는 64세였다. 할아버지 강백년(姜柏年, 1603~1681)은 예조판서와 우참찬(右參贊)을 역임한 고위 관료로 강세황은 명문 진주(晉州) 강씨 집안에 태어나 순탄한 관직 생활을 할 것으로 기대되었다.

그러나 당쟁이 격심했던 숙종(肅宗, 재위 1674~1720) 시기를 거치면서 당색(黨色)이 소북(小北)이었던 강세황 집안은 영조(英祖, 재위 1724~1776)가 즉위한 이후 노론 주도의 정국에서

서서히 밀려나게 되었다. 1728년에 정권에서 배제된 소론 및 남인 과격파가 일으킨 반란인 이인좌(李麟佐, ?~1728)의 난에 강세황의 형 강세윤(姜世胤, 1684~1741)이 연루되어 귀양을 가게 되자 그의 집안은 철저하게 권력으로부터 배제되었다. 본래 강세윤은 이 난을 평정하러 가서 공을 세웠으나 반란군의 일원인 정세윤(鄭世胤)과 이름이 혼동되어 투옥, 유배되었다. 그는 죽은 지 22년이 지난 1763년에야 억울함이 알려지게 되어 신원(伸寃)되었다. 그러나 강세윤이 겪은 이 황당한 사건으로 강세황은 역적의 동생이 되어 오랜 세월 벼슬을 못하고 야인으로 살았다.

강세황은 비록 집안이 정권에서 멀어지고 경제적으로 곤궁해져 안산으로 이주했지만 그는 수도 한양에 쌓아놓은 자신의 인적 네트워크를 계속 유지하였다. 늘 기회가 되면 벼슬을 하고 싶어 했던 강세황은 1766년(54세)에 자신의 인생을 추억하며 쓴 자전(自傳)적인 글인 「표옹자지(豹翁自誌)」에서 "나는 대대로 벼슬한 집안의 후손으로 운명과 시대가 어그러져서 늦도록 출세하지 못하고 시골에 물러앉아 시골 늙은이들과 자리다툼이나 하고 있다가, 만년에는 더더욱 서울과 소식을 끊고 사람을 만나지 않았다"라고 하였다.[7] 그는 만년이 돼서야 비로소 벼슬을 하겠다는 뜻을 그만두게 되었으며 그 결과 서울과 소식을 끊고 사람을 만나지 않게 되었다고 술회하였다.

거꾸로 뒤집어보면 이 이야기는 강세황이 만년이 되기 전까지 서울에 있던 사람들과 계속 소식을 전하고 만났음을 알려

준다. 실제로 강세황은 한양에 남겨두고 온 집과 안산 집을 오가며 생활했으며, 이후 벼슬할 가능성이 사라지고 나이가 들자 서울로 가서 사람을 만나는 일을 포기하였다.

안산

그렇다면 김홍도가 어린 시절 드나들었던 강세황의 집은 어디에 있던 집이었을까? 이 집이 그가 거주하던 안산 집이었는지 아니면 안산으로 이주하기 전에 살았던 염초교(지금의 염천교) 근처의 서울 집이었는지는 여전히 모호하다. 그런데 강세황이 쓴 「단원기」, 「단원기우일본」을 아무리 살펴보아도 김홍도가 안산에서 태어나고 자란 느낌을 주는 문장을 찾을 수 없다.

강세황은 김홍도가 태어나기 1년 전인 1744년에 안산으로 이주해 30년을 이곳에서 살았기 때문에 만약 김홍도가 안산에서 태어나 자랐다면 그의 성장을 옆에서 지켜본 사람이 된다. 따라서 김홍도가 안산 사람이라면 강세황은 「단원기」, 「단원기우일본」에서 이 사실을 자세하게 언급했을 것이다. 그러나 강세황은 이 글들에서 매우 짧게 김홍도가 어린 시절 자신의 집에 드나들었으며, 그림 그리는 기초 사항을 가르쳤다고만 언급하고 있을 뿐 그가 안산에서 태어나 자랐다는 이야기를 일절 하지 않고 있다. 이 점은 김홍도가 안산에서 태어나 자라지 않았음을 강력하게 시사한다.

한편 김홍도가 안산에서 태어나 성장하지 않았음은 이용휴(李用休, 1708~1782)의 글에서도 유추할 수 있다. 이용휴가 쓴 「대우암기(對右菴記)」는 김홍도가 거처하던 곳인 대우암에 대해 설명하는 동시에 김홍도의 재능을 칭찬한 글이다. 이 글에서 그는 "김군 사능(士能)●은 스승이 없이도 지혜로써 새로운 뜻을 창출하고, 그 붓이 간 곳에는 신(神)이 모두 함께 하니 그 푸른빛, 황금빛으로 섬세하게 그린 터럭이나 붉은색, 흰색으로 묘사한 비단은 모두 정교(精巧), 묘려(妙麗)하여 옛사람이 보지 못함이 나의 한이다"라며 김홍도가 스승 없이 그림의 대가로 성장했다고 평가하였다.[8] 그런데 이 글에서 이용휴는 김홍도가 안산에서 태어나 자랐고 당시 안산에 내려와 살고 있던 강세황 밑에서 그림을 배웠다는 것에 대해 전혀 언급하고 있지 않다.

이용휴는 대표적인 남인인 여주(驪州) 이씨 집안 출신으로, 작은아버지가 성호(星湖) 이익(李瀷, 1681~1763)이다.[9] 아버지인 이침(李沈, 1671~1713)이 사망했을 때 여섯 살이었던 그는 이후 안산에 있는 이익을 찾아가 학문을 배웠으며 안산에 거주하면서 재야 문단의 대표적인 인물로 성장하였다. 이용휴는 이른바 안산15학사(學士) 중 한 명이었다. 그는 강세황의 처남인 유경종(柳慶種, 1714~1784), 강세황의 절친한 벗이었던 허필(許佖, 1709~1768)과 가까웠다. 즉, 그는 안산의 터줏대감이었던 것이다.

만약 김홍도가 안산에서 태어났다고 한다면 이용휴는 「대

●
사능 사능은 김홍도의 자(字)이다. 사능의 뜻에 대한 설명은 이 책 354~355쪽에 소개되어 있다.

우암기」에서 이 사실을 언급했을 것이다. 그러나 그는 김홍도의 안산 출생에 대해 전혀 말하지 않고 있다. 이 점은 매우 중요한데 이용휴는 김홍도를 개인적으로 만난 적이 없다. 만약 김홍도가 조숙한 천재 화가로 안산에서 이름을 날렸다면 당시 안산에서 오래 살았던 이용휴가 김홍도를 모를 리 없다. 아울러 당시 안산에서 활동했던 어떤 문인의 글에도 김홍도가 안산에서 태어나 자랐다는 언급은 현재까지 발견된 바 없다. 따라서 김홍도가 안산에서 태어나고 자랐을 가능성은 매우 희박하다고 할 수 있다.

최근 김홍도가 연령대에 따라 순차적으로 쓴 '서호(西湖)', '단원(檀園)', '단구(丹邱[丘])'라는 호(號)가 모두 안산의 성포리 부근과 연관이 있다는 것을 근거로 안산 노적봉 아래 성포리 일대 갯가를 그의 출생지로 비정하는 견해가 제기되었다. 이 견해에 따르면 서호는 이익의 「석민부(釋憫賦)」에 등장하는 성포 서쪽 앞바다이며, 단원은 노적봉 기슭에 있는 박달나무숲을 지칭한다고 한다. 아울러 단구는 단원 부근의 언덕이라는 것이다.[10] 그러나 서호는 특정한 지명이라기보다는 바다나 강의 서쪽을 지칭하는 일반명사에 가깝다. 한양의 경우 동호의 반대쪽이 서호이며, 이때 서호는 현재의 마포구 성산동 일대로 추정되고 있다.

한편 단원이라는 호와 관련해서 강세황은 명백하게 「단원기우일본」에서 김홍도가 명나라 말기의 문인인 이유방(李流芳, 1575~1629)의 인품을 사모해 그의 호인 단원을 따랐다고 했다.

즉, 단원은 안산의 지명과 관련된 호가 아니다. 단구는 도교적인 호로 '신선이 사는 곳'을 의미한다. 단구 또한 안산의 지명과는 그 어떤 연관성도 없다.

천재 소년

김홍도가 안산에서 태어나고 자랐을 가능성은 결국 확실한 자료가 등장하기 전까지는 증명하기 어렵다. 사실 김홍도가 안산에서 태어났는지 여부는 그렇게 중요하지 않다. 보다 더 중요한 것은 어린 시절 김홍도의 화가로서의 재능이 어떠했는가이다.

몇 가지 단편적인 기록을 통해 볼 때 김홍도가 그림에 선천적인 재능을 타고난 천재 소년이었음은 분명하다. 강세황은 「단원기」에서 "고금의 화가들은 각기 한 가지만 잘하고 여러 가지는 잘하지 못하는데, 김군 사능은 근래 우리나라에서 태어나 어릴 적부터 그림을 공부하여 못하는 것이 없다. 인물·산수·선불(仙佛: 도교 선인仙人과 불·보살)·화과(花果: 꽃과 과일)·금충(禽蟲: 동물과 곤충)·어해(魚蟹: 물고기와 게 등 수중 생물)에 이르기까지 모두 묘품(妙品)에 들어 옛사람과 비교하더라도 그와 대항할 사람이 거의 없다. 더욱이 신선과 화조를 잘 그려 그것만으로도 한 세대를 울리며 후대에까지 전하기에 충분하다"라고 김홍도의 천재성에 대해 언급하였다.[11]

김홍도가 천재 소년이었음은 이용휴가 「대우암기」에서

"김군 사능은 스승이 없이도 지혜로써 새로운 뜻을 창출하고, 그 붓이 간 곳에는 신이 모두 함께하였다"라고 말한 것에서도 엿볼 수 있다.[12] 김홍도가 도화서 화원이 되기 전에 어떻게 그림 공부를 했는지는 현재로서는 전혀 알 수 없다. 앞에서 언급했듯이 김홍도의 가계를 살펴보아도 친가, 외가 모두 그림과 관련된 인물은 단 한 사람도 없다. 따라서 김홍도가 스승 없이 혼자 힘으로 걸출한 화가가 되었으며 늘 창의적인 그림을 그렸다고 한 이용휴의 언급은 매우 주목할 만하다.

이용휴와 강세황의 기록을 종합해보면 김홍도는 그림과 아무런 연고도 없는 집안에서 태어났지만 그림에 대한 천부적인 재능이 있어 어린 나이부터 천재성을 드러냈다. 그 결과 김홍도는 인물, 산수, 도교 선인과 불·보살, 꽃과 과일, 동물과 곤충, 물고기와 게 그림 등 모든 장르에 있어 탁월하여 고금의 어떤 화가도 그를 능가할 수 없을 정도였다.

김홍도가 천재였음은 중인 출신의 시인이었던 홍신유(洪愼猷, 1724~?)의 다음 글에서도 확인할 수 있다.

김사능은 나이 30이 채 못 되어 이미 화명을 세상에 떨쳤으니 대개 천재(天才)가 높은 탓이다. 또 그 생김새가 뛰어나게 깨끗하고 풍채도 크고 장하니 진실로 티끌세상의 사람이 아니다. 그 사람됨이 이와 같으니 그 그림도 이 같은 것이다. 나는 그 사람과 그림을 사랑하였고 사능 역시 나의 시와 글을 사랑하였다. 그런데 나는 유학(幼學) 때부터 시와 서(書)에 힘써 지

금 늙어 흰머리가 될 때까지 어리석은 만큼 더욱 독실하게 노력하였으나 공교롭게 되지 못하였다. 이 어찌 재주가 높지 않고 풍기(風氣)가 협소한 때문이 아니랴. 그러나 그런대로 배움이 있고 또 힘쓴 바가 오래되었기 때문에 혹 볼 만한 것도 있으리라. 이제 내가 영남으로 아주 돌아가려는 차에 사능이 이 첩(帖)을 가지고 와서 내 글과 시를 구하는지라, 출발에 앞서 초조하게 써서 응하는 바이다. 기해년(1779) 중추 상한 백화(白華) 홍휘지(洪徽之).[13]

이 글에서 홍신유는 김홍도가 나이 30도 안 돼 전국적으로 명성을 날리는 '국중 화가'로 입신했으며, 그 이유는 바로 그가 지닌 천재성 때문이라고 말하고 있다.[14] 홍신유의 이 글은 1779년(정조 3)에 작성된 것으로 김홍도의 나이 35세 때였다. 그는 김홍도가 당시 청년 화가로서 당대 최고의 화가로 성장했음을 직접 목격했던 인물로 그가 이 글에서 김홍도의 천재성을 언급한 것은 매우 신뢰할 만하다.

홍신유는 비록 겸양의 표현으로 한 이야기이지만 "나는 유학 때부터 시와 서에 힘써 지금 늙어 흰머리가 될 때까지 어리석은 만큼 더욱 독실하게 노력하였으나 공교롭게 되지 못하였다. 이 어찌 재주가 높지 않고 풍기가 협소한 때문이 아니랴"라고 하면서 자신에게는 김홍도와 같은 천재성이 없음을 자인하였다. 즉, 홍신유 자신은 어려서부터 시와 글씨에 힘써 노력하였지만 천재성이 없어서 시인으로서 평범한 수준에 머물렀

다고 말하고 있다. 물론 그의 이러한 언급은 스스로를 낮추는 겸양적인 수사(修辭)이다.

그러나 여기서 주목해볼 것은 김홍도의 천재성과 자신의 평범함을 홍신유가 극도로 대비시키고 있는 점이다. 그는 그림의 경우 노력해서 이룰 수 있는 경지가 아니며 타고난 재능과 넓은 도량이 있어야 가능하다는 것을 강조하고 있다. 자신은 재주가 평범하여 평생 노력을 해서 어느 정도의 경지에 이르렀지만 김홍도는 타고난 천재로서 노력하지 않아도 일세를 풍미하는 저명한 화가로 성장했다고 홍신유는 이야기하고 있다.

한편 홍신유는 김홍도를 "또 그 생김새가 뛰어나게 깨끗하고 풍채도 크고 장하니 진실로 티끌세상의 사람이 아니다"라고 평하였다. 이는 강세황이 김홍도의 용모에 대해 "눈매가 맑고 용모가 빼어나서 익힌 음식을 먹는 세속 사람 같지 않고 신선 같은 기운이 있었다"라고 한 평가와 상통한다.[15] 홍신유와 강세황의 평가는 모두 김홍도가 '신선 같았다'라는 것이다. 조희룡(趙熙龍, 1789~1866) 또한 김홍도에 대해 "아름다운 풍채에 도량이 크고 넓어 작은 일에 구애되지 않았으므로 사람들이 그를 가리켜 신선과 같다고 하였다"라고 평하였다.[16] 조희룡이 말한 "도량이 크고 넓은" 것은 홍신유가 언급한 '넓은 풍기'와 같은 말이다.

홍신유, 강세황, 조희룡이 모두 김홍도의 외모, 성격, 인품, 재능을 평가하면서 고상하여 신선 같았으며 세속 사람 같지 않았다고 한 것은 사실 김홍도의 천재성을 강조하기 위한 표현이

라고 할 수 있다. 강세황은 김홍도의 재능이 뛰어나 고금의 누구도 그와 견줄 수가 없을 정도였다고 하였다. 이 말은 현재 세속에 사는 어떤 사람도 천품을 타고난 천재 김홍도를 능가할 수 없다는 것을 강조한 것이다. 이처럼 천재 김홍도는 마치 신선과 같은 존재로 이 세상 사람들과는 비교할 수 없는 인물이었다고 할 수 있다.

강세황은 「단원기」에서 "지금 사능의 사람됨은 용모가 빼어나고 아름다우며 정신이 깨끗하여 보는 사람마다 그가 고상하고 세속을 넘어 세간의 평범한 사람이 아님을 다 알 수 있다"고 하였다.[17] 그는 김홍도가 세속에서는 볼 수 없는 비범한 인물, 즉 고상하여 신선과 같은 인물이었음을 거듭 강조하였다. 강세황은 또한 "무릇 그림 그리는 사람은 모두 천과 종이에 그려진 것을 보고 배우고 익혀서 공력을 쌓아야 비로소 비슷하게 할 수 있다. 그러나 스스로 터득하여 독창적이고 교묘하게 자연의 조화를 빼앗을 수 있는 경지에 이르려면 어찌 천부적인 소질[天賦之異]이 아니고서야 보통 사람보다 훨씬 뛰어날 수 있겠는가"라고 하면서 김홍도는 그림을 배워서 화가가 된 인물이 아니라 '천부적인 소질', 즉 타고난 천재성으로 인해 화가가 된 사람으로 평가하였다.[18]

강세황이 보기에 김홍도는 천재 그 자체였던 것이다. 옛사람이 그린 것을 보고 배우고 익혀서 겨우 비슷하게 그린 세속의 일반 화가들과 달리 김홍도는 스스로 그림의 이치를 터득하고 독창성을 발휘해 자연의 조화를 깨달은 천재 화가였다.

김홍도는 천재 화가가 갖추어야 할 천부적인 소질을 이미 태어날 때부터 지니고 있었던 것이다.

　강세황은 또한 "들으니 그가 거처하는 곳에 걸상이나 책상이 깨끗이 정돈되었고 뜨락과 계단이 조촐하여, 세속 가운데서도 곧 속세를 벗어난 생각이 든다고 한다. 세상에 저속하고 옹졸한 사람은 겉으로는 사능과 어깨를 치며 너나들이를 하고 있지만, 그렇다고 사능이 어떠한 인물인지 어떻게 알 수 있으랴!"라고 하였다.[19] 강세황은 김홍도가 세속에 살고 있지만 세속을 벗어난 고상한 인물로 일반 범인(凡人)들이 감히 범접할 수 있는 수준의 사람이 아니라고 평하고 있다.

　당시 일반 사람들은 김홍도가 세속을 벗어난 신선과 같은 인물이자 비범한 재주를 지닌 사람이었지만 이러한 사실을 모르고 김홍도를 우습게 알고 있었다. 그들은 김홍도의 어깨를 치며 "이봐, 김홍도"라고 부르며 마치 자신과 비슷한 사람 정도로, 아니 오히려 자신보다 못한 사람으로 생각하였다. 그러나 실상 김홍도는 이들과 어울릴 만한 사람이 아니었다. 강세황은 김홍도의 인물됨을 모르는 세태에 대해 일침을 가하면서 김홍도의 뛰어난 재주와 초속(超俗)적인 인품을 높게 평가하였다. 결국 강세황이 「단원기」, 「단원기우일본」에서 강조한 것은 김홍도의 천재성이다.

김홍도와 강세황

그동안 강세황과 김홍도는 스승과 제자 사이로 여겨져왔다. 그런데 강세황 스스로 한 번도 김홍도를 제자라고 말한 적이 없다. 흥미롭게도 김홍도가 강세황의 제자로 인식되게 된 것은 강세황이 「단원기」, 「단원기우일본」에서 김홍도가 7~8세경부터 자신의 집에 놀러 다녔으며 김홍도의 재능을 칭찬해주기도 하고 그에게 화결을 가르치기도 했다는 언급 때문이다.[20] 그렇다면 강세황은 과연 그의 스승이었을까? 김홍도는 당시 여러 사람이 지적했듯이 타고난 천재였다. 천재인 김홍도가 강세황으로부터 배운 것은 무엇이었을까? 역으로 강세황은 김홍도에게 무엇을 가르쳤을까?

이용휴는 「대우암기」에서 김홍도가 "스승이 없이도 지혜로써 새로운 뜻을 창출"하였다고 평가했다.[21] 이용휴의 이 글은 강세황과 김홍도의 사승 관계를 설명하는 데 매우 중요한 자료이다. 「대우암기」에서 이용휴는 김홍도가 강세황에게 그림을 배운 사실을 부정하고 있다. 그는 김홍도가 그림 선생 없이 스스로 대가로 성장했다고 분명하게 언급하고 있다. 「단원기」, 「단원기우일본」에서 강세황은 어린 김홍도에게 그림의 기초가 되는 화결 정도를 가르쳤다고 말했을 뿐이다.

도화서 화원이 되기 위해 열심히 노력했던 10대 중·후반의 김홍도가 누구로부터 전문적으로 그림 그리는 방법을 배웠는지는 현재 전혀 알려져 있지 않지만 한 가지 확실한 것은 강

세황이 김홍도에게 전문적으로 화법을 전수하지는 않았다는 것이다. 강세황은 문인화가이다. 도화서 화원이 되기 위해서는 정교하고 치밀한 대상 묘사력과 뛰어난 채색 능력이 필요하다. 따라서 강세황이 가지고 있었던 문인화가로서의 능력은 김홍도가 도화서 화원이 되는 데 도움이 되지 않았다. 아울러 강세황의 「단원기」, 「단원기우일본」 어디에도 김홍도에게 전문적으로 그림 그리는 방법을 가르쳤다는 이야기는 찾을 수 없다.

강세황은 단지 어린아이였던 김홍도에게 붓 잡는 방법과 그림 그리는 데 필요한 간단한 기법 정도만을 가르쳤다고 할 수 있다. 따라서 강세황은 김홍도의 어린 시절 그림 선생이었다. 이러한 강세황과 김홍도의 관계를 사제 관계라고 하는 것은 지나친 과장이다.[22] 이용휴가 이야기했듯이 김홍도는 스승 없이 독학으로 입신한 천재 화가였다.

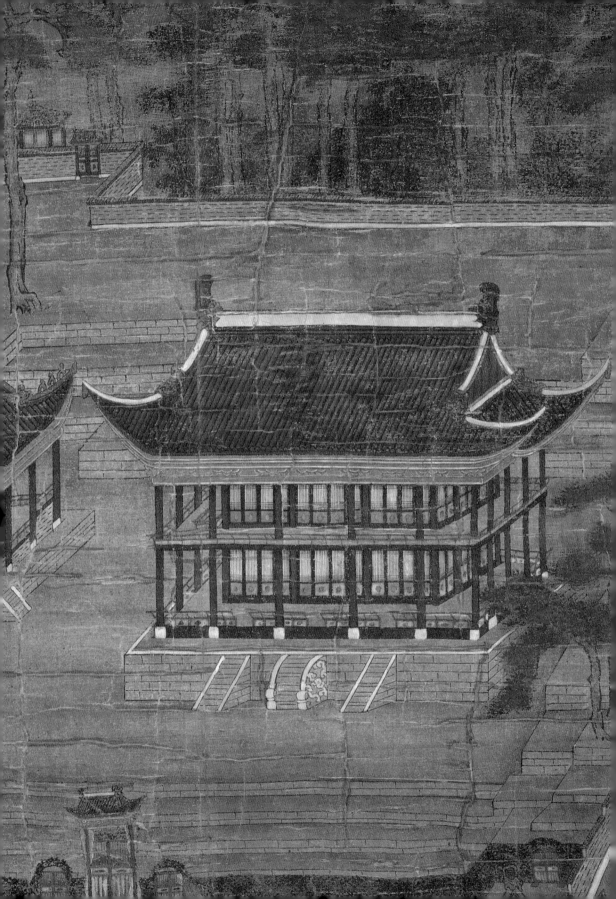

젊은 도화서 화원

<div style="text-align: right">2</div>

도화서 입문

김홍도가 언제 도화서에 들어갔는지는 현재 알려져 있지 않다. 그러나 김홍도는 1765년(영조 41) 10월 21세의 나이에 도화서 화원으로《경현당수작도계병(景賢堂受爵圖禊屛)》을 그렸다는 기록이 있어 21세 이전에 도화서에 들어갔음을 알 수 있다.[1]

《경현당수작도계병》은 1764년 영조가 즉위 40년, 나이 71세가 된 것을 기념하여 좌의정 김상복(金相福, 1714~1782)과 금위대장(禁衛大將) 이윤성(李潤成, 1719~?)이 발의하여 제작한 병풍이다. 계병(禊屛)은 국가적 행사가 있을 때 이것을 기념하여 행사를 주관한 관료들이 계(契)를 만들어 제작한 병풍이다. 수작(受爵)은 신하가 올린 술잔을 임금이 받는다는 뜻으로 궁중에

서 열린 잔치를 의미한다.

경현당(景賢堂)에서 이루어진 수작 행사는 본래 1764년에 이루어질 예정이었다. 왕세손과 신하들이 수작 행사를 할 것을 여러 번 간청했으나 영조는 번번이 흉년을 이유로 거절하였다. 이해는 영조가 즉위 40년뿐 아니라 71세, 즉 80세를 바라보는 망팔(望八)에 해당되는 매우 뜻깊은 해였다. 결국 후일의 정조(正祖, 재위 1776~1800)인 왕세손이 여러 번 간청하여 그다음 해인 1765년에 수작 행사가 이루어졌다.

이 중요한 궁중 행사 장면을 김홍도가 그렸다는 것은 매우 주목할 만하다. 김홍도는 당시 21세였는데 이미 이 시기에 중요한 궁중행사도(宮中行事圖)를 맡아 그릴 정도로 도화서에서 능력을 인정받는 화원으로 성장했던 것이다. 불과 21세의 나이에 이미 도화서 내에서 뛰어난 화원으로 성장했다는 것을 감안했을 때 김홍도는 대략 10대 후반인 17~18세 정도의 나이에 도화서에 들어간 것으로 추정된다.

일반적으로 당시에 화가들이 학생 신분인 생도(生徒)로 도화서에 입문하는 시기는 15세 이전이 보편적이었다. 3년 동안 그림 공부를 하여 이들 중 우수한 자는 화원이 되었다. 김홍도 역시 이러한 과정을 거쳐 10대 후반에 도화서 화원이 된 것으로 생각된다. 그러나 대부분의 도화서 화원들이 친가, 외가, 처가가 모두 도화서 화원 집안이었음을 고려해볼 때 그림과는 어떠한 연고도 없었던 김홍도가 10대 후반에 도화서 화원으로 발탁되고 21세의 나이에 궁중행사도인《경현당수작도계병》을

그렸다는 것은 매우 놀라운 일이다.

현재《경현당수작도계병》은 망실(亡失)되어 전하지 않는다. 다행히 그림 부분은 사라졌지만 이 행사의 내용을 기록한 〈경현당수작도기(景賢堂受爵圖記)〉 두 폭이 국립중앙박물관에 소장되어 있다. 〈경현당수작도기〉를 살펴보면 1765년 영조는 경현당에 행차하여 옥좌에 앉은 후 신하들로부터 경하의 잔을 받았다. 신하들은 경현당 앞에 줄지어 모여 섰고 이후 영조와 함께 음식과 술을 함께 하였다. 임금의 건강과 장수를 축원하기 위한 성대한 음악과 무용이 있었다. 현재 경희궁의 대부분이 훼손되어 당시 경현당의 모습은 알 수 없다.

그런데 서울역사박물관에 소장되어 있는《경현당도어제어필화재첩(景賢堂圖御製御筆和載帖)》●이 남아 있어 경현당의 모습을 대략 살펴볼 수 있다. 1741년(영조 17) 6월 22일 영조는 경현당에서 승정원 승지 및 홍문관 관원들과 함께 『춘추(春秋)』 강독을 마쳤다. 강독을 마친 영조는 신하들과 선온(宣醞) 행사를 가졌다. 선온은 임금이 궁중의 사온서(司醞署)에서 빚은 술을 신하에게 내리는 것을 말한다. 이 행사를 기념하여 제작한 것이《경현당도어제어필화재첩》이다.

화첩 제1면에는 그림이, 제2~6면에는 경연에서 『춘추』 강독을 마친 것을 영조가 치하하는 글이, 제7면에는 영조가 지은 칠언절구의 어제시(御製詩)가, 제8~10면에는 경현당에 입시(入侍)했던 승정원과 홍문관 관원 13명이 영조의 어제시에 운을 맞추어 지어 바친 시가, 제10~12면에는 이 13명의 관원들 중 9명

●
《경현당도어제어필화재첩》
이 화첩은《경현당어제어필화재첩(景賢堂御製御筆和載帖)》으로도 불린다.

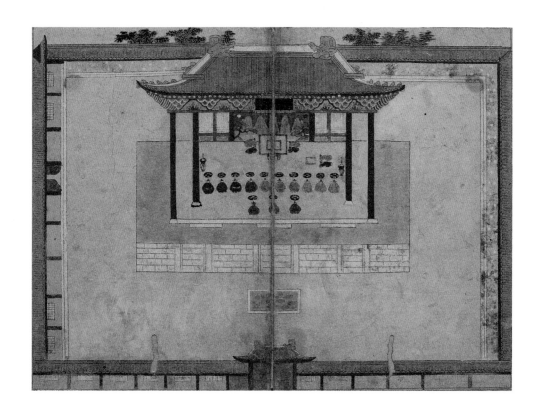

그림 2-1. 작가 미상, 〈경현당도〉(제1면), 《경현당도어제어필화재첩》, 1741년, 종이에 채색, 27.0×38.5cm, 서울역사박물관 소장

●
조선시대의 궁중기록화, 궁중행사도에 임금은 그려지지 않았다. 대신 일월오봉병이 임금을 상징했다. 그림 속에 임금은 나타나 있지 않지만 그는 그곳에 있었다.

이 다시 지은 시가, 제13면에는 만장(挽章)이 실려 있다.

제1면에 들어 있는 〈경현당도〉를 살펴보면 이 그림을 그린 화가는 경현당을 중심으로 정면 위에서 아래를 굽어보는 부감시(俯瞰視) 기법을 사용하여 행사 장면을 그렸다.〔그림 2-1〕화면에는 경현당을 에워싼 행랑(行廊)과 남쪽의 숭현문(崇賢門), 서쪽의 청화문(淸華門), 월대(月臺) 남쪽에 연꽃이 핀 직사각 모양의 연못이 잘 표현되어 있다. 경현당 내부의 북쪽에는 일월오봉병(日月五峯屛), 서안(書案) 등으로 표시된 영조의 자리●가 보인다. 영조의 자리 동쪽에 왕세자의 자리가 배치되어 있다. 한편 건물 남쪽에는 13명의 관원들이 두 줄로 앉아 있는데, 각 인물 앞에는

검은색으로 옻칠을 한 원반(圓盤) 위에 음식이 놓여 있다.

그림 2-2. 작가 미상, 《영조을유기로연·경현당수작연도병》, 1765년, 비단에 채색, 122.5×444.6cm, 서울역사박물관 소장

　김홍도가 그린《경현당수작도계병》은 남아 있지 않다. 그러나 서울역사박물관에 소장되어 있는《영조을유기로연·경현당수작연도병(英祖乙酉耆老宴·景賢堂受爵宴圖屛)》[그림 2-2]을 통해《경현당수작도계병》이 어떤 그림이었는지를 대략 추측해볼 수 있다.

　《영조을유기로연·경현당수작연도병》은 1765년 8월에 영조가 기로소(耆老所)●에서 신하들에게 술을 내린 일과 10월에 경현당에서 이루어진 수작례(受爵禮)라는 두 가지 궁중 행사가 그려져 있는 병풍이다. 두 가지 행사 장면을 한 병풍에 그린 것은 매우 특이한 예라고 할 수 있다.《영조을유기로연·경현당수작연도병》은 8폭 병풍으로 제1폭에는 판중추부사(判中樞府事) 이정보(李鼎甫, 1693~1766)의 서문이 적혀 있다. 제2폭부터 제4폭에는 기로연 장면이, 제5폭부터 제7폭에는 수작연 장면[그림 2-3]이 그려져 있다. 제8폭에는 행사에 참가한 유척기(兪拓基, 1691~1767) 등 여덟 명의 기로당상(耆老堂上)의 관직명, 성명,

● 기로소 조선시대에 70세가 넘는 정2품 이상의 문관들을 국가의 원로로 예우하기 위해 설치한 기구이다.

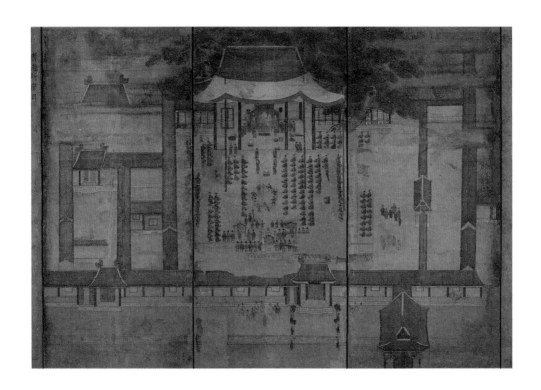

자, 생년, 등과(登科) 기록, 본관이 적혀 있는 좌목(座目)이 있다.

이정보의 서문에 따르면 1765년 8월 18일에 영조는 왕세손을 데리고 기로소를 방문하였다. 그는 기로소 내의 영수각(靈壽閣)에서 전배례(展拜禮)를 행하고 그 옆에 위치한 기영관(耆英館)에서 기로대신(耆老大臣)들과 함께 선온 행사를 열었다. 이해 10월 11일 경희궁의 경현당에서 영조의 망팔을 기념하여 수작례가 거행되었다. 이 수작례에는 유척기, 영의정 홍봉한(洪鳳漢, 1713~1778), 종친 등 총 196명이 참석하였다.

이 병풍에 그려져 있는 수작례 장면을 보면 경현당 내에 일월오봉병을 배경으로 임금과 왕세손의 자리에 음식이 높게

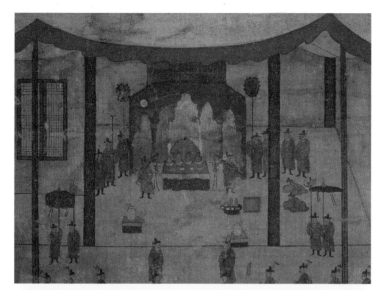

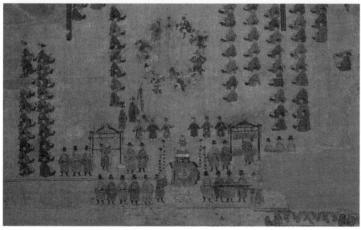

차려져 있다.[그림 2-4] 마당에는 머리에 꽃을 꽂은 관원들이 좌
우로 앉아 행사에 참석하고 있다. 이 꽃은 수작례 행사를 경하
하는 의미를 지닌 수공화(首供花)이다. 마당 한가운데에는 처
용무가 한창인데 무용수 5인과 무동(舞童) 5인의 모습이 보인
다.[그림 2-5] 처용무는 벽사진경(闢邪進慶)의 의미를 담고 있어

서 보통 궁중 연향의 마지막 공연으로 행해졌다. 따라서 이 병풍에 그려진 행사 장면은 수작례의 마지막 부분에 해당된다.

《영조을유기로연·경현당수작연도병》을 누가 그렸는지는 현재 알려져 있지 않다. 이 병풍을 그린 화가를 김홍도로 추정하는 견해도 제기되었지만 알 수 없다. 김홍도가 그린《경현당수작도계병》제작을 의뢰한 것은 좌우정 김상복과 금위대장 이윤성이다. 그런데《영조을유기로연·경현당수작연도병》제작에 김상복은 관여한 바가 없다. 따라서《경현당수작도계병》과 《영조을유기로연·경현당수작연도병》은 완전히 다른 그림이다.[2] 그러나 김홍도가 그린《경현당수작도계병》은 아마도《영조을유기로연·경현당수작연도병》에 그려진 '경현당 수작연' 장면과 유사했을 것으로 여겨진다. 이 점에서《영조을유기로연·경현당수작연도병》의 가치는 매우 높다.

정확한 묘사력과 치밀한 채색 능력

《경현당수작도계병》을 그릴 당시 김홍도는 21세에 불과한 도화서 화원이었다. 그렇다면 도화서에 들어온 지 몇 년 안 되는 신예였던 김홍도에게 좌의정 김상복과 금위대장 이윤성이 병풍 제작을 맡긴 것은 어떤 연유에서일까?

궁중행사도 제작을 맡은 도화서 화원은 다양한 그림 장르에서 능력이 출중해야 했다. 먼저 궁중에서 일어난 행사 장면

을 그릴 때 중요한 것은 행사가 일어난 장소로 건축물에 대한 정확한 이해와 묘사력이 필요하다. 둘째, 행사에 등장하는 인물을 먹과 색을 사용해 정교하게 그리는 능력이 필요하다. 셋째, 행사 전체의 광경을 한눈에 파악할 수 있게 배치할 수 있는 화면 구성 능력이 필요하다. 이 중에서 특히 궁궐 내 전각을 잘 그리는 능력이 필수적이다. 전각과 같은 건물을 그린 그림을 계화(界畵)라고 한다. 자를 사용해 그리는 계화는 강한 털로 만든 붓을 써서 전각과 누대 같은 건물을 정확하고 정교하게 그린 그림이다.[3]

《경현당수작도계병》을 제작할 경우 먼저 경현당을 정교하게 그리는 것이 중요하다. 경현당을 정확히 그린 후 경현당 내부 북쪽에 있는 영조의 자리를 상징하는 일월오봉병을 그리는 것이 그다음 과제이다. 경현당 건물과 내부를 그린 후 경현당 앞에 서 있는 신하들, 음악을 연주하는 악사들, 춤을 추는 무용수와 무동 등을 생동감 넘치게 그리는 것이 그다음에 할 일이다.

강세황은 「단원기」, 「단원기우일본」에서 김홍도가 모든 그림 장르에서 뛰어나 고금의 화가 중 어느 누구도 김홍도와 맞설 사람이 없다고 하였다. 그러나 강세황은 김홍도가 계화에 뛰어났다는 평은 하지 않았다. 그렇다면 김홍도의 계화 실력은 어떠했을까? 현재 1760년대에 그려진 김홍도의 그림은 전하지 않는다. 따라서 《경현당수작도계병》을 그릴 당시 그의 계화 솜씨를 살펴볼 수 있는 자료는 남아 있지 않다.

그런데 비록 신선도(神仙圖)이기는 하지만 서유구(徐有榘,

1764~1845)가 남긴 김홍도의 화가로서의 능력에 대한 품평을 주목할 필요가 있다. 서유구는 김홍도가 모사한 중국의 〈삼성도(三星圖)〉를 본 후 "채색을 베푼 것이 곱고 화려하여 그 아름다움이 사람을 감동시키니, 참으로 머리카락이나 실오라기만큼도 흔들림이 없는 정확한 필선을 구사하였고 청색, 금색, 홍색, 백색의 현란한 색채의 묘함이 있었다. 궁중의 물건이다"라고 평하였다.[4] 서유구의 언급에서 주목되는 것은 김홍도가 정확한 필선과 화려한 색채를 사용하여 인물들을 그렸다는 점이다.

이용휴도 김홍도의 정교한 묘사력과 화려한 채색 능력을 높게 평가하고 있어 주목된다. 그는 "김군 사능은 스승이 없이도 지혜로써 새로운 뜻을 창출하고, 그 붓이 간 곳에는 신이 모두 함께 하니 그 푸른빛, 황금빛으로 섬세하게 그린 터럭이나 붉은색, 흰색으로 묘사한 비단은 모두 정교(精巧), 묘려(妙麗)하여 옛사람이 보지 못함이 나의 한이다"라고 김홍도의 뛰어난 그림 솜씨를 극찬했다.[5] 이용휴의 평가 중 주목되는 용어는 정교와 묘려이다. 정교는 섬세하고 치밀한 묘사력을 말한다. 묘려는 아름답고 화려한 색채를 사용하여 대상을 표현하는 회화 능력을 지칭한다. 정교와 묘려는 모두 김홍도가 정교하고 치밀한 묘사력과 뛰어난 채색 능력을 지닌 결출한 화가였음을 알려주고 있다.

도화서 화원에게 가장 중요한 그림 능력은 정확한 필선의 구사와 화려한 색채의 사용 능력이라고 할 수 있다. 화원들은 주로 임금의 어진(御眞), 공신(功臣)들의 초상, 궁중행사도, 궁

중장식화를 그리는 것이 주 임무였다. 따라서 정교한 묘사력과 능숙한 채색 능력이 화원에게는 필수적인 사항이었다. 《경현당수작도계병》과 같은 궁중행사도를 그리기 위해서는 건축물과 수많은 인물을 정확하게 그리고 건축물과 인물의 복식에 정교하게 채색을 가하는 담당 화원의 그림 솜씨가 절대적으로 필요하다. 이 점에서 김홍도가 지니고 있었던 탁월한 묘사력과 채색 능력을 서유구가 높게 평가한 것은 김홍도가 《경현당수작도계병》를 맡아 그리게 된 이유를 짐작하게 해준다.

비록 후대의 기록이기는 하지만 1791년(정조 15)에 정조는 도화서 화원이 갖추어야 할 능력에 대해 언급한 바 있다.

화원들의 기예를 시험 보았는데 담묵(淡墨)으로 휘갈기고 번지게 하여 사의법(寫意法) 비슷하게 그린 자가 있었다. 지시하기를 "화원 그림에서 말하는바 남종(南宗)이라는 것은 귀한 점이 치밀, 섬세한 데 있는데 이처럼 제멋대로 그렸으니 이것이 비록 자잘한 일이라고는 하나 역시 마음이 편치 않다"고 하시고 그 자를 쫓아내라고 분부하셨다.[6]

정조는 도화서 화원들은 문인화가들이 즉흥적으로 주관적인 감정과 흥취를 그린 남종문인화(南宗文人畵) 풍의 그림이 아니라 치밀하고 섬세하며 정교한 그림을 그려야 한다고 생각했다. 담묵을 휘갈겨 번지기 기법으로 그린 수묵화는 문인화가들의 몫이라고 정조는 보았다. 도화서 화원들은 이런 그림을

그려서는 안 되며 정확한 필선과 화려하고 정교한 채색을 바탕으로 치밀하고 섬세한 그림을 그려야 한다고 정조는 강조하고 있다. 도화서 화원들이 남종문인화를 흉내 내 담묵으로 수묵화를 그리는 것은 본래의 임무를 저버리는 일로 생각한 정조는 해당 화원을 도화서에서 쫓아냈다. 도화서 화원의 임무는 궁중에서 필요한 그림을 전문적으로 그리는 것이었다. 따라서 정조는 이러한 임무를 저버린 화원을 도화서에서 쫓아낸 것이다. 정조는 철저하게 도화서 화원이 갖추어야 할 기본 자질로 정교한 묘사력, 섬세한 채색 능력 등을 들고 있다.

김홍도는 정조가 강조한 정확한 묘사력과 치밀한 채색 능력을 완벽하게 갖춘 도화서 화원이었다.《경현당수작도계병》이 존재하지는 않지만 김홍도의 계화 능력을 살펴볼 수 있는 작품은 〈규장각도(奎章閣圖)〉이다.〔그림 2-6〕

규장각(奎章閣)은 1776년 정조가 즉위한 후 바로 설치한 기관으로 내각(內閣)으로도 불렸다. 3월 10일에 즉위한 정조는 영조의 어필(御筆), 어제(御製) 시문(詩文)을 보관하기 위하여 규장각의 영건(營建)을 서둘렀다. 정조는 송나라 제도에 따라 선왕들의 어필, 어제 등을 함께 봉안(奉安)하기 위한 전각을 만들고자 했는데 이것이 규장각이다. '규장(奎章)'이란 말은 임금의 어필과 어제를 가리킨다. 규장각은 창덕궁(昌德宮)에서 경관이 아름답기로 유명했던 영화당(暎花堂) 옆의 언덕에 2층 건물로 지어졌다. 규장각은 영조의 어제 시문뿐 아니라 역대 국왕의 시문, 친필(親筆) 등을 보관 관리하던 기관으로 출발하였다. 정조

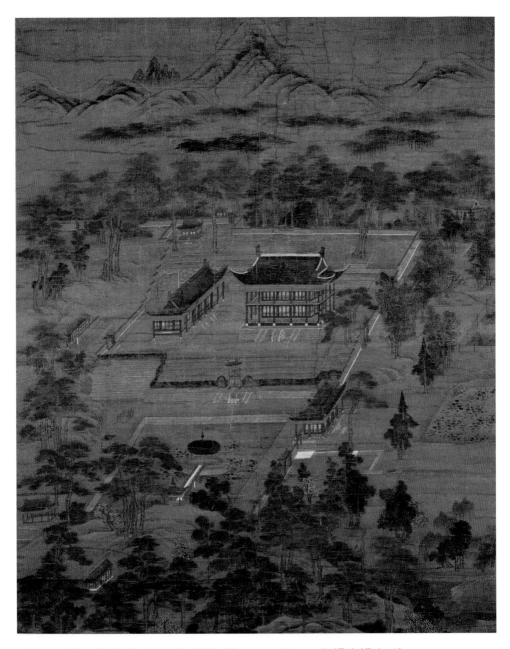

그림 2-6. 김홍도, 〈규장각도〉, 1776년경, 비단에 채색, 144.4×115.6cm, 국립중앙박물관 소장

가 규장각을 설치한 목적은 역대 국왕의 어제·어필을 보관하는 일뿐 아니라 학문적으로 뛰어난 규장각의 각신(閣臣)들을 통해 국가가 당면한 현실 문제를 해결하는 정책을 수립하는 데 있었다. 즉, 규장각은 국가의 정책연구소이기도 했다.

1781년(정조 5)에 정조는 초계문신(抄啓文臣) 제도를 시행하였는데, 이는 37세 이하의 젊은 관료들 중 우수한 자를 선발하여 규장각에서 재교육시키는 제도였다. 정조는 이들 초계문신을 후일 각신으로 승진, 활용하여 왕권을 강화하고 국가의 주요 정책을 추진해 나갔다. 규장각은 정조 시대 학문과 정치의 중심이었다.[7]

〈규장각도〉는 규장각의 전경을 그린 관아도(官衙圖)로 규장각과 그 주변 경치가 잘 표현되어 있다. 화면 중앙에 2층 건물인 규장각이 배치되어 있는데 1층이 규장각이고 2층이 주합루(宙合樓)이다.〔그림 2-7〕 규장각이 이 그림의 주제였기 때문에 화면에도 실제 크기보다 더 크게 그려져 있다. 왼쪽의 장방형 일자집은 정조가 규장각에 행차할 때 신하들을 접견했던 서향각(書香閣)이다. 서향각 뒤쪽의 작은 정자는 숙종 때 세워진 희우정(喜雨亭)이다. 규장각 뒤에 보이는 산은 응봉(鷹峯)으로 주산으로서의 위용과 산세를 강조하기 위해 실제보다 과장되게 묘사되어 있다.

화면 오른쪽 상단에는 "소신 김홍도 명을 받들어 삼가 그렸습니다(小臣金弘道 奉 敎謹寫)"라는 관서(款書)가 보인다. 화면에 간지가 없어서 현재 이 그림의 정확한 제작 시기는 알 수 없

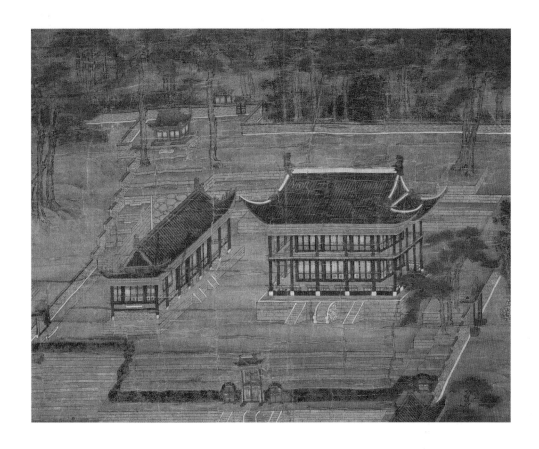

다. 화면 왼쪽 아래에 큰 정자가 보이는데 이 건물이 열무정(閱武亭)이다. 그런데 열무정은 규장각이 세워지기 이전의 건물이다. 규장각이 지어지면서 열무정 자리에 새 건물인 봉모당(奉慕堂)이 세워졌다. 규장각은 1776년 7월 20일에 준공이 되었다. 따라서 〈규장각도〉는 규장각이 최종 완성되기 직전에 그려진 그림으로 여겨진다.

실경산수화(實景山水畫)로서도 〈규장각도〉는 응봉 아래의 풍경, 규장각 주변의 울창한 수림, 연못 근처의 평화로운 정경 등이 잘 표현되어 있는 뛰어난 작품이다. 그러나 현재 〈규장각

그림 2-7. 김홍도, 〈규장각도〉의 부분

도〉는 그동안 수리를 너무 많이 해서 원래 그림의 진면목과 품격이 상당 부분 훼손된 상태이다. 후대에 수리하는 과정에서 〈규장각도〉는 보필(補筆)과 가채(加彩)가 많이 이루어졌다.[8]

〈규장각도〉에 그려진 규장각 건물을 살펴보면 이 그림을 그릴 당시 32세였던 김홍도가 계화에도 매우 뛰어난 화가였음을 알 수 있다. 김홍도는 먼저 부감법(俯瞰法)을 사용하여 응봉 아래에 위치한 창덕궁 후원과 규장각의 모습을 웅장한 화면 속에 포착해냈다. 그는 역원근법을 사용하여 규장각의 외형을 실제 크기보다 더 크게 그려 화면 속에 차지하는 규장각의 위상을 시각적으로 강조하였다.

조선 후기 건축물 그림의 특징 중 하나는 지붕은 청록색으로, 건물 기둥은 붉은색으로 그리는 것인데, 이 그림에도 그대로 지켜져 있다. 김홍도는 매우 가는 선으로 1층 규장각의 문과 문살들을 정교하게 묘사해냈다. 또한 방향이 다른 서향각 건물의 문과 문살 또한 섬세하게 그려져 있다. 계단 표현에 있어 다소 정확하지 못한 선이 사용되기는 했지만 전체적으로 이 그림을 감상할 때 계단의 부정확한 표현은 큰 문제가 되지 않는다.

〈규장각도〉는 계화, 실경산수화라는 측면 모두에서 뛰어난 작품이라고 평가할 수 있으며, 당시 도화서에서 젊은 화원으로 활동했던 김홍도의 재능과 능력을 살펴볼 수 있는 귀중한 그림이라고 할 수 있다.

도화서와 도화서 화원

도화서는 도화(圖畵)에 관한 일을 관장하던 조선시대의 관청이다. 고려시대의 도화원(圖畵院)을 계승한 도화서는 조선시대 내내 궁중의 그림과 관련된 모든 일을 담당했다. 화원은 도화서 소속의 관원이다. 국가가 그림을 관장하는 전문 관청을 설치하고 전문 관원을 둔 것은 매우 주목할 만하다.

도화서 화원의 역할은 어진과 공신초상, 의궤(儀軌)와 같은 궁중기록화, 궁중행사도, 감계화(鑑戒畵),• 궁중장식화, 각종 지도 및 지형도, 청화백자에 그림 그리는 일, 각종 서적에 들어가는 삽화 제작 등 왕실 및 조정이 필요로 하는 모든 종류의 궁중회화(宮中繪畵)를 제작하고 여러 도화 작업을 담당하는 것이었다.[9]

도화서는 예조에 소속된 종6품 아문(衙門)이다. 도화서의 조직과 구성은 『경국대전(經國大典)』 「이전(吏典)」 '경관직(京官職) 종6품 아문'에 규정되어 있다. 도화서의 인원 구성은 정직(正職)인 경관직으로 제조(提調) 1인과 종6품인 별제(別提) 2인이 있었다. 또한 잡직(雜職) 20인이 있었다. 이 잡직 20인이 도화서 화원들이다. 이 중 시사화원(時仕畵員)인 종6품 선화(善畵) 1인, 종7품 선회(善繪) 1인, 종8품 화사(畵史) 1인, 종9품의 회사(繪史) 2인 등 총 5명이 정직으로 활동하였다. 한편 임기가 만료되었지만 도화서에 남아 근무하던 화원인 잉사화원(仍仕畵員)이 있었다. 잉사화원으로 서반체아직(西班遞兒職: 무관 직책이

• 감계화 감계는 과거의 일을 거울삼아 스스로를 경계한다는 의미로 유교적인 교훈을 주제로 한 그림이다.

나 실제 무관은 아님) 3인(종6품 1인, 종7품 1인, 종8품 1인)이 있었는데 체아직은 정직이 아닌 명목상의 직책으로 일정 기간 녹봉을 주기 위해 만든 것이다. 즉, 서반체아직은 녹봉을 주기 위해 임시로 주어진 무관 벼슬이었다.

조선시대 도화서 화원들의 경제적 처지는 열악했다. 근본적인 문제는 녹봉이 너무 적었고 녹봉을 받을 수 있는 인원도 제한적이었다.[10] 전체 화원 20명 중 녹봉을 받으면서 일했던 화원은 현직 화원인 시사화원 5명과 잉사화원 3명 등 총 8명이었다. 실직(實職)이 없는 화원들은 도화 작업에 참여하여 일당과 식비 정도만을 지급받았다. 화원의 경제적 처지는 임진왜란 이후 더욱더 열악해졌다. 숙종은 도화서 화원들의 처우를 개선하기 위해 노력했다. 그는 녹봉을 받을 수 있는 임시직인 체아직 수를 늘리고 어진을 그린 최상급 화원을 특별히 대우하는 등 도화서와 화원들을 적극적으로 후원해주었다.[11]

조선시대에 화원은 정기적인 녹봉이 없었으며 실직을 6개월마다 교대로 받아 겨우 생활했다. 이 사실은 1783년(정조 7) 정조가 신설한 자비대령화원(差備待令畫員)● 직제의 운영 규정인 '응행절목(應行節目)'에 "화원은 본래 급료가 없고 단지 6개월마다 돌아가며 받는 자리가 있을 뿐(畵員本無元料 只有六朔輪付之窠而已)"이라는 언급에서 확인된다.[12] 녹봉을 받을 수 있는 도화서 화원의 정식 직책은 다섯 자리뿐이었다. 따라서 다섯 개의 실직을 얻기 위해 화원들은 서로 경쟁할 수밖에 없었다. 상하(上下) 및 노소(老小)의 서열이 존재하는 도화서 내에서 화원

●
자비대령화원
자비대령화원의 본래 발음은 차비대령화원이다. 그러나 말할 때 된소리를 꺼렸던 조선시대 궁중에서 차비는 자비로 발음되었다. 차비대령화원이 자비대령화원으로도 불리게 된 것은 바로 이 때문이다. 차비대령화원 또는 자비대령화원 어느 쪽으로 불러도 무방하다.

들이 균등하게 6개월씩 돌아가며 다섯 개의 실직을 받아 생활할 수는 없었다. 결국 20명의 화원 중 일체의 녹봉 없이 살아야 하는 화원이 존재했으며, 나이 어린 화원들은 점심값과 일당만 받고 도화서에서 일을 했다.

이 상황은 조선 후기에도 크게 개선되지 않았다. 효종(孝宗, 재위 1649~1659)과 현종(顯宗, 재위 1659~1674) 시기에는 국가의 경제적 사정이 나빠져 중국으로 가는 사행(使行)에서 화원이 제외되었다. 신년 하례용 그림인 세화(歲畵) 제작도 폐지될 정도로 도화서는 피폐한 상황에 놓여 있었다. 숙종은 도화서의 어려운 상황에 공감하여 화원의 처우 개선에 힘써 체아직 세 자리를 추가로 마련해주었다. 1689년(숙종 15)에는 세화 제작이 재개되어 화원들은 녹봉 외에 별도의 대가를 받을 수 있게 되었다.[13] 이처럼 체아직 신설로 화원들의 경제적 처지가 일시적으로 좋아지기는 했다. 그러나 화원들의 열악한 경제적 여건은 근본적으로 개선되지 못했다. 영조 시기에는 이전보다 녹봉을 받는 화원 수가 오히려 크게 줄었다. 1746년(영조 22)부터 1785년(정조 9) 사이에 화원의 정원은 30명으로 늘어났지만 화원에 대한 처우는 더욱더 나빠졌다.[14]

정조는 도화서 화원의 어려운 경제적 여건을 개선하기 위해 1783년에 자비대령화원 제도를 규장각에 신설하였다. 정조가 규장각의 잡직으로 제도화한 자비대령화원 제도는 1881년(고종 18) 9월까지 약 100년간 운영되었다. 자비대령화원의 정원은 10명이었다. 이들은 도화서 화원 중 우수한 화가들로 시

험을 통해 선발되었으며, 1년에 4회 녹취재(祿取才)라는 인사고과용 시험을 치렀다. 자비대령화원들 중 우수한 성적을 거둔 상위 두 사람은 정6품의 사과(司果)와 정7품의 사정(司正) 벼슬이 체아직으로 주어졌다. 녹취재는 규장각 각신이 출제했는데 인물, 산수, 누각, 초충(草蟲), 영모(翎毛), 문방(文房), 매죽(梅竹), 속화(俗畵) 등 8과목을 대상으로 시제(詩題)를 주어 시험을 치렀다.

정조가 규장각에 자비대령화원 제도를 둔 것은 왕이 직접 우수한 화가를 양성하여 자신이 원하는 그림 제작에 적극적으로 활용하고 이들을 우대하기 위해서였다. 특히 정조는 병풍으로 된 궁중기록화 제작에 관심이 많았다. 그는 궁궐에서 제작된 병풍 그림인 병장(屛障)류의 그림 수준이 매우 졸렬함을 지적하면서 "도화서의 설치가 전적으로 화기(畵技)의 성취를 위한 것인데 급료만 낭비하고 칭찬할 만한 자가 없으니 이런 화원들을 장차 어디에 쓰겠는가"라고 비판하였다. 즉, 정조는 능력 있는 화원들의 그림 재주를 적극적으로 활용할 제도가 필요하다고 느꼈으며 그 결과 1783년에 자비대령화원들을 뽑아 규장각에 소속시켰던 것이다.[15]

자비대령화원의 경제적 상황은 일반 도화서 화원보다는 좋았다. 그러나 자비대령화원이 받은 녹봉과 상여금은 기본생계비 이상은 아니었다. 결국 화원들은 녹봉에 의지해서는 살수 없었다. 이들은 곤궁한 경제적 여건을 타개하기 위해 일과 후 사적인 주문을 받아 그림을 제작하였다. 화원들이 사적으로

제작한 그림이 상당수 있는 것은 바로 자신들의 궁핍한 삶을 스스로 개선해보고자 노력했음을 보여준다.

화원의 경제생활

도화서 화원들의 경제적 여건이 열악했음을 감안했을 때 다음과 같은 의문이 들 수 있다. 왜 사람들은 경제적으로 큰 도움이 안 되는 직책인 도화서 화원이 되려고 한 것일까? 월급도 불안정하게 지급받았으며 궁중기록화, 궁중장식화, 지도, 의궤, 도자기 문양 제작 등 그림과 관련된 온갖 일들을 한 도화서 화원들은 사실상 거의 막노동에 가까운 일을 했던 사람들이다. 이들은 왜 이러한 고된 노역에도 불구하고 어려서부터 그림 공부를 하여 도화서에 들어가려고 한 것일까? 공적인 업무 외에 사적인 주문을 받아 작업을 해야 생계를 유지할 수 있었던 이들에게 도화서 화원이란 직책은 도대체 무슨 의미가 있었던 것일까?

그림에 재주가 있는 사람들이 도화서 화원이 되려고 한 이유는 생각보다 간단하다. 도화서 화원이 된다는 것은 국가가 인정한 20~30명의 최고급 화가 중 한 사람이 된다는 것을 의미한다. 비록 중인이지만 도화서 화원이 되면 종9품에서 종6품 벼슬을 받는 국가 관료가 되는 것이다. 따라서 도화서 화원이 된 사람은 국가가 인정한 최고급 화가라는 자격과 함께 하급이기는 하지만 국가 관료로서의 지위를 갖게 된다. 비록 경제적으로

는 도움이 안 되는 하급 관료직이었지만 중인 출신의 도화서 화원들에게는 국가 관료라는 커다란 명예가 부여되었다.

근본적으로 도화서 화원은 국가가 주는 낮은 급료로 생활했던 사람들이 아니었다. 이들은 낮에는 궁중에서 필요로 하는 각종 그림 제작과 관련된 일들에 종사했으나 퇴근 후에는 사적으로 주문을 받아 작품들을 제작하였다. 도화서 화원들은 생활에 필요한 돈은 사적으로 주문을 받은 그림 제작을 통해 확보하였다. 결국 도화서 화원들은 국가 관료라는 직위와 최고급 화가라는 명예를 확보했지만 돈은 사적인 주문 그림을 제작해 벌었다고 할 수 있다. 그런데 도화서 화원과 비도화서 화원이 사적으로 그림 주문을 받는 데는 큰 격차가 있었다. 국가가 공인한 화가였기 때문에 도화서 화원에게는 사적인 주문이 쇄도했다.

반면 도화서에 들어가지 못한 일반 화가들은 경제적으로 곤궁했다. 이들은 시장을 상대로 값싼 그림을 팔아서 생활했다. 그 대표적인 예가 최북(崔北, 1712~1786경)이다. 그는 도화서 화원이 아니었다. 최북은 그림을 그려서 먹고 사는 화가라는 뜻을 지닌 호생관(毫生館)이라는 호를 사용할 정도로 그날그날 그림을 팔아 생활했던 궁핍한 화가였다.〔그림 2-8〕 그는 평양이나 동래 등지로 그림을 팔러 갔을 정도로 생활고에 시달렸다. 괴팍한 성격과 파격적인 그림들로 인해 많은 사람들이 그의 그림에 호기심을 갖고 몰려들었다는 일화도 있지만 최북의 경제적 여건은 매우 어려웠다. 최북은 일정한 수입이 없었으며 그

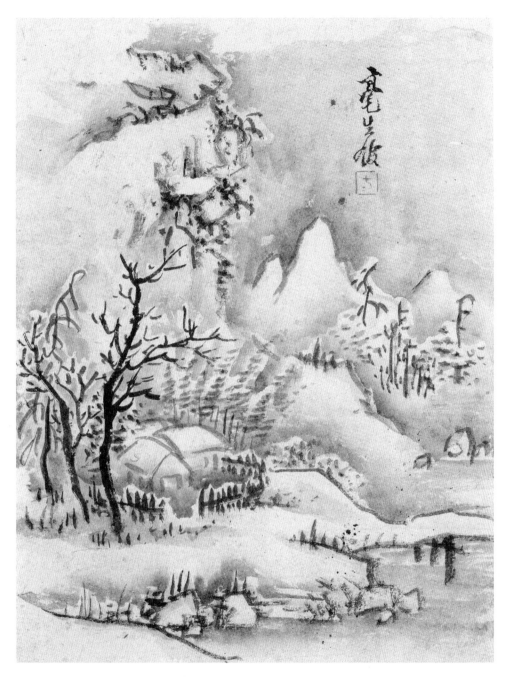

그림 2-8. 최북, 〈설경산수도(雪景山水圖)〉, 18세기 중·후반, 종이에 수묵 담채, 24.0×18.3cm, 국립중앙박물관 소장

때그때 그림을 그려 생활했던 전형적인 직업화가였다. 국가 관료이면서 늘 사적인 주문이 정기적으로 들어왔던 도화서 화원들의 경우와 비교해볼 때 최북의 경제적 여건은 늘 불안정했다. 1786년경 최북은 이곳저곳을 떠돌다 추운 겨울밤 술에 취해 쓰러진 후 얼어 죽었다고 한다. 한 곤궁한 화가의 비극적 마지막이었다.[16]

최북의 예에서 볼 수 있듯이 도화서 화원들은 일반 화가들에 비해 경제적 조건이 훨씬 나았다. 시정(市井)의 직업화가들은 사적인 주문을 받기도 쉽지 않아서 빈곤한 삶에서 벗어나기 어려웠다. 이들은 시장을 상대로 그림을 그려 생활할 수밖에 없었다. 이에 비해 도화서 화원들은 국가 관료로서의 명예와 최고급 화가라는 명성으로 인해 경제적으로도 여건이 상대적으로 나은 편이었다. 이것이 바로 많은 화가들이 도화서에 들어가려고 했던 이유이다. 녹봉은 적었지만 부수입으로 사적인 주문을 통해 돈을 벌 수 있었기 때문에 도화서 화원이라는 직함은 이들에게는 일종의 '국가 공인 화가 인증서'와 같은 역할을 하였다.

도화서 화원 집안

이러한 이유 때문에 조선 중기 이래 도화서 화원 집안에서는 대대로 화원을 배출하였다. 대표적인 예가 이상좌(李上

佐, 생몰년 미상)—이숭효(李崇孝, 생몰년 미상), 이흥효(李興孝, 1537~1593) 형제—이정(李楨, 1578~1607)으로 이어지는 화원 집안이다. 도화서 화원들은 역관, 의관, 산술관 등 대대로 세습적인 직무를 담당했던 중인 집안과 결혼을 통해 자신들의 사회적 지위를 확보해 나갔다. 아울러 이들은 도화서 집안끼리 서로 결혼을 통해 강한 족적(族的) 유대 관계를 형성했다.

조선 후기의 대표적인 화원 집안은 개성(開城) 김씨 집안이다. 개성 김씨를 대표하는 화가는 김응환(金應煥, 1742~1789)이었다. 아들이 없었던 그는 조카인 김석신(金碩臣, 1758~?)을 양자로 삼았다. 김석신의 형과 동생인 김득신(金得臣, 1754~1822), 김양신(金良臣, 18세기 후반~19세기 초 활약)과 김득신의 아들들인 김건종(金建鍾, 1781~1841), 김수종(金秀宗), 김하종(金夏鍾, 1793~1875 이후)이 김응환을 이어 도화서를 대표하는 화원으로 성장했다. 김석신과 그의 아들인 김화종(金和鍾)도 도화서 화원으로 유명했다. 개성 김씨 집안은 김응환을 필두로 총 4대 100년 동안 다수의 화원을 배출했으며, 당대의 유력한 화원 가문들과 통혼하여 도화서 내에서의 영향력을 강화해 나갔다.

화원 가문 간의 거듭된 혼인을 통해 몇 개의 유력한 화원 가문이 형성된 것은 조선 후기 도화서의 중요한 특징 중 하나였다. 개성 김씨 화원들과 직·간접적으로 혼인관계에 있었던 가문은 인동(仁同) 장씨, 양천(陽川) 허씨, 신평(新平) 한씨, 곡산(谷山) 노씨, 개성 이씨, 전주 이씨, 임천(林川) 백씨, 경주 최씨 등 총 8개 가문에 달했으며 이 집안 출신의 화원들은 조선 후

기 및 말기의 도화서에서 큰 세력을 이루었다.

한편 김응환의 사위들은 정조 시대를 대표하는 화원들이었던 이명기(李命基, 1756~1802 이후)와 장한종(張漢宗, 1768~1815 이후)이었다. 김응환의 조카, 양자, 사위, 족손을 포함하면 대략 이 집안에서만 도화서 내 전체 화원 30명 중 최소 10명이 넘는 화원이 배출될 정도였다.

이와 같이 개성 김씨 집안의 도화서 내 위상은 대단했다.[17] 기타 도화서 화원 집안들 또한 비슷한 상황이라는 것을 고려해 볼 때 김홍도와 같이 비도화서 집안 출신이 도화서에 들어간다는 것은, 또한 들어가서 최고의 화원으로 성장한다는 것은 당시로서는 매우 드문 일이었다.

의궤 제작

그림과는 어떤 연고도 없었던 집안 출신인 김홍도가 도화서에 들어간 것은 그의 타고난 재능, 즉 천재성 때문이라고 생각된다. 개성 김씨 집안의 예에서 보듯이 조선 후기의 도화서는 몇몇 세습적인 화원 집안이 화원직을 독점하였다. 설혹 도화서에 들어간다고 해도 김홍도와 같이 세습 가문과 연고가 없었던 사람은 도화서 내에서 입신하기 어려웠다. 그런데 놀랍게도 김홍도는 1765년 21세의 나이에 영조가 경현당에서 즉위 40주년, 나이 71세를 기념해 베푼 행사를 그린 《경현당수작도계병》을

제작하였다. 이는 10대 후반에 도화서에 들어온 김홍도가 불과 몇 년이 지나《경현당수작도계병》과 같은 궁중행사도를 그리는 일급 화원으로 성장했다는 것을 알려준다.

1772년(영조 48)에 영조는 태조(太祖, 재위 1392~1398), 세조(世祖, 재위 1455~1468), 원종(元宗, 1580~1619)●의 어진이 봉안되어 있던 전각인 영희전(永禧殿)을 중수(重修)하였다. 영희전은 본래 광해군(光海君) 11년(1619)에 설치된 남별전(南別殿)을 숙종 16년(1690)에 개명한 것이다. 1748년에 영조는 숙종 어진을 모사하여 추가로 영희전에 봉안하였다. 1772년 6월 말에 김홍도는 영희전 중수의 전모를 기록한 의궤인『영희전중수의궤(永禧殿重修儀軌)』제작을 주도하였다.『영희전중수의궤』제작에는 김홍도와 함께 15명의 다른 화원들이 참여하였다. 그런데 기록을 살펴보면 '김홍도 외 15인'으로 되어 있어 이 의궤 제작을 김홍도가 주도했으며 15명의 다른 화원들이 김홍도를 도왔음을 알 수 있다.[18]

1772년에『영희전중수의궤』제작을 마친 후 김홍도는 같은 해 11월에 다시 다른 의궤 작업에 참여하였다. 영조는『현종추존호영조사존호상호도감의궤(顯宗追尊號英祖四尊號上號都監儀軌)』제작을 도화서 화원들에게 명하였다. 이해에 79세가 된 영조는 현종과 현종의 비인 명성왕후(明聖王后, 1642~1683)를 추존하는 행사를 마련했다. 신하들은 영조에게 사존호(四尊號: 임금의 공덕을 칭송하기 위해 올린 네 개의 명예로운 호칭)를 올리고, 휘녕전(徽寧殿)에서 영조의 왕비였던 정성왕후(貞聖王后,

●
원종 인조(仁祖, 재위 1623~1649)의 아버지인 정원군(定遠君)으로 선조의 다섯째 아들이다. 그의 첫째 아들인 능양군(綾陽君)이 광해군(光海君, 재위 1608~1628)을 몰아내고 인조로 즉위(인조반정)한 이후 대원군이 되었다가 1632년에 왕으로 추존되었다.

1692~1757)에 대한 사후 추존 행사를 거행했다. 또한 신하들은 영조의 계비(繼妃)인 정순왕후(貞純王后, 1745~1805)에게도 존호를 올렸으며, 이 모든 행사를 상호도감(上號都監)에서 주관하였다. 영조는 상호도감에 이 행사를 의궤로 제작하도록 명했다. 상호도감은 존호 행사에 필요한 옥책(玉冊), 옥보(玉寶), 금보(金寶)의 제작과 그 증정식 및 이에 따르는 제반 의례, 연회의 준비와 진행을 맡기 위해 설치된 임시 기구였다. 영조는 존호 행사를 통해 군왕으로서 자신의 위상을 강화하고자 했다.

『현종추존호영조사존호상호도감의궤』 제작에는 변상벽 (卞相璧, 1726?~1775), 김덕성(金德成, 1729~1797) 등 다수의 대표적인 도화서 화원들이 참여하였다. 당시 28세였던 김홍도는 대략 자신보다 15~20년 정도 선배 화원들과 함께 이 의궤 제작에 참여했으며 영조에게 진상할 어람용(御覽用) 반차도(班次圖)●를 그렸다.[19]

어진 제작

도화서 화원이었던 김홍도의 삶에 중요한 전기를 마련해준 것은 29세 때인 1773년 1월에 있었던 영조의 어진과 왕세손(후일의 정조)의 초상을 그리는 일이었다. 이해에 80세였던 영조는 자신의 어진을 도화서 화원들에게 그리게 하였다. 영조는 어진 도사도감(御眞圖寫都監)을 설치했으며 주관화사(主管畵師)로 변

● 반차도 궁중 행사에 참여한 인물들이 신분 및 품계에 따라 배치된 모습을 그린 그림으로 의궤(儀軌)의 마지막 부분에 첨가되어 '의궤반차도'로도 불린다. 반차도로 널리 알려진 작품들은 주로 왕과 왕비를 호위하는 행렬을 그린 것이다. 그림으로 된 반차도 외에 글자로 된 반차도도 있다.

상벽, 동참화사(同參畵師)로 김홍도, 수종화사(隨從畵師)로 신한평(申漢枰, 1726~?), 김후신(金厚臣), 김관신(金寬臣), 진응복(秦應福)을 임명하였다. 도감의 도제조는 김양택(金陽澤, 1712~1777)이, 감조관(監造官)은 김양택의 족손(族孫)인 김두열(金斗烈)이 맡았다. 김양택은 김장생(金長生, 1548~1631)의 5대손으로 1713년(숙종 39) 숙종의 어진도사 때 제조로 참여했던 김진규(金鎭圭, 1658~1716)의 아들이다.[20]

조선시대에 어진 제작은 매우 어려운 일이었다.[21] 어진을 제작할 때 가장 중요한 일은 초상화를 그릴 어진화사(御眞畵師)의 선발이었다. 특히 임금의 얼굴을 그리는 주관화사를 선발하기 위해 시재(試才)라는 소정의 시험을 치렀다. 때때로 중앙의 도화서 화원 중 최적임자를 선발하지 못한 경우 지방에 있는 화가인 외방화사(外方畵師) 가운데 천거를 받아 시재를 보기도 하였다. 주관화사를 돕는 동참화사, 수종화사를 선발하는 일도 신중하게 이루어졌다. 따라서 어진 제작에는 당대 최고의 실력을 갖춘 화가들이 동원되었다.

어진 제작의 경우 임금의 얼굴인 용안을 그리는 역할은 주관화사가 담당했다. 한편 주관화사에 버금가는 실력을 갖춘 동참화사는 임금의 복식, 어좌(御座), 바닥의 화문석 등을 그리는 역할을 하였다. 수종화사는 주관화사와 동참화사의 보조역으로 필요한 안료를 준비하고 채색 작업을 도왔다. 이와 같이 어진 제작은 철저한 분업을 통해 이루어졌다.

왕의 초상인 어진 제작에서 가장 중요한 일은 터럭 한 올

도 놓치지 않고 왕의 모습을 생생하게 화폭에 옮기는 일이었다. 주관화사의 주요 임무는 안면의 고저(高低), 얼굴 근육, 살결과 주름살, 광대뼈, 수염 어느 것 하나 소홀히 하지 않고 정교하고 섬세하게 임금의 용안(龍顔)을 묘사해내는 것이었다. 임금의 외모뿐 아니라 임금의 인품과 성격까지, 즉 내면의 모습까지 파악해야 하는 것이 주관화사가 해야 할 일이었다. 주관화사가 된 사람은 왕의 얼굴을 직접 대면하고 그 모습을 그림으로 옮김으로써 화가로서는 최고의 영광된 순간을 맞았다. 공력이 많이 들고 긴장된 순간도 많았지만 그만큼 어진 제작은 화가들에게는 인생 최고의 시간이었다. 제작이 끝나면 어진은 진전(眞殿)에 봉안되며, 제작에 참여한 화가들에 대한 논공행상이 이루어졌다. 어진 제작을 통해 이들은 직위의 승진 및 물질적 혜택뿐 아니라 어용화사(御容畵師)라는 명예를 안고 일생을 보내게 되었다.[22]

영조의 80세 어진 제작에 주관화사로 참여한 변상벽은 초상화에 매우 뛰어난 화가였다. 아울러 그는 고양이 그림의 대가였다.[그림 2-9] 변상벽은 고양이와 닭을 잘 그려 '변고양이[卞古羊, 卞怪樣]' 혹은 '변닭[卞鷄]'이라는 별명을 지닐 정도로 동물화에 정통했던 화가였다. 이미 20세 무렵에 변상벽은 서울에서 고양이 그림으로 명성을 크게 날려 매일 거의 100명을 헤아리는 사람들이 그에게 고양이를 그려달라고 할 정도로 고양이 그림의 국수(國手)였다. 변상벽은 고양이의 생태(生態)를 면밀하게 관찰한 후 정확하게 묘사한 것으로 저명하였다. 그가 그린

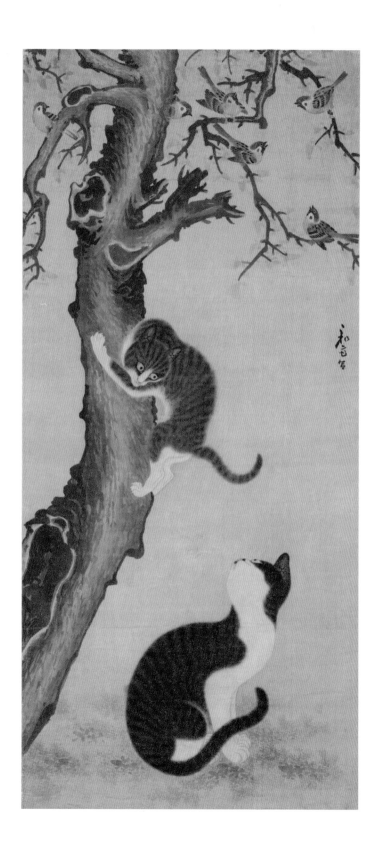

그림 2-9. 변상벽,
〈묘작도(猫雀圖)〉,
18세기 중반, 비단에
채색, 93.9×43.0cm,
국립중앙박물관 소장

고양이는 마치 살아 있는 것처럼 생기발랄했다고 한다. 변상벽은 고양이 그림에서 보여준 섬세한 관찰력과 정확한 묘사 능력을 바탕으로 초상화도 다수 제작했다. 그의 초상화는 마치 대상 인물이 살아 있는 것과 같이 사실적이었다고 한다.[23] 그 결과 변상벽은 고양이 그림뿐 아니라 초상화에서도 발군의 기량을 발휘해 당대 최고의 초상화가로 일컬어졌다. 그는 수많은 초상화를 그렸으며 1763년과 1773년 두 차례에 걸쳐 영조의 어진을 그렸다.[24]

당시 초상화 제작에 있어 '생(生: 살아 있는 것처럼 생생함)', '방불(髣髴: 매우 비슷함)', '핍진(逼眞: 실물과 거의 똑같음)'이라는 기준은 매우 중요하게 여겨졌다. 1713년에 있었던 숙종의 어용(御容) 도사 과정은 당시 초상화에 있어 극도의 사실성이 매우 중시됐음을 알려준다. 숙종은 어용도사도감(御容圖寫都監)을 설치한 후 최고의 어진화사를 선발하기 위해 대신들과 숙의(熟議)했다. 대신들에게 숙종은 얼굴의 비수광협(肥瘦廣狹: 살지고 마르고 넓고 좁음), 안채(眼彩), 정신(精神), 신채(神彩)에 대한 사실적 묘사를 어진화사의 선정 기준으로 제시했다. 숙종은 정교한 사생력을 바탕으로 입체감 있는 얼굴과 눈빛 등 자신의 외모를 가장 핍진하게 그리는 것을 가장 중시했다. 아울러 그는 자신의 내면 모습인 '의태(意態)'와 신채를 정확하게 묘출(描出)해낼 수 있는 화가를 선발하고자 했다. 결국 숙종은 진재해(秦再奚, 1691~1769)를 주관화사로, 김진여[김진녀](金振汝), 장태흥(張泰興)을 동참화사로 선발하였다.[25]

영조 시대에는 초상화의 사실성에 대한 논의가 더욱더 활성화되었다. 그 결과 변상벽을 위시해 뛰어난 초상화가들이 다수 등장하였다. 변상벽이 초상화의 대가로 성장하게 된 배경에는 그가 지닌 면밀한 관찰 능력과 정확한 사생·묘사 능력이 있었기 때문이다. 현재 영조의 80세 어진은 남아 있지 않다. 그러나 그가 1773년에 주관화사로 참여해 그린 이 초상화는 극도의 사실성을 보여주는 작품이었을 것으로 여겨진다.

김홍도가 동참화사로 80세 영조 초상화, 왕세손 초상화 제작에 있어 구체적으로 어떤 역할을 했는지는 알려져 있지 않다. 일반적으로 동참화사의 역할은 임금의 얼굴을 제외한 몸체 및 복장, 임금이 앉아 있는 의자, 바닥에 있는 화문석을 그리고 채색하는 일이었다. 1773년 1월 18일자 『승정원일기(承政院日記)』를 보면 "화사 변상벽, 김홍도, 김후신, 진응복, 신한평 등이 차례로 들어왔다. … 여러 화공(畵工)들이 용문석을 그리는 일을 마쳤다"라고 되어 있어 동참화사였던 김홍도는 김후신, 진응복, 신한평 등 수종화사들의 도움을 받아 어진 중 밑에 깔린 용문석을 그렸음을 알 수 있다.[26]

주목되는 점은 당시 김홍도는 29세에 불과한 청년 화가였다는 사실이다. 주관화사였던 변상벽은 40대 후반이었으며 수종화사들인 김후신, 진응복, 신한평, 김관신 모두 40대~50대 초반에 해당되는 중견화가들이었다. 간단히 이야기하면 김홍도에게 수종화사들인 김후신, 진응복 등은 아버지·삼촌뻘에 해당되는 선배 화가들이었다. 29세였던 김홍도를 보조하는

역할을 연배가 한참 높은 선배들이었던 신한평 등이 맡았다는 것 자체가 놀라운 일이다. 도화서의 위계를 감안할 때 젊은 김홍도가 동참화사가 되어 중견화가들과 같이 일했다는 것은 매우 주목할 만하다. 김후신은 도화서 화원이었던 김희성(金喜誠, ?~1763 이후)의 아들이다. 진응복은 진재해의 아들이다. 진재해는 숙종 시대에 활동했던 도화서 화원으로 초상화의 대가였다. 신한평은 신윤복(申潤福, 1758~?)의 아버지이다. 김홍도에게는 모두 아버지·삼촌뻘에 해당되는 선배 화가들이 김홍도를 돕는 수종화가였다는 것 하나만으로도 1773년 당시 도화서 내에서 김홍도가 차지하고 있던 위상을 살펴볼 수 있다.

어진 제작이 끝난 후 변상벽은 가자(加資)되었다. 조선시대에 관료가 임기가 차거나 공적이 있을 때 직위와 품계를 올려주는 일을 가자라고 한다. 변상벽은 어진 제작을 통해 승진한 것이다. 영조는 수령 벼슬이 나면 바로 변상벽을 보내라고 명하였다. 김후신은 지방 수령으로 파견되었다. 김홍도, 신한평, 김관신은 모두 동반직(東班職: 문관직)이나 변장(邊將: 변방의 무관) 중 자리가 나면 임명하고 진응복은 첨사(僉事, 종3품) 벼슬이 나면 발령하라는 영조의 지시가 있었다. 당시 김홍도가 어진 제작의 공로로 어떤 벼슬을 받았는지는 현재 정확하게 알려져 있지 않다.[27]

나이 29세에 김홍도는 영조의 어진 제작에 동참화사로 참여하는 영광을 누리게 되었다. 도화서에 입문한 지 불과 10년 정도가 지나 김홍도는 젊은 도화서 화원이 성취할 수 있는 최

상의 위치에 올랐다고 볼 수 있다. 이때 영조뿐 아니라 후일에 정조가 되는 왕세손의 초상 제작에도 김홍도는 동참화사로 참여하였다. 왕세손은 왕이 된 후 김홍도의 가장 강력한 후원자가 되었다. 정조와 김홍도의 인연은 이렇게 시작되었다.

당시 주관화사로 임금의 얼굴을 그리기에 김홍도는 아직 경험이 부족했고 나이가 적었다. 사실 그의 나이를 감안해볼 때 김홍도는 나이가 많고 경험이 풍부했던 선배 화가들을 보조해야 하는 수종화사의 지위가 마땅했다. 그러나 영조 80세 어진 제작에 선발된 6명의 도화서 화원 중 김홍도는 변상벽에 이어 두 번째 지위였던 동참화사로 참여하였다. 이것은 이미 김홍도가 젊은 나이에도 불구하고 도화서 내에서 확고한 위치를 차지했음을 의미한다. 1781년(정조 5)에 김홍도는 정조의 어진 제작에 동참화사로 다시 참여하였다. 이때 관료들은 모두 "김홍도가 있으니 (주관화사로) 다른 사람을 구할 필요가 없다"라고 할 정도로 김홍도는 당시 조정에서도 실력을 인정받은 화가였다.[28]

김홍도의 명성

앞에서 살펴보았듯이 1779년에 홍신유는 "김사능은 나이 30이 채 못 되어 이미 화명을 세상에 떨쳤으니 대개 천재가 높은 탓이다"라고 김홍도의 화가로서의 재능과 능력에 대해 극찬하였다.[29] 김홍도는 천재성으로 인해 30세가 채 못 되었지만 그의

명성은 이미 세상에 널리 알려져 있었다. 김홍도가 29세의 나이에 영조의 어진 제작에 동참화사로 참가한 것을 감안해볼 때 홍신유의 말이 결코 과장이 아님을 알 수 있다.

　아울러 도화서 밖에서도 김홍도의 화가로서의 명성은 사람들에게 널리 회자될 정도였다. 김홍도가 20대에 도화서 밖에서 어떤 활동으로 명성을 얻었는지는 현재 자료가 없어 구체적으로 추적하기 어렵다. 그러나 20대에 도화서에서 궁중행사도, 의궤, 어진 제작에 참여한 것을 고려해보면 이미 그의 명성은 도화서 내뿐 아니라 일반 시중에도 널리 퍼졌음을 짐작해볼 수 있다.

　강세황은 「단원기우일본」에서 "일찍부터 뛰어난 기예를 지녀 화원에서 일컫는 진씨, 박씨, 변씨, 장씨는 그의 수준 아래 있었다"라고 김홍도의 예술적 재능과 능력을 칭찬하였다.[30] 강세황에 따르면 김홍도는 당시 도화서를 좌우하던 걸출한 화원들보다 그림 솜씨에 있어 월등했다고 한다. 강세황이 언급한 진씨, 박씨, 변씨, 장씨는 숙종·영조 시대의 대표적인 도화서 화원들이었다.

　먼저 진씨는 진재해와 그의 아들인 진응복을 말한다. 진재해는 1713년 숙종 어진 제작 시 주관화사로 발탁될 정도로 초상화에 뛰어났다. 진재해의 아들인 진응복은 영조 80세 어진 제작 시 수종화사로 참여한 화가이다. 박씨는 박동보(朴東普, 1663~1735 이후)를 말한다. 박동보는 1711~1712년 정사 조태억(趙泰億, 1675~1728)을 따라 통신사의 일원으로 일본을 다

녀왔다. 아울러 그는 1735년(영조 11) 세조의 어진 모사 작업을 담당하였다.

변씨는 변상벽과 그의 양자인 변광복(卞光復, 1759~1815)이다.[31] 변광복의 작품은 알려진 것이 없어 확인하기 어렵지만 아버지의 실력에 뒤지지 않을 정도로 뛰어난 화가였다고 한다. 1794년에 정조는 자비대령화원 중 변광복을 김홍도에 버금가는 실력을 갖춘 화가라고 칭찬하면서 녹취재 시험에서 면제해 열외시키라고 명할 정도로 그는 매우 뛰어난 도화서 화원이었다.[32]

장씨는 장득만(張得萬, 1684~1764), 장경주(張敬周, 1710~?) 부자를 지칭한다. 장득만은 초상화에 뛰어나서 1735년 이치(李治)와 함께 세조의 어진 모사 화사로 발탁되었다. 그는 1748년(영조 24)에 숙종 어진 모사 작업에 참여했으며《기사계첩(耆社契帖)》(1719, 국립중앙박물관 등에 소장)과《기사경회첩(耆社慶會帖)》(1744, 국립중앙박물관 소장) 제작을 주도할 정도로 영조 시대를 대표하는 도화서 화원이었다. 장득만의 아들 장경주 또한 초상화로 뛰어났다. 장경주는 1744년(영조 20) 영조의 어진 제작에 참여했으며 1748년에는 숙종 어진 모사 작업의 주관화사로 활약하였다. 이규상(李圭象, 1727~1799)이『일몽고(一夢稿)』에서 영조 연간의 문관, 무관, 종친 등의 초상화는 대부분 장경주의 손에 의해 그려졌다고 할 정도로 그는 아버지 장득만을 이어 영조 시대를 대표하는 도화서 화원으로 활동했다.[33]

강세황이 열거한 진재해, 진응복, 박동보, 변상벽, 변광복,

장득만, 장경주는 당시 최고급의 도화서 화원들이었다. 이들은 모두 임금의 어진 제작에 참여할 정도로 실력을 인정받은 당대의 최고급 화가들이었다.[34] 그런데 강세황은 김홍도가 능력에 있어 이들을 모두 능가했다고 지적했다. 강세황의 김홍도에 대한 평가 중 흥미로운 구절은 "일찍부터 뛰어난 기예를 지녀"이다. 강세황에 따르면 김홍도는 일찍부터 그림에 뛰어난 재능을 보인 천재 화가였다.

강세황은 김홍도가 타고난 천재성으로 인해 도화서에서 오랫동안 군림해온 화원 집안 출신의 대표적인 화원들을 일거에 뛰어넘어 독보적인 존재가 되었다고 평가하였다. 강세황의 김홍도에 이러한 평가는 단지 과장일까? 김홍도를 위해 쓴 글이기 때문에 강세황은 김홍도를 칭찬하기 위해 다소 과장된 평가를 내린 것은 아닐까? 아니다. 강세황뿐 아니라 이미 다른 사람들 또한 김홍도가 천재였으며 천재성으로 인해 김홍도는 고금의 어느 화가도 따를 수 없는 최고의 경지에 올랐음을 언급하고 있어 주목된다.

영·정조 시대를 대표하는 문장가였던 정범조(丁範祖, 1723~1801)는 김홍도에게 그림을 부탁하는 시에서 "요즘 화가가 독보적이라 하는 중에 정묘(精妙)하기는 김홍도가 최고지. 한양 화가 김홍도는 그림으로 우리나라를 다 기울였네"라고 당시 김홍도가 나라 전체를 통틀어 최고의 화가였다고 말하고 있다.[35] 한편 정범조가 김홍도에게 그림을 부탁하는 시를 짓자 그와 절친했던 신광하(申光河, 1729~1796)는 「정범조가 김홍도

에게 그림을 부탁하는 시에 제함(題丁大夫乞畵金弘道)」이라는 시를 지어 화답하면서 "내 듣자니 김홍도는 요즘 사람은 말할 것도 없고 옛사람도 그의 그림 솜씨 따르기 어렵다 하네"라고 하였다.[36] 신광하 역시 김홍도를 고금을 통틀어 가장 독보적인 화가로 파악하고 있었음을 알 수 있다.

위대한 시작

<div style="text-align: right; font-size: 3em;">3</div>

조선시대의 병풍화와 김홍도

《단원풍속화첩》이 널리 알려지고 가장 유명한 그림이 되면서 김홍도는 조선 후기 풍속화의 거장으로 인식되었다. 그러나 김홍도는 산수, 인물, 도석, 화훼 등 모든 그림 장르에 뛰어났던 화가이다. 아울러 그는 다수의 병풍화를 제작함으로써 그의 사후 병풍화가 유행하게 되는 데 기반을 마련한 인물이기도 하다.

병풍화는 조선 초기부터 만들어졌다. 그러나 조선 초기와 중기인 15~17세기에는 소상팔경도(瀟湘八景圖),● 사시팔경도(四時八景圖), 한양팔경도(漢陽八景圖), 무이구곡도(武夷九曲圖),● 망천도(輞川圖)● 등 주로 산수화가 병풍으로 그려졌다. 조선 후기에는 경직도 등 다양한 주제의 병풍이 그려졌지만 본격적으

● 소상팔경도 중국 후난성(湖南省)의 소수(瀟水)와 상수(湘水)가 만나는 곳에 펼쳐진 아름다운 경치 여덟 장면을 그린 그림.

● 무이구곡도 주자가 은거하고 강학(講學)했던 중국 푸젠성(福建省) 무이산의 아홉 굽이 계곡을 그린 그림.

● 망천도 당나라 시인 왕유(王維)가 망천에 지은 별장과 그 주변 경치를 그린 그림.

로 병풍이 유행하게 된 것은 정조 시대부터이다. 경직도는 농사와 누에치고 비단 짜는 장면을 그린 그림이다. 궁중기록화, 궁중장식화, 책거리 그림[册架圖], 신선도, 풍속도(風俗圖), 금강산도(金剛山圖) 등 다양한 주제의 병풍이 정조 시대를 기점으로 본격적으로 제작되기 시작했다. 병풍화는 19세기에 급증했는데, 정조 시대에 병풍화를 주도한 인물이 김홍도였다. 김홍도는 신선도, 금강산도, 풍속도, 평생도(平生圖), 화훼도(花卉圖), 중국고사인물도(中國故事人物圖), 서원아집도(西園雅集圖), 책거리 그림, 수렵도(狩獵圖) 등 다양한 주제를 병풍으로 제작함으로써 19세기에 병풍화가 유행하는 데 선도적인 역할을 담당하였다. 김홍도 이전과 이후 병풍화의 제작 양상을 살펴보면 그가 조선 후기 병풍화의 발전에 끼친 영향을 가늠해볼 수 있다.

김홍도 이전에 궁중기록화, 궁중장식화를 제외하고 개인 화가로서 병풍화를 다수 제작한 화가는 발견되지 않는다. 아울러 김홍도 사후에 김홍도만큼 다양한 주제의 병풍화를 남긴 화가도 찾기 어렵다. 결국 김홍도 이전과 이후 어느 시기에도 그만큼 다양한 주제의 병풍화를 그린 화가는 없었다. 즉, 김홍도는 병풍화의 대가였다. 따라서《단원풍속화첩》을 근거로 김홍도를 풍속화의 거장으로 평가한 것은 그를 제대로 이해하는 데 오히려 걸림돌이 되어왔다. 김홍도가 남긴 대부분의 명작은 모두 병풍화이다. 그는 병풍화를 통해 새로운 회화적 실험을 감행하였다. 그가 남긴 신선도, 풍속도, 금강산도, 평생도, 책거리 그림, 수렵도는 19세기 병풍화의 모델이 되었던 선구적 작품들이다.

중국에서는 서주(西周)시대(기원전 1100경~기원전 771)부터 병풍이 제작되었으며 일본에서는 나라(奈良)시대(710~794)부터 병풍이 그려졌다. 중국의 경우 많은 병풍이 그려졌지만 상당수의 병풍이 산실(散失)되어 현재 그 실체를 파악하기 쉽지 않다. 일본에서는 특히 무로마치(室町)시대(1333~1573) 이후 병풍 제작이 급증했으며 수묵병풍(水墨屛風), 채색 금병풍(金屛風) 등 엄청난 양의 병풍이 만들어졌다. 중국과 일본에 비해 한국의 경우 정조 시대 이전에는 병풍화 제작이 상대적으로 저조한 편이었다. 그러나 18세기 말 이후 병풍화 수요가 급증하면서 19세기에 병풍화 제작은 극에 달했다. 정조 시대 이후 한국역시 병풍화 제작 면에서 결코 중국과 일본에 뒤지지 않는 '병풍의 나라'가 되었다.[1] 19세기에 유행한 금강산도, 신선도, 풍속도, 호렵도(虎獵圖), 책거리 그림, 화훼도 병풍의 연원을 찾아보면 그 중심에 김홍도가 있다. 이것이 병풍화의 대가로서 김홍도를 주목해야 할 이유이다.

1776년 봄,《군선도》

김홍도 이미 20대에 천재 화가로 명성이 자자했다. 그렇다면 김홍도의 천재성은 어디에서 찾을 수 있을까? 현재 김홍도가 29세 때 그린 〈신언인도(愼言人圖)〉〔그림 3-1〕를 제외하고 그가 20대에 그린 그림은 남아 있지 않다. 따라서 홍신유가 극찬한

그림 3-1. 김홍도,
〈신언인도〉,
1773년, 종이에 수묵,
114.8×57.6cm,
국립중앙박물관 소장

20대의 천재 화가 김홍도의 비범한 그림 솜씨를 확인하는 일은 쉽지 않다.

〈신언인도〉는 정범조에게 그려준 그림이다. 정범조는 신광수(申光洙, 1712~1775)와 함께 남인(南人) 문단을 대표하는 시인으로 41세 때인 1763년에 사직서직장(司直署直長)으로 관직 생활을 시작하였다. 1771년에 어명을 지체한 죄로 함경도 북청(北靑)에 유배를 간 정범조는 4개월 후 풀려나 1773년에 풍기군수(豊基郡守)로 관직에 복귀했다.[2] 이해에 그는 김홍도가 그린 〈신언인도〉를 받았다.

이 그림 위에는 강세황이 쓴 글이 적혀 있다. 〈신언인도〉는 옛날에 말을 삼간 인물을 그린 것이다. 늘 말이 많으면 화(禍)가 발생하니 사람은 항상 자신의 말을 경계하고 행동을 조심해야 한다는 것이 이 그림의 주제이다. 강세황이 쓴 글은 이 교훈을 상세하게 설명하고 있다. 아마도 〈신언인도〉는 유배에서 돌아와 관직에 복귀한 정범조에게 늘 말과 행동을 조심해 순탄한 벼슬살이를 하기를 바랐던 강세황이 김홍도에게 의뢰해 제작한 그림으로 여겨진다. 강세황은 〈신언인도〉에 글을 쓴 후 이 그림을 정범조에게 주었다.

화면에는 족좌(足座) 위에 단정하게 서서 두 손을 맞잡고 입을 굳게 다물고 있는 인물이 그려져 있는데 마치 직립해 있는 거대한 석인상(石人像)과 같은 느낌을 준다.[3] 입을 굳게 다물고 있는 얼굴 부분은 상대적으로 섬세하게 그려져 있다. 반면 옷 표현에는 다양한 필선(筆線)이 사용되었으며 강한 윤곽선을

통해 옷 주름이 묘사되어 있다. 윤곽선은 선의 굵기에 거의 차이가 없어 매우 형식적으로 그어졌음을 알 수 있다. 전체적으로 볼 때 인물의 자세가 단조로우며 필선, 먹의 선염 모두 활기가 없어 보인다. 아마도 김홍도는 당시 이 주제와 관련된 중국 그림이나 판화를 참고해서 〈신언인도〉를 그린 것으로 여겨진다. 인물의 복장과 두건도 모두 중국식이다.

그런데 정범조는 "요즘 화가가 독보적이라 하는 중에 정묘하기는 김홍도가 최고지. 한양 화가 김홍도는 그림으로 우리나라를 다 기울였네"라고 김홍도를 극찬하였다. 정범조는 당시 김홍도는 독보적인 화가였으며 특히 '정묘함'에 있어서는 누구도 그를 당할 수 없는 최고였다고 평가하고 있다.[4] 정범조는 정묘함을 김홍도 회화의 가장 큰 특징으로 규정했는데 〈신언인도〉에서 김홍도 특유의 정묘함은 발견되지 않는다. 그렇다면 정범조의 김홍도에 대한 평가는 과장된 것일까?

강세황이 "모든 누각, 산수, 인물, 화훼(花卉), 충어(蟲魚), 금조(禽鳥)가 그 모양대로 꼭 닮지 아니한 것이 없어서 종종 자연의 조화를 빼앗은 바가 있었다. 우리나라 400년 동안 새로운 경지를 열었다고 하여도 좋을 것이다"라고 한 것에서 김홍도의 뛰어난 재능이 다름 아닌 '정묘함'이었음을 알 수 있다.[5] 김홍도는 뛰어난 사생 능력을 바탕으로 모든 생물과 사물을 정교하고 세밀하게 그려 닮지 않은 것이 없을 정도로 사실주의적 화풍에 능했다. 강세황이 김홍도의 그림이 마치 "자연의 조화를 빼앗은" 것 같다고 한 것은 그의 그림이 지닌 극도의 사실성을

지적한 말이다.

〈신언인도〉에서 김홍도의 장기였던 사물과 생물을 사실적으로 생생하게 묘사하는 능력이 발견되지 않는 것은 말을 삼가는 사람이라는 무거운 '교훈적' 주제 때문일 수도 있다. 이는 추상적인 주제이다. 김홍도의 특기는 대상을 면밀히 관찰한 후 정묘한 그림 솜씨를 발휘하여 사실적으로 묘사하는 것이었다. 그런데 말을 삼가고 행동을 조심하는 인물은 김홍도에게는 관찰의 대상이 아닌 상상의 대상이었다. 따라서 〈신언인도〉에서 그의 정묘한 표현 능력이 명확하게 드러나지 않은 것은 이러한 이유 때문일 수도 있다. 옷주름 표현에는 단조롭고 반복적인 선이 사용되었다. 그런데 족좌를 보면 김홍도가 자를 사용해 윤곽선을 그렸으며 구름 문양 묘사에도 세밀한 주의를 기울였음을 알 수 있다. 〈신언인도〉의 족좌 묘사에 나타난 계화 기법은 김홍도가 정밀한 묘사 능력을 갖춘 화가였음을 보여준다.

10대 후반에 도화서에 입문한 김홍도는 21세(1765) 때 궁중행사도인《경현당수작도계병》을 그렸으며 28세(1772) 때『영희전중수의궤』와『현종추존호영조사존호상호도감의궤』및 반차도 제작에 참여하였다. 궁중행사도, 의궤, 반차도는 모두 정묘함, 즉 정교한 묘사력을 절실하게 필요로 한다. 따라서 정범조가 김홍도의 정확하고 치밀한 묘사 능력을 높게 평가한 것은 매우 설득력이 있는 언급이라고 할 수 있다. 한편 29세(1773) 때 김홍도는 영조의 80세 어진 및 왕세손의 초상화 제작에 동참화사로 참여하였다. 어진 제작은 정묘함이 절대적으

로 요구되는 작업으로 29세의 나이에 수많은 선배 화가를 제치고 김홍도가 동참화사로 선발되었다는 것은 그의 대상에 대한 섬세한 관찰 및 정확한 묘사 능력이 도화서 내에서 입증되었음을 알려준다. 〈신언인도〉를 제외하고 김홍도가 20대에 그린 그림이 현전하지 않아 그의 초기 작품에 나타난 '정묘'한 그림 솜씨를 추적해볼 수 없는 것은 매우 아쉬운 일이다.

1776년 봄에 김홍도는 《군선도》를 그렸다. 현재 《군선도》는 세 개의 큰 축(軸: 족자) 그림으로 장황(裝潢: 표구)되어 있지만 본래는 8폭의 병풍 그림이었다.〔그림 3-2〕병풍이 해체되어 각 폭이 축 그림으로 다시 장황되는 것은 흔한 일이었다. 20세기에 그림이 거래되면서 화상(畵商)들은 병풍을 해체했다. 예를 들면 8폭의 병풍은 8개의 축 그림으로 장황되어 거래되었다. 그 결과 해체된 병풍의 각 폭은 여러 곳으로 흩어졌다. 긴 두루마리 그림은 몇 개의 짧은 두루마리 그림으로 잘린 후 다시 장황되어 팔렸으며 화첩은 해체되어 여러 개의 낱장 그림으로 거래되었다.

《군선도》는 서왕모(西王母)의 생일잔치에 초대된 일군의 신선들이 연회에 참석하기 위해 이동하는 장면을 그린 그림으로 전체 세 그룹의 인물군(群)으로 이루어져 있다. 《군선도》의 기원은 17세기부터 본격적으로 그려지기 시작한 요지연도(瑤池宴圖)와 관련된다. 요지연도는 서왕모가 주(周)나라 목왕(穆王)을 초대하여 연회를 베푼 장면을 그린 그림이다. 주나라 목왕 대신 한나라 무제(武帝, 재위 기원전 141~87)가 남성 주인공

그림 3-2. 김홍도, 《군선도》, 현재의 장황 상태

으로 등장하는 경우도 있다. 요지연도는 선경도(仙境圖) 또는 군선경수반도회도(群仙慶壽蟠桃會圖)로도 불린다. 불, 보살, 군선(群仙)들이 약수(弱水)를 건너오는 장면은 요지연도의 화면 구성 중 중요한 부분이다. 서왕모는 자신의 거처인 곤륜산(崑崙山)의 요지(瑤池)에서 주나라 목왕의 방문을 받아 거대한 연회를 베풀었다.

한편 서왕모와 관련된 고사(故事)로 '반도회(蟠桃會)'가 있다. 서왕모의 탄생일을 기념해 불, 보살, 신선들이 바다를 건너 요지로 모여든 것을 '반도회'라고 한다. 파도치는 드넓은 바다를 건너오는 신선, 불, 보살들에 초점을 맞춘 해상군선도(海上群仙圖) 또는 파상군선도(波上群仙圖)와 반도회를 그린 반도회도(蟠桃會圖)는 모두 요지연도와 밀접하게 연관된 그림들이다.[6]

요지연도는 궁중에서 왕의 침전에 놓이기도 했으며 용상(龍床) 뒤에 배치되기도 했다. 아울러 요지연도는 궁중의 혼례

그림 3-3. 작가 미상,
《요지연도》
(《정묘조왕세자책례계병》),
1800년, 종이에 채색,
각 폭 145.0×54.0cm,
국립중앙박물관 소장

에 축하용, 길상(吉祥)용 병풍으로 사용되기도 했다.[7] 또한 요지연도는 왕세자의 탄생 또는 왕세자 책봉 의례를 기념해서 신하들이 발의해 제작한 병풍인 계병으로도 제작되었다. 1800년에 요지연도로 제작된《정묘조왕세자책례계병(正廟朝王世子冊禮稧屛)》[그림 3-3]과 1812년에 반도회도로 만들어진《순묘조왕세자탄강계병(純廟朝王世子誕降稧屛)》이 그 대표적인 예이다.[8] 한편 민간에서도 요지연도는 혼인 및 축수(祝壽)용 병풍으로 주로 제작되었으며 장수, 건강, 현세에서의 부귀영화에 대한 염원을 담고 있다.

　　요지연도 중에는 화면 오른쪽에 바다를 건너오는 신선들

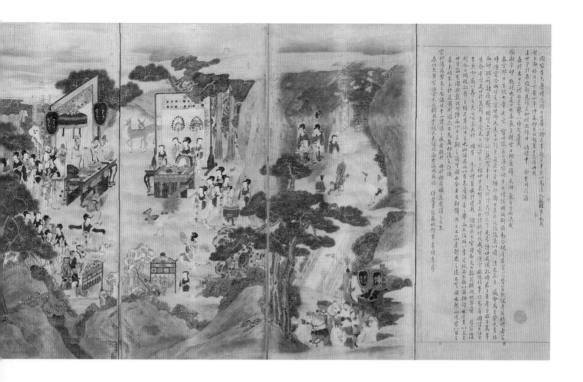

인 해상군선이, 왼쪽에 서왕모와 주나라 목왕의 연회 장면이
그려진 병풍과 반대로 좌우가 바뀌어 오른쪽에 서왕모와 주나
라 목왕의 연회 장면이, 왼쪽에 해상군선이 배치된 병풍이 있
다. 현존하는 요지연도 중 다수는 오른쪽에 연회 장면을, 왼쪽
에 해상군선 장면을 그린 병풍 형식을 보여주고 있다.

　　요지연도는 주로 청록(靑綠) 산수인물화(山水人物畵)로 인
물 및 배경 묘사에 정교하고 섬세한 붓질인 공필(工筆)과 호화
롭고 짙은 색채가 사용되었다. 요지연도는 19세기에 인기가 높
았다. 한양의 광통교(廣通橋) 아래 그림 가게에서 상당수의 요
지연도가 팔렸다는 기록이 있다.[9]

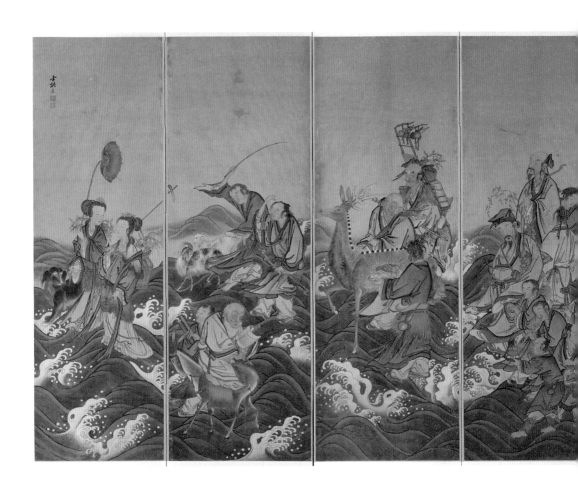

그림 3-4. 전 김홍도, 《해상군선도》, 19세기 초, 비단에 채색, 각 폭 150.3×51.5cm, 국립중앙박물관 소장

신선들의 장대한 행렬

현재 김홍도 이전의 군선도 전통에 대해서는 알려진 것이 없다. 《군선도》에서 김홍도는 요지연도 전통 중 연회에 참석하러 가는 신선들에 초점을 맞추어 이들의 행렬 장면을 극대화하였다.

조선 후기에 그려진 군선도는 대략 세 가지 종류가 있는데 군선경수반도회도, 해상군선도 또는 파상군선도, 군선경수

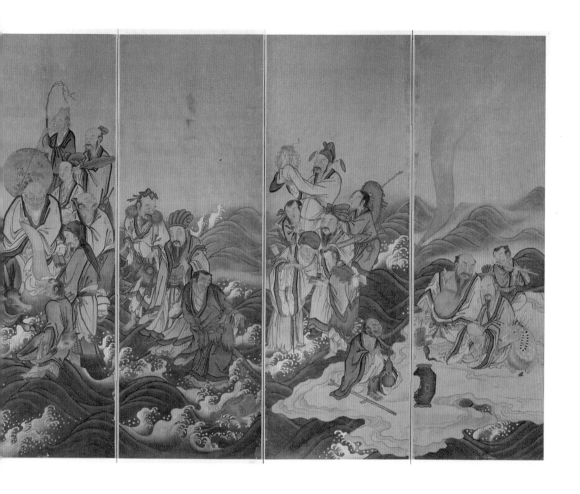

도(群仙慶壽圖)이다. 군선경수반도회도는 요지연도의 다른 이름이다. 군선경수반도회도에는 화면 중 일부에 서왕모의 반도회에 참석하기 위해 바다를 가로질러 이동하는 신선들이 나타나 있다. 해상군선도는 군선경수반도회도에 보이는 바다를 건너는 신선들만 따로 그려놓은 그림으로 도해(渡海)하는 신선들에 초점을 맞추고 있다.〔그림 3-4〕[10] 군선경수도는 거친 물살이 흐르는 강가의 절벽 위에 사슴 또는 학과 함께 있는 수노인

그림 3-5. 윤덕희,
〈군선경수도〉,
《연옹화첩(蓮翁畫帖)》,
18세기 전반, 비단에
수묵, 28.4×19.5cm,
국립중앙박물관 소장

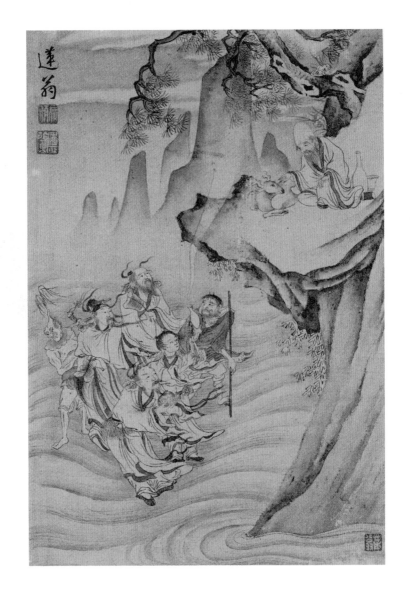

(壽老人)을 우러러보고 있는 일군의 신선들을 그린 그림이다.[11]
윤두서의 아들인 윤덕희(尹德熙, 1685~1776)가 그린 〈군선경수
도〉가 그 대표적인 예다.[그림 3-5] 이러한 세 가지 유형의 군선
도 중 주류는 해상군선도 또는 파상군선도이다.[12]

그런데 흥미롭게도 《군선도》에서 김홍도는 바다를 건너는 신선들이 아닌 육로로 이동하는 또는 바다 위 창공에서 움직이는 신선들을 그렸다. 그림에 일체의 배경 없이 신선들만 표현되어 있는 것은 파격적인 화면 구성이다. 따라서 김홍도의 《군선도》는 요지연도 및 해상군선도와 주제 면에서는 관련이 있지만 화면 구성은 완전히 다른 새로운 유형의 혁신적인 그림이다.

　　《군선도》의 도상을 정확하게 이해하기 위해서는 요지연도 전통과 함께 신선도 중 많은 인기를 끌었던 팔선도(八仙圖)에 대해 살펴볼 필요가 있다. 수많은 신선 중 대중적으로 가장 인기를 끈 여덟 명의 신선이 바로 팔선(八仙)이다. 팔선의 우두머리에 해당되는 종리권(鍾離權)은 한나라 때 사람으로 항상 손에 파초선(芭蕉扇)을 들고 다녔다. 그는 보통 쌍상투를 틀고 배가 튀어나온 모습으로 그려졌다. 여동빈(呂洞賓)은 종리권을 만나 신선이 되었다. 그는 특히 검술에 뛰어났으며, 보통 등에 비검(飛劍)이라는 칼을 짊어지고 다녔다. 장과로(張果老[張果])는 백발에 동안으로 흰 수염을 날리며 나귀를 거꾸로 타고 다녔다. 이철괴(李鐵拐)는 다리를 절었으며 쇠지팡이를 짚고 걸인 차림으로 호리병을 들고 다녔다. 조국구(曹國舅)는 송나라 태후의 동생이었으며 관복 차림으로 딱따기를 든 신선이다. 남채화(藍采和)는 꽃바구니 또는 꽃을 든 신선으로 여성인지 남성인지가 불분명하다. 하선고(何仙姑)는 연꽃 줄기를 든 여자 신선이다. 마지막으로 한상자(韓湘子)는 피리 또는 '어고간자(魚鼓簡子)'라는 대나무로 만든 통처럼 생긴 악기를 들고 다녔다. 팔선

은 대중적으로 크게 인기를 끌면서 해상군선도로 자주 그려졌으며, 요지연도에도 바다를 건너는 신선들로 그려졌다.[13]《군선도》는 대부분의 팔선과 함께 노자(老子), 동방삭(東方朔), 문창(文昌) 등 여러 인물이 제각각 시동(侍童)을 데리고 서왕모의 생일잔치에 참석하기 위해 가는 모습을 그린 것이다.

《군선도》의 화면 오른쪽[그림 3-6]부터 살펴보면 외뿔이 달린 소를 탄 노자가 앞서고 있으며 두루마리에 글을 쓰는 문창(文昌), 머리가 벗겨진 나이 든 신선이 보인다. 이 인물은 여동빈으로 생각된다. 문창 뒤에 있는 머리에 검은 건을 쓰고 있는 신

선은 종리권으로 추정된다. 한편 술에 취한 듯 빈 호리병을 뚫
어지게 들여다보고 있는 인물은 이철괴로 여겨진다. 이들과 함
께 움직이는 다섯 명의 시동이 보이는데 노자 뒤에 두 명의 시
동이, 문창의 오른쪽에 복숭아를 든 시동과 몇 개의 두루마리를
어깨에 짊어진 시동이 보인다. 이 중 복숭아를 받들고 따르는
시동은 동방삭으로 여겨지며 다른 시동들에 비해 약간 더 나이
가 들어 보인다. 여동빈 앞에 있는 시동은 달아나는 족제비 같은
동물을 잡으려고 두 손을 들고 있다.

화면 중앙[그림 3-7]에는 두 번째 신선들의 행렬이 그려져

그림 3-7. 김홍도,
《군선도》의 세부

그림 3-8. 김홍도, 《군선도》의 세부

있다. 박쥐가 하늘을 날고 있으며 장과로는 나귀를 거꾸로 타고 책을 읽는 중이다. 눈을 아래로 깔고 있지만 옆과 뒤를 주시하고 있는 나귀의 표정이 익살맞다. 딱따기를 치는 조국구와 대나무로 만든 어고간자를 든 한상자가 시동 세 명과 무리를 지어 가고 있다.

한상자의 얼굴은 조국구의 벗겨진 머리에 가려져 반 정도만 나와 있다. 시동 가운데 한 명은 피리를 불고 있다. 다른 한 명은 신비한 연기가 뿜어져 나오는 큰 무소뿔을 들고 이동하고 있다. 피리를 부는 동자 역시 조국구의 오른쪽 팔에 가려져서 몸의 절반 정도만 나타나 있다. 나머지 한 명은 맨발에 영지버섯을 매고 뒤쪽을 살피고 있다.

화면 왼쪽[그림 3-8]에는 나팔수처럼 소라고둥을 들고 소리를 내 신선들에게 지나가야 할 길의 방향을 알려주고 있는 시동이 보인다. 그 뒤로 두 명의 여자 신선이 행렬을 이끌고 있다. 복숭아와 불수(佛手)를 어깨에 둘러멘 하선고는 뒤를 돌아보고 있다. 마고(麻姑)는 허리에 붉은 영지버섯을 달고 괭이에 바구니를 매달아 들고 있다. 이 두 신선은 서로 마주보고 있는 듯하지만 시선은 따로따로이다.

호쾌한 화풍

《군선도》에는 노자를 포함한 신선 열 명과 시동 아홉 명이 등
장하고 있으며 웅장한 화면에 인물들의 다양한 움직임이 잘 나
타나 있다. 김홍도는 이 그림에서 '정묘함'으로 일컬어지던 자
신의 화풍을 일신하여 대담, 호쾌(豪快)한 화풍을 선보이고 있
다. 이것은 매우 중요한 화풍상의 변화라고 할 수 있다.《군선
도》를 그리기 3년 전에 제작한 〈신언인도〉는 김홍도의 '정묘'
한 화풍을 보여주지는 않지만 그가 매우 조심스럽게 족좌를 묘
사하고 있음을 알 수 있다. 그런데《군선도》를 그리면서 김홍
도는 이전 화풍과는 완전히 다른 호방(豪放)한 필묵법(筆墨法)
과 대담하고 역동적인 화면 구성을 보여주고 있다. 이 혁명적
인 변화를 어떻게 설명할 수 있을까?

　　도화서 화원이었던 김홍도는 궁중용 회화 작품을 제작할
때 호방한 화풍을 사용할 수 없었다. 궁중에 들일 그림을 제작
할 때 도화서 화원들은 늘 조심스럽고 신중하게 정묘한 화법
(畵法)을 사용하였다. 특히 임금을 위한 어람용 그림 제작에는
치밀하고 정확한 묘사력과 화려하고 섬세한 채색 능력을 갖춘
도화서 화원들이 절대적으로 필요했다. 도화서에서 궁중용 그
림을 제작할 때 도화서 화원들에게 선택의 여지는 없었다. 주
어진 그림 제작 임무를 충실히 수행하는 것이 그들의 일이었
다. 젊은 화원이었던 김홍도 역시 예외가 아니었다. 그는 정묘
한 화법을 구사해 궁중회화 작품들을 제작했던 것이다.

규장각과 그 주변의 풍경을 상세하게 그린 〈규장각도〉를 보면 김홍도가 도화서에서 어떤 일을 했으며 어떤 화풍을 구사해 그림을 그렸는지를 추측해볼 수 있다. 1776년 봄에 김홍도는 자신의 특기인 정교하고 치밀한 화법에서 벗어나 완전히 새로운 화풍으로《군선도》를 그렸다.《군선도》는 그의 변화무쌍하고 호방한 필력이 돋보이는 작품이다.《군선도》를 그린 지 몇 달 후 김홍도는 〈규장각도〉를 제작했다. 두 그림에 나타난 화풍은 완전히 상이하다.《군선도》는 김홍도가 사적인 주문을 받아 자유롭게 그린 그림이다. 반면 〈규장각도〉는 어명을 받고 그가 도화서 화원으로 궁중회화의 상례(常例)에 따라 제작한 그림이다.《군선도》와 〈규장각도〉에 나타난 두 가지 상이한 화풍의 공존 현상은 1776년 당시 김홍도가 다양한 화풍을 자유자재로 구사했던 비범한 화가였음을 알려준다.

　　《군선도》에서 김홍도의 정묘한 화풍, 즉 조심스럽고 신중하며 섬세하고 정확한 필묵법과 화려하고 섬세한 채색 능력에 바탕을 둔 화풍은 발견되지 않는다. 신속하고 웅건한 필법, 역동적인 화면 구성, 다양한 인물의 자세와 표정에 대한 생생한 묘사로《군선도》를 보면 화면 전체에 활력과 생기가 넘친다. 이러한 화풍상 변화의 이유는 사실 간단하다. 이 그림은 궁중회화 작품이 아니기 때문이다.

　　《군선도》가 궁중용 그림이 아닌 사실은 이 그림이 종이에 그려진 것에서 알 수 있다. 궁중용 병풍 그림은 비단에 그려졌다. 종이에 그려진《군선도》병풍은 궁중에 들이는 그림이 아

니었다.《군선도》는 개인의 주문을 받아 김홍도가 제작한 그림이다. 따라서《군선도》를 그릴 때 김홍도는 정묘한 화풍 구사와 같은 도화서의 규칙을 따를 의무가 없었다. 그는 자기 마음대로 자신이 원하는 화풍으로 그림을 그릴 수 있었다. 그가 도화서 화원의 굴레에서 벗어나 자신만의 개성적인 화법을 사용해 그린 최초의 회심의 역작이 바로《군선도》이다. 이 그림을 통해 김홍도는 다양한 회화적 실험을 감행했다.

극적인 화면 구성

《군선도》를 살펴보면 오른쪽에서 왼쪽으로 화면이 진행되면서 세 개의 인물군(群)은 서로 연결되어 있는 것처럼 보이면서도 독립적인 모습을 보여준다. 먼저 노자, 종리권, 여동빈, 문창, 이철괴, 동방삭과 네 명의 동자를 보면 각각의 인물은 다른 움직임을 보여주고 있으며 이들의 움직임을 통해 화면에 생기가 넘쳐난다. 각각의 인물은 전체적으로 앞을 향해 나아가는 모습을 보여주고 있다. 호리병을 들여다보고 있는 이철괴, 두루마리에 글을 쓰고 있는 문창, 소를 타고 가는 노자, 족제비 같은 동물을 잡으려는 동자의 동작을 통해 마치 무대에서 막 벌어지는 한편의 연극을 보고 있는 것과 같은 착시감(錯視感)을 갖게 된다.

특히 김홍도는 개별 인물들의 움직임을 순간적으로 포착하여 표현하면서도 인물들 간에 거리를 두지 않고 이들을 서

그림 3-9. 김홍도,
《군선도》의 세부

로 밀착시켜 한 그룹의 인물군으로 처리하고 있다. 인물의 밀
착 표현은 '겹치기' 기법이라고 할 수 있는데 이러한 기법은 김
홍도의 풍속화에도 일부 나타나고 있어 그가 매우 중시한 인물
표현 방법임을 알 수 있다. 문창 오른쪽에 두루마리들을 들쳐
멘 동자는 신체의 밀착으로 인해 몸의 절반 정도만 나타나 있
다.[그림 3-9] 아울러 노자 뒤의 두 동자들도 신체의 일부만 그
려져 있다. 종리권 또한 문창 위로 가슴 위의 신체 부분만 드러
내놓고 있다.

그림 3-10. 김홍도,
《군선도》의 세부

인물들을 공간 속에 개별적으로 흩어놓을 경우 구성상 산
만한 느낌이 날 것을 방지하기 위해 김홍도는 인물들을 밀착시
켜 한 덩어리의 군상(群像)으로 10명의 인물을 극적으로 표현
하였다. 마치 연극적인 느낌을 주는 극적인 요소는 족제비 같
은 동물을 잡으려고 두 손을 들고 다가가는 동자의 모습, 이러
한 동자의 움직임에 놀라 뒤쪽을 바라보는 소의 표정과 눈빛에
잘 드러나 있다.[그림 3-10] 또한 김홍도는 배경이 없이 등장인
물을 묘사함으로써 보는 사람들의 시선을 이들에게 집중시키
는 효과를 극대화하였다. 아울러 왼쪽으로 옷자락이 나부끼고
있는 모습은 오른쪽에서부터 바람이 불고 있음을 알려준다. 바

그림 3-11. 김홍도, 《군선도》의 세부

람의 존재로 인해 왼쪽으로 향하는 신선들의 움직임은 더욱 강하게 화면에 나타나 있다.

인물 표현에 있어 김홍도 특유의 '겹치기' 기법은 화면 중간의 신선과 동자들의 표현에 보다 적극적으로 사용되었다.[그림 3-11] 두 번째 군상 중 주목해볼 것은 조국구이다. 조국구는 박판(拍板)이라 불리는 딱따기를 부닥쳐 소리를 내면서 이동하고 있다. 조국구의 큰 몸집과 움직임, 바람에 펄럭이는 그의 옷자락은 두 번째 인물군의 초점이 되고 있다. 한상자는 죽통(竹筒)인 어고간자를 들고 있지만 조국구로 인해 얼굴이 반쯤 가려져 있다. 조국구와 한상자를 겹쳐서 표현한 이 부분은《군선

도》에 사용된 김홍도의 겹치기 기법 중 백미라고 할 수 있다.

　　한편 한상자의 정적인 모습과 대조적으로 조국구의 오른쪽에서 피리를 불고 있는 동자는 매우 동적으로 표현되어 있다. 동자는 몸의 절반 정도만 나타나 있지만 피리를 부는 그의 얼굴 표정과 바람이 불어 노새의 뒷다리 허벅지까지 쓸려간 옷자락을 통해 동세를 확인할 수 있다. 아울러 큰 무소뿔을 든 화면 앞부분의 동자가 쭉 내밀어 뻗은 왼발의 모습은 현재 인물들이 왼쪽을 향해 이동하고 있다는 느낌을 강하게 전해준다. 주변의 상황을 살피느라 눈을 크게 뜬 노새의 익살스러운 표정과 순간적으로 갑자기 하늘로 날아오르는 박쥐의 모습은 더욱 더 화면에 극적인 느낌을 부여해주고 있다.

　　김홍도는 마치 연극 장면을 치밀하게 연출하듯이 개별 인물들의 작은 움직임도 놓치고 있지 않다. 조국구 뒤쪽에 있는 동자는 영지버섯 꾸러미를 메고 화면 오른쪽에서 막 중앙으로 튀어나오는 족제비 같은 동물을 바라보고 있다. 이 동자의 움직임과 시선을 통해 화면 오른쪽 군상과 중앙의 인물군은 서로 떨어져 있는 것처럼 보이지만 결국은 유기적으로 연결되어 있음을 보여준다.

　　마지막 장면인 화면의 왼쪽에 있는 두 여자 신선과 동자 한 명을 표현할 때에도 김홍도는 이들의 동작, 얼굴 표정을 순간적으로 포착함으로써 화면의 긴장감을 늦추지 않았다. 복숭아와 불수를 어깨에 둘러멘 채 뒤를 돌아보고 있는 하선고의 순진무구한 표정[그림 3-12]은 마지막 장면의 하이라이트라고

그림 3-12. 김홍도, 《군선도》의 세부

그림 3-13. 안휘(顔輝),
〈하마철괴도(蝦蟆鐵拐圖)〉,
'이철괴'(부분), 13세기
말~14세기 초, 비단에
채색, 161.5×79.7cm,
일본 쿄토 치온인(知恩院)
소장

그림 3-14. 안휘,
〈이선도(李仙圖)〉(부분),
13세기 말~14세기
초, 비단에 수묵,
146.5×72.5cm, 중국
베이징 고궁박물원 소장

할 수 있다. 마고는 허리를 약간 굽힌 모습으로 나타나 있는데 전체적으로 타원형과 같은 신체를 통해 앞으로 나아가는 동세가 잘 드러나 있다.

김홍도는《군선도》이후에도 신선 그림을 자주 그렸다. 그런데《군선도》에서 살펴볼 수 있듯이 김홍도가 그린 신선도의 특징은 마치 그의 풍속화에 등장하는 인물들처럼 신선들이 친근하고 정감 어린 모습을 하고 있다는 점이다. 일반적으로 신선도에 자주 보이는 기괴한 표정〔그림 3-13·14〕 대신 익살스러우며 인간적인 느낌이 물씬 풍기는 표정을 한 신선을 김홍도는 자주 그렸다. 그 효시가 바로《군선도》이다.

창덕궁의 벽화

《군선도》는 병풍 그림으로 대작이라는 측면과 함께 호방, 강건, 방일(放逸)한 화풍을 보여주고 있어 김홍도의 초기 화풍의 특징이었던 '정묘함'을 벗어났다는 측면에서도 주목되는 작품이다. 또한《군선도》는 김홍도가 정조의 명으로 창덕궁의 벽면에 그린 벽화였던〈해상군선도(海上群仙圖)〉를 예시하는 작품이라는 측면에서도 매우 중요한 그림이다.〈해상군선도〉는 김홍도가 왕명을 받들어 순식간에 붓을 휘둘러 완성한 벽화로 아쉽게도 창덕궁의 화재로 소실되어 현재 전하지 않는다. 그러나 조희룡이 쓴『호산외사(壺山外史)』중「김홍도전(金弘道傳)」에

〈해상군선도〉 제작 과정이 기록되어 있어 이 벽화가 어떻게 그려졌는지를 알 수 있다.

… 정조 임금 때 궁중에서 근무하면서 매번 한 장의 그림을 내놓을 때마다 곧 임금의 뜻에 맞았다. 일찍이 백회를 바른 큰 벽에 〈해상군선도〉를 그릴 것을 명하셨는데, (김홍도는) 시중 드는 내시에게 진한 먹물 몇 되를 받들게 한 후 관모를 벗고 옷을 걷어 올리고 서서 비바람 몰아치듯 붓을 휘둘러 몇 시간 안 되어 완성하였다. 파도는 출렁출렁 집을 무너뜨릴 듯하고 신선들은 띄엄띄엄 가는 모습이 마치 구름을 넘을 듯하여 옛날의 대동전(大同殿) 벽화도 이보다 더 나은 것이 없었다. (임금께서 김홍도에게) 금강산을 둘러싼 네 군(郡)의 산수를 그리도록 명하시고 여러 군에 그 음식을 받들게 하되 경연(經筵)의 신하를 대하듯 하라 하시니 대개 이것은 특별한 대우였다.[14]

김홍도가 그린 벽화인 〈해상군선도〉가 언제 제작되었는지는 정확하게 알 수 없다. 그러나 조희룡의 글을 전후 맥락에서 살펴보면 〈해상군선도〉는 1788년 9월 이전에 제작되었다고 생각된다. 1788년 9월에 김홍도와 김응환은 정조의 명을 받고 영동의 9군과 금강산(金剛山) 일대를 여행하며 명승지를 사생하였다. 여행에서 돌아온 김홍도는 정조에게 수십 장(丈) 길이의 채색 두루마리 그림과 70면(面) 5권으로 된 금강산 화첩인《해산첩(海山帖)》을 바쳤다.[15] 조희룡은 윗글에서 〈해산군선도〉 제

작을 마친 후 김홍도가 왕명을 받아 금강산 일대의 산수를 그리기 위해 떠났다고 언급하고 있다. 따라서 〈해상군선도〉 벽화는 1788년 9월 이전에 제작되었다고 판단된다.

조희룡에 따르면 〈해상군선도〉는 순식간에 그려졌다고 한다. 김홍도는 흰색으로 칠한 벽면을 마주한 후 관모를 벗고 옷을 걷어 올려 작업하기 쉬운 상태에서 순식간에 붓을 휘둘러, 이른바 일필휘지(一筆揮之)로 몇 시간 만에 바다를 건너는 신선들을 그려냈다. 김홍도가 얼마나 빨리 작업을 했는지 마치 비바람이 몰아치듯 붓을 휘둘렀다고 한다. 완성된 벽화에는 집을 무너뜨릴 것 같은 강한 파도와 구름을 넘어가는 신선들이 나타났다. 조희룡은 김홍도가 창덕궁 벽에 그린 〈해상군선도〉가 오도자(吳道子, 8세기 전반에 활동)가 그린 대동전(大同殿) 벽화보다 낫다고 그의 기량을 높이 평가하고 있다.

오도자는 당 현종(玄宗, 재위 712~756)의 명을 받아 촉(蜀, 현재의 쓰촨성) 지역에 있는 가릉강(嘉陵江) 300여 리의 경치를 대동전 벽에 하루 만에 그렸는데 강의 경치가 완연하여 마치 실제 경치를 보는 듯했다고 한다. 본명이 오도현(吳道玄)인 오도자는 '속필(速筆)'로 저명하였으며 그가 그린 인물의 옷은 거친 바람에 휘날리는 모습이었다고 한다. 이러한 오도자의 화풍은 '오대당풍(吳帶當風)'으로 불렸으며 후대에 큰 영향을 주었다.[16] 바람에 펄럭이는 옷자락의 역동적인 모습을 생생하게 그린 오도자의 화풍을 보여주는 작품은 〈산귀도(山鬼圖)〉[그림 3-15]이다. 이 그림은 오도자가 그린 작품으로 전해지는 그림

그림 3-15. 전 오도자,
〈산귀도〉, 비각화(碑刻畫)
탁본, 높이 97.5cm,
허베이성(河北省)
취양(曲陽)
북악묘(北岳墓)

을 돌에 새긴 것이다. 〈산귀도〉를 그린 화가가 오도자였는지는 분명하지 않지만 이 그림에는 강풍에 휘날리는 머리카락, 단단한 근육질의 팔과 다리, 부릅뜬 눈, 춤을 추는 듯한 역동적인 자세를 지닌 산귀의 모습이 생동감 넘치게 표현되어 있다. 거친 바람에 휘날리는 옷자락이 창을 움켜쥔 산귀의 몸을 휘감고 있다.

김홍도가 도화서 화원 재직 시 〈산귀도〉와 같은 석각본 판화를 통해 오도자의 화풍을 접하고 공부했는지는 현재 알

수 없다. 그러나 그가 오도자 특유의 '오대당풍'과 같이 인물의 역동적인 자세와 강풍에 휘날리는 옷자락의 모습을 속필로 그린 화풍을 익히고 자기화한 것은 분명하다. 〈해상군선도〉는 바로 김홍도가 구사한 속필의 위력이 유감없이 발휘된 그림이었다. 김홍도는 어찌 보면 오도자보다 더 빨리 붓을 휘둘러 몇 시간 만에 〈해상군선도〉를 완성했으며 이러한 에너지 넘치고 폭발적인 속도의 붓질은 조희룡과 같은 후대인에게 깊은 인상을 남겼던 것으로 생각된다.

〈해상군선도〉는 사라졌지만 김홍도가 구사한 속필은《군선도》에서 확인할 수 있다. 멀리서《군선도》에 표현된 인물들을 보면 김홍도가 부드러운 붓에 진한 먹을 찍어 천천히 인물들의 옷을 그린 것처럼 보인다. 또한 신선들과 동자들도 오른쪽에서 왼쪽으로 서서히 움직이는 것과 같이 보인다.

그러나 왼쪽 마지막에 위치한 하선고, 마고, 그리고 동자의 옷주름 표현을 보면 그의 빠르면서도 숙달된 붓질을 살펴볼 수 있다. 그는 옷주름을 꾹 눌러 그은 진한 먹선으로 처리하였다. 마고의 옷주름 표현을 보자. 김홍도는 붓에 진한 먹을 묻힌 후 꾹 누른 다음 바로 한 번에 옆으로 또는 아래, 위로 빠르게 선을 그었다. 한 점 주저함이 없이 그는 숙달된 솜씨로 자연스럽게 붓을 움직여 나갔다.〔그림 3-16〕

김홍도는 굵기와 꺾임의 변화가 심한 필선을 사용해 역동적으로 옷주름을 표현해냈다. 마고의 경우 그는 허리 아랫부분에 넓고 옅은 먹으로 순식간에 몇 번 붓질을 하여 치마를 그려

그림 3-16. 김홍도,
《군선도》의 세부

냈다. 마고의 치마 아랫부분을 보면 마치 붓이 춤을 추듯이 김
홍도는 위에서 밑으로 붓을 그어 내리고 다시 붓을 들어 옆으
로 위로 붓을 휘둘러 치맛자락을 묘사하였다. 그의 붓은 거침
없이 상하, 좌우로 빠르게 움직이고 있다.〔그림 3-17〕 나머지 신
선들의 옷주름 처리도 가까이서 살펴보면 마찬가지로 매우 빠
른 필선으로 처리되어 있다. 불과 32세의 나이에 믿어지지 않
을 정도로 김홍도는 능숙하고 숙달된 속필을 사용하여 신선들
의 옷주름을 묘사하였다. 그 결과《군선도》속의 신선들과 동
자들은 몸의 움직임에 힘이 넘치고 활기가 가득하다.

《군선도》는 현재 남아 있는 김홍도의 작품 중 연대가 가장 빠른 병풍 그림이다. 병풍 그림은 부채 그림, 축 그림, 화첩 그림, 두루마리 그림에 비해 크기가 커서 뛰어난 그림 솜씨를 지닌 화가가 아니면 그릴 수 없었다. 궁중행사도와 같은 병풍 그림은 전례(前例)가 있어 도화서 화원들은 이에 맞추어 그림을 그리면 됐다. 행사가 거행된 건물과 그 앞에 도열해 있는 인물들, 행사 장면으로 구성된 궁중행사도는 주어진 관례를 따르면 되었기 때문에 따로 특별한 창의력이 요구되지 않았다. 그러나

그림 3-17. 김홍도, 《군선도》의 세부

《군선도》와 같이 전례가 없는 그림은 오로지 화가 자신의 독창적인 구상과 실행 능력이 절대적으로 필요했다.

김홍도 이전에 활동했던 화가들 중 병풍 그림이 남아 있는 화가는 거의 없다. 정선(鄭敾, 1676~1759)이 그린 병풍 그림이 있었다고는 하나 현전하지 않는다.[17] 병풍 그림은 일단 크기가 크고 화면이 장대해서 화가는 먼저 무엇을 그릴 것인지 깊이 고민해야 한다. 이후 그의 머릿속에 든 구상을 화면에 옮기는 일이 필요하고 인물, 산수 등 화면을 구성하는 요소들을 능숙하게 처리할 수 있는 묘사 능력이 필요하다. 따라서 나이와 상관없이 병풍화를 그릴 수 있는 화가는 대가의 경지를 이룬 뛰어난 능력의 소유자였다고 할 수 있다.

서양의 유화 그림은 크기에 상관없이 화가가 실수를 할 경우 고쳐 그릴 수 있다. 그러나 동아시아에서 병풍 그림은 실수가 용납되지 않는다. 실수할 경우 병풍화는 고쳐 그릴 수가 없기 때문이다. 화가는 실수로 망친 병풍을 버리고 다시 새 화면을 준비해 그려야 했다. 따라서 병풍 그림을 제작하기 위해서는 대가다운 화가의 능숙한 솜씨가 절대적으로 필요하다.

그런데 《군선도》를 그릴 당시 김홍도의 나이는 불과 32세였다. 김홍도는 젊은 나이에도 불구하고 변화무쌍한 필선을 구사하여 신선과 동자들의 얼굴 표정, 다양한 동작, 바람에 흩날리는 옷자락 등을 능숙하게 묘사해냈다. 각각의 인물이 지닌 다양한 표정과 자세를 김홍도는 정확하게 포착한 후 주저 없이 속필로 신속하게 묘사함으로써 화면 전체에 생기와 활력을 불

어넣었다.

　이 그림에서 주목되는 것은 김홍도가 자신의 새로운 화풍을 선보인 점이다. 김홍도는 도화서에서 20대 말까지 '정묘'한 화풍으로 유명하였다. 그러나 《군선도》는 화면 구성부터 세부 묘사에 이르기까지 정묘한 화풍보다는 그 반대에 해당되는 조방(粗放)한 화풍을 보여주고 있다. 강하고 굵은 선이 사용된 옷자락 표현, 붓의 속도가 느껴지는 강렬한 속필, 인물 상호 간의 다양한 자세를 통한 역동적인 화면 구성은 극적인 느낌을 준다. 이 그림에서 김홍도는 정묘한 화풍에서 벗어나 대담한 구성과 호쾌한 필세(筆勢)를 자랑하는 강건하고 호방한 화풍으로 전격적인 변화를 시도하고 있다. 따라서 《군선도》는 김홍도가 실험한 호방한 화풍의 효시가 되는 기념비적인 작품이라고 할 수 있다. 이 그림은 김홍도가 32세 무렵 화법에 있어 정묘함과 호방함을 모두 겸비한 최고의 화가로 성장했음을 보여준다.

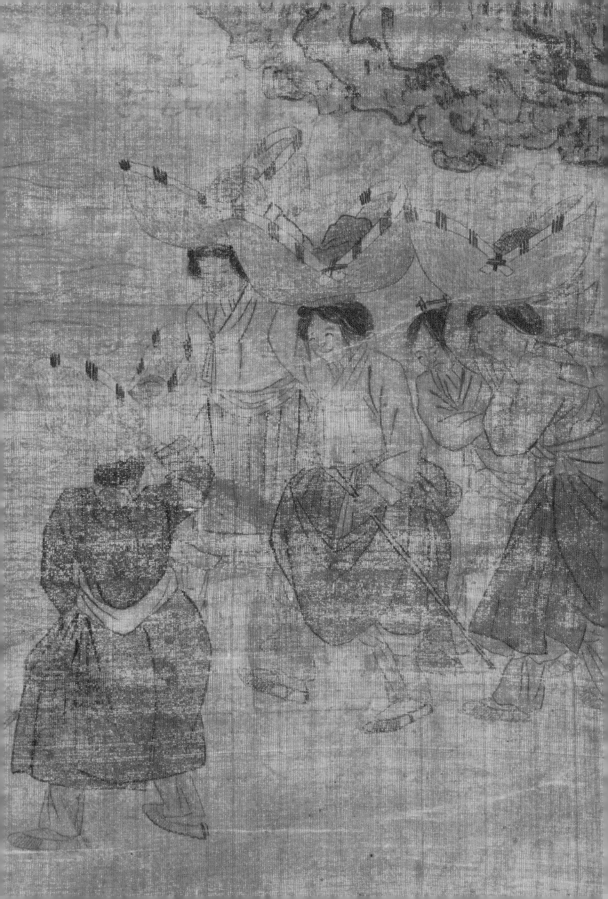

병풍화의 대가 4

새로운 비전: 김사능의 속화

김홍도는 1778년 초여름에 강희언(姜熙彦, 1738~1784 이전)의
집인 담졸헌(澹拙軒)에서 《행려풍속도》[**그림 4-1**]를 제작하였다.
《행려풍속도》의 여덟 장면은 병풍 왼쪽부터 〈파안흥취(破鞍興
趣)〉, 〈노상풍정(路上風情)〉, 〈타도낙취[타도락취](打稻樂趣)〉, 〈과
교경객(過橋驚客)〉, 〈매염파행(賣塩婆行)〉, 〈진두대도(津頭待渡)〉,
〈노변야로(路邊冶爐)〉, 〈취중송사(醉中訟事)〉이다.

　〈파안흥취〉는 나귀를 탄 사대부가 부채로 얼굴을 가리고
목화를 따는 여성을 훔쳐보는 장면이다. 〈노상풍정〉은 나귀
를 탄 두 명의 사대부가 아이를 가슴에 앉은 채 소를 타고 가는
여성과 아이를 등에 업은 젊은이를 길에서 만나는 모습을 그

그림 4-1. 김홍도,
《행려풍속도》, 1778년,
비단에 수묵 담채, 각
폭 90.9×42.7cm,
국립중앙박물관 소장

린 것이다. 〈타도낙취〉는 한창 벼 타작을 하는 일군의 농부들
과 이를 지켜보는 논 주인인 듯한 양반을 그린 것이다. 〈과교경
객〉은 날아가는 물새를 다리 위에서 깜짝 놀라 지켜보는 나귀
탄 사대부를 그린 그림이다. 〈매염파행〉은 소금과 생선을 광주
리에 담아 머리에 이고 가는 여성들을 보여준다. 〈진두대도〉는
나루터에서 뱃사공이 오기를 기다리는 사람들의 모습을 담고
있다. 〈노변야로〉는 주막에서 밥을 먹거나 쉬고 있는 사람들,
쇠를 달구는 작업을 하고 있는 대장간 풍경을 보여주는 작품이
다. 〈취중송사〉에는 고을 원님 앞에 엎드려 자신의 사정을 아
뢰는 인물과 태수(太守)의 판결 내용을 받아 적는 술 취한 형리
(刑吏: 형방)가 그려져 있다.[1]

　강세황은 이 병풍 중 〈진두대도〉[그림 4-2] 장면을 보고 "백
사장 머리에 나귀를 세워놓고 사공을 부르고, 나그네 두세 사
람도 같이 서서 기다리는 강변의 풍경이 눈앞에 완연(宛然)하
다"고 논평하였다.[2] 강세황은 '완재안중(宛在眼中)', 즉 "눈앞에
완연하다"라는 표현으로 김홍도 그림의 놀라운 사실성을 지적
하였다.[3] 그는 극도의 사실성과 생생한 현장감을 특징으로 하
는 김홍도 화풍의 핵심을 정확히 파악하고 있었다.

　이 병풍의 다른 한 폭으로 광주리와 항아리에 밤게, 새우,
소금을 가득히 넣은 후 새벽에 시장으로 향해 가는 여성들을
그린 〈매염파행〉[그림 4-3] 장면을 보고 강세황은 "갈매기는 놀
라서 난다. 한번 펼쳐보니 비린내가 코를 찌르는 듯하다"고 평

그림 4-2. 김홍도,
〈진두대도〉,《행려풍속도》,
1778년, 비단에 수묵
담채, 90.9×42.7cm,
국립중앙박물관 소장

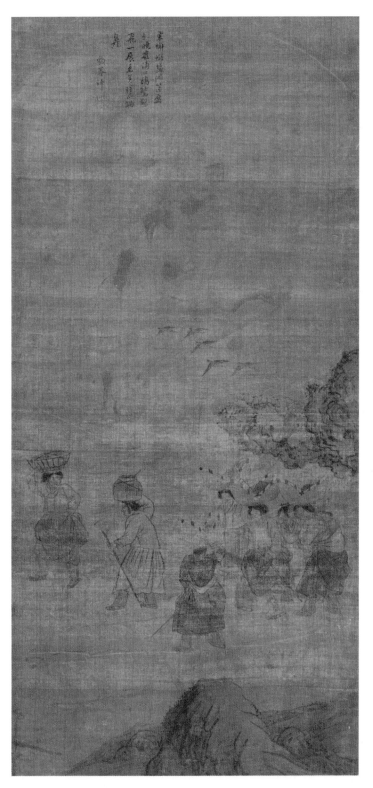

그림 4-3. 김홍도,
〈매염파행〉, 《행려풍속도》,
1778년, 비단에 수묵
담채, 90.9×42.7cm,
국립중앙박물관 소장

그림 4-4. 김홍도,
〈과교경객〉,《행려풍속도》,
1778년, 비단에 수묵
담채, 90.9×42.7cm,
국립중앙박물관 소장

하였다. 강세황은 "비린내가 코를 찌르는 듯"할 정도로 김홍도의 풍속화에 나타난 놀라운 현장감에 주목하였다.[4]

〈과교경객〉[그림 4-4]은 나귀를 타고 다리를 지나가는 사대부, 나귀 고삐를 쥐고 있는 하인, 다급한 표정으로 이들을 쫓아오는 인물, 다리 밑에서 갑자기 날아가는 물새 등이 그려져 있다. 강세황은 이 그림을 보고 "다리 밑의 물새는 나귀의 발굽소리에 놀라고 나귀는 나는 물새에 놀라고 사람은 나귀가 놀라는 것을 보고 놀라는 모양을 그린 것이 신품(神品)의 경지에 들어갔다"라고 하였다.[5] 이 논평에서도 강세황은 김홍도가 그린 풍속화의 특징인 순간 포착을 통한 생생한 현장감의 전달을 높이 평가하고 있다.

강세황은 「단원기」에서 김홍도의 풍속화가 보여준 생동감 넘치는 사실성에 대해 다음과 같이 높게 평가하였다.

(김홍도는) 더욱이 신선과 화조를 잘 그려 그것만으로도 한 세대를 울리며 후대에까지 전하기에 충분하다. 우리나라의 인물과 풍속을 모사하는 데 더더욱 뛰어나 공부하는 선비, 장에 가는 장사꾼과 나그네, 규방과 농부, 누에치는 여자, 이중 가옥과 겹으로 난 문, 거친 산과 들의 나무에 이르기까지 그 형태를 모두 곡진하게 그려서 하나도 어색한 것이 없었으니, 이것은 옛적에도 없던 솜씨였다.[6]

강세황에 따르면 김홍도는 신선과 화조 그림에 탁월했지

만 우리나라의 인물과 풍속을 그리는 데 훨씬 뛰어났으며, 특히 그가 그린 풍속화는 전례가 없을 정도로 새롭고 창의적인 그림이었다고 한다. 그는 김홍도의 풍속화가 지닌 우수성은 다름 아닌 사람들의 모습, 산천, 가옥 등 물태(物態)를 표현하는 데 매우 상세하고 정확한 점에 있었다고 지적하였다. 강세황은 '곡진물태(曲盡物態)'야말로 기존의 어느 그림에도 나타난 적이 없었으며 오직 김홍도의 풍속화에서 비로소 출현한 현상으로 전례가 없는 일이라고 논평하였다. 곡진물태는 극도의 사실성을 의미하며 마치 현장에서 일어나고 있는 그대로의 모습이 화면에 나타나 있는 것을 말한다. 김홍도의 풍속화는 그림이었지만 마치 현장 사진과 같이 그려진 장면이 보는 사람을 압도할 정도로 생생했다고 할 수 있다.

강세황은 「단원기우일본」에서 다시 한번 김홍도의 풍속화가 지닌 '곡진물태'의 사실성과 현장성을 극찬하였다.

(김홍도는) 더욱이 풍속화를 그리는 데 뛰어나, 사람이 하루하루 생활하는 모든 것과 길거리, 나루터, 가게, 점포, 시험장, 극장 같은 것도 한번 붓을 대면 손뼉을 치며 신기하다고 부르짖지 않는 사람이 없다. 세상에서 말하는 김사능의 속화(俗畵)가 이것이다. 진실로 명석한 머리와 신비한 깨달음으로 홀로 천고(千古)의 오묘한 터득이 없었다면 어떻게 이러한 것을 할 수 있으랴![7]

강세황은 「단원기」에 이어 「단원기우일본」에서 김사능의 속화, 즉 김홍도의 풍속화를 다시 한번 극찬하고 있다. 김홍도의 풍속화는 사람들이 생활하는 길거리, 나루터, 점포, 시험장 등 모든 장소에서 일어나는 생생한 삶의 현장을 사실적으로 묘사함으로써 보는 이들로 하여금 마치 눈앞에서 그러한 일들이 일어나고 있는 것처럼 착시 현상을 느끼게 해주는 그림들이었다. 관람자는 그림을 보는 순간 너무도 생생하게 표현된 장면에 놀라 손뼉을 치고 신기해하며 연신 소리를 지를 정도로 김홍도의 풍속화는 현장 그 자체였다. 사람들은 눈앞에 펼쳐진 풍속화의 놀라운 사실성에 감동하여 박수를 치고 탄성을 지르게 된 것이다. 강세황이 "눈앞에 완연하다"라고 김홍도의 풍속화를 평가한 것은 정곡을 찌른 것이다. 강세황은 이러한 김홍도의 풍속화는 과거에 없는 일로 명석한 머리와 신비한 깨달음이 없이는 절대로 이룰 수 없는 그림의 최고 경지였다고 평가하였다. 이러한 능력을 지니지 못한 사람은 결코 김홍도가 그린 것과 같은 풍속화를 그릴 수 없다는 것이다. 강세황은 결국 김홍도의 천재성은 그를 풍속화의 독보적인 존재로 만들었다고 보고 있다. 김홍도는 "천고의 오묘한 터득", 즉 천재성을 통해 풍속화의 새로운 경지를 열었다.

'김사능의 속화'가 지닌 놀라운 현장감과 극도의 사실성은 서유구의 언급에서도 확인된다. 그는 『임원경제지(林園經濟志)』에서 김홍도의 풍속화를 다음과 같이 평하였다.

〈이속도(俚俗圖)〉에서 김홍도는 민간마을[閭巷]의 통속적인 모습들[俚俗之事]을 그려내고 있는데, 무릇 시정(市井)의 유흥가 풍경, 길 떠나는 나그네의 행장, 땔나무를 팔고 오이를 파는 일상생활의 모습, 비구와 비구니 및 여신도들의 행색, 봇짐을 지고 구걸하는 걸인의 모습 등이 형형색색으로 각기 오묘함을 극진하게 다 드러내고 있다. 따라서 부녀자들이나 어린아이들도 일단 이 화권(畵卷)을 펼치기만 하면 입이 딱 벌어지고 고개를 끄덕이지 않는 이가 없으니 근래의 화가들을 놓고 보더라도 아직 이와 같은 이는 없었다.[8]

강세황과 마찬가지로 서유구도 김홍도의 풍속화가 지닌 극도의 사실성과 뛰어난 현장감을 높게 평가하였다. 서유구에 따르면 풍속화 분야에서 김홍도는 독보적인 존재였다. 서유구는 풍속화를 이속도로 부르고 있어 주목된다. 이속은 저잣거리와 같은 서민들이 생활하는 일상의 공간을 지칭한다.[9] 마을과 시장에서 흔히 볼 수 있는 평민들, 아이들, 상인들, 탁발하러 다니는 비구와 비구니, 여신도들, 굶주린 걸인들의 모습을 김홍도는 마치 사진가가 스냅 사진을 찍듯이 그림으로 그렸다. 그 결과 김홍도의 풍속화에 등장하는 인물들은 자연스러운 모습, 동작, 표정을 보여주고 있다. 김홍도의 풍속화는 스냅 사진처럼 다양한 사람들의 삶을 여과 없이 시각적으로 전달함으로써 그림을 보는 사람들의 공감을 끌어낼 수 있었다. "부녀자들이나 어린아이들도 일단 이 화권을 펼치기만 하면 입이 딱 벌어

지고 고개를 끄덕이지 않는 이가 없을" 정도로 그의 풍속화는 생생한 삶의 현장을 그대로 재현한 것이다. 구걸하는 걸인까지 그릴 정도로 김홍도는 자신의 눈앞에 보이는 모든 사람의 모습이 관찰과 묘사의 대상이었다.

서유구가 본 김홍도의 〈이속도〉는 두루마리 그림이었다. 현재 전하지 않는 〈이속도〉에는 서민들의 다양한 삶이 파노라마처럼 펼쳐져 있었을 것이다. 비록 《단원풍속화첩》이 김홍도가 그린 진작(眞作)은 아니지만 그가 그린 풍속화첩에 근거하여 후대에 제작된 것이다. 김홍도는 평생 동안 병풍 외에도 다수의 풍속화첩을 제작했을 것으로 추정된다. 김홍도가 병풍, 화첩에 이어 두루마리에 시정의 온갖 인물과 생활 모습을 담아냈다고 하는 것은 매우 주목할 만하다.

《행려풍속도》는 8개의 축(족자) 그림으로 전해지다가 병풍으로 다시 장황된 작품이다. 8개의 축 그림은 8폭의 병풍차(屛風次)로 이 그림들은 국립중앙박물관에 들어간 후 병풍으로 다시 꾸며진 것 같다는 견해가 제기된 바 있다.[10] 병풍차는 병풍으로 최종적으로 만들어지기 이전에 낱장 상태로 되어 있는 그림들을 말한다. 그러나 이 8폭의 그림이 1778년 이후 계속해서 병풍차 형식으로 전해져왔을 것으로 생각되지는 않는다. 오히려 8폭의 그림은 본래 병풍이었는데 근대에 와서 화상들이 그림 값을 올리기 위해 《행려풍속도》를 해체하여 낱장의 그림으로 만든 것일 가능성이 더 높다. 즉, 《행려풍속도》는 병풍—8폭의 낱장 그림—병풍으로 장황, 재장황되었을 것으로 여겨

진다. 특히《행려풍속도》는 본래 김홍도가 사적으로 주문받아 그린 그림이다. 병풍을 주문한 사람에게 김홍도가 병풍차 상태의 그림을 주었을 가능성은 없다.

《행려풍속도》를 제작한 1778년 이전에 김홍도가 풍속화를 그렸다는 기록은 없다. 왜 갑자기 김홍도가 풍속화를 그리기 시작했으며 풍속화로 명성을 날리게 되었는지는 현재 알 수 없다. 풍속화는 김홍도 이전에도 그려졌다. 조선 초기부터 유교적인 교화와 감계의 목적으로 빈풍도(豳風圖),● 경직도, 유민도(流民圖) 등이 지속적으로 그려졌다. 또한 각종 계회도(契會圖)와 아집도(雅集圖) 계통의 그림에 보이는 모임 장면은 풍속화적 요소를 담고 있다. 중국의 고사도(故事圖) 계통의 그림들을 모델로 한 풍속화들도 제작되었다.

한편 청대 강희제(康熙帝, 재위 1662~1722) 때 편찬된『패문재경직도(佩文齋耕織圖)』(1696) 판화가 조선에 전래되면서 농업과 잠업(蠶業)에 종사하는 인물들을 산수 배경 속에 그린 경직도 계통의 그림이 18세기 전반에 유행하였다. 그러나 이 그림들은 표면적으로는 풍속화적 요소가 매우 강하지만 판화를 범본(範本)으로 산수 배경을 추가한 것에 불과했다. 18세기 전반에 유행한 경직도들은 농사짓고 누에치는 농민과 부녀자들을 직접 관찰해서 그린 그림들이 아니라 해당 화가가 중국에서 들어온 판화를 참고해서 재구성한 그림들이다.[11] 조선 후기에 경제적 발전, 도시화의 진전, 서민 사회의 성장이 이루어지면서 풍속화는 본격적으로 유행했다.[12]

●
빈풍도『시경(詩經)』
빈풍(豳風) 칠월(七月)
편의 내용을 그린 것으로
'빈풍칠월도'로도 불리며
농업이 주제이다.

김두량, 윤두서, 조영석의 풍속화

조선 후기 풍속화의 발달과 관련해 주목되는 인물은 도화서 화원이었던 김두량(金斗樑, 1696~1763)이다. 그는 아들 김덕하(金德夏, 1722~1772)와 함께 1744년에 〈사계산수도(四季山水圖)〉(국립중앙박물관 소장)를 그렸는데, 이 그림은 〈춘하도리원호흥경도(春夏桃李園豪興景圖)〉와 〈추동전원행렵승회도(秋冬田園行獵勝會圖)〉라는 두 개의 두루마리로 구성되어 있다. 이 두루마리 그림들에는 연회, 낚시, 탁족(濯足), 타작, 사냥 등 사계절의 풍속이 담겨 있다.[13] 김두량이 한가롭게 풀을 뜯고 있는 황소와 그 옆에서 낮잠을 자는 목동을 소재로 해서 그린 〈목우도(牧牛圖)〉[그림 4-5]는 소와 목동의 몸체 표현에 입체적인 음영법(陰影

그림 4-5. 김두량, 〈목우도〉, 18세기 전반, 종이에 수묵 담채, 31.0×51.0cm, 평양 조선미술박물관 소장

法)이 구사되어 있다. 김두량은 당시 청나라로부터 유입된 서양화풍을 받아들여 자신의 풍속화에 적용했던 것이다.

김두량과 함께 조선 후기 풍속화의 발전을 이끈 인물은 윤두서이다. 현재 해남 녹우당(綠雨堂)에 전하는《윤씨가보(尹氏家寶)》는 윤두서의 유작을 모아놓은 화첩이다. 이 화첩에는 다양한 그림이 들어 있는데 풍속화가 포함되어 있어 주목된다. 나무 밑에서 짚신을 삼고 있는 모습을 그린 〈짚신삼기〉, 목기를 깎는 장면을 그린 〈선차도(旋車圖)〉, 야외에서 나물을 캐는 여성들을 그린 〈채애도(採艾圖)〉[그림 4-6]는 윤두서가 직접 이들의 삶을 보고 그린 작품들로 사실주의적 풍속화의 효시라고 할 수 있다. 윤두서가 그린 풍속화의 주인공들은 모두 주변에서 쉽게 볼 수 있는 농민, 평민 여성, 일꾼 등이다.

윤두서가 왜 이들의 일상생활을 주제로 풍속화를 제작하게 되었는지는 알 수 없다. 그는 해남 지역의 거부였던 윤씨 집안의 종손이었다. 비록 인생의 대부분을 한양에서 보냈지만 죽기 2년 전인 1713년에 윤두서는 해남 연동으로 귀향하였다. 대지주였던 윤두서에게 농민과 일꾼들의 일상생활은 늘 목도했던 풍경이었는지 모른다. 따라서 그가 농민 생활에 관심을 가지고 이것을 주제로 풍속화를 그린 것은 당연한 일일 수도 있다.[14]

윤두서의 풍속화를 한 단계 더 발전시킨 인물은 조영석(趙榮祏, 1686~1761)이다. 그는 사대부 화가로 정선과 절친한 친구였다. 1713년 진사시에 합격하고 주변의 천거로 등용되어 공릉참봉, 제천현감, 의령현감 등을 거쳐 돈녕부도정(敦寧府都正)

그림 4-6. 윤두서, 〈채애도〉, 《윤씨가보》, 17세기 말~18세기 초, 모시에 수묵, 30.4×25.0cm, 해남 녹우당 소장

이라는 벼슬을 한 조영석은 그림에 뛰어난 재주가 있었는데 특히 인물화, 풍속화에 탁월하였다. 그는 자신이 그린 그림을 한 곳에 모아《사제첩(麝臍帖)》이라는 화첩을 만들었다. 이 화첩에는 바느질하는 여성들, 노동 후 새참을 먹는 농민들, 어미 소의 젖을 짜는 사람들, 말과 마동(馬童) 등 주변의 일상을 면밀히 관찰하고 그 장면을 생동감 있게 묘사한 작품이 다수 들어 있다. 또한 사대부들이 소나무 밑에 자리를 깔고 둘러앉아 장기에 열중하고 있는 모습을 그린 〈현이도(賢已圖)〉(간송미술관 소장)를 비롯하여 〈절구질〉(간송미술관 소장), 〈말징박기〉[그림 4-7] 등 조영석의 풍속화는 핍진한 묘사가 뛰어났는데 그는 그림을 그릴 때 정확한 관찰과 사실주의적 표현을 중시하였다.[15]

조영석의 생동감 넘치는 풍속화에서 살펴볼 수 있듯이 조선 후기 회화의 특징 중 하나는 사실적인 그림의 유행이다. 1700년 이후 초상화, 산수화, 화훼초충화, 동물화 등 거의 모든 그림 장르에서 사실주의적 화풍이 성행하였다.[16] 특히 중국을 통해 들어온 서양화풍은 사실주의적 화풍 형성에 중요한 역할을 하였다.[17] 사실주의적 화풍의 유행과 관련해 주목되는 것은 당시에 광범위하게 확산된 그림 감상자, 후원자, 구매자들의 사실주의적 그림에 대한 선호(選好)였다. 이러한 사실성이 풍부한 그림에 대한 수요에 화가들은 새로운 창작 태도와 화법으로 대응하였다. 그림 후원자, 구매자, 감상자 모두 그림에 나타난 사물의 '생생한 모습[生]', 매우 혹사(酷似)한 모습을 의미하는 '방불' 또는 '핍진'을 가장 중요하게 여겼다.[18]

그림 4-7. 조영석, 〈말징박기〉, 18세기 전반, 종이에 수묵 담채, 28.7×19.9cm, 국립중앙박물관 소장

그림 4-8. 윤두서,
〈자화상〉, 18세기 초,
종이에 수묵 담채,
38.5×20.5cm, 해남
녹우당 소장

윤두서는 〈자화상(自畵像)〉[그림 4-8]에서 살펴볼 수 있듯이 대상을 깊이 관찰·연구하고 그림을 그림으로써 조선 후기의 사실주의적 화풍 형성에 선구적인 역할을 하였다. 윤두서는 인물과 동·식물을 그릴 때 반드시 하루 종일 관찰하고 그 참모습을 파악한 후 붓을 들었다고 한다.[19] 정약용(丁若鏞, 1762~1836)에 따르면 그의 외숙이자 윤두서의 손자인 윤용(尹愹, 1708~1740)은 나비와 잠자리를 잡아서 그것들의 수염, 털, 맵시 등을 세밀히 관찰하고 그 모습을 똑같이 묘사한 후에야 비로소 붓을 놓았다고 한다.[20]

윤두서와 마찬가지로 조영석 또한 그림을 그릴 때 대상을 세심하게 관찰하고 사실적으로 묘사하는 것을 중시하였다. 그림 창작에 있어 '즉물사진(卽物寫眞)'을 중시한 조영석은 모든 그림은 사실성과 현장감이 충만한 '활화(活畵)', 즉 '살아 있는 그림'이 되어야 한다고 주장하였다.[21]

18세기 전반에 '즉물사진', '생(生)', '핍진', '방불'이 그림의 창작 기준으로 정착하게 되자 사실주의적 화풍이 본격적으로 유행하게 되었다. 강세황의 '완재안중'론은 이러한 사실주의적 회화관에 영향을 받은 것이다. 그는 생동감이 넘치고 현장성이 풍부한 그림들을 적극적으로 옹호하였다.[22] 그에게 있어 최고의 그림은 마치 바로 눈앞에 사물, 인물, 동·식물이 생생하게 나타나 있는 살아 있는 그림이었다.

강세황은 1782년에 김홍도가 그린 〈협접도(蛺蝶圖)〉[그림 4-9]를 보고 정교하게 묘사된 나비의 모습에 크게 놀랐다. 그는

그림 4-9. 김홍도, 〈협접도〉, 1782년, 종이에 채색, 29.0×74.0cm, 국립중앙박물관 소장

그림 4-10. 김홍도, 〈협접도〉의 세부

이 그림을 본 후 쓴 제발(題跋)에서 마치 "나비의 가루가 손에 묻을 듯하니 인공(人工)이 천조(天造)를 그대로 재현한 것이 이런 경지에 이르렀단 말인가?"라고 평하였다.[23] 강세황에게 〈협접도〉는 손에 나비 가루가 묻을 것 같을 정도로 강렬하게 촉각을 자극하는 지극히 사실적인 그림이었다.[24] 강세황의 제발에 나타난 인공은 나비 그림을, 천조는 자연이 창조해낸 나비, 즉 자연 속에서 살아가는 실제 나비를 말한다.

강세황이 볼 때 김홍도가 묘사한 나비와 실제 나비는 아무런 차이가 없었다. 곧 김홍도의 나비 그림은 '살아 있는 그림[活畵]' 그 자체였다.[그림 4-10] 〈협접도〉의 제발에서 알 수 있듯이 강세황이 늘 김홍도의 비범한 그림 솜씨를 극찬한 것은 다름 아닌 김홍도의 뛰어난 사생 능력 때문이었다. 김홍도의 손을 통해 그림은 곧 자연이자, 현실이 되었다. 김홍도의 정교, 묘려한 화법은 결국 그의 탁월한 사생 능력을 지칭한 것이다.

완연히 눈앞에 펼쳐진 삶의 현장

김홍도의 《행려풍속도》는 당시에 크게 확산되었던 사실주의적 회화관과 밀접하게 관련되어 있다. 이 그림에서 김홍도는 뛰어난 사생 능력을 유감없이 발휘했다. 《행려풍속도》의 8폭 그림에는 강세황이 평가했듯이 그림을 보는 사람의 눈앞에 모든 장면이 마치 살아 있는 것같이 생생하게 펼쳐져 있다. 《행려풍속

도》의 중요성은 이 작품이 병풍 그림이라는 점에 있다. 김두량, 윤두서, 조영석의 풍속화는 모두 작은 두루마리 그림 아니면 화첩 그림이었다. 따라서 이들이 그린 그림들은 스케일 면에서 작은 크기의 작품들이었다.

반면《행려풍속도》는 전례가 없는 병풍으로 된 풍속화였다. 김홍도는《군선도》를 제작했던 경험을 바탕으로 병풍으로 된 풍속화를 그림으로써 조선 후기 풍속화의 새 장을 열었다. 병풍과 화첩은 스케일, 화면 구성, 세부 표현에 있어 비교할 수 없을 정도로 차이가 크다. 김홍도는 특히 산수를 배경으로 핵심 풍속 장면을 전경(前景)에 배치하는 새로운 구도를 창안하였다.

경직도의 경우 산수를 배경으로 풍속 장면이 나타나 있다. 그러나 경직도에 나타난 풍속 장면은 산수 배경에 비해 상대적으로 작게 표현되어 있어 화면 구성의 초점이 되지 못했다.[25] 이와 달리 김홍도는 자신이 보여주고자 하는 풍속 장면을 화면 앞쪽에 크게 배치하여 표현함으로써 그림을 보는 사람들이 바로 즉각적으로 그림 속에 나타난 장면을 파악할 수 있도록 하였다. 김홍도가 의도한 것은 그림에 표현된 장면이 마치 '이곳에서 막 일어난 일'인 것처럼 생생하게 보는 사람들에게 시각적으로 전달되는 것이었다.

그가 그리고자 한 것은 '살아 있는 그림'으로서의 풍속화였다. 김홍도에게 풍속화의 생명은 현장성이었다. 그는 마치 현재 내 눈앞에서 일어난 일처럼 현장의 살아 있는 분위기를

그림 4-11. 김홍도,
〈진두대도〉의 세부,
《행려풍속도》

전달하는 것이 풍속화의 필수조건이라고 여겼다. 따라서 그는
각종 일상생활에서 마주치게 되는 장면들을 화면의 가장 앞쪽
에 배치하여 현장성을 극대화하였다.

　먼저 〈진두대도〉의 일부 장면을 보자.〔그림 4-11〕 나루터에
는 갓을 쓴 인물 세 명과 시종 한 명, 곰방대를 입에 문 젊은 평
민 한 명, 등에 지게를 진 인물 한 명 등 총 여섯 명이 저 멀리
배를 저어 강을 건너오는 뱃사공을 기다리고 있다. 화면 오른
쪽에 보이는 양반은 나귀를 타고 있는데 나귀 앞에 있는 시동
은 나무 막대 끝에 끈이 달린 채를 들어올리고 있다. 시동은 채

를 들어 강 건너편에서 노를 저어 오는 뱃사공에게 빨리 오라는 신호를 보내고 있는 듯하다.

화면 왼쪽에는 지게를 지고 서 있는 인물과 두 명의 갓을 쓴 인물이 보인다. 지게를 진 인물은 뒤돌아 있어 얼굴조차 보이지 않지만 무거운 물건을 지고 있는 듯하다. 힘에 겨운 듯 왼손으로 막대를 짚고 있고 장딴지에는 잔뜩 힘이 들어가 있다. 지게를 진 인물 바로 옆에 있는 인물은 갓을 쓰기는 했지만 도포를 입고 있지 않으며 신발 역시 비단신이 아닌 짚신을 신고 있다. 흥미로운 것은 이 인물이 맨발로 짚신을 신고 있는 점이다. 아마도 이 사람은 양반이 아닌 가난한 중인 신분의 인물로 여겨진다.

바로 그 옆에 서 있는 갓을 쓴 사람은 도포를 입고 있으나 짚신을 신고 있어 가난한 양반으로 추정된다. 그런데 이 사람은 오른손으로 갓을 들어올려 멀리서 강을 건너오는 뱃사공을 바라보고 있다. 마치 뱃사공이 어디쯤 왔는지를 애타게 살펴보려는 듯 초조하게 갓을 들어 강 쪽을 쳐다보는 그의 자세에서 나루터의 생생한 현장감을 느낄 수 있다.

화면 맨 왼쪽에 있는 젊은이는 시간에 여유가 있는 듯 뱃사공 쪽을 쳐다보지 않고 등을 돌려 담배를 피우고 있다. 이 젊은이는 행색이 초라해 가난한 평민으로 보인다. 김홍도는 나루터에서 배를 기다리는 여섯 명의 인물을 통해 느리게 오는 배를 쳐다보는 이들의 초조한 심정을 극적으로 표현해냈다.

특히 갓을 들어올려 배가 어디까지 왔는지를 살펴보는 인

그림 4-12. 김홍도,
〈진두대도〉의 세부,
《행려풍속도》

물의 동작은 나루터의 풍경을 생생하게 전달해준다.〔그림 4-12〕
앞에서 언급했듯이 강세황이 "백사장 머리에 나귀를 세워놓고
사공을 부르고, 나그네 두세 사람도 같이 서서 기다리는 강변
의 풍경이 눈앞에 완연하다"고 논평한 것은 이 그림의 핵심을
찌른 말이다. 강세황의 언급 중 주목되는 것은 나루터의 풍경
이 눈앞에 완연하다는 것이다. 마치 눈앞에 나루터에서 배를 기
다리는 사람들의 표정, 동작, 감정이 바로 느껴질 정도로 김홍

도의 풍속화는 생동감 넘치는 현장 풍경 그 자체였던 것이다.

한편 이 그림에서 흥미로운 점은 나루터에서 배를 기다리는 사람들의 뒷모습이다. 동아시아 회화에서 그림의 전경에 인물들을 그린 경우는 많지만 이들의 뒷모습을 그린 그림은 매우 드물다. 나루터 풍경을 다시 보면 지게에 짐을 싣고 서 있는 남자, 맨발에 짚신을 신은 채 강 쪽을 쳐다보는 인물, 갓을 치켜세우고 초조하게 뱃사공을 응시하는 사람 모두 뒷모습을 보이고 있다. 김홍도 이전의 어느 화가도 뒷모습을 한 인물들을 전경에 극적으로 배치하지 않았다. 뒷모습을 보이는 인물들을 갑자기 전경에 그려넣음으로써 김홍도는 화면에 극적인 분위기를 부여하고 있다. 즉, 뒷모습을 한 인물들은 그림을 보는 사람 바로 앞에 서 있는 듯한 느낌을 줌으로써 현장감을 극대화하는 역할을 하고 있다.

이처럼 김홍도는 화면 구성에 '뒷모습을 한 인물'들을 대담하게 전경에 배치함으로써 '바로 이곳에서 현재 일어나고 있는' 현장의 생생한 풍경을 표현해냈다. 그 누구도 예상하지 못했던 화면 구성의 창의성과 혁신성은 김홍도가 천재였음을 보여주는 증거이다.

광주리와 항아리에 밤게, 새우, 소금을 가득 담아 새벽 공기를 뚫고 시장으로 가는 일군의 여성들을 그린 〈매염파행〉 역시 현장감이 극대화되어 표현된 명작이다. 이 그림은 광주리를 머리에 얹고 이동하는 다섯 명의 여성과 항아리를 이고 막대를 짚은 채 걸어가는 노년의 여성을 그린 작품이다. 화면 맨 오른

쪽을 보면 갓난아기를 등에 업은 채 광주리를 머리에 이고 가
는 여성이 나타나 있다. 힘에 겨운지 이 여성의 허리는 반쯤 굽
어 있으며 옆에 아들인 것 같은 젊은 더벅머리 총각이 보인다.
비록 힘이 많이 들기는 하지만 새벽에 길을 나서 시장으로 향
하는 아이 엄마의 얼굴 표정은 의외로 밝다. 앞서가는 두 명의
여성 역시 광주리를 머리에 이고 있다.[그림 4-13]

막대를 짚고 앞으로 나아가고 있는 노년 여성은 항아리가
무거운지 등이 반쯤 굽어 있지만 얼굴에는 밝은 미소를 띠고
있다. 일행 중 가장 앞에서 걸어가는 여성은 뒤를 돌아보고 있
다. 이 여성은 아직 갈 길이 먼데 나머지 사람들이 잘 따라오고
있는지를 살피는 것 같다.[그림 4-14]

그림 4-13. 김홍도,
〈매염파행〉의 세부,
《행려풍속도》

그림 4-14. 김홍도,
〈매염파행〉의 세부,
《행려풍속도》

일군의 여성들 뒤로는 넓은 바다가 보이며 갈매기 다섯 마리가 오른쪽 아래 방향으로 날고 있다. 갈매기들 아래에는 큰 바위에 열 마리가량의 바닷새들이 옹기종기 모여 앉아 있다. 저 멀리 바다의 수평선 위에는 배의 돛과 같은 물체가 살짝 모습을 보이고 있다.

김홍도는 해산물을 머리에 싣고 시장으로 향하는 일군의 사람들을 전경에 크게 배치한 후 그 뒤로 새벽안개에 잠긴 바다, 바다 위를 나는 갈매기들, 바위에 앉아 있는 바닷물새들, 희미하게 보이는 수평선을 그려넣었다. 길을 지나는 인물들과 배경이 되는 자연이 극적인 원근 대조를 이루면서 전경에 가깝게 그려진 인물들의 동작, 표정이 눈앞에서 선명하게 나타나 있다.

그림 4-15. 김홍도,
〈매염파행〉의 세부,
《행려풍속도》

서로 이야기를 나누는 이들의 밝고 정겨운 표정, 힘에 겨운 듯
막대를 짚고 가는 노년의 여성, 마음이 급한 듯 뒤를 돌아보는
여성, 아이를 업은 여성 등 평소 우리가 일상에서 볼 수 있는 인
물들의 모습이 그림 속에 사실적으로 표현되어 있다.

한편 〈진두대도〉와 마찬가지로 길을 걷는 여성들을 향해
몸을 돌려 뒷모습을 보이는 여성의 극적인 자세는 화면 구성을
역동적으로 만들어주고 있다.[그림 4-15] 이 여성의 자세를 통

해 전경에 표현되어 있는 인물들은 따로따로 존재하는 개인이 아닌 일체감을 띤 그룹이 되었다. 그림을 보는 사람은 이 그룹의 일원이 되어 바닷가의 소금 냄새를 맡고, 또한 갈매기 소리와 길을 재촉하는 사람들이 나누는 정다운 이야기 소리를 들으며 차가운 새벽 공기의 신선함을 느끼게 된다.

강세황이 "갈매기는 놀라서 난다. 한번 펼쳐보니 비린내가 코를 찌르는 듯하다"라고 쓴 화제는 김홍도의 풍속화가 얼마나 실제 현장에서 일어나고 있는 일을 극적으로 그림 속에 표현해냈는지를 알려준다. 이 그림을 보는 순간 사람들은 시장으로 향하는 여성들과 함께 새벽 공기를 가르며 바닷가를 지나게 된다. 그림은 본래 시각을 자극하는 것이다. 그런데 강세황에 따르면 김홍도의 풍속화는 비린내가 코를 찌를 정도로 후각을 자극하는 그림이다. 그의 풍속화가 얼마나 사실적이고 생생했는지 그림 속 광주리와 항아리에 든 생선이 후각을 자극할 정도이다.

문인들의 이상적인 예술 모임:《서원아집도》

《행려풍속도》를 그린 지 몇 달이 지난 1778년 가을에 김홍도는《서원아집도(西園雅集圖)》[그림 4-16] 6폭 병풍을 그렸다.《서원아집도》는 중국 북송대 영종(英宗, 재위 1063~1067)의 부마였던 왕선(王詵, 1048경~1103경)이 수도 개봉(開封)에 있던 자신의

집 정원인 서원(西園)에서 연 모임을 그린 작품이다.[26]

　1087년경 왕선은 자신과 가까웠던 저명한 인물들을 초청하여 서원에서 아회(雅會)를 가졌다. 이 모임에 참석한 인물들은 소식(蘇軾, 1037~1101), 채조(蔡肇, ?~1119), 이지의(李之儀, 1038~1117), 소철(蘇轍, 1039~1112), 황정견(黃庭堅, 1045~1105), 이공린(李公麟, 1049~1106), 조보지(晁補之, 1053~1110), 장뢰(張耒, 1054~1114), 정정로(鄭靖老), 진관(秦觀, 1049~1100), 진경원(陳景元, ?~1094), 미불(米芾, 1051~1107), 왕흠신(王欽臣, 1034경~1101경), 원통대사(圓通大師), 유경(劉涇, 1043?~1100?), 왕공(王鞏)이다. 이들은 함께 시를 읊고 글씨를 쓰고 그림을 그리는 등 즐거운 시간을 보냈다. 이공린은 당시의 모임 장면을 그림으로 그렸으며 미불은 이 그림에 찬문인 「서원아집도기(西園雅集圖記)」를 남겼다. 현재 이공린의 그림은 전하지 않는다. 다만 미불의 「서원아집도기」만이 전해올 뿐이다.

　서원아집은 동진(東晉)시대 왕희지(王羲之, 303~361)가 연 모임인 난정수계(蘭亭修禊)와 함께 문인들이 가장 이상적으로 생각한 '아름다운 모임[雅集]'으로 인식되었다. 그러나 서원아집은 실제로 행해진 모임이 아니라 후대에 누군가에 의해 만들어진 가상의 모임이었다. 비록 이 모임은 허구였지만 남송시대 이후 서원아집은 그림으로 많이 그려졌다.

　서원아집도는 두루마리, 축 그림 등 다양한 형식으로 그려졌는데, 화면 구성의 핵심은 바위벽에 글씨를 쓰는 미불, 책상에 앉아 그림을 그리는 이공린, 시문(詩文)을 쓰는 소식의 모

그림 4-16. 김홍도, 《서원아집도》, 1778년, 종이에 수묵 담채, 122.7×287.4cm, 국립중앙박물관 소장

습이다. 문인의 문화적 활동은 시, 글씨, 그림, 즉 시서화(詩書畫) 창작이라고 할 수 있다. 서원아집도에 보이는 시문을 쓰는 소식, 바위벽에 글씨를 쓰고 있는 미불, 그림을 그리는 이공린은 시서화 창작을 주도했던 문인들의 문화적 롤모델(role model)이었다. 따라서 서원아집도에서 이들의 활동 모습은 도상(圖像)적 핵심이다. 한편 소식, 미불, 이공린과 함께 대나무에

서 담소를 즐기는 원통대사의 모습도 중요한 화면 구성의 모
티프가 되었다.[27]

　　현존하는 서원아집도 중 가장 이른 시기의 예는 미국 넬
슨–애트킨스미술관(The Nelson-Atkins Museum of Art)에 소장
되어 있는 두루마리 그림이다. 이 그림은 남송시대를 대표하
는 궁정화가(宮廷畵家)인 마원(馬遠, 13세기 초 활동)의 작품으로

여겨져 왔다. 〈서원아집도〉는 나귀에 물건을 싣고 강가를 따라 이동하는 사람들로 시작된다. 그림의 중반에는 시동을 거느리고 한창 문인들의 모임이 열리고 있는 장소로 가는 인물이 보인다. 그림의 핵심이 되는 문인들의 모임은 그림의 후반부에 나타나 있다. 소나무 밑의 탁자에서 시 또는 글씨를 쓰는 인물을 중심으로 주변에 문인들이 이 광경을 지켜보기 위해 서 있다. 문인들뿐 아니라 시녀와 시동들도 모임 장면에 보인다. 시 또는 글씨를 쓰는 인물 뒤에 승려가 서 있다.[28] 시를 짓거나 또는 글씨를 쓰는 사람을 중심으로 다수의 인물이 모여 있는 장면을 근거로 이 두루마리 그림은 오랫동안 마원이 그린 〈서원아집도〉로 여겨졌다.〔그림 4-17〕

그러나 이 그림이 〈서원아집도〉가 아닌 마원의 후원자 중

한 사람이었던 장자(張鎡, 1153~1211 이후)의 정원에서 열린 시회(詩會)를 그린 〈춘유부시도(春遊賦詩圖)〉라는 견해가 제기된 바 있다.[29] 이 그림을 〈춘유부시도〉로 해석할 경우 서원아집도의 원형이 무엇이었는지를 알기는 더욱 어렵게 된다.[30]

현전하는 다수의 서원아집도는 주로 명대 이후의 작품이다. 특히 16세기 소주(蘇州)에서 활동한 구영(仇英, 1494경~1552경)의 작품으로 전칭되는 그림들이 일부 전한다. 명나라 말기 이후 구영의 화풍을 바탕으로 서원아집도가 지속적으로 제작되었다. 중국의 경우 서원아집도는 주로 축 그림으로 제작되었으며 일부만이 두루마리 그림으로 그려졌다.

중국의 서원아집도가 조선에 전래된 것은 대략 17세기 말경으로 추정된다. 1713년(숙종 39)에 숙종이 〈서원아집도〉를 보고 감평한 글이 『열성어제(列聖御製)』에 수록되어 있어 늦어도 18세기 초까지 서원아집도가 조선에 전해진 것으로 여겨진다.[31] 아마도 이때 조선에 전래된 서원아집도는 구영 전칭작 또는 구영의 작품을 모방한 작품으로 생각된다.

18세기에는 중국에서 전래된 상당수의 서원아집도가 민간에 유통되어 다수의 사람들이 관람했던 것 같다. 이 점은 김홍도의 《서원아집도》병풍에 쓴 강세황의 제발에서 확인된다. 이 제발에서 강세황은 "내가 전에 아집도를 본 것이 무려 수십 본인데, 그중 구영의 것이 제일이었고 기타 자질구레한 것들은 말할 필요가 없다"고 하였다.[32] 강세황이 본 아집도만 수십 본에 이르렀다고 하니 1778년 이전에 이미 상당수의 서원아집도

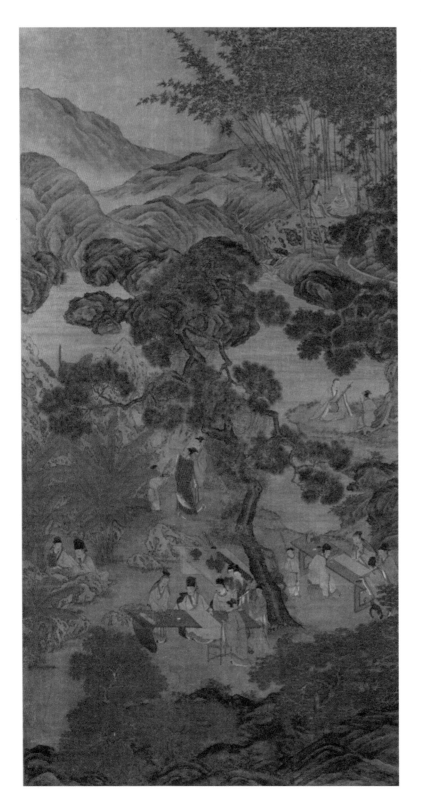

가 민간에 유전(流傳)되고 있었음을 알 수 있다. 아마도 이 서원아집도들은 구영 전칭작 또는 구영의 전칭작을 모방한 작품들일 것으로 생각되며 대부분은 축 그림이었을 것이다.

현재 프린스턴대학교박물관(Princeton University Art Museum)에 소장되어 있는 명나라 말기에 제작된 〈서원아집도〉〔그림 4-18〕는 이러한 그림들의 한 예이다. 대개 구영 전칭작을 포함해 16세기 말 이후 제작된 중국의 서원아집도는 거의 동일한 화면 구성을 보여준다. 근경(近景)을 살펴보면 화면 중앙의 거대한 소나무 아래에서 골동품을 뒤에 두고 사람들에 둘러싸여 있는 소식이 나타나 있다. 화면의 오른쪽 하단에는 그림을 그리기 위해 붓을 든 이공린의 모습이 보인다. 중경(中景)에는 바위벽에 글씨를 쓰고 있는 미불이 그려져 있다. 미불은 다른 사람과 달리 붉은 옷을 입고 있어 흥미롭다. 한편 오른쪽에는 소나무 아래에서 완(阮)●을 연주하는 진경원과 이를 듣고 있는 진관이 그려져 있다. 화면의 오른쪽 상단에는 대나무숲에 앉아 담소를 즐기는 원통대사와 유경이 표현되어 있다.

서원아집의 본래 무대는 왕선의 정원이었다. 그러나 16세기 말 이후 제작된 중국의 서원아집도 중에는 이 그림과 같이 정원이 아닌 야외가 무대인 작품들도 있다. 야외를 무대로 한 서원아집도는 이공린, 소식, 미불 등의 문예 활동 장면이 산수를 배경으로 흩어져 그려졌기 때문에 정원을 배경으로 한 서원아집도보다 화면 구성이 산만해 보인다.

1778년 여름에 김홍도는 부채에 〈서원아집도〉를 그려서

● 완 중국의 전통악기인 루안시엔(阮咸)을 말한다. 둥근 공명통과 4개의 현으로 이루어진 발현악기로, 서진(西晉)시대의 문인이자 죽림칠현(竹林七賢) 중 한 사람인 완함(阮咸, 229~?)이 이를 잘 연주했기 때문에 루안시엔(완함)으로 불린다.

그림 4-19. 김홍도,
〈서원아집도〉,
1778년, 종이에 수묵
담채, 27.0×80.3cm,
국립중앙박물관 소장

역관인 이민식(李敏埴, 1755~?)에게 주었다.〔그림 4-19〕 이민식은 자가 용눌(用訥)로 김홍도의 초기 후원자 중 한 사람이다. 김홍도는 이듬해인 1779년에 이민식에게《신선도》병풍을 그려주었다.[33]〈서원아집도〉선면(扇面) 그림은 프린스턴대학교박물관 소장의〈서원아집도〉를 마치 옆으로 펼쳐놓은 것 같은 작품이다. 프린스턴대학교박물관 소장의〈서원아집도〉는 소식, 이공린, 미불, 완을 연주하는 진경원, 대나무숲에서 담소하는 원통대사 등이 화면 아래에서 위로 올라가며 그려져 있다. 반면 김홍도의〈서원아집도〉선면은 암벽에 글씨를 쓰는 미불, 완 연주에 몰두해 있는 진경원, 여러 사람에 의해 둘러싸여 있는 이공린, 거대한 소나무와 태호석(太湖石) 아래에서 시문을 쓰는 데 집중하고 있는 소식, 위에서 흘러 내려오는 시냇물과 돌다리, 대나무숲에서 유경과 이야기를 나누고 있는 원통대사

등이 오른쪽에서 왼쪽으로 화면이 전개되면서 나타나 있다.

　김홍도는 중국에서 전래된 큰 크기의 축 그림 화면을 대략 27cm 높이의 부채에 압축해서 표현해냈다. 축 형식으로 된 중국의 서원아집도에는 아래에서 위로 지그재그 방향으로 화면이 전개되면서 소식, 이공린, 미불 등의 모습이 나타나 있다. 따라서 산수를 배경으로 이들의 활동이 나타나 있어 이 그림들에는 화면 구성의 통일성이 부족하다.

　김홍도가 부채에 그린 〈서원아집도〉도 야외를 배경으로 모임 장면이 그려져 있다. 그런데 김홍도는 부채의 매체적 특성을 살려 마치 반원형의 정원 안에서 시서화 창작 활동이 벌어지는 것과 같은 느낌이 들도록 화면을 구성하였다. 화면 오른쪽에는 완을 연주하고 있는 진경원, 먹물을 받쳐 든 시동과 왕흠신을 옆에 두고 암벽에 글씨를 열심히 쓰고 있는 미불, 병풍을 뒤에 두고 소철, 황정견, 조보지, 장뢰, 정정로 등 다섯 명의 사대부들이 지켜보고 있는 가운데 그림을 그리고 있는 이공린의 모습이 잘 나타나 있다. 소식은 떠오른 생각을 급히 종이에 적는 모습으로 그려져 있다. 소식의 주변에 있는 인물들은 왕선, 채조, 이지의이다. 소식의 아래쪽에는 정원 마당에서 차를 끓이는 시동이 보인다. 차를 달이는 시동을 배치하여 김홍도는 밀도 있는 화면을 구성하였다. 화면 오른쪽은 시동, 시녀, 문인 등 총 19명의 인물이 배치되어 있으며 소나무, 바위, 파초, 태호석으로 둘러싸여 있는 공간은 안정감을 화면에 부여하고 있다.

　차를 끓이는 시동 왼쪽에는 돌로 된 탁자 위에 거문고, 향

로, 벼루 등이 놓여 있다. 탁자와 태호석 옆으로 맑은 물이 흐르는 시내가 있으며 돌다리가 보인다. 돌다리 너머로 대나무숲이 나타나고 그 안에서 담소를 나누는 원통대사와 유경이 그려져 있다. 화면의 오른쪽과 왼쪽 부분은 서로 분리되어 있지 않고 시내에 놓여 있는 돌다리를 통해 연결되어 있다. 부채가 지닌 반원형 구도를 십분 활용하여 김홍도는 산수와 인물들이 한데 어우러진 장면을 연출함으로써 화면의 통일성을 극대화하였다.

〈서원아집도〉 선면 그림을 그린 후 서너 달이 지나 김홍도는 《서원아집도》 병풍 그림을 제작하였다. 제1, 2폭에는 정원으로 들어가는 출입문과 담장이 보인다. 출입문 앞에는 두루마리를 가슴에 품은 인물이 두 명의 다른 인물을 맞이하고 있다. 출입문으로 들어오려는 이 두 인물 중 뒤쪽에 있는 인물, 즉 화면 가장 오른쪽에 보이는 인물 역시 왼팔에 여러 개의 두루마리를 끼고 있다. 출입문과 담장 뒤로 거대한 태호석이 보이며 뜰을 거니는 사슴이 나타나 있다.

제3폭에는 암벽에 글씨를 쓰고 있는 미불이 보이며 이것을 뒤에서 지켜보는 사람은 왕흠신이다. 제4~5폭에는 도연명(陶淵明)으로 더 잘 알려진 도잠(陶潛, 365~427)의 「귀거래사(歸去來辭)」를 그림으로 그리고 있는 이공린과 이를 지켜보는 소철 등 다섯 명의 사대부가 그려져 있다. 이공린의 뒤에는 대나무에 앉아 있는 새를 그린 병풍이 놓여 있다. 거대한 소나무 아래에서 소식은 시문을 쓰는 데 열중하고 있다. 왕선 등 세 명의 사대부가 소식 둘레에 앉아 있다. 소식과 이공린, 이들을 둘

러싼 사대부들은 〈서원아집도〉의 초점이라고 할 수 있다.〔그림 4-20. 김홍도,
《서원아집도》의 세부

림 4-20〕 제6폭 중 아래 부분에는 완을 연주하는 진경원과 이를
지켜보는 진관이 보인다. 같은 폭의 윗부분에는 대나무숲 속에
있는 원통대사와 유경이 그려져 있다. 이와 같이 김홍도는 6폭
의 대화면에 서원아집의 주요 장면을 매우 치밀하고 섬세한 필
치로 그려냈다.

　　김홍도의 〈서원아집도〉 선면은 서원아집의 주요 장면들을
반원형 구도 속에 밀집시켜 묘사해냄으로써 화면 구성의 집중
성이 매우 높다.《서원아집도》병풍 또한 제1~2폭에 거대한 출

입문, 담장, 태호석, 출입문 근처의 인물들이 나타나 있으며 이후 제3폭에서 제6폭까지 서원아집의 주요 장면이 상호 연결되어 그려져 있다. 제1폭 출입문에서 제6폭 대나무숲에 이르는 공간은 모임이 일어난 장소가 야외가 아닌 정원이라는 느낌을 준다. 특히 제1폭의 출입문과 제5폭과 제6폭에 걸쳐 흐르는 시냇물 옆에 보이는 난간은 서원아집이 열리고 있는 장소가 정원이라는 사실을 알려준다.

김홍도는 강한 필선을 사용하여 각각의 인물들이 입고 있는 옷의 옷주름을 표현하였다. 한편 그는 인물들의 눈동자에 점을 찍은 후 붓을 뒤로 빼서 가는 선을 만들었다. 즉, 김홍도는 점과 가는 선으로 인물들의 눈을 표현하였다. 이러한 강한 옷 주름 선, 가는 눈, 눈동자에 대한 강조는 같은 해에 제작된 《행려풍속도》의 인물 표현에서도 발견된다.

김홍도가 부채에 그린 〈서원아집도〉는 야외를 배경으로 한 모임 장면을 그린 것이다. 반면 《서원아집도》는 정원을 배경으로 한 모임 장면을 묘사한 것이다. 《서원아집도》가 김홍도가 부채에 그린 〈서원아집도〉 중 모임 장면에 초점을 맞춘 후 이 장면을 확대하여 병풍으로 제작한 것인지 아니면 정원을 배경으로 한 중국의 서원아집도를 재해석하여 병풍으로 만든 것인지는 불분명하다. 《서원아집도》를 그릴 때 만약 김홍도가 정원을 배경으로 한 중국의 서원아집도를 참고했다고 하면 그가 활용한 중국의 서원아집도는 여러 종류였을 것으로 생각된다. 〈서원아집도〉 선면과 《서원아집도》를 통해 김홍도가 야외뿐

아니라 정원을 배경으로 한 중국의 서원아집도를 활용했음을 추정해볼 수 있다.

김홍도는 중국에서 들어온 축 그림 형식의 서원아집도를 참고하여 이공린, 미불, 소식의 시서화 창작 활동을 중심으로 화면을 재구성하였다. 완을 타는 진경원, 대나무숲 속의 원통 대사 또한 전체적인 화면 속에 적절히 배치되어 각각의 주요 모티프들은 그림 속에 상호 유기적으로 연결되어 있다.

한편 시문을 쓰는 소식의 탁자 뒤편에 있는 석상(石床)에는 중국의 청동기, 거문고, 서화 두루마리, 서책(書冊) 등이 보인다. 아울러 소식의 뒤에 서 있는 시종 중 한 명은 두루마리와 서책을 들고 있다.〔그림 4-21〕 제1폭에는 서화 두루마리를 들고 출입문으로 들어오려는 인물이 보인다. 또한 서화 두루마리를 가슴에 품고 이 사람을 맞이하는 출입문 안쪽의 인물도 보인다. 김홍도의《서원아집도》에는 이와 같이 고동서화(古董書畵: 골동품, 글씨, 그림)에 대한 묘사가 두드러진다. 물론 중국의 서원아집도에도 청동기 등 골동품에 대한 묘사가 나타나 있다. 그러나 김홍도의《서원아집도》에는 보다 많은 양의 고동서화가 등장하고 있어 흥미롭다.

김홍도가 그린《서원아집도》병풍은 18세기 말 이후 서원아집도 병풍이 유행하는 데 기초가 되었으며, 김홍도의 화풍을 모델로 다수의 서원아집도 병풍이 제작되었다.[34] 쾰른동양미술관(Das Museum für Ostasiatische Kunst, Köln)에 소장되어 있는 송암(松庵)이라는 인물이 그린《서원아집도》병풍은 그 대

그림 4-21. 김홍도, 《서원아집도》의 세부

표적인 예이다. 송암은 현재 이시눌(李時訥, 18세기 후반~19세기 초)로 추정되고 있다. 이시눌은 산수, 영모, 동물, 화조 등 다양한 그림에 능했던 화가로 김홍도의 화풍을 추종한 인물이다. 이 병풍은 1794년의 연대를 지니고 있어 김홍도가 《서원아집도》를 그린 지 16년 후에 제작된 작품이다. 따라서 송암의 작품을 통해 김홍도의 《서원아집도》가 매우 빠르게 후배 화가들에게 모델로 작용했음을 알 수 있다.

송암의 《서원아집도》는 8폭 병풍으로 화면이 보다 확대되었다. 그러나 출입문 주변에 있는 세 명의 인물, 두 마리 학 등을 보면 송암이 김홍도의 화풍을 충실히 따른 화가임을 알 수 있다. 화면 구성 또한 김홍도의 영향을 뚜렷이 보여준다. 이 병풍 그림에는 미불, 이공린, 소식, 진경원, 원통대사 순으로 서원아집의 장면이 나타나 있는데 김홍도의 《서원아집도》와 화면 구성 방식이 매우 흡사하다. 그러나 송암은 8폭의 화면을 사용하여 보다 넓은 공간감을 화면에 부여하였다.[35]

한편 현재 로스앤젤레스카운티미술관(The Los Angeles County Museum of Art)에 소장되어 있는 《서원아집도》 병풍 또한 김홍도의 화풍을 따르고 있다. [그림 4-22] 현재 이 병풍은 누가 제작했는지 알 수 없다. 그러나 바위, 나무, 출입문과 담장, 인물 묘사에 있어 김홍도의 화풍이 뚜렷하게 엿보인다. 이 그림은 10폭 병풍으로 송암이 그린 《서원아집도》와 마찬가지로 화면이 더 커지면서 형성된 넓은 공간감을 특징으로 하고 있다. 다만 미불이 암벽에 글씨를 쓰는 장면이 화면의 시작 부분

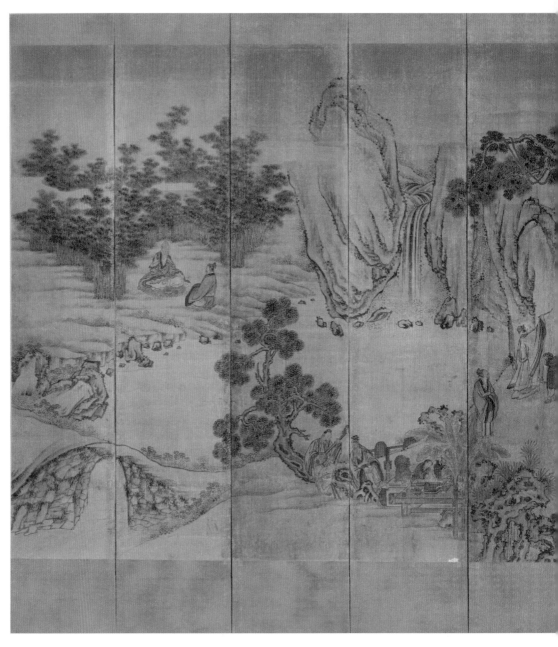

그림 4-22. 작가 미상, 《서원아집도》, 18세기 말~19세기 초, 비단에 채색, 160.02×365.76cm, 미국 로스앤젤레스카운티미술관 소장

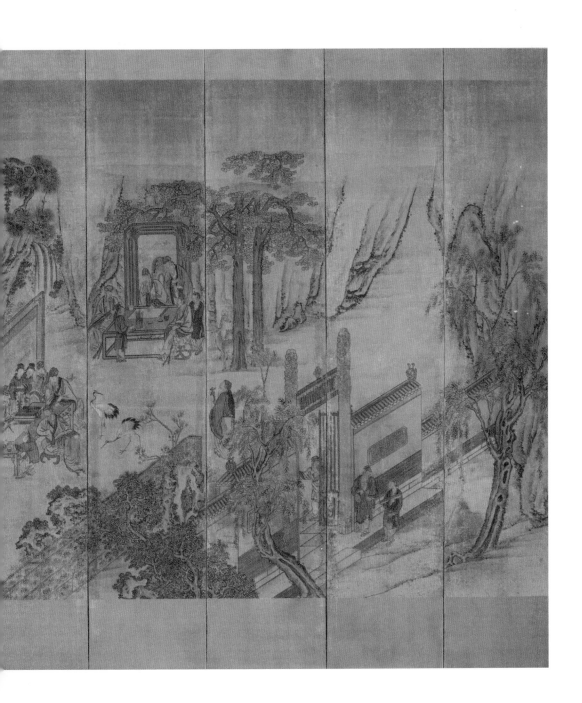

이 아닌 제6폭에 나타나 있는 점이 김홍도의《서원아집도》와
의 차이라고 할 수 있다.

　　김홍도를 필두로 그려지기 시작한《서원아집도》병풍은
조선 후기 회화의 새로운 주제로 등장하여 성행하였다. 현재
아모레퍼시픽미술관에 소장되어 있는 강필주(姜弼周, 20세기 초
에 활동)가 그린《서원아집도》8폭 병풍은 20세기 초에 제작된
것으로 김홍도의《서원아집도》와 구도 및 세부 표현에서 매우
유사하다.[36] 이와 같이 김홍도의《서원아집도》는 20세기 초까
지 후대 화가들에게 큰 영향을 끼쳤다. 1778년 가을, 당시 34세
였던 김홍도는《서원아집도》병풍으로 조선 후기 회화에 새로
운 이정표를 남겼다고 할 수 있다. 같은 해에 그린《행려풍속
도》와 함께《서원아집도》는 젊은 나이에 김홍도가 이미 병풍
화의 대가로 성장했음을 보여준다.

그림으로 표현된 인생: 평생도

뛰어난 화가로서, 특히 병풍화의 대가로서 김홍도가 지닌 예술
적 천재성은 그가 그린 평생도(平生圖)● 병풍에서 다시 한번 확
인된다. 평생도는 중국과 일본에는 존재하지 않는다. 그러므로
평생도는 완전히 한국적인 그림 장르라고 할 수 있다. 평생도
는 높은 벼슬을 지낸 사람의 일생을 그림으로 표현한 것이다.
즉, 평생도는 그림으로 보여준 한 인물의 전기 또는 일대기(一

●
평생도 평생도라는 명칭은
근대 이후에 생긴 것이다.
조선 후기에 평생도를
어떻게 명명했는지는 아직
명확하지 않다.

代記)라고 할 수 있다. 따라서 평생도는 기념화(記念畫)적 성격이 매우 강하다. 아울러 평생도는 일종의 풍속화라고 할 수 있다. 평생도는 8폭 병풍으로 그려진 것이 가장 일반적인 형식이었는데, 각 폭에는 돌잔치, 혼인, 과거 급제 후 삼일유가(三日遊街), 각종 벼슬살이 장면, 벼슬을 그만두고 은퇴한 모습인 치사(致仕), 결혼 60주년인 회혼(回婚)이 그려져 있다.[37] 각 장면에는 다수의 인물, 건물과 주변 경관, 야외 배경이 나타나 있다.

이와 같이 평생도는 풍속화적 특성이 매우 강하며 당시의 의복과 생활상 등을 잘 보여준다. 평생도는 벌열(閥閱) 가문의 인물들이 주요 고객이었을 것으로 생각된다. 이들은 자신들의 성공한 인생과 고관 경력을 과시하기 위하여 평생도를 주문했다고 여겨진다.

평생도가 언제부터 그려졌는지는 확실하지 않다. 중국과 일본에도 전례가 없는 새로운 그림이었던 평생도 중 초기 작품들은 모두 김홍도의 전칭작들이다. 김홍도가 평생도를 창안했는지는 명확하지 않다. 그러나 평생도가 풍속화적 성격이 아주 강한 그림이라는 것을 감안해보면 김홍도가 이 그림을 창안했을 가능성은 매우 높다. 아울러 현재 남아 있는 18세기 말 이후의 평생도에는 김홍도의 화풍이 매우 강하게 남아 있어 김홍도가 평생도를 그린 최초의 화가였다는 것을 시사해준다. 김홍도 이전에 그려진 평생도 또는 평생도와 유사한 그림이 실물뿐 아니라 기록으로도 남아 있지 않아 그가 평생도를 창안했다고 해도 무리가 아니다.

평생도는 장수를 축하하는 잔치 장면을 그린 〈경수연도(慶
壽宴圖)〉와 노부부의 결혼 60주년을 기념하여 제작된 그림인
〈회혼례도(回婚禮圖)〉〔그림 4-23〕와 밀접하게 관련된 그림이다.
17세기 후반 이후 유행한 〈경수연도〉와 〈회혼례도〉가 평생도
의 선구적 그림으로 평생도의 성립과 발전에 중요한 역할을 했
을 수는 있다.[38] 그러나 〈경수연도〉와 〈회혼례도〉는 평생도 중
마지막 폭과 내용상 유사할 뿐 나머지 7폭과는 아무런 관련이
없다. 따라서 돌잔치, 혼인, 과거 급제 후 금의환향(錦衣還鄕),
여러 관직 생활, 은퇴 후의 삶 등 평생도의 내용은 완전히 새로
운 것이다. 김홍도 이전에 누군가 평생도를 그렸다는 이야기는

어디에서도 발견되지 않는다. 따라서 평생도 중 이른 시기의 작품들이 김홍도로 전칭되고 있는 것은 결코 우연이 아니다.

김홍도 전칭의 평생도 중 가장 주목되는 작품은《담와평생도(淡窩平生圖)》[그림 4-24]이다. 이 작품은 영조 때 고관이었던 담와(淡窩) 홍계희(洪啟禧, 1703~1771)의 일생을 그린 것이다. 홍계희는 노론 탕평파(蕩平派)로 이재(李縡, 1680~1746)의 문인이다. 홍계희는 1737년 별시 문과에 장원 급제해 정언(正言)이 되었으며 병조판서, 이조판서, 예문관대제학을 지냈다. 그는 경세가(經世家)로 잘못된 폐단과 제도를 혁파하고 민생의 안정을 도모하려는 '혁폐구민(革弊救民)'에 관심을 두었으며 특히 균역법의 제정, 청계천 준천(濬川) 사업을 주도하였다. 또한 그는 국왕의 명을 받들어 『균역사실(均役事實)』, 『균역청사목(均役廳事目)』, 『준천사실(濬川事實)』 등 다양한 서적을 편찬했으며, 1747~1748년에 일본에 통신사로 다녀오기도 했다.

그런데 홍계희는 1762년 경기감사로 있으면서 김상로(金尙魯, 1702~?), 윤급(尹汲, 1697~1770) 등과 결탁하여 사도세자(思悼世子, 1735~1762)의 잘못을 고변함으로써 사도세자가 죽게 되는 계기를 마련한 인물이기도 하다. 그는 1765년 은퇴 후 고관 명예직인 봉조하(奉朝賀)가 되어 영조가 즉위 40년, 71세 생일을 기념하여 연 경현당 수작 행사에 참여하였다. 그러나 그의 아들인 홍술해(洪述海, 1722~1777)와 손자인 홍상범(洪相範, ?~1777)이 1777년(정조 1) 정조를 시해하고 은전군(恩全君) 이찬(李禶, 1759~1778)을 추대하려는 역모를 꾀함으로써 홍계희

그림 4-24. 전
김홍도, 《담와평생도》,
18세기 말~19세기
초, 비단에 채색, 각
폭 76.7×37.9cm,
국립중앙박물관 소장

가문은 역적 집안이 되었다.[39]

《담와평생도》는 본래 8폭의 병풍 그림이었는데 현재는 6폭
만 전하고 있다. 제2폭의 뒷면에 이 그림은 김홍도가 그린 것
이며 영조가 홍계희에게 하사한 그림이라는 내용의 별지(別紙)
가 붙어 있다. 이 별지에 따르면 그림 내용은 홍계희의 독서,
혼례, 과거(科擧), 평안도관찰사(평안감사) 시절, 회갑연, 내각대
신(內閣大臣) 시절로 되어 있다.[40] 현재《담와평생도》에는 과거
급제 후 삼일유가(三日遊街),[그림 4-25] 수찬(修撰) 시절, 평안감
사 부임, 좌의정 행차, 치사(致仕), 회혼례 장면이 남아 있다.

　홍계희는 1737년 문과에 급제한 후 사간원 정언을 시작으로 홍문관 수찬, 성균관 대사성, 충청감사, 병조판서, 광주유수, 이조판서, 형조판서, 한성판윤, 경기감사를 역임하고 판중추부사로 봉조하가 되어 은퇴하였다. 따라서 《담와평생도》에 나오는 평안감사, 좌의정 벼슬은 홍계희에게는 해당되지 않는다. 이 그림에 붙어 있는 별지에 따르면 《담와평생도》는 영조가 당시 봉조하였던 홍계희에게 준 그림이다. 홍계희는 1765년에 봉조하가 되었으며 1771년에 사망하였다. 그러므로 《담와평생도》는 1765년부터 1771년 사이, 즉 김홍도가 21~27세 사이에

그린 그림이라고 할 수 있다.

그러나 이 그림에 드러난 화풍을 고려해보면《담와평생도》는 당시 작품이라고 하기는 어려우며 후대에 김홍도의 원본을 임모한 그림이라고 판단된다. 후대에 임모본이 만들어지면서 평안감사, 좌의정 관직은 임의로 붙여진 것으로 여겨진다. 이와 같이 평생도에 보이는 벼슬들은 해당 인물이 지낸 실직(實職)이 아닌 경우도 있다. 지방관의 경우 평안감사, 중앙 관료의 경우 좌의정 등 정승 벼슬이 일반적으로 평생도에 사용되었다. 따라서 이러한 벼슬들은 해당 인물이 실제로 지낸 벼슬이 아닌 고관대작(高官大爵)의 일반적인 명칭이었다고 할 수 있다.

지금 남아 있는《담와평생도》는 비록 김홍도의 원본을 모사한 임모본이지만 이 그림에는 그의 전형적인 화풍이 잘 나타나 있다. 주인공인 홍계희를 위시해 화면에 등장하는 인물들은 자세하게 묘사되어 있다. 특히 인물보다 건물 묘사가 탁월하다. 건물과 누각 표현에는 자를 사용하여 정밀하게 사물의 윤곽선을 그리는 기법인 계화법(界畵法)이 사용되었다. 김홍도가 20대에 그린《담와평생도》는 존재하지 않지만 이 그림을 통해 그가 젊은 도화서 화원 시절에 명성을 얻었던 '정묘'한 회화 기법의 실체가 무엇인지를 짐작해볼 수 있다.《담와평생도》에 드러난 정교하고 섬세한 인물 및 건물 묘사는 그가 20대에 정묘한 화풍에 있어 독보적인 존재였음을 알려준다.

특히 다수의 인물과 기물이 등장하는 행사인 〈회혼례(回婚禮)〉[그림 4-26]는 건물 안과 바깥에서 벌어지는 잔치 장면을 그

그림 4-26. 전 김홍도, 〈회혼례〉의 세부, 《담와평생도》

린 것으로 김홍도가 제작에 참여한 궁중행사도인《경현당수작도계병》(1765) 중 수작연 장면이 어떤 것이었는지를 추측해보는 데 도움이 된다. 김홍도는 20대에 정교한 계화 기법과 섬세한 인물 묘사법에 기초하여 평생도라는 새로운 장르의 그림을 창안하는 천재성을 발휘했다. 독창적인 주제 및 형식, 정묘한 기법 사용이라는 측면에서 평생도는 김홍도가 비범한 화가였다는 것을 알려준다.

김홍도가 그린 작품으로 전하는 또 다른 평생도로《모당평생도(慕堂平生圖)》[그림 4-27]가 있다. 이 그림의 주인공인 모당 홍이상(洪履祥, 1549~1615)은 풍산(豐山) 홍씨로 선조·광해군 시대의 문신이다. 홍이상은 1579년 식년 문과에 장원급제한 후 정언, 홍문관 수찬, 예조좌랑, 병조정랑 등을 거쳐 이조참의, 경상감사, 경기감사, 대사간, 대사헌, 송도유수를 역임했다.[41]

《모당평생도》에는 제1폭부터 돌잔치, 혼인식, 삼일유가, 한림겸수찬(翰林兼修撰: 홍문관 수찬) 시절, 송도유수로 부임, 병조판서로 활동, 좌의정 시절, 회혼식 모습이 전체 8폭에 그려져 있다. 8폭의 장면 중 홍문관 수찬과 송도유수만이 홍이상이 역임한 관직에 해당된다.[그림 4-28] 홍이상은 병조판서와 좌의정을 지내지 않았다.《담와평생도》와 마찬가지로 병조판서, 좌의정 등은 '이상적인 고관'의 대명사로 표현된 것이다. 아울러 그는 67세에 사망하여 회혼을 하지 못했다.《모당평생도》의 마지막 폭에는 이 그림을 김홍도가 1781년 9월에 그렸다는 관지(款

그림 4-27. 전 김홍도, 《모당평생도》, 18세기 말~19세기 초, 비단에 채색, 각 폭 75.1×39.4cm, 국립중앙박물관 소장

識)가 적혀 있다. 비록 이 관지를 신뢰할 수는 없지만 《모당평생도》에 보이는 건물, 인물 표현에는 김홍도의 화풍이 뚜렷하게 나타나 있다.[그림 4-29] 《담와평생도》와 마찬가지로 이 병풍도 김홍도의 원본을 후대에 모사한 작품으로 여겨진다.

한편 《모당평생도》는 《담와평생도》에 비해 상대적으로 건물의 비중이 작은 특징을 보여준다. 이 그림은 주로 인물들의 활동에 초점을 맞추어 단순하고 명료한 구도를 취하고 있다. 따라서 각 장면의 주제가 매우 명쾌하게 표현되어 있다. 이러한 특징으로 인해 《모당평생도》는 19세기에 제작된 평생도의 모델이 되었다.[42]

《담와평생도》와 《모당평생도》는 김홍도가 젊은 시절 크게 관심을 두었던 풍속화를 기반으로 한 사람의 일생을 그림

으로 표현한 것으로 매우 독창적인 회화 작품들이다.《모당평생도》의 경우 조선 후기의 경화세족(京華世族)인 풍산 홍씨 집안이 가문을 현창(顯彰)하기 위한 목적으로 홍이상의 일생을 주제로 한 평생도를 김홍도에게 주문한 것으로 생각된다.《담와평생도》의 주인공인 홍계희는 남양(南陽) 홍씨로 영조 시대를 대표하는 경화세족이었다.

평생도는 조선시대 양반이 희망했던 부귀영화의 면모를 잘 보여준다. 보다 구체적으로 평생도는 경화세족들이 명문(名門) 의식을 바탕으로 자신들의 가문을 드높이기 위해 주문한 기념화적 성격의 풍속화라고 할 수 있다. 김홍도가 당대의 경화세족인 홍계희와 풍산 홍씨를 대표하는 인물인 홍이상의 평생도를 제작한 것은 이러한 사회적 배경 속에서 이루어졌다.

그림 4-28. 전 김홍도,
〈송도유수도임식
(松都留守到任式)〉,
《모당평생도》, 18세기
말~19세기 초, 비단에
채색, 75.1×39.4cm,
국립중앙박물관 소장

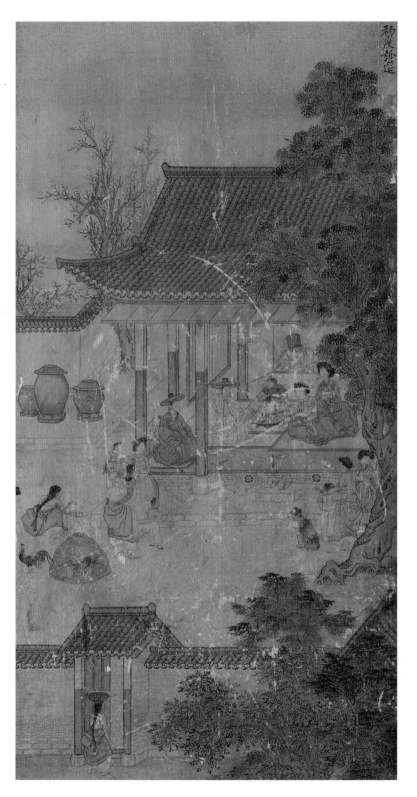

初度孤筵

그림 4-29. 전 김홍도,
〈돌잔치[初度孤筵]〉,
《모당평생도》, 18세기
말~19세기 초, 비단에
채색, 75.1×39.4cm,
국립중앙박물관 소장

당대 최고의 병풍화가

김홍도가 그린《담와평생도》의 원본은 대략 21~27세인 1765~
1771년에 그려졌다. 김홍도는《담와평생도》를 필두로 정묘한
화풍에 기반한 병풍화 제작으로 당대 최고의 화가로 성장했다.
그가 34세 때 그린《행려풍속도》는 극도의 사실성과 생생한 현
장감을 특징으로 한 뛰어난 작품으로 조선 후기 풍속화에 이정
표를 남긴 역작이다.《행려풍속도》병풍은 정교하고 치밀한 그
의 천재적인 사생 능력을 유감없이 보여주고 있다.

《행려풍속도》를 그린 지 얼마 후 김홍도는 조선에서 최초
로 병풍으로 된《서원아집도》를 그렸다.《서원아집도》역시 김
홍도 특유의 정묘한 화풍을 보여준다. 이 그림에는 인물, 산수,
대문과 담장, 돌로 된 탁자, 서화 두루마리, 서책, 옛 청동기를
위시한 각종 기물 등이 섬세하게 그려져 있어 그의 뛰어난 묘
사 능력을 살펴볼 수 있다. 그러나 김홍도는 자신의 특기였던
정교하고 치밀한 사생 능력에 안주하지 않았다.

그는 1776년 32세의 나이에《군선도》에서 호쾌하고 조방
한 화풍을 선보이면서 정묘한 화풍의 한계를 뛰어넘었다.《군
선도》는 그의 새로운 실험 정신이 빛나는 명작이다. 김홍도는
일필휘지의 속필로 여러 신선과 동자들의 모습, 동작, 얼굴 표
정을 순식간에 화면에 표현해냈다. 그의 손은 춤추듯 화면을
채워 나갔다. 그는 한순간의 망설임도 없이 붓을 휘둘렀다. 장
대한 그림은 곧 완성되었다.

김홍도는《행려풍속도》를 통해 정묘한 화풍의 진수를 보여주었다. 한편 그는《군선도》를 통해 자신이 가지고 있던 호방한 화풍의 정수(精髓)를 선보였다. 그는 30대 전반에 묘사 및 표현 능력에 있어 정교함과 호방함을 모두 소유한 병풍화의 대가로 성장하였다. 당시 병풍화 분야에서 그를 대적할 화가는 조선에 없었다.

병풍화는 아무나 그릴 수 있는 그림이 아니었다. 오직 당시 김홍도만이 병풍화를 감당할 수 있는 유일한 화가였다. 이미 30대 전반에 김홍도는 조선 최고의 병풍화가였다. 후일 정조가 김홍도에게 〈해상군선도〉 벽화를 맡긴 이유는 간단하다. 김홍도가 아니면 벽화를 그릴 화가가 없었다. 병풍을 그려본 사람만이 벽화를 그릴 수 있었기 때문이다.《군선도》와《행려풍속도》제작을 통해 김홍도는 독보적인 병풍화의 대가가 되었다. 정조는 이미 이때부터 김홍도의 비범한 능력과 재능을 알아보았다. 총명한 왕과 탁월한 화가의 만남은 이렇게 시작되었다.

김홍도와 정조

5

1776년 3월

정조는 지존인 임금이었고 김홍도는 한미한 중인 출신의 도화
서 화원이었다. 정조는 김홍도보다 일곱 살이 어렸다. 두 사람
은 1773년(영조 49) 김홍도가 동참화사로 영조의 어진과 왕세
손의 초상화를 그리는 작업에 참여하면서 처음 만났다. 1800년
초 정조는 지난날을 회고하며 평생 자신이 김홍도를 아낀 사실
을 밝혔다. 그는 "김홍도는 그림에 솜씨 있는 자로 그 이름을
안 지가 오래다. 30년쯤 전에 나의 초상을 그렸는데, 이로부터
무릇 그림에 관한 일은 모두 홍도를 시켜 주관하도록 하였다"
라고 했다.[1] 이 글에서 정조는 30년 전쯤, 즉 자신이 세손이던
시절 처음 김홍도를 만난 이후 현재까지 이어진 그에 대한 깊

은 신뢰에 대해 이야기하고 있다.

정조가 언급한 30년 전쯤의 일이란 바로 1773년 김홍도가 영조의 어진과 세손 시절 자신의 초상을 그리는 데 동참화사로 참여한 것을 지칭한 것이다. 이때 김홍도는 29세였으며 정조는 22세였다. 정조는 1773년 자신의 초상화 제작에 참여했던 젊은 화가 김홍도를 처음 보자마자 주목했다. 이는 당시 청년이었던 정조가 다른 도화서 화원들에 비해 그림 재주가 월등했던 김홍도의 비범함을 바로 알아보았다는 것을 알려준다. 1800년에 사망한 정조는 즉위 때부터 죽기 전까지 "무릇 그림에 관한 일은 모두 홍도를 시켜 주관하도록 하였다"라고 할 정도로 김홍도에 대해 무한한 신뢰를 보냈다. 김홍도는 이른바 '왕의 화가'였던 것이다. 따라서 화가로서 김홍도의 성장은 정조의 적극적인 후원이 없었으면 불가능한 일이었다.

1776년 3월 5일 영조가 사망하고, 3월 10일 정조가 즉위했다. 정조는 1759년에 세손으로 책봉되었으며 1762년 사도세자가 비극적인 죽임을 당하자 요절한 영조의 맏아들 효장세자(孝章世子, 1719~1728)의 후사(後嗣)가 되었다. 그리고 마침내 1776년에 효장세자의 아들로 왕통을 이었다. 즉위 이후 정조는 두 가지 중요한 일을 단행했다. 하나는 자신의 아버지로 억울하게 뒤주에 갇혀 죽은 사도세자의 신원을 회복하고 그를 추숭(追崇)하는 사업이었다. 다른 하나는 규장각을 설치하는 것이었다. 본래 역대 임금의 어제와 어필을 보관, 관리하는 기관이었던 규장각을 정조는 정치 기구로 전환해 자신에게 충성하는 신

하들을 양성하는 곳으로 만들고자 했다.

정조는 충성심이 강한 신하들을 중심으로 탕평 정치를 추구했다. 영조가 행한 탕평책은 소론과 노론에게 적당히 관직을 안배해주는 것이었다. 이러한 영조의 느슨한 탕평책으로 인해 풍산 홍씨와 경주 김씨 같은 외척 세력이 발호하게 되었다. 탕평책의 문제와 외척의 폐단을 정확히 알고 있었던 정조는 규장각을 중심으로 충성심이 강한 측근 신하를 탕평 정치의 핵심 세력으로 활용하고자 했다. 그는 스스로 군사(君師), 즉 임금이자 모든 신하의 스승으로 자처했다. 군사는 유교에서 요구하는 이상적인 군주로 나라를 다스리는 최고의 정치 지도자이자 학문적으로 만인을 가르칠 수 있는 스승의 자격을 갖춘 왕을 지칭한다. 근시(近侍) 기구인 규장각은 정조를 위한 권력 기반으로 기능했다.[2]

사도세자에 대한 추숭 사업은 신속히 진행되었다. 어좌에 오른 25세의 젊은 임금 정조는 대신들을 부른 후 신민(臣民)에게 내린 왕의 말인 윤음(綸音) 첫머리에 "아, 과인은 사도세자의 아들이다"라고 했다. 정조에게 효장세자는 양아버지였다. 반면 사도세자는 그에게 친아버지였다. 정조는 자신이 사도세자의 아들임을 천명함으로써 사도세자 추숭 사업의 명분을 확보했다.[3] 즉위한 지 10일이 지난 3월 20일에 정조는 사도세자의 시호를 장헌세자(莊獻世子)로 바꾸었으며 사도세자의 무덤인 수은묘(垂恩墓)를 영우원(永祐園)으로 격상시켰다. 또한 그는 사도세자의 사당인 수은묘(垂恩廟)를 경모궁(景慕宮)으로 호

칭을 높였다. 현재의 서울대학교 의과대학 구내에 있었던 경모궁은 같은 해 4월부터 개축(改築) 작업이 시작되어 9월 30일에 공사가 끝났다. 정조는 아버지에 대한 사무친 그리움으로 자주 경모궁을 찾아갔다.[4]

정조는 3월 30일부터 사도세자를 죽음으로 몰아넣은 사람들과 자신의 등극을 방해했던 신료들에 대한 처벌에 착수했다. 이들은 그에게 같은 하늘 아래 함께 살 수 없는 원수들이었다. 정조는 영조의 후궁인 숙의(淑儀) 문씨(文氏, ?~1776)를 궁에서 내쫓은 후 사약을 내려 죽였으며 그 오빠인 문성국(文聖國)은 노비로 만들었다가 처형했다. 이들은 사도세자의 비행을 탐문하고 영조에게 고자질하여 사도세자가 죽임을 당하게 되는 데 큰 역할을 했다. 정조는 자신의 즉위를 반대했던 정적들인 정후겸(鄭厚謙, 1749~1776), 홍인한(洪麟漢, 1722~1776), 홍상간(洪相簡, 1745~1777) 등을 차례로 제거했다. 정적의 숙청은 그가 신임했던 홍국영(洪國榮, 1748~1781)을 통해 추진되었다.[5]

규장각과 자비대령화원

정조는 왕권 강화를 위해 규장각을 설치했다. 즉위 후에도 정조를 지원해주는 측근 신하는 홍국영을 제외하고 없었다. 정조는 외척 세력과 정적들을 견제할 충성스러운 신하들이 절실히 필요했다. 정조가 규장각을 설립한 것은 역대 국왕 및 본인의

어제와 어필 등을 보관하고 학문을 진흥하기 위해서가 아니었다. 사실상 규장각은 정조가 자신의 친위 세력을 양성하기 위해 세운 것이었다. 1781년(정조 5) 홍국영이 사망한 후 정조는 본격적으로 친정(親政)을 시작했으며 규장각 초계문신을 선발하여 자신의 측근 세력을 확보해 나갔다.

초계문신들은 당하관(堂下官)으로 직급이 낮은 젊은 관료들이었다. 정조는 젊고 유능한 인재들을 초계문신으로 선발해 교육했으며, 매달 직접 강의를 하기도 했다. 왕이 직접 시험을 감독하는 친시(親試)도 그는 매달 행했다. 초계문신들은 정조가 직접 양성한 신흥 엘리트들이었다. 1781년부터 1800년까지 10차에 걸쳐 138인의 초계문신이 선발되었다. 정조의 개혁 정책 추진은 초계문신들의 도움 속에서 이루어졌다. 1784년에 규장각의 기능 및 규장각 각신의 지위와 업무를 명시한 『규장각지(奎章閣志)』가 완성됨으로써 규장각은 제도적으로 완비되었다.[6]

정조는 조선시대의 그 어떤 임금보다도 그림이 자신의 정치적 목적을 위해 중요한 역할을 할 수 있다는 사실을 잘 알고 있었다. 1783년(정조 7) 11월에 정조는 도화서 화원들 중 유능한 화원 10명을 자비대령화원으로 선발해 규장각에 잡직으로 소속시켰다.

규장각 내에서 자비대령화원의 임무는 어제(御製)의 등서(謄書)와 인찰(印札)이었다. 등서는 원본의 글을 옮겨 적는 일이다. 인찰은 종이에 가로 세로로 여러 개의 평행선을 긋는 작업이다. 인찰 작업을 마치면 종이에 바둑판처럼 생긴 사각형 모양

의 공간이 여럿 만들어진다. 이러한 바둑판 모양의 사각형 칸을 정간(井間)이라고 한다. 자비대령화원은 규장각에서 왕의 어제문을 옮겨 적고 종이에 정간을 만드는 일을 했다. 이들은 또한 규장각 간행 도서를 위한 인찰 작업도 했다. 특히 의궤에 들어가는 삽도인 도설(圖說) 작업은 자비대령화원의 주요 임무였다. 자비대령화원은 어필 비문(碑文)을 조성하는 작업에도 참여했다. 아울러 이들은 명정(銘旌)과 관의(官衣) 제작도 담당했다.

자비대령화원은 1년에 4회에 걸쳐 녹취재라는 인사고과 시험을 보았다. 시험은 세 차례에 걸쳐 치러졌다. 시험 결과에 따라 10명의 화원들 중 상위 두 사람에게 정6품의 사과(司果)와 정7품의 사정(司正) 직책이 체아직으로 주어졌다. 체아직은 녹봉을 정기적으로 받는 정직(正職)이 아니라 근무 성적에 따라 일시적으로 녹봉을 받는 임시직이다.[7]

자비대령화원은 본래 도화서 화원이다. 이들은 도화서 화원들 중 정조가 특별히 선발한 최상급의 화가였다. 자비대령화원은 규장각에 소속되어 있었지만 도화서 화원으로서의 역할도 충실히 수행했다. 이들은 정조의 명령에 따라 궁중에 필요한 다양한 그림을 그렸다. 이 중 임금의 초상인 어진을 그리는 '어진도사(御眞圖寫)'는 정조가 매우 중시한 궁중회화 작업이었다. 정조는 1781년부터 10년에 한 번씩 자신의 어진을 제작했다. 정조의 어진 제작에 참여한 화가의 대부분은 자비대령화원이었다. 10년에 한 번씩 어진을 제작한 것은 영조 때부터 시작된 일로, 정조는 영조의 선례를 따랐다. 정조는 1791년에 도화

서 화원들에게 명하여 어진을 그리도록 했지만 1800년에 사망함으로써 1801년의 어진 제작은 이루어지지 못했다.

정조는 전대(前代) 왕의 초상을 임모하는 일보다 자신의 초상화 제작에 더 비중을 두었다. 그는 자신의 초상화를 제작하여 신하들에게 우러러 살펴보고 절하게 하는 '첨망(瞻望)', '첨배(瞻拜)' 방식을 통해 군왕의 권력을 강화시켜 나갔다. 어진 초본을 신하들이 바라보고 각자 의견을 제시하는 첨망과 완성본인 어진 정본을 보면서 신하들이 절을 하는 첨배는 숙종 때부터 시작되었다. 정조는 첨망과 첨배 의식을 의례화하여 자신의 정치적 권위를 높이고자 했다.

한편 정조 시대에 어진의 제작과 봉안은 모두 규장각이 맡아서 진행했다. 규장각은 정조가 즉위한 후 설립되었지만 1781년에 초계문신 제도를 시행하고 내각의 권한을 확대함으로써 승정원, 홍문관, 예문관, 사간원 등 여러 기관의 기능을 병합한 기구가 되었다. 1781년에 정조가 규장각을 중심으로 자신의 어진 초상을 제작하고 첨망, 첨배 의식을 거행한 것은 바로 이러한 배경 속에서 이루어진 것이다.[8]

아울러 정조는 1795년에 단행된 자신의 화성(華城) 행차를 그린 《화성원행도병(華城園幸圖屛)》(1795)과 『원행을묘정리의궤(園幸乙卯整理儀軌)』(1797) 제작 과정에도 적극적으로 개입했다. 그는 각 장면의 편집, 보정(補正)에 관여함으로써 그림을 통해 자신의 치세(治世)를 태평성세(太平盛世)로 표방하고자 했다. 이렇듯 정조는 궁중회화를 자신의 권력을 공고히 하는 데 적극

활용하였다.[9]

정조는 1798년 스스로 「만천명월주인옹자서(萬川明月主人翁自序)」를 지어 왕권의 절대성을 강조했다. 만천명월주인옹은 모든 개천, 즉 신민을 비추는 하늘의 밝은 달이라는 뜻으로 정조는 군주와 스승을 의미하는 군사의 단계에서 벗어나 자신을 절대적 초월성을 지닌 강력한 군주로 표방했다. 그는 신하들에게 「만천명월주인옹자서」를 베껴 쓴 후 궁궐 곳곳에 걸도록 했다. 이와 같이 정조는 지극히 정치적인 임금이었다.[10]

궁중회화를 정치에 적극적으로 활용하는 과정에서 정조가 주목한 화가가 김홍도였다. 1776년 5월에 정조는 선왕 영조의 국장(國葬)을 맞아 관을 덮는 긴 천인 구의(柩衣)를 장식할 보불(黼黻)을 신한평, 김홍도, 김후신에게 그리도록 했다. 보불은 임금을 상징하는 도끼와 아자(亞字) 형태의 문양을 옷이나 천에 그린 것을 말한다. 보불 작업은 김홍도가 정조로부터 어명을 받아 한 첫 번째 일이었다.[11] 김홍도가 같은 해 왕명을 받아 그린 〈규장각도〉[그림 2-6 참조]는 그에 대한 정조의 신임이 어떠했는지를 잘 알려준다. 그림에 남아 있는 관서를 보면 "소신 김홍도 명을 받들어 삼가 그렸습니다"라고 적혀 있다.

정조는 즉위하자마자 규장각의 설치를 지시했다. 규장각은 1776년 7월 20일에 준공되었는데, 정조는 곧이어 9월 25일에 규장각의 설치를 제도화했다. 규장각은 역대 임금의 어제와 어필을 보관, 관리하는 기관으로 출발했지만 이후 학술 및 정책 연구 기관이 되었다. 아울러 규장각은 정조의 개혁정책을 뒷받

그림 5-1. 김홍도,
〈규장각도〉의 세부

침하는 핵심적인 정치 기구로 변화했다. 1781년부터 선발된 규
장각의 초계문신들은 정조의 측근 신하가 되어 이후 정국을 주
도하는 엘리트 관료들로 성장했다.

〈규장각도〉는 규장각과 그 주변 경관을 그린 관아도로 건
물의 윤곽선이 정치(精緻)하게 그려져 있다.〔그림 5-1〕 한편 이
그림은 창덕궁 내 규장각 일대를 그린 실경산수화라고 할 수
있다. 〈규장각도〉를 보면 나무를 묘사하는 데 호분(胡粉)과 갈
색 및 청록 안료가 사용되어 있다. 나뭇잎 중 일부는 짙은 청

록 안료 위에 백색 안료가 더해져 표현되어 있다. 이러한 청록 안료의 사용은 흔히 궁중회화에서 발견되는 특징이다. 1776년 7월에 그려진 것으로 추정되는 〈규장각도〉는 김홍도의 전형적인 산수화풍과는 차이가 있지만 궁중회화 중 계화, 청록산수화의 전통을 충실하게 계승한 작품이라고 할 수 있다.

〈규장각도〉는 궁중회화 작품이었기 때문에 김홍도의 개인 화풍이 개입될 여지가 전혀 없었다. 김홍도는 정조가 자신의 왕권을 강화하기 위해 설립한 규장각 일대의 풍경을 궁중회화 전통에 맞추어 충실하게 그려냈다. 〈규장각도〉는 김홍도가 정조의 즉위와 함께 국왕의 후원을 통해 도화서 내에서 주도적인 역할을 담당한 화가이자 이후 국중 최고의 화가로 입신하는 과정을 보여주는, 정조 시대에 그가 그린 첫 번째 궁중회화 작품이라고 할 수 있다. 규장각은 정조가 가장 중요하게 여긴 학술 기관 겸 정치 기구였다. 이러한 규장각의 모습을 담은 그림 제작을 김홍도에게 맡긴 것은 당시 정조가 김홍도를 어떻게 대우했는지를 보여준다.[12]

5년 후인 1781년에 김홍도는 정조의 어진 제작에 참여했다. 강세황은 이 일에 대해 다음과 같이 이야기하였다.

우리 임금(정조)께서 왕위에 오른 지 5년에 영조가 한 일을 기려 어진을 그리게 되었는데 반드시 뛰어난 솜씨를 찾았다. 관료들이 모두 말하기를 "김홍도가 있으니 다른 사람을 구할 필요가 없다"고 하였다. 은혜를 받들어 전상(殿上)에 올라가서

감목(監牧) 한종유와 함께 어진 그리는 일을 마치자, 얼마 뒤에 경상도의 역마를 관장하는 관리가 되었다. 나라에서 예술가들을 등용하는 것은 본래 여간해 없던 일이다. 따라서 사능은 포의(布衣)로서 최고의 영예를 누린 것이다.[13]

이해 8월 26일~9월 16일에 김홍도는 동참화사로 정조 어진 제작에 참여했다. 주관화사는 한종유(韓宗裕, 1737~?)였다. 수종화사는 김후신, 김응환, 신한평, 장시흥(張始興, 1714~1789 이후), 허감(許礛, 1736~?)이었다. 강세황의 언급 중 주목되는 것은 "관료들이 모두 말하기를 '김홍도가 있으니 다른 사람을 구할 필요가 없다'고 하였다"라는 구절이다. 이를 통해 이 시기에 김홍도는 이미 도화서 내에서 거의 독보적인 위치에 있었음을 알 수 있다.

신하들에게 김홍도 이외의 다른 화원은 어진 제작에 있어 고려의 대상이 아니었다. 한종유를 위시해 어진 제작에 참여한 도화원 화원들은 모두 김홍도의 선배였다. 장시흥의 경우 김홍도보다 31살이 많았다. 신윤복의 아버지인 신한평도 김홍도보다 대략 20세 연상이었다. 정조가 즉위한 지 5년 만에 김홍도는 조정의 신료들이 모두 최고의 화가라고 평가했던 독보적인 도화서 화원으로 성장했다.

정조의 김홍도에 대한 신뢰는 남달랐다. 1783년(정조 7)에 정조는 자비대령화원 제도를 신설하고 인사고과 시험인 녹취재를 정기적으로 시행했다. 그러나 김홍도는 초대 자비대령화

원에 포함되지 않았다. 따라서 그는 녹취재 시험을 볼 필요가 없었다. 김홍도는 정조의 재위 기간 내내 녹취재 시험에서 면제되었다. 그는 정조로부터 다른 도화서 화원과는 완전히 다른 매우 특별한 대우를 받았다. 이때 그의 나이 39세였다. 김홍도는 정조가 즉위한 이후 줄곧 '왕의 화가'로서 특별한 위치에 있었으며, 1783년 무렵에는 도화서 내에서 그 누구도 넘볼 수 없는 국중 최고의 화가로 성장했다.

정조가 특별히 선발한 자비대령화원은 도화서 내 최상층에 속하는 화가들이었다. 그런데 이들 위에 김홍도가 있었다. 신광하는 "(김홍도는) 위의 부르심에 대비하여 금문(金門)에서 항상 대기하느라 집에 있는 날 드물고 궐내에 있을 적이 많다네. … 그대 젊은 시절부터 (임금의) 각별한 지우(知遇)를 입었도다. … 내각의 공봉(供奉)으로 30인 뽑혔는데 오늘날 김홍도가 이름 홀로 떨치도다"라고 하며 당시 김홍도가 도화서 내에서 독보적인 존재였음을 알려주었다.[14] 신광하가 쓴 이 시에는 김홍도가 1788년(정조 12) 정조의 명을 받아 금강산과 영동(嶺東) 지역을 여행한 사실이 언급되어 있다. 따라서 이 시는 1788년 이후에 지어진 것이며 이 시기에도 여전히 김홍도가 궁중에서 최고의 화가였다는 것을 알려준다.

신광하는 김홍도가 정조로부터 각별한 지우, 즉 매우 특별한 대우를 받았음을 언급하고 있다. 정조는 김홍도를 수시로 불러 궁중용 그림을 제작하도록 했다. 이 때문에 김홍도는 집에도 가지 못하고 궁궐에서 늘 대기할 정도로 바쁜 나날을 보

냈다. 정조와 조정의 신료들은 오직 김홍도만 신뢰했다.

즉위 이후 정조의 김홍도에 대한 신뢰는 더욱더 깊어졌다. 정조의 눈에 김홍도는 그림에 있어 그 누구도 실력을 겨룰 수 없는 국중 최고의 화가였다. 따라서 김홍도가 정조로부터 과분할 정도의 지우를 받은 것은 당연하다. 그는 정조의 은혜에 감격했다. 강세황은 김홍도가 정조의 성은(聖恩)에 어떻게 응했는지를 알려주었다.

임기가 끝나 화원(畫院)으로 다시 돌아와서 내각(규장각)에 들어가 궁중에서 연회하는 장면을 그렸다. 바깥사람들은 사실 아는 이가 적었지만 임금께서 미천한 사람을 버리지 않았으니, 사능은 반드시 밤중에 감격하여 눈물을 흘리며 어찌해야 보답할 수 있는지를 몰랐다.[15]

1783년 말에 김홍도는 정조 어진 제작의 공로로 안기찰방으로 임명되어 재직한 후 1786년 5월에 도화서로 복귀했다. 김홍도에게 정조는 평생의 은인이었다. 임금의 특별한 은혜에 감격해 김홍도는 밤에 눈물을 흘렸다. 그는 정조의 지우에 늘 감읍(感泣)했다.

〈해상군선도〉 벽화

조희룡의 『호산외사』 「김홍도전」에는 국왕 정조의 김홍도에 대한 특별한 배려가 언급되어 있다.[16] 이 기록에 따르면 김홍도는 수시로 정조에게 그림을 그려 바쳤다. 정조는 김홍도가 그린 그림에 매우 만족해했다고 한다. 그는 김홍도에게 궁궐의 한 벽에 〈해상군선도〉를 그리도록 명했다. 이러한 정조의 기대에 부응하여 김홍도는 순식간에 벽화를 제작했다.

　김홍도가 언제 정확하게 궁궐의 벽에 〈해상군선도〉를 그렸는지는 명확하지 않다. 조희룡에 따르면 〈해상군선도〉를 그린 후 1788년 9월 김홍도는 김응환과 함께 정조의 명을 받아 영동9군과 금강산 지역을 답사하고 그림을 그려 바쳤다고 한다. 정조는 특별히 명을 내려 해당 지역의 고을 수령들에게 이들의 여행 및 숙박에 편의를 제공해주도록 했다.[17] 따라서 김홍도가 〈해상군선도〉 벽화를 그린 것은 1788년 가을 이전임을 알 수 있다.

　1781년 8월에 김홍도는 정조의 어진 제작에 동참화사로 참여했다. 이 공을 인정받아 그는 1784년 1월에 안기찰방으로 부임했다. 안기는 현재 안동시의 북쪽 지역에 해당된다. 1786년 5월에 김홍도는 안기찰방직을 마치고 한양으로 돌아왔다. 이러한 김홍도의 이력을 감안했을 때 김홍도가 〈해상군선도〉 벽화를 그린 것은 대략 1784년 1월 이전 또는 1786년 5월 이후부터 1788년 가을 이전일 것으로 추측된다.

조희룡에 따르면 김홍도는 비바람이 몰아치듯 순식간에 붓을 휘둘러 몇 시간이 안 되어 벽화를 완성했다고 한다. 이 벽화에 그려진 파도는 출렁출렁 집을 무너뜨릴 듯한 기세였고 신선들은 구름 위를 넘어가는 듯 표현되었다고 한다. 벽화의 장대한 구성과 필묵의 호방한 기세가 마치 대동전 벽화를 능가할 정도였다고 한다. 여기서 대동전 벽화는 당나라의 저명한 화가였던 오도자가 그린 벽화를 말한다.

오도자는 당시에 벽화의 대가로 명성이 높았다. 그는 장안(長安)과 낙양(洛陽)에 있는 불교 사찰과 도관(道觀)에 수많은 벽화를 그렸으며 엄청난 속도와 장대한 기세를 특징으로 하는 필력으로 '오대당풍'이라는 자신만의 화풍을 만들어냈다. 오대당풍은 오도자가 그린 인물들의 옷이 거친 바람에 힘차게 펄럭이는 모습을 지칭한 것으로, 특히 오도자는 빠른 묘선(描線)으로 인물의 외모를 표현하는 데 능했다. 결국 오도자 화풍의 특징은 빠르고 거칠며 기세가 당당한 필법이었다.

조희룡이 화풍 면에서 김홍도를 오도자에 비유한 것은 결코 과장이거나 수사적인 표현이 아니다. 오도자 화풍의 특징인 빠른 붓질과 힘이 넘치는 필세를 김홍도 또한 그대로 보여주고 있기 때문이다. 조희룡은 〈해상군선도〉를 몇 시간 만에 단숨에 그린 김홍도의 필력이 오히려 오도자를 능가할 정도로 대단했다고 평하였다.

현재 궁궐 벽화였던 〈해상군선도〉는 망실되어 전하지 않지만 삼성미술관 리움 소장의 《군선도》 병풍을 살펴보면 대략

김홍도가 어떻게 〈해상군선도〉를 그렸는지 짐작할 수 있다. 서왕모의 연회에 참석하러 가는 일군의 신선들을 그린 이 작품은 오른쪽에서 왼쪽으로 화면이 전개되고 있다. 붓을 들고 두루마리에 글을 쓰고 있는 문창, 복숭아를 든 동방삭, 푸른 소를 타고 이동하는 노자, 대나무로 된 어고간자를 들고 있는 한상자, 딱따기를 치는 조국구, 나귀를 거꾸로 탄 장과로, 바구니가 매달려 있는 괭이를 든 마고, 불수와 복숭아를 어깨에 둘러멘 하선고 등 남녀 신선들이 화면을 압도하고 있다. 김홍도는 인물들의 움직임을 순식간에 포착하여 빠르게 그려냈다. 인물들 각각의 표정은 생동감이 넘쳐난다. 각각의 동작 역시 자연스럽게 표현되어 있다. 비록 이 그림의 주제는 가상의 주제이며 인물들 또한 현실에 존재하지 않는 신선이지만 김홍도는 바로 눈앞에 있는 사람들을 그려낸 것과 같이 생동감 넘치게 인물들을 화면 속에 표현했다.

특히 오른쪽에서 왼쪽으로 부는 바람 때문에 인물들의 옷자락은 바람에 펄럭이고 있다. 김홍도는 오도자와 같이 바람에 흔들리는 옷자락을 순식간에 속필로 묘사해냈다. 붓이 마치 춤을 추듯이 움직이고 있으며 필선 하나하나에 강한 힘이 느껴진다.[그림 3-6 참조] 조희룡은 〈해상군선도〉를 제작할 때 비바람이 몰아치듯 김홍도가 순식간에 붓을 휘둘렀다고 했다. 이처럼 1776년 김홍도가 32세 때 그린《군선도》병풍은 그가 그린 회심의 역작이었던 〈해상군선도〉 벽화가 어떤 그림이었는지를 짐작하게 해준다.

만약 〈해상군선도〉를 1784년 1월 이전 작품으로 가정할 경우 김홍도는 이미 나이 40세 이전에 벽화를 그릴 정도로 뛰어난 화가였음을 알 수 있다. 벽화 제작은 기술적으로 어려움이 많은 일이다. 김홍도가 제작한 〈해상군선도〉는 궁궐 건물의 내부 벽면에 회칠을 한 후 그린 그림이다. 동양에서 벽화의 경우 회가 마른 후 그 위에 그림을 그리는 것이 일반적이었다. 한편 벽면의 회가 마르기 전에 재빨리 그림을 그리는 경우도 있다. 이와 같이 회가 마르기 전에 그려진 벽화를 프레스코(fresco)화라고 부른다.[18] 김홍도가 그린 벽화가 프레스코화인지는 현재 확인할 수 없다. 그러나 거대한 벽면에 파도가 넘실대고 그 위로 신선들이 바다를 건너 구름 속으로 이동하는 장면을 그린다는 것은 매우 어려운 작업이다.

만약 〈해상군선도〉가 프레스코화였다면 회가 마르기 전에 그림을 마쳐야 하기 때문에 기술적인 어려움은 배가된다. 특히 프레스코화는 수정이 불가능해 그림을 그리는 화가의 숙련된 기술이 절대적으로 필요하다. 조희룡은 김홍도가 몇 시간 만에 비바람이 몰아치듯 순식간에 붓을 휘둘러 벽화를 완성했다고 말했다. 프레스코화의 성패는 회가 마르기 전까지, 즉 제한된 시간 안에 그림을 완성해야 하는 데 있다. 김홍도가 급히 서둘러 〈해상군선도〉를 마친 것은 이러한 시간적 제한 때문이었을 수도 있다. 그가 질풍(疾風) 같은 속도로 빠르게 그림을 완성한 것을 보면 〈해상군선도〉는 프레스코화일 가능성도 있다. 그렇다면 김홍도는 자신이 처음 시도해보는 벽화 제작의 기술적

인 난제를 어떻게 해결했을까?

먼저 김홍도는 어떻게 화면에 인물들을 배치할 것이며 그 배경이 되는 바다, 파도, 구름이 뒤섞인 공간을 어떻게 표현할 것인가를 정해야 했다. 화면 구성이 정해지면 인물과 배경을 어떤 필묵법(筆墨法)을 사용해 표현할 것인가 하는 보다 구체적인 문제가 발생한다. 김홍도는 이 점을 인식한 후 자신이 구상한 화면 구성에 따라 인물, 바다, 파도, 구름을 거대한 벽면에 그려냈다. 그는 마치 비바람이 몰아치듯이 일순간의 주저함도 없이 파도가 일렁이는 바다, 구름 속으로 이동하는 신선들의 모습을 놀라운 속필로 표현했다. 그가 작업한 지 몇 시간이 안 돼 벽면에는 파도가 출렁이는 바다를 건너는 신선들의 장대한 장면이 나타났다. 경이로운 대화면 벽화가 탄생한 것이다.

김홍도 이전에 도화서 화원이 궁궐의 벽면에 거대한 벽화를 제작한 예는 현재까지 알려진 바 없다. 따라서 김홍도의 〈해상군선도〉 제작은 매우 이례적인 일이라고 할 수 있다. 그런데 왜 정조는 〈해상군선도〉 제작을 김홍도에게 맡긴 것일까? 이유는 간단하다. 김홍도는 이미 당시에 병풍화로 저명했다. 그는 병풍화를 통해 대화면에 그림을 가장 잘 그리는 화가로 인식되었다. 병풍화의 몇 배에 해당되는 드넓은 공간인 궁궐의 벽에 그림을 그린다는 것은 매우 힘든 작업이다. 정조는 이 작업을 감당할 수 있는 도화서 화원은 김홍도뿐이라고 판단했을 것이다. 정조가 김홍도를 크게 신임했지만 벽화 제작은 다른 문제였다. 그가 김홍도에게 〈해상군선도〉 작업을 맡긴 것은 김홍도가 가진 병

풍화 제작 경험과 능력 때문이었다. 벽화 제작에서 가장 중요한 일은 대화면에 그림을 그려본 화가의 경험이다. 화첩, 축 그림, 두루마리 그림과 같이 작은 크기의 그림만 그렸던 화가가 벽화를 제작하기는 쉽지 않다. 오직 병풍화와 같이 규모가 큰 그림을 제작해본 경험이 있는 화가만이 벽화를 제작할 수 있다.

〈해상군선도〉는 일월오봉병과 같은 궁중장식화, 진찬·진연도(進饌·進宴圖)와 같은 궁중행사도와는 전혀 성격이 다른 그림이다. 궁중장식화, 궁중행사도는 이미 정해져 있는 범본을 기초로 해서 그린 그림으로 기존의 화면 구성을 거의 그대로 답습한 그림이라고 할 수 있다. 따라서 이 그림들은 창의성과는 무관하다. 반면 〈해상군선도〉는 비록 신선도의 일종으로 기본적인 도상은 존재했지만 화면 구성과 필묵법은 전적으로 그림을 제작하는 화가의 재능과 능력에 달려 있었다.

김홍도가 1776년에 그린 《군선도》 병풍은 선례를 찾을 수 없을 정도로 혁신적인 작품이다. 김홍도는 다수의 신선이 오른쪽에서 왼쪽으로 이동하는 장면을 순간적으로 포착하여 빠르게 붓을 움직여 그려냈다. 화면에 묘사된 신선들의 얼굴 표정, 손동작, 몸의 움직임 등은 빠르게 그려졌음에도 불구하고 매우 생동감이 넘친다. 마치 눈앞에 살아 움직이는 것과 같이 표현되어 있다. 그런데 〈해상군선도〉는 병풍인 《군선도》와 비교할 수 없을 정도로 큰 벽화였다. 따라서 〈해상군선도〉는 병풍 제작을 통해 대화면 작업을 해본 김홍도의 창의성과 그림 솜씨가 모두 집약된 걸작이었다. 〈해상군선도〉가 사라짐으로써 젊

그림 5-2. 작가 미상, 〈팔선과해도〉, 14세기 중엽(1358년 이전), 중국 산시성(山西省) 루이청(芮城), 영락궁(永樂宮), 순양전(純陽殿)

은 김홍도의 화가적 역량을 살펴볼 수 있는 기회가 없어진 것은 매우 아쉬운 일이다.

14세기 중엽에 제작된 중국의 영락궁벽화(永樂宮壁畵) 중 〈팔선과해도(八仙過海圖)〉[그림 5-2]는 여동빈 등 여덟 명의 신선이 바다를 건너 서왕모의 연회에 참석하러 가는 모습을 그린 것이다.[19] 김홍도가 그린《군선도》의 역동적인 인물 묘사와 비교했을 때 〈팔선과해도〉의 인물들은 매우 정적(靜的)으로 표현되어 있다.《군선도》의 신선들은 바람에 옷자락이 휘날리는 모습으로 그려져 있어 역동적인 몸의 움직임을 잘 보여준다. 반면 〈팔선과해도〉의 신선들은 병렬적으로 표현되어 있으며 인물의 동세는 크게 드러나 있지 않다. 김홍도는 신선들을 속필을 사용해 빠르게 그렸지만 인물의 표정과 동세를 생생하게 표현해냈다.

따라서 김홍도의 《군선도》는 중국의 선례를 넘어 새로운 화면 구성과 인물 표현을 보여주었다. 김홍도는 이 그림을 통해 병풍화의 대가이자 대화면 그림의 거장으로 자신을 입증했다. 김홍도가 도화서 내 모든 화가들을 제치고 대형 벽화였던 〈해상군선도〉 제작을 맡게 된 이유는 다름 아닌 그가 병풍화의 대가였기 때문이다. 김홍도는 《군선도》를 필두로 평생 많은 병풍화를 제작했다. 김홍도가 30대 초에 병풍화의 대가로 성장한 것은 매우 주목할 만한 사항이다. 대화면에 그림을 자유자재로 그릴 수 있었던 그의 재능은 〈해상군선도〉와 같은 궁중벽화 제작으로 이어졌다.

병풍화의 대가인 김홍도는 〈해상군선도〉에서 자신의 능력을 유감없이 발휘했다. 그는 불과 몇 시간 만에 거대한 화면에 바람이 불어 마치 집을 무너뜨릴 것 같은 위력적인 파도, 힘찬 물결로 굽이치는 드넓은 바다, 어두운 바다 위 하늘에서 구름 사이를 오가며 움직이는 신선들을 그려냈다. 붓의 폭발적인 에너지가 느껴질 정도로 그는 강건한 필력으로 순식간에 바다, 파도, 구름, 신선들이 어우러진 장대한 광경을 벽면에 표현했다. 병풍화가로서 필력에 대한 자신감, 거침없는 표현력, 창의적인 화면 구성 등 자신의 재능과 능력을 김홍도는 〈해상군선도〉에 모두 드러냈다.

《군선도》에서 볼 수 있듯이 당시 〈해상군선도〉 벽화를 제작할 수 있는 유일한 화가는 김홍도뿐이었다. 그 이유는 그가 가지고 있었던 병풍화 제작 능력, 즉 대형 그림을 그릴 수 있는

능력 때문이다. 정조는 이 점을 잘 알고 있었다. 그가 김홍도에게 〈해상군선도〉 제작을 맡긴 것은 단순히 개인적인 총애 때문은 아니었다. 당시 도화서 화원 중 이 작업을 할 수 있는 인물은 김홍도가 유일했기 때문이다. 정조가 김홍도를 아끼고 특별히 배려한 것은 그의 재능과 능력을 높이 평가해서였다.

1788년의 금강산 사경

정조의 어진 제작에 참여한 공으로 김홍도는 1783년 12월 말 안기찰방에 임명되었다. 찰방은 조선시대 각 도의 역참(驛站)을 관리하던 종6품의 관직이었다. 조선시대에 관리가 육로로 이동할 경우 유일한 교통수단은 말이었다. 따라서 공무 수행에 필요한 말을 관리하는 일은 상당히 중요한 일이었다. 찰방은 역(驛)에 소속된 아전(衙前)과 백성들을 관리하고 공무를 보는 관리에게 시기적절하게 역마를 보급하는 역할을 맡은 관리였다. 1784년 정월에 김홍도는 안기로 내려가서 1786년 5월에 찰방 임무를 마치고 한양으로 돌아왔다. 거의 2년 반 동안 김홍도는 안기찰방으로 근무하며 관리로서 역할을 충실히 수행했다.

　1784년 말에 김홍도는 안기역으로 자신을 찾아온 정란(鄭瀾, 1725~1791)에게 〈단원도(檀園圖)〉[그림 7-13 참조]를 그려주었다. 〈단원도〉는 본래 1781년 4월 1일 청화절(淸和節)●에 김홍도가 자신의 집에 정란과 강희언(姜熙彦, 1738~?)을 불러 진솔

● 청화절 음력 4월을 지칭하며 4월 초하루를 일컫기도 한다.

회(眞率會)라는 모임을 가지고 즐거운 시간을 보냈던 것을 회상하며 그 장면을 그린 그림이다. 김홍도는 1783년부터 1786년 5월까지 〈단원도〉를 제외하고 주목할 만한 그림을 거의 그리지 않았다. 이 시기에 김홍도가 제작한 그림이 매우 적은 것은 그가 안기찰방으로서 직분에 매우 충실했음을 보여준다. 김홍도는 1786년 5월에 한양으로 돌아와 도화서로 복귀했지만 정조로부터 이렇다 할 그림 관련 어명을 받지는 않았다.

이 시기 정조는 개인적으로 큰 불행을 겪었다. 1786년 5월 11일에 정조는 자신의 왕통을 이을 아들인 문효세자(文孝世子, 1782~1786)가 죽는 아픔을 겪게 된다. 문효세자는 의빈(宜嬪) 성씨의 아들이다. 정조는 장남인 문효세자를 세 살에 세자로 삼을 정도로 그를 매우 아꼈다. 서울대학교박물관에 소장되어 있는《문효세자책례계병(文孝世子冊禮稧屛)》은 1784년에 정조가 문효세자를 세자로 삼는 의식인 책례 장면을 그린 작품이다.[20]

정조는 문효세자를 세자로 삼은 후 바로 세자의 교육을 담당하고 있는 보양관(輔養官)들과 상견례를 가지는 행사를 서둘렀다. 이 행사는 정조의 문효세자에 대한 사랑이 극진했음을 보여준다. 바로 이 상견례 장면을 그린 것이《문효세자보양청계병(文孝世子輔養廳契屛)》(1784, 국립중앙박물관 소장)이다. 조선시대에 세자의 보양관 상견례는 병풍으로 제작될 만큼 대단한 행사는 아니었다. 그런데 정조는 파격적으로 세자와 보양관과의 상견례를 기념하기 위해 병풍을 제작했다. 이 병풍은 조선시대의 궁중행사도 중 유일하게 세자와 보양관과의 상견례를

그린 그림으로 정조가 문효세자에 대해 가지고 있었던 부성애의 일단을 극명하게 보여준다. 문효세자를 잃은 지 4개월 후에 정조는 의빈 성씨마저 잃게 된다. 1786년은 정조에게 매우 잔인한 해였다.[21]

　김홍도가 다시 정조의 어명을 받아 그림을 그리게 된 것은 1788년 9월이었다. 정조는 김홍도와 김응환에게 영동9군과 금강산을 여행한 후 명승지를 그려오라고 명했다. 한양을 떠난 김홍도와 김응환은 평창에 이르렀다. 평창의 청심대를 그린 이들은 오대산으로 들어갔다. 오대산을 거쳐 대관령을 넘은 김홍도와 김응환은 강릉, 삼척, 울진, 평해로 내려갔으며 다시 북상하여 강릉을 지나 양양에 도착했다. 이들은 설악산으로 들어간 후 속초를 지나 간성으로 이동했으며 간성의 명승인 청간정을 그렸다.

　이후 김홍도와 김응환은 통천으로 갔으며 더욱 북상하여 흡곡과 안변에서 시중대, 가학정을 그렸다. 다시 이들은 남하해서 철령을 지나 회양에 이르렀다. 때마침 이들은 이곳에서 회양부사인 큰아들을 보기 위해 온 강세황 일행과 만나게 되었다. 이후 김홍도, 김응환, 강세황 일행은 내금강으로 출발하여 장안사, 명경대, 삼불암, 표훈사, 정양사, 헐성루, 만폭동을 유람했다. 연로한 강세황은 내금강 지역에 남았다. 김홍도와 김응환은 여정을 계속해서 외금강에 이르렀으며 은선대, 유점사, 옥류동, 구룡연, 만물초 지역을 유람하고 명승을 그림으로 남겼다. 이들은 회양으로 돌아와 강세황을 다시 만나 자신들이

사경(寫景)한 100여 폭의 스케치 그림을 보여주었다. 강세황과 헤어진 김홍도와 김응환은 회양을 떠나 김화를 거쳐 한양으로 돌아왔다.

김홍도는 여행에서 그린 초본 그림을 바탕으로 정성을 다해 수십 장(丈)에 달하는 긴 채색 두루마리로 된 금강산 그림을 그려 정조에게 바쳤다. 한편 김홍도는 70장 5권으로 된 금강산 화첩인《해산첩(海山帖)》을 정조에게 봉정(奉呈)했다. 김홍도가 정조에게 두루마리와 화첩으로 된 금강산 그림을 바친 반면 김응환은 그다음 해인 1789년에 갑자기 부산에서 사망해서인지 정조에게 금강산 그림을 바쳤다는 기록은 현재까지 발견되지 않는다.[22]

유재건(劉在建, 1793~1880)의 『이향견문록(異鄕見聞錄)』에 "어명을 받들어 김홍도와 김응환이 금강 내외산을 두루 다니며 모두 그림으로 그려 바쳤다"고 짧게 언급되어 있을 뿐 금강산 그림을 김응환이 그려 정조에게 바친 일과 관련된 신빙할 만한 기록은 남아 있지 않다.[23] 유재건은 김홍도와 김응환이 금강산 일대를 여행하고 난 후 명승지를 모두 그림으로 그려 정조에게 바쳤다고 했으나 김홍도처럼 김응환이 단독으로 금강산 그림을 제작해 정조에게 진상했는지는 명확하게 언급하지 않았다. 현재 남아 있는 김응환의《해악전도첩(海嶽全圖帖)》(개인 소장)은 내금강, 외금강, 해금강의 명승지와 관동팔경(關東八景)을 그린 60폭의 그림이 들어 있는 화첩이다.[24] 그러나 이 화첩은 정조에게 바친 어람용 화첩이 아니다. 따라서 김응환이

금강산을 다녀온 후 정조에게 진상하기 위해 어람용 화첩을 제작했는지는 여전히 알 수 없다.

정조의 지리에 대한 관심

정조는 왜 김홍도와 김응환에게 영동9군과 금강산 일대의 경관을 직접 가서 그림으로 그려오게 한 것일까? 현재 그 이유에 대해서는 알려진 것이 없다. 그런데 그다음 해 김홍도와 김응환은 다시 정조의 명을 받고 영남(嶺南) 지방을 여행하고 실경산수화를 제작했다. 그리고 이후 이들은 대마도(對馬島)로 가서 지도를 그려오라는 또 다른 어명을 받았다고 한다. 그런데 고단한 여정에서 과로 때문인지 김응환은 부산에서 병을 얻어 사망했다. 김홍도는 김응환의 장례를 치르고 어명을 수행하기 위해 대마도로 홀로 가서 지도를 그려 돌아왔다고 한다.

　　1789년 김홍도가 영남 지방을 거쳐 대마도로 가서 실경산수화와 지도를 그린 일은 오세창(吳世昌, 1864~1953)의 『근역서화징(槿域書畵徵)』에 인용되어 있는 『김씨가보(金氏家譜)』와 유재건의 『이향견문록』의 기록에 근거하고 있다. 현재 김홍도와 김응환이 영남 지방을 여행하면서 그 실경을 그리고 이후 김홍도 홀로 대마도로 가서 지도를 제작했는지에 대해서는 확인할 수 있는 자료가 없다. 그러나 위의 두 기록을 종합해보면 대체적으로 이들이 영남 지역을 답사하고 실경산수화를 그린 후 대

마도로 가려고 한 정황은 사실일 가능성이 매우 높다.

이 이야기에서 주목되는 사항은 이들이 대마도에 가려고 한 이유가 몰래 지도를 그리기 위한 것이었다는 점이다. 정조가 당시 도화서에서 가장 탁월했던 김홍도와 김응환을 영남 지방으로 보내 실경을 그리게 하고 이후 대마도로 몰래 가도록 해 지도를 제작해오라는 어명을 내린 것은 그가 지방 및 주변 국가의 지리에 큰 관심을 두었음을 알려준다.[25]

정조가 영남 지역의 실경도와 대마도 지도를 원한 것은 곧 지리에 대한 그의 깊은 관심을 보여준다. 이 점을 감안해보면 정조가 1788년 가을에 김홍도와 김응환을 영동9군과 금강산에 파견하여 실경산수화를 그려오도록 한 이유를 짐작해볼 수 있다. 정조는 이 지역에 관한 거의 지도에 가까운 실경산수화를 원했던 것으로 보인다. 그는 추상적인 인문지리적 지식보다는 구체적이고 실용적인 지리적 정보를 선호했던 것 같다.

정조는 특히 도로(道路)에 대해 관심이 많았다. 18세기 이후 육상과 해상을 막론하고 도로망(網)이 대폭 확충되었다. 전국적으로 도로를 확충한 것은 정부가 아니었다. 민간 상인들이 상업적 이익을 위해 도로를 개척했다. 이들은 지름길인 간로(間路)를 만들어 운송 기간을 단축시켰다. 서울-동북 지역, 서울-영남 지역 사이에 지름길이 생겨 상인들은 빠르게 물자를 유통시킬 수 있게 되었다. 육로와 함께 해상 유통망도 정비되어 서울과 전국 연해 지역이 연결된 해로 유통권이 형성되었다. 당시 물자 유통의 주요 경로는 육로가 아닌 수로, 그중에서

도 해로웠다.

공간 및 지리에 대한 인식이 확대되면서 정확한 지도에 대한 사회적 수요가 급증했다. 조선 후기 지도에 혁신적인 전기를 마련한 인물은 정상기(鄭尙驥, 1678~1752)이다. 그는 거리와 축척의 정확성이 높은 백리척(百里尺)을 지도 제작에 이용하여 〈동국지도(東國地圖)〉를 만들었다. 백리척 지도는 100리를 1척으로, 10리를 1촌(寸)으로 축소해 제작한 매우 정교하고 세밀한 지도이다. 정상기의 아들인 정항령(鄭恒齡, 1700~?)은 아버지의 지도 제작 작업을 지속해 〈동국지도〉보다 더 정교한 〈동국대지도(東國大地圖)〉(1757)를 만들었다. 정약용은 정항령이 만든 지도를 들고 경기·해서(海西)·삼남 지방을 여행하며 실제 지리를 확인했다. 정조는 지도의 수준이 높아지고 도로에 대한 정보가 확대되자 도리표(道理表)를 만들었다. 도리표는 지역 간 거리와 도로 정보를 요약·정리한 것이다. 이 시기에 전국의 산맥 체계 등 다른 지리적 정보도 크게 늘어났다.[26]

정조는 전국적인 지리지 편찬에 비상한 관심을 드러냈다. 그는 1788년에 새로운 전국지리지인 『해동여지통재(海東輿地通載)』의 편찬을 구상했다. 본격적인 작업은 그다음 해인 1789년에 이루어졌다. 영조 41년(1765)에 방대한 『여지도서(輿地圖書)』가 편찬되었지만 정식 책으로 출간되지는 못했다. 1789년 6월 16일에 정조는 규장각의 각신들에게 『여지도서』를 보완한 『여지승람(輿地勝覽)』의 편찬을 명했다. 그는 정항령의 아들인 정원림(鄭元霖, 1731~1800)을 불러 『여지승람』의 편찬 작업에

참여시켰다.

전국지리지인『해동여지통재』는 크게 두 부분으로 구성되어 있었다. 첫 번째 부분에는 서울, 화성(수원), 개성, 광주, 강화 등 서울과 배도(陪都)●의 강역, 거리, 궁전 관련 정보가 들어 있었다. 두 번째 부분에는 경기, 호서(충청도), 영남, 호남, 관동(강원도), 해서(황해도), 관서(평안도), 관북(함경도) 등 8도의 지명 및 그 연혁, 산천, 관액(關阨: 관문), 인물, 전부(田賦: 토지세), 제영(題詠: 시문)이 실려 있었다. 아울러『해동여지통재』에는 행정과 군사에 대한 상세한 정보가 담겨 있었다. 이 지리지는 분량이 너무 커서 정조의 치세 동안 원고가 완성되지 못해 결국 책으로 출간되지 못했다.『해동여지통재』의 미완성 초고본도 현재 남아 있지 않지만 이는 정조의 지리에 대한 깊은 관심을 보여주는 매우 중요한 자료이다. 현재 실물이 남아 있지는 않지만 2,800여 리에 달하는 조선전도(朝鮮全圖)를 만들 정도로 정조는 전국의 산천, 도로, 강역, 지역별 거리를 정확히 파악하여 통치에 활용하고자 했다.[27]

1788년에 정조가 김홍도와 김응환을 영동9군과 금강산에 파견하여 그 지역의 경관을 그림으로 그려오게 한 것은 이러한 그의 실제 지리에 대한 관심에서 비롯되었을 가능성이 높다. 정조는 이듬해 다시 김홍도와 김응환을 영남에 파견하여 실경을 그려오라고 명했다. 1788년과 1789년은 정조가『해동여지통재』및『여지승람』의 편찬을 주도했던 시기이다. 따라서 김홍도와 김응환에게 부여된 영동의 9개 군과 금강산 일대, 영남

● 배도 국왕 직속의 유수부(留守府)로 한양 주변에 위치한 작은 수도라고 할 수 있다.

지방의 실경도 제작은 정조의 이러한 지리서 편찬과 연관된 작업이었을 가능성이 매우 높다.

실경산수화와 지도

조선 후기에 그려진 진경산수화(眞景山水畵) 또는 실경산수화는 지도와 흡사했으며 지리적 정보 제공이라는 측면에서도 유사한 기능을 지니고 있었다. 강세황은 강희언이 그린 〈인왕산도(仁旺山圖)〉[그림 5-3]에 쓴 제발에서 "진경을 그리는 사람은 매번 지도와 같을까 걱정한다. 그러나 이 그림은 참 모습[眞]을 완전하게 이루었으면서 또한 화가의 법을 잃지 않았다"라고

그림 5-3. 강희언, 〈인왕산도〉, 18세기 후반, 종이에 수묵 담채, 24.6×42.6cm, 개인 소장

했다.[28] 이 글을 통해 18세기 후반에 그려진 진경산수화는 대개 지도와 같은 성격을 지녔음을 알 수 있다.

강희언은 당시 소개된 서양의 명암법 등을 활용해 늦은 봄 인왕산의 장관을 묘사했다. 〈인왕산도〉에는 미점(米點)의 사용, 담청색이 사용된 하늘 표현, 소나무 묘사에 있어 정선의 화풍이 잘 드러나 있다. 그러나 이 그림에는 인왕산의 모습이 보다 입체적으로 표현되어 있어 강희언이 당시 조선에 수용된 서양 화풍을 적극적으로 활용하여 그림을 그렸음을 알 수 있다.

강세황의 언급 중 "진경을 그리는 사람은 매번 지도와 같을까 걱정한다"는 표현은 지도와 진경산수화가 성격상 상호 관련된다는 것을 알려준다. 다만 강세황은 진경산수화는 지도와 달리 보다 예술성을 갖추어야 한다고 주장하고 있다. 결국 진경산수화와 지도의 차이는 예술성의 유무에 달려 있었던 것이다. 그러나 실재(實在)하는 경치를 그린 점에서 진경산수화와 지도는 사실 큰 차이가 없었다. 실제 경관을 상세히 묘사한 조선 후기의 회화식(繪畵式) 지도는 이 점을 잘 보여준다.〔그림 5-4〕 회화식 지도는 특히 19세기에 크게 유행했다.[29]

그림 5-4. 작가 미상, 《통영전도(統營全圖)》, 19세기, 종이에 수묵 담채, 117.6×409.6cm, 국립중앙박물관 소장

따라서 정조가 김홍도와 김응환에게 명하여 그려오라고 한 영동9군과 금강산 일대의 산수화는 실경(진경)산수화이며 동시에 지도적 성격을 지닌 그림이었다고 할 수 있다. 이 그림에서 정조가 보려고 했던 것은 영동9군과 금강산 일대에 실재하는 경관 그 자체였다. 정조는 정교하고 세밀하게 실제 경관을 묘사한 실경산수화를 원했다고 할 수 있다. 정조의 실경산수화에 대한 관심을 직접적으로 보여주는 기록은 현재 전하지 않는다. 그러나 김홍도와 김응환이 그린 금강산 초본 그림에 대한 강세황의 다음과 같은 언급은 정조가 원했던 그림이 다름 아닌 정확하고 구체적으로 금강산의 명승을 세밀하게 묘사한 그림이었음을 알 수 있다.

두 사람(김홍도와 김응환)은 각기 그 장점을 마음대로 발휘하여 혹은 굳세고 고상하며 웅건하여 그 삼림이 울창하고 빽빽하게 들어선 빼어난 모습을 그렸고, 혹은 아름답고 극히 우아하게 그려 세상의 교묘한 모습을 다 짜내었으니 모두 우리나라에 없었던 신필(神筆)이다. 혹자가 말하기를 산천(山川)의 신령이 있으면 필시 그 모사가 너무 치밀하고 완벽하여 거의 숨을 데가 없음을 싫어할 것이라 한다. 그러나 이는 크게 잘못된 생각이다. 무릇 사람이 자신의 초상을 그리려 할 때면 훌륭한 화공을 예우하여 맞이하여 터럭 하나라도 틀림이 없어야 마음이 기쁠 것이다. 나는 이처럼 유독 산천의 신령만이 필히 그 모사가 곡진함을 싫어할 것이라고는 생각지 않는다. 오히

려 혹사하게 그려진 것을 좋아할 것이다.[30]

강세황은 김홍도와 김응환이 10여 일 동안 금강산을 여행하면서 그린 100여 폭의 금강산 초본 그림을 본 후 이 그림들에 나타난 극도의 사실성에 경탄하고 있다. 그는 김홍도와 김응환이 마치 초상화를 그리는 것처럼 금강산의 경관을 치밀하게 표현해냈다고 평가하고 있다. 강세황은 김홍도와 김응환이 그린 금강산 그림들을 펼치자 마치 금강산 속에 있는 것과 같은 생생한 현장감을 느꼈던 것이다. 정조가 이들을 영동9군과 금강산, 이후 영남 지역으로 파견하여 실경산수화를 제작해오도록 한 이유는 바로 자신이 그곳 현장에 있는 것과 같은 느낌을 갖고자 했기 때문으로 생각된다. 결국 김홍도와 김응환이 정조의 명을 받아 그린 영동9군, 금강산, 영남 지방의 실경산수화는 산, 평지, 바다, 강, 도로가 섬세하고 치밀하게 묘사된 지형도(地形圖)였을 것으로 생각된다.[31]

대마도에 몰래 가서 지도를 그려오라고 한 정조의 어명 또한 이 점과 관련해 다시 생각해볼 필요가 있다. 이때 지도는 현재 우리가 생각하는 지도라기보다는 회화식 지도와 같은 지도, 즉 거의 실경산수화라고 할 수 있는 그림이었을 것으로 생각된다. 김홍도는 방안지(方眼紙) 위에 지도를 그리는 화가가 아니었다. 그는 자신이 본 경관을 순식간에 스케치하여 바로 눈앞에 실경이 생생하게 펼쳐진 그림을 그렸던 실경산수화가였다. 정조가 보고자 한 대마도 지도는 결국 대마도의 실경이 상세하

게 나타난 그림이었을 것이다.

한편 김홍도는 대마도로 가는 길에 전라남도 강진에 들렀던 것 같다. 정약용에 따르면 김홍도는 강진의 전체 모습이 담긴 〈금릉전도(金陵全圖)〉를 제작했다고 한다. 이 그림은 채색을 사용해 강진 일대의 풍경을 섬세하고 정교하게 묘사한 실경산수화였다. 금사봉(金獅峯)을 위시한 여러 산과 마을, 논과 밭, 사찰들, 넓은 바다와 그 위를 오가는 배들이 〈금릉전도〉에는 치밀하게 묘사되어 있었다. 아마도 이 그림은 정조의 명을 받고 대마도로 가는 과정에서 김홍도가 특별히 제작한 '어람용 그림', 즉 정조가 선호했던 극도로 사실적인 '지형도'였을 것으로 추정된다.[32]

어람용 금강산 그림

금강산에서 돌아온 김홍도는 정조에게 바칠 그림을 제작하는 데 온 힘을 쏟았다. 회양에서 강세황이 본 김홍도와 김응환이 그린 금강산 초본 그림, 즉 금강산 일대의 명승지를 그린 스케치는 100여 폭에 달했다. 이 초본 그림을 바탕으로 김홍도는 임금에게 바칠 그림을 정성스럽게 그렸다. 김홍도가 정조에게 바친 것은 긴 두루마리 그림이었다. 서유구는 이 두루마리 그림에 대해 다음과 같이 이야기했다.

김홍도는 호가 단원으로 그림을 잘 그려 정조 때 내부(內府: 규장각)의 공봉(供奉)이었다. 일찍이 어명을 받아 비단을 가지고 금강산에 들어가 연 50여 일을 머물며 만이천봉과 구룡연 등 명승을 두루 그려 수십 장(丈)의 두루마리로 만들었는데 채색이 아름답고 우아하며 용필(用筆)이 정교하여 화원이 그린 금벽산수[院體 金碧山水]라 하여 소홀히 할 수 없다.[33]

서유구에 따르면 김홍도는 금강산을 다녀온 후 정조에게 진상할 어람용 그림을 제작했다고 한다. 김홍도는 금강산의 명승지를 긴 두루마리에 정교하고 화려하게 그려 정조에게 바쳤다. 김홍도가 정조에게 바친 이 장권(長卷)의 두루마리 그림은 현재 전하지 않는다. 서유구는 "채색이 아름답고 우아하며 용필이 정교하여 화원이 그린 금벽산수"라고 김홍도가 그린 금강산 두루마리 그림의 특징을 설명했다. 김홍도가 금강산에 들어가 그린 초본 그림은 종이에 그린 스케치 그림이었다. 반면 이 두루마리 그림은 초본 그림을 바탕으로 비단에 정교하고 섬세하게 금강산 명승지의 경관을 사실적으로 묘사한 그림이었다고 생각된다.

김홍도는 채색을 사용하여 금강산 명승의 아름다움을 유감없이 표현해냈다고 여겨진다. 이 그림은 수십 장(丈)에 해당하는 매우 긴 작품이었다. 그런데 아마도 이 금강산 그림은 처음부터 끝까지 연속해서 금강산의 주요 명승지를 그렸다기보다는 화첩 크기의 그림들 또는 짧은 두루마리 그림들을 긴 두루

마리로 장황한 작품일 가능성이 높다. 정선 이래로 금강산 그림은 금강전도(金剛全圖)와 같이 전체를 조망한 전도식 그림과 각각의 명승지를 낱장으로 그려 한데 모은 화첩식 그림이 대세였다. 김홍도가 제작한 수십 장의 두루마리 그림은 매우 긴 그림이었다. 그런데 이 그림이 긴 공간에 파노라마식으로 경관이 연속해서 펼쳐진 그림일 가능성은 별로 없다. 금강산은 상하로 솟은 뾰족한 암산이 특징이며 내금강, 외금강, 해금강으로 나뉘어 있다. 따라서 내금강, 외금강, 해금강이 연속해서 나타난 두루마리 그림을 김홍도가 그렸을 가능성은 매우 낮다. 내금강, 외금강, 해금강의 지역적·지형적 차이를 잘 보여주기에는 화첩식 그림이 가장 적합하다. 따라서 김홍도는 내금강, 외금강, 해금강의 명소들을 큰 낱장 또는 짧은 두루마리 그림으로 그린 후 정조가 금강산 일대의 경치를 일목요연하게 살펴볼 수 있도록 긴 두루마리에 장황하여 바쳤을 것으로 생각된다.

김홍도는 진상용으로 그린 긴 두루마리의 금강산도 외에도 화첩으로 된 금강산도도 제작하여 정조에게 바쳤다. 이 화첩은 궁중에 보관되어 있다가 정조 사후 순조(純祖, 재위 1800~1834)가 자신의 매제인 영명위(永明尉) 홍현주(洪顯周, 1793~1865)에게 하사했다. 홍현주의 형인 홍길주(洪吉周, 1786~1841)는 이 화첩에 대해 "우리 선왕(정조)께서 김홍도에게 명하여 70장 5권의 화첩을 그려 궁내에 두었는데, 홍도는 호가 단원으로 근세 화가 중 뛰어난 자다"라고 언급했다.[34] 홍길주에 따르면 김홍도가 정조에게 진상한 금강산 화첩 그림인

《해산첩》은 전체 70장으로 된 5권의 화첩이었다. 현재 이 화첩
은 전하지 않으나 앞에서 언급한 긴 두루마리로 된 금강산도와
마찬가지로 정교한 묘사와 아름다운 채색을 특징으로 한 화첩
이었을 것으로 추정된다.

　홍현주와 홍길주의 형인 홍석주(洪奭周, 1774~1842)는
1812년에《해산첩》을 보고 서문(序文)을 써주었다. 그 후 홍석
주는 1821년에《해산첩》을 다시 열람한 후 70수의 시를 지었
다. 이 시 중 23수가 현재 그의 문집에 전하고 있다. 홍석주의
시를 살펴보면《해산첩》은 김홍도의 영동9군 및 금강산 여행
과정을 따라 평창, 오대산, 대관령, 관동팔경, 내금강, 외금강,
해금강 지역을 포괄한 진경(실경)산수화였음을 알 수 있다.[35]

　《해산첩》과 관련해 주목되는 작품은 김홍도 전칭의《금강
사군첩(金剛四郡帖)》[그림 5-5]이다. 이 화첩은 일부가 학계에 알
려졌다가 1995년에 국립중앙박물관에서 열린「단원 김홍도—
탄신 250주년 기념 특별전」을 통해 전체가 일반에 공개되었
다.[36] 통상《금강사군첩》으로 불린 이 화첩은 5권으로 되어 있
으며 각 권당 그림 12장(폭), 전체 60장으로 구성되어 있다. 각
권은 오동나무판을 겉표지로 하고 있다. 겉표지에는 모두 '금
강전도(金剛全圖)'라는 표제가 별지(別紙)로 붙어 있다. 이 화첩
에는 그림만 들어 있을 뿐 서문, 발문(跋文), 제화시(題畵詩) 등
은 일체 없다. 각각의 그림마다 해당 지역의 이름을 적은 묵서
(墨書)와 '檀園(단원)', '弘道(홍도)'라는 도장이 찍혀 있다. 그런
데 이 두 도장은 모두 후에 누군가가 찍은 것이다. 화폭마다 찍

힌 엉성한 가짜 인장과 지명을 적은 묵서 때문에 이 화첩은 공개 당시부터 진위 논쟁이 있었다.

이에 대해 오주석은 오히려 가짜 인장과 묵서 때문에 이 화첩은 진품이라고 주장했다. 그는 어람용 그림에는 도화서 화원의 인장이 찍히지 않는 것이 상례이며 또한 지명을 적을 때도 따로 별지를 써서 바깥쪽에 붙이기 때문에 이 화첩은 다름 아닌 순조가 홍현주에게 하사한 《해산첩》이라고 했다. 즉, 오주석은 본래 매 폭의 그림에 김홍도의 인장과 지명을 적은 묵서는 존재하지 않았으며 이것이 어람용 화첩인 《해산첩》의 본래 모습이었다고 주장했다. 그는 김홍도의 인장과 지명을 적은

묵서는 후대의 것으로 보았다.[37]

한편 진준현은 청심대, 오대산, 대관령, 동해안의 경치를 묘사한 전반부와 내금강, 외금강, 해금강을 묘사한 후반부의 화풍이 달라 서로 다른 두 사람이 그린 그림이 합해진 것으로 《금강사군첩》의 성격을 평가했다.[38] 그러나 이 화첩의 전반부와 후반부에 드러난 화풍의 차이는 현격하지 않아 두 사람의 화가가 분담하여 그림을 제작했을 것으로 생각되지는 않는다. 오히려 이 화첩에는 19세기 초의 산수화풍을 보여주는 장면들이 나타나 있다. 따라서 이 화첩은 19세기 초에 김홍도가 그린 《해산첩》을 누군가가 임모해서 그린 작품으로 생각된다.

《금강사군첩》과 관련해 주목되는 작품은 《해동명산도첩(海東名山圖帖)》이다. 이 화첩은 전체 32폭의 초본 그림으로 이루어져 있다. 《해동명산도첩》은 본래 60폭으로 구성되었던 것으로 《금강사군첩》의 초본 역할을 했던 화첩으로 여겨진다. 김홍도가 1788년 정조의 명을 받고 영동9군과 금강산 일대를 여행하고 그린 최초의 초본첩이 바로 《해동명산도첩》일 가능성도 현재 제기되고 있다.[39]

그러나 《해동명산도첩》에 들어 있는 그림들은 《금강사군첩》의 초본들로 보이며 김홍도가 금강산 여행 과정에서 그린 스케치들은 아니다. 두 화첩에 수록된 만물초(萬物草)의 경관을 묘사한 그림들을 보면 《해동명산도첩》〔그림 5-6〕이 《금강사군첩》〔그림 5-7〕 제작에 초본으로 활용되었음을 바로 알 수 있다. 화면 왼쪽 아래에는 바위 위에서 쉬면서 주변 경관을 구경

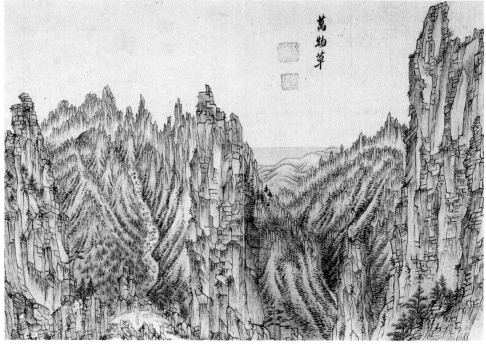

그림 5-6. 작가 미상, 〈만물초〉,《해동명산도첩》, 19세기 초, 종이에 수묵, 30.5×43.0cm, 국립중앙박물관 소장

그림 5-7. 작가 미상, 〈만물초〉,《금강사군첩》, 19세기 초, 비단에 수묵 담채, 30.4×43.7cm, 개인 소장

하는 두 명의 인물과 그 뒤에 서 있는 시동이 보인
다. 초본과 완성본에 나타난 이들의 모습과 자세는
거의 똑같다.〔그림 5-8·9〕《해동명산도첩》속 그림들
의 크기는 모두 가로 43cm, 세로 30.5cm이다.《금
강사군첩》에 들어 있는 그림들의 크기는 모두 가로
43.7cm, 세로 30.4cm이다. 그림 크기에 있어서도
두 화첩은 거의 유사해《해동명산도첩》이 초본,《금
강사군첩》이 완성본인 정본임을 알 수 있다.

그림 5-8. 작가 미상,
〈만물초〉의 세부,
《해동명산도첩》
그림 5-9. 작가 미상,
〈만물초〉의 세부,
《금강사군첩》

　　결국《해동명산도첩》과《금강사군첩》은 김홍
도가 제작한 작품들은 아니지만 김홍도가 1788년에 영동9군과
금강산 일대의 경관을 그린 스케치들과 그가 정조에게 진상한
금강산 화첩 그림인《해산첩》을 이해하는 데 도움이 된다.《해산
첩》은 사라졌지만 이 두 화첩을 통해《해산첩》의 면모를 가늠해
볼 수 있다.

금강산 그림의 새로운 전기:《해산도병》

《금강사군첩》의 가치는 현재 간송미술관에 소장되어 있는 김
홍도 필(筆)《해산도병(海山圖屛)》을 살펴보면 알 수 있다.《금
강산팔첩병풍(金剛山八帖屛風)》또는《관동팔경도(關東八景圖)》
로도 불리는 이 병풍은 〈시중대(侍中臺)〉,〈옹천(甕遷)〉,〈현종
암(懸鍾巖)〉,〈환선정(喚仙亭)〉,〈비봉폭(飛鳳瀑)〉,〈구룡연(九龍

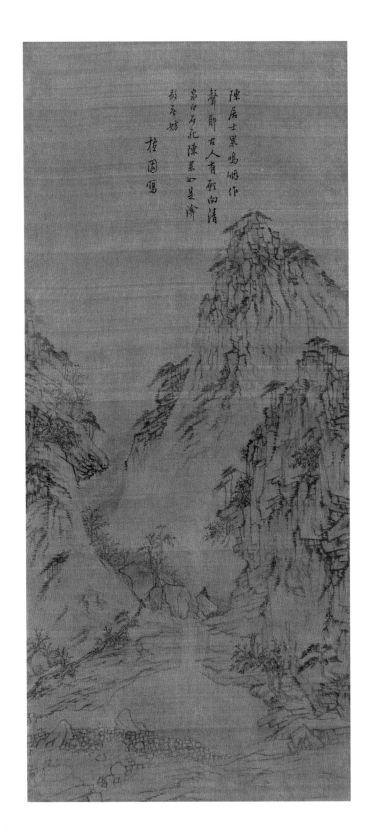

그림 5-10. 김홍도,
〈명연담〉,《해산도병》,
18세기 말, 비단에
수묵, 91.4×41.0cm,
간송미술관 소장

淵)〉, 〈명경대(明鏡臺)〉, 〈명연담(鳴淵潭)〉〔그림 5-10〕 등 여덟 장면으로 되어 있다. 본래는 병풍이었지만 후일 병풍이 해체되면서 현재와 같이 8폭의 축 그림이 되었다. 시중대, 옹천, 현종암, 환선정은 해금강 지역의 명승지이다. 비봉폭과 구룡연은 외금강에 위치해 있다. 명경대와 명연담은 내금강의 대표적인 절경이다. 김홍도가 왜 이 병풍을 그렸으며 어떤 기준에서 이 여덟 장면을 주제로 선택했는지는 현재 알 수 없다. 그러나《해산도병》은 내금강, 외금강, 해금강을 아우르는 금강산 그림으로 1788년 김홍도의 금강산 여행을 바탕으로 만들어진 작품이다. 이 병풍이 언제 그려졌는지는 현재 정확히 알 수 없다. 그러나 1788년 김홍도가 영동9군과 금강산 기행을 다녀온 후 머지않은 시기에《해산도병》을 제작했을 것으로 여겨진다.

1791년(정조 15)에 김홍도는 정조의 두 번째 어진 제작에 동참화사로 참여했다. 주관화사는 이명기였으며 수종화사는 허감, 한종일(韓宗一, 1740~?), 김득신, 이종현(李宗賢, 1748~1803), 신한평, 변광복이었다. 이명기는 김응환의 사위이자 도화서 화원 이종수(李宗秀)의 아들이다. 한종일은 1781년 제1차 정조 어진 제작에 참여했던 한종유의 동생이다. 이종현은 도화서 화원으로 저명했던 이성린(李聖麟, 1718~1777)의 아들이다. 변광복은 변상벽의 조카이자 양아들이다.[40] 제2차 정조 어진 제작의 공로로 1792년 정월에 김홍도는 현재 충청북도 괴산에 있는 연풍 지역의 현감으로 부임하게 된다. 이것을 감안해볼 때《해산도병》은 1789년과 1791년 사이에 그려졌을 가능성이 높다.

이 병풍 중 〈시중대〉〔그림 5-11〕를 보면 전체적으로 원형 구도와 높은 부감시가 돋보인다. 부감시는 높은 곳에서 아래를 내려다보는 시점(視點)이다. 시중호(侍中湖)는 강원도 흡곡에 있는 호수로, 모래톱〔砂洲〕에 의해 만(灣) 입구가 막혀 만들어진 이른바 석호(潟湖)이다. 시중대는 시중호 근처에 있는 자연 지형의 전망대이다. 〈시중대〉의 전경에 보이는 넓은 호수를 향해 뻗어 나간 낮은 야산 정상이 시중대이다. 시중대 위에는 시중정(侍中停)이라는 정자가 있었다. 시중정은 시중호와 길게 뻗은 모래톱, 소나무숲, 끝없이 펼쳐진 바다, 바다에 떠 있는 우도(芋島) 등 일곱 개의 작은 섬들을 한눈에 볼 수 있는 곳에 세워졌다고 한다. 그런데 이 그림을 보면 시중정은 보이지 않는다.

김홍도가 시중대를 방문했을 때 시중정은 이미 흔적도 없이 사라지고 빈터만 남아 있었다.[41] 〈시중대〉에는 호수 쪽으로 불쑥 나온 야산 정상인 시중대에 두 명의 인물이 앉아 있는 모습이 보인다.〔그림 5-12〕 김홍도는 원형 구도와 부감시를 적극적으로 사용하여 광대무변한 시중대 일대의 장관을 매우 효과적으로 포착해냈다. 시중정이 있었던 자리에 앉아 있는 두 명의 인물은 마치 정담을 나누며 눈앞에 펼쳐진 호수와 바다가 빚어낸 경이로운 풍경을 바라보고 있는 듯한 모습으로 그려져 있다. 이들 뒤로는 시동과 나귀들이 보인다.

김홍도는 작게 그려진 인물들과 광활하게 펼쳐진 공간의 스케일을 극적으로 대비시킴으로써 끝없이 펼쳐진 해경(海景)의 아름다움을 효과적으로 표현했다. 화면은 앞에서 뒤로 전

그림 5-11. 김홍도,
〈시중대〉, 《해산도병》,
18세기 말, 비단에
수묵, 91.4×41.0cm,
간송미술관 소장

그림 5-12. 김홍도,
〈시중대〉 세부, 《해산도병》

개되며 더욱더 웅장한 공간감을 보여주고 있다. 드넓은 바다는 아득한 수평선 너머로까지 끝없이 펼쳐져 있다. 굉활(宏闊)한 바다는 마치 수증기처럼 퍼져 있는 옅은 안개로 인해 신비스러운 모습을 띠고 있다. 김홍도는 옅은 안개와 습윤한 바다 공기를 섬세하게 묘사함으로써 마치 서양의 대기원근법(aerial perspective)이 화면에 적용된 것과 같은 느낌을 만들어냈다.

그는 필선과 미점을 사용하여 바닷가 주변의 야산, 바다 중간에 보이는 작은 섬들, 모래가 쌓여 만든 사주(砂洲)와 사주 위에 늘어선 소나무들, 시중호, 해안가 언덕 등을 사실적으로 묘사하고 있다. 이 그림을 보는 사람은 마치 멀리서 시중대 일대의 장관을 보는 듯한 현장감과 착시감을 느끼게 된다.

이러한 〈시중대〉의 모습은 《금강사군첩》 중 〈시중대〉[그림 5-13]에서도 거의 동일하게 나타나 있어 주목된다. 《금강사군첩》의 〈시중대〉는 마치 《해산도병》 속 〈시중대〉의 화면을 '줌

그림 5-13. 작가 미상, 〈시중대〉, 《금강사군첩》, 19세기 초, 비단에 수묵 담채, 30.4×43.7cm, 개인 소장

인(zooming-in)'한 것처럼 보는 사람의 시선 앞으로 경관이 바짝 당겨져 있다. 비록 이 화첩의 〈시중대〉는 김홍도의 진작은 아니지만 김홍도 화풍의 핵심이 잘 드러나 있다. 따라서 이 그림은 김홍도가 그린 원작에 매우 가까운 그림으로 원본 《해산첩》에 근접해 있다고 할 수 있다.

화첩 형식을 고려해볼 때 그림 감상자가 좀 더 가까운 거리에서 볼 수 있도록 근거리에 시중대의 지형적 특징이 잘 나타나 있다. 화면이 줄어든 관계로 병풍 형식에서 볼 수 있는 웅대하고 광활한 공간감은 줄어들었지만 시중대 일대의 핵심적인 경관은 그대로 나타나 있다. 즉, 병풍 그림인 〈시중대〉에 보이는

원형 구도, 부감시, 작은 인물과 웅장한 공간의 극적인 대비, 구체적이고 치밀한 묘사를 특징으로 하는 김홍도의 진경산수화풍은 이 화첩 형식의 〈시중대〉에서도 동일하게 나타나 있다.

화첩 형식의 〈시중대〉가 김홍도 화풍을 적극적으로 반영하고 있는 점을 감안해볼 때 김홍도는 화첩과 병풍이라는 매체의 특성을 고려하여 화면을 늘리거나 줄여서 시중대의 경관을 묘사해냈다고 해석할 수 있다. 비록 화면 형식은 변했지만 구성은 거의 마찬가지여서 그가 《해산첩》과 《해산도병》을 그릴 때 자신이 여행하면서 만들었던 초본 그림을 적극적으로 활용했음을 알 수 있다. 김홍도는 병풍 형식의 그림을 압축과 근거리 초점 방식을 통해 화첩 그림으로 변형시켰다고 할 수 있다.

〈시중대〉와 유사한 화면 구성과 구도, 공간감 표현, 경물 묘사는 〈현종암〉[그림 5-14]에서도 보인다. 현종암은 강원도 고성 앞바다에 있는 종(鐘)을 걸어놓은 듯한 모습의 바위로 괘종암(掛鐘巖)으로도 불렸다. 둥근 모습의 현종암은 바위 안쪽이 움푹하여 마치 벌레가 과일을 갉아먹은 것과 같은 모습을 띠고 있다. 시중대를 표현할 때와 마찬가지로 김홍도는 원형 구도와 부감시를 사용해 광활하고 장대한 고성 앞바다의 풍경을 묘사하였다. 전경에는 현종암이 배치되어 있다. 현종암 위에는 두 명의 앉아 있는 인물이 보인다. 한편 현종암 아래에는 길을 가는 사람과 그를 따라가는 시동이 그려져 있다.[그림 5-15] 작은 점경인물(點景人物)들과 대비되어 표현된 넓은 바다는 확장된

공간감을 잘 전달하고 있다. 원경에 펼쳐진 아득하고 망망한
바다, 바다 위에 떠 있는 배들, 바다 한가운데 위치한 작은 섬
들은 옅은 안개와 습윤한 바다 공기 속에 잠겨 있다. 현종암 정
상에 앉아 담소를 나누며 눈앞에 펼쳐진 바다의 거대한 풍경을
바라보는 두 인물처럼 이 그림을 보는 사람은 현종암에서 끝없
이 펼쳐진 고성 앞바다의 장관을 '바로 눈앞에서' 보는 듯한 느
낌을 받게 된다. 김홍도의 진경산수화가 지닌 매력은 바로 이
러한 현장감과 착시감이라고 할 수 있다.

《금강사군첩》에 들어 있는 〈현종암〉〔그림 5-16〕 역시 앞서
살펴본 〈시중대〉와 마찬가지로 경관이 바짝 눈앞으로 당겨져
묘사되어 있다. 그 결과 화면의 왼쪽 부분이 더 많이 나타나게
되었다. 화첩 형식의 〈현종암〉을 보면 병풍에 그려진 〈현종암〉
과 달리 화면 왼쪽에 해안선 너머로 펼쳐진 평원과 낮은 언덕,

그림 5-16. 작가 미상, 〈현종암〉, 《금강사군첩》, 19세기 초, 비단에 수묵 담채, 30.4×43.7cm, 개인 소장

산들이 나타나 있다. 이 그림에도 '줌인' 기법이 적극적으로 활용되어 현종암 일대의 풍경이 보는 사람의 눈앞으로 끌어당겨져 나타나 있다. 시중대를 그릴 때와 마찬가지로 김홍도는 병풍 형식의 〈현종암〉을 화첩 형식에 맞추어 압축과 '줌인' 방식을 통해 화면을 적절하게 변형시켰다.

시중대, 현종암과 같은 바닷가 풍경 표현과 달리 내금강에 있는 명경대와 같이 산속에 있는 경관의 경우 김홍도는 낮은 부감시를 사용했다. 적당한 높이의 산 위에서 아래를 바라보는 것과 같은 정도의 부감시를 사용해 김홍도는 눈앞에 펼쳐진 경치를 매우 사실적으로 묘사해냈다. 《해산도병》의 〈명

5 김홍도와 정조 · 235

그림 5-17. 김홍도, 〈명경대〉, 《해산도병》, 18세기 말, 비단에 수묵, 91.4×41.0cm, 간송미술관 소장

그림 5-18. 김홍도,
〈명경대〉의 세부,
《해산도병》

경대〉〔그림 5-17〕를 보면 이 점이 잘 나타나 있다.

명경대는 내금강 중 백천동(百川洞)에 있는 거대한 바위로 마치 기둥처럼 솟아난 모양을 한 암주(岩柱)이다. 명경대라는 이름은 이 암주의 황적색 바위 표면이 갈아낸 것과 같이 반들거리는 특징 때문에 생긴 것이다. 매끄러운 바위 표면은 '밝고 투명한 거울' 같은 느낌을 준다. 명경대의 북쪽에는 석가봉(釋迦峰)이, 남쪽에는 시왕봉(十王峰)이 솟아 있다. 명경대의 아래쪽은 황천강 계곡이며 주변의 산에 둘러싸여 마치 큰 동굴과 같은 느낌이 들어 이 계곡은 영원동(靈源洞)으로 불렸다.⁴² 《해산도병》의 〈명경대〉를 살펴보면 영원동에 있는 시내 옆 넓고 평평한 바위에 여섯 명의 인물이 나타나 있다. 한 명을 제외하고는 모두 갓을 쓰고 있다.〔그림 5-18〕

그림 5-19. 작가 미상,
〈명경대〉, 《금강사군첩》,
19세기 초, 비단에 수묵
담채, 30.4×43.7cm,
개인 소장

이 그림에서 김홍도는 명경대와 주변의 산들, 계곡의 입구
와 산속의 시냇물, 바위에 서 있거나 앉아서 경치를 구경하는
인물들을 꼼꼼하게 묘사하고 있다. 실제 경치가 확연하게 시야
에 들어올 정도로 김홍도는 구체적이고 사실적으로 명경대 일
대의 풍경을 표현했다.

《금강사군첩》의 〈명경대〉[그림 5-19]에 보이는 명경대는 화
첩 속의 다른 그림들처럼 병풍 그림에 비해 좀 더 근거리로 당겨
져 묘사되어 있다. '줌인' 기법이 활용되어 명경대 좌우로 펼쳐
진 산들이 병풍 그림인 〈명경대〉보다 확대되어 표현되었다. 또
한 화면이 좌우로 확장되면서 '수직감'보다는 '수평감'이 강조

되었다. 그 결과 명경대는 병풍 그림 속 명경대보다 좀 더 왜소해 보이게 되었다. 그러나 전경의 바위 위 인물들이 작게 그려져 명경대의 웅장한 모습은 여전히 유지되고 있다. 앞에서 살펴본 시중대, 현종암과 마찬가지로《해산도병》과《금강사군첩》의 상관관계는〈명경대〉그림을 통해서 다시 한번 확인할 수 있다.

　김홍도의 진경산수화가 지닌 특징은 앞에서 살펴보았듯이 실재하는 경치를 사실적이고 객관적으로 묘사한 것이다. 그의 사실주의적 화풍은 화면에 생생한 현장감을 부여하였다. 김홍도는 자신의 풍속화와 마찬가지로 진경산수화에서도 '완재안중(宛在眼中)'의 원리, 즉 실제 경치가 보는 사람의 눈앞에 바로 나타나 있는 것과 같은 생동감과 현장감을 전달하고자 했다. 이것은 18세기 전반 정선이 이룩한 진경산수화를 훌쩍 뛰어넘어 새로운 패러다임을 제시한 것이라고 평가할 수 있다.

　정선이 그린 진경산수화의 특징은 사실적이고 객관적인 경치 묘사보다는 화가 개인의 주관적이고 감성적인 감흥, 흥취에 초점을 맞추고 있다. 진경산수화인 관계로 당연히 묘사하려는 경관의 특징은 잘 드러나 있다. 그러나 정선은 비록 실경을 그렸지만 자신의 의도에 맞추어 실제 경치를 압축, 생략, 과장, 조정이라는 과정을 통해 변형시켰다. 정선은 미점을 적극적으로 토산(土山)과 소나무 표현에 활용했으며, 때때로 과감하고 표현주의적인 필묵법을 사용하여 실경(實景) 자체보다는 경관이 지닌 기세(氣勢)를 그림 속에 전달하고자 했다. 따라서 그의 그림은 사실적이고 객관적인 묘사에 초점이 있지 않았다. 오히

려 그의 그림은 실경에 대한 정선 자신의 주관적, 감성적, 표현주의적 반응을 보여준다.[43]

　이러한 정선과 김홍도의 차이는 옹천을 그린 그림에서 명확하게 발견된다. 옹천은 강원도 통천의 동해안 바닷가에 있는 거대한 바위 절벽이다. 바위의 생김새가 배가 불룩하고 목이 좁은 큰 물항아리와 같아서 옹천으로 불렸다고 한다. 옹천에는 가파른 바위 사이로 작은 길이 있는데 밑으로 바닷물이 넘실대서 지나가는 사람은 두려움 때문에 걷기 힘들 정도였다고 한다. 특히 바위 아래에는 늘 엄청난 파도가 일렁거리고 물결이 부딪히며 거대한 물보라를 일으켜 웬만한 담력을 지닌 사람이 아니면 이 길을 지나갈 수 없을 정도로 옹천의 지세는 험준했다. 옹천의 중간 허리 부분에 마치 한 가닥 실낱같이 난 미끄럽고 아슬아슬한 작은 길을 지나는 것은 매우 위험한 일이었다고 한다. 사람들이 엎드려 두 손을 잡고 기어가고 말들은 겁을 먹어 네 굽을 움츠렸다고 할 정도로 옹천의 좁은 길은 험로(險路)였다고 전한다.[44]

　《신묘년풍악도첩(辛卯年楓嶽圖帖)》에 들어 있는 〈옹천〉〔그림 5-20〕을 보면 정선은 배가 부른 큰 물항아리처럼 생긴 옹천의 거대한 바위 절벽을 급히 붓을 쓸어내린 대담한 묵찰(墨擦)을 사용하여 묘사했다. 옹천의 가파르고 위태로운 지세를 강렬하게 표현하기 위해 그는 그림 오른쪽에 넘실대는 파도를 그려넣었다. 아울러 그는 거대한 바위 절벽에 난 오솔길을 지나는 인물을 아주 작게 표현하여 옹천의 웅장한 기세와 대비시켰다.

정선이 초점을 맞춘 것은 옹천을 객관적이고 사실적으로 묘사하는 데 있지 않았다. 그가 이 그림에서 강조하고자 했던 것은 위험천만한 절벽 바위인 옹천이 지닌 강렬한 지형적 모습에 대한 그의 느낌이었다. 따라서 정선은 화면 오른쪽의 넘실대는 파도로 출렁이는 바다, 늘 바닷물이 튀어 축축한 바위 절벽, 가파른 절벽의 웅장한 지세(地勢), 위태롭고 험난한 오솔길을 지나는 인물을 묘사하여 옹천의 지형적 특징을 극대화했다. 이와 같이 정선의 진경산수화는 해당 경관인 옹천의 실경을 보여주면서도 화가 자신의 주관적 감흥을 잘 전달해주고 있다.

반면 김홍도는 자신의 주관적 느낌을 자제하고 가능한 한

그림 5-20. 정선, 〈옹천〉, 《신묘년풍악도첩》, 1711년, 비단에 수묵담채, 26.6×37.7cm, 국립중앙박물관 소장

옹천의 실경을 가장 객관적이고 사실적으로 묘사하고자 했다. 즉, 그는 자신의 진경산수화에 해당 경관에 대한 스스로의 감흥을 최대한 배제하고자 했다. 《해산도병》 중 〈옹천〉 [그림 5-21] 을 보면 김홍도가 그리고자 하는 실제 경치를 어떻게 대했으며 이것을 그림으로 표현할 때 어떤 태도를 지니고 있었는지를 쉽게 알 수 있다. 김홍도는 《해산도병》에 들어 있는 〈시중대〉, 〈현종암〉과 마찬가지로 해금강 지역에 있던 옹천 일대를 전체적으로 원형 구도 속에 표현했다. 화면의 오른쪽 부분이 축소되어 전체적으로 구도는 반원형 구도 또는 호형(弧形) 구도를 보여준다. 김홍도는 화면 왼쪽 아래 부분에 옹천을 그렸다.

정선이 옹천에 초점을 맞추어 옹천의 지형적 특징을 극대화한 반면 김홍도는 옹천 일대의 경관을 과장해 묘사하지 않았다. 김홍도는 옹천 위에 있는 바위 절벽까지 표현하여 옹천의 실제 경관을 정교하게 그리는 데 집중했다. 정선이 옹천의 지형을 극적으로 표현한 것과 달리 김홍도는 침착하고 냉정하게 일체의 과장과 변형을 배제하고 옹천의 실경을 있는 그대로 묘사하고자 했다.

김홍도의 〈옹천〉을 보면 옹천은 실제로 배가 불룩한 항아리처럼 생기지 않았음을 알 수 있다. 옹천은 아래 위로 큰 바위 절벽이 합쳐져 있는데 정선은 아래쪽에 있는 웅장한 바위에 집중했다. 반면 김홍도는 옹천의 거대한 바위 절벽과 그 위에 솟은 다른 바위 절벽을 정확하게 묘사함으로써 옹천 일대의 경관을 최대한 사실적으로 보여주고자 했다.

김홍도는 바다 역시 파도가 넘실대는 바다가 아닌 고요함 속에 잠겨 있는 바다로 표현했다. 아울러 그는 넓은 바다, 중경(中景)에 보이는 작은 섬들, 바닷가 마을, 정박해 있는 배들을 그려 전체적으로 평화로운 해경(海景)을 표현해냈다. 또한 김홍도는 옹천의 바위 절벽에 난 오솔길의 실제 모습 또한 가감 없이 보여주고자 했다. 이 길은 오솔길이기는 하지만 결코 위험천만한 길은 아니다.

김응환의 한계

김홍도는 실경을 있는 그대로 정확하게 표현했다는 점에서 정선을 뛰어넘어 조선 후기 진경산수화의 새로운 장을 열었다고 할 수 있다. 정선의 사후 많은 화가들은 정선을 그대로 추종했다. 그 대표적인 예가 김응환이다. 1772년에 제작된 〈금강전도〉(그림 5-22)는 김응환이 김홍도에게 그려준 것이다. 이 그림 위에는 "임진년 봄에 담졸당이 서호를 위해 금강전도를 모방해 그리다(歲壬辰春 擔拙堂爲西湖 倣寫金剛全圖)"라는 김응환의 관지가 적혀 있다. 담졸당(擔拙堂)과 서호(西湖)는 각각 김응환과 김홍도의 호이다. 〈금강전도〉를 보면 정선의 〈금강내산총도(金剛內山總圖)〉(그림 5-23)와 거의 차이가 없음을 알 수 있다.

김응환은 정선이 〈금강전도〉를 그릴 때 자주 활용한 원형 구도와 부감시를 사용하여 장안사 일대의 토산과 비로봉을 위

그림 5-22. 김응환,
〈금강전도〉, 1772년, 종이에
수묵 담채, 26.8×35.7cm,
개인 소장

그림 5-23. 정선,
〈금강내산총도〉, 18세기
전반, 종이에 수묵 담채,
28.2×33.6cm,
고려대학교박물관 소장

그림 5-24. 김응환,
〈헐성루〉,《해악전도첩》,
1788~1789년,
비단에 수묵 담채,
32.2×43.0cm, 개인
소장

시한 암산 지역을 좌우에 그렸다. 김응환이 정선의 화풍을 적극적으로 활용한 것은 비단 구도 및 화면 구성에만 그치지 않는다. 그는 미점을 사용하여 왼쪽의 토산 지역을, 오른쪽의 암산은 필선으로 묘사했다. 김응환의 〈금강전도〉는 정선의 〈금강내산총도〉를 임모한 그림이라고 해도 무방할 정도로 정선의 진경산수화풍을 충실히 따르고 있다.

이러한 점은 김응환이 그린 《해악전도첩》의 〈헐성루(歇惺樓)〉[그림 5-24]에서도 그대로 드러난다. 헐성루는 내금강의 정양사에 있는 누각으로 주위의 다양한 봉우리를 한눈에 조망할 수 있는 명승지로 유명했다. 김응환은 전경에 누각, 인물, 나무

숲을 배치했다. 그는 원경에 병풍처럼 서 있는 골산(骨山)들을 필선을 사용하여 묘사했다. 뾰족뾰족하게 처리된 암산과 미점으로 부드럽게 표현된 토산은 김응환이 정선의 진경산수화풍을 충실히 계승한 화가였음을 보여준다.

1788년 김응환은 정조의 어명을 받고 김홍도와 함께 영동 9군과 금강산으로 여행을 떠났다. 이 과정에서 그는 수많은 스케치를 남겼다. 김응환은 그가 그린 스케치를 바탕으로 《해악전도첩》을 제작한 것으로 여겨진다. 《해악전도첩》은 총 4책으로 그림 60면, 발문 50편으로 이루어진 서화첩이다. 이 서화첩에 들어 있는 〈명경대〉[그림 5-25]를 보면 김응환은 김홍도와 달

그림 5-25. 김응환, 〈명경대〉, 《해악전도첩》, 1788~1789년, 비단에 수묵 담채, 32.2×43.0cm, 개인 소장

리 먹의 농담을 조절하여 암석, 수목 등을 매우 빠르게 그렸다. 김응환은 명경대를 근거리에서 포착하여 암석, 시냇물, 나무들로 화면을 꽉 채웠다. 그런데 이 그림에 나타난 인물들은 모두 중국식 복장을 하고 있어 흥미롭다. 정선과 유사하게 김응환은 경관의 인상 및 특징을 빠르고 간결하게 묘사했다. 김응환의 관심은 경관에 대한 자신의 주관적, 감성적 반응을 극적으로 표현하는 데 있었다.

봉명사경 활동의 주역

정조의 명을 받은 김응환은 김홍도와 함께 영동9군과 금강산 일대를 여행하고 현장에서 많은 그림을 그렸다. 그러나 그가 정조에게 금강산 그림을 그려 정식으로 진상했다는 기록이 없으며 작품도 남아 있지 않다. 김응환은 김홍도보다 세 살 선배였으며 도화서 내에서 영향력 있는 화원이었지만 정조에게 금강산 일대의 명승지를 그린 정본 두루마리 그림과 화첩을 제작해 바친 사람은 김홍도였다. 즉, 1788년 임금의 명을 받들어 명승지를 그린 '봉명사경(奉命寫景)' 활동의 주역은 김홍도였다.

그렇다면 김홍도만이 정본 그림을 바친 까닭은 무엇일까? 그 이유는 김응환과 김홍도가 구사한 화풍의 차이 때문일 것으로 생각된다. 정조가 원했던 금강산 그림은 명승지의 지리적,

지형적 특징을 정확하고 사실적으로 그린 실경산수화였다. 따라서 주관적 감흥이 들어간 김응환의 실경산수화는 정조의 애호 대상이 아니었을 것으로 생각된다. 전국 산천에 대한 정확한 지리적 정보에 대한 정조의 관심에서 살펴볼 수 있듯이 그는 객관적 사실을 원했다. 그가 바랐던 실경산수화는 시각적 사실성 및 현장감이 잘 나타난 그림이었다. 이러한 왕의 취향에 부합하여 김홍도는 봉명사경이라는 본래의 역할을 충실히 수행해 사실적인 금강산 그림을 그려 정조에게 진상했다.

김홍도는 정조에게 긴 두루마리 그림과 화첩을 바쳤는데, 조정 또는 왕실을 위해 병풍 그림도 그렸던 것 같다. 신광하는 김홍도가 그린 금강산도에 대해 "(영동)의 아홉 군은 서로 촘촘히 얽혀 있고 (금강산) 만 봉우리는 높이 솟아 있구나. 신선은 아름답게 노닐고 빈 바다엔 파도가 넘실대네. 해악(海嶽)이 오히려 궁궐의 전각 중에 있으니 오색구름과 흰 해가 서로 어루만지는 듯"했다고 평했다.[45]

신광하의 언급 중 흥미로운 것은 김홍도가 내금강, 외금강, 해금강을 그린 금강산도(해악도)가 '대궐 내의 전각에 있었다(海嶽却在殿中間)'는 점이다. 대궐 내의 전각이 구체적으로 어느 건물인지는 명시되어 있지 않아 알 수 없다. 전각 내에 그림이 있었다는 것은 큰 축 그림 또는 병풍 그림이 건물 내부에 전시되어 있었다는 의미이다.

영동9군의 풍경, 파도치는 해금강, 금강산의 수많은 봉우리가 표현된 해악도는 병풍 그림이었음이 틀림없다. 따라서 신

광하의 시를 통해 봉명사경을 다녀온 후 김홍도가 대궐의 전각에 놓일 다수의 금강산 병풍 그림을 제작했음을 알 수 있다. 간송미술관에 소장되어 있는 《해산도병》이 대궐 전각에 펼쳐진 김홍도의 병풍 그림 중 한 작품이었는지는 현재 알 수 없다. 그러나 김홍도가 제작한 이와 유사한 병풍들이 대궐의 전각에 펼쳐져 있었던 것으로 여겨진다.

정선을 뛰어넘은 김홍도

김응환과 마찬가지로 김홍도 또한 1788년 금강산 여행 전에는 정선 화풍의 영향 안에 있었을 것으로 여겨진다. 이런 의미에서 김홍도의 금강산 여행은 그의 사실적인 진경산수화풍 형성에 결정적인 계기를 마련해주었다고 할 수 있다. 금강산의 실경을 직접 보고 사실적으로 묘사하려고 했던 김홍도는 자신의 사생(寫生) 경험을 바탕으로 정선 화풍에서 벗어나 독자적인 진경산수화풍을 형성하게 되었다.

정선 사후 거의 30년 만에 김홍도라는 걸출한 화가가 새로운 금강산 그림을 그림으로써 조선 후기 진경산수화는 새로운 국면에 접어들게 되었다. 김홍도의 정선 '뛰어넘기'는 1788년 그의 금강산 여행에서 시작되었다고 할 수 있다. 김홍도가 이룩한 청출어람(靑出於藍)의 화풍은 그와 정선이 그린 시중대 그림을 비교해보면 명확하게 알 수 있다.

정선이 그린 〈시중대〉[그림 5-26]에는 시중대의 지형적 특징이 구체적으로 표현되어 있지 않다. 이 그림에서 정선의 관심은 시중대 일대의 분위기 표현에 있었다. 밤하늘에 떠 있는 달, 호수를 가로질러 가는 배 한 척과 탑승한 인물들, 그림 오른쪽 솔밭에 보이는 나귀 세 마리를 끌고 가는 두 사람, 먼 바다에 나타난 돛단배 두 척은 평화로운 달빛 속에 놓여 있는 시중대의 밤 분위기를 한층 고조시키고 있다. 정선이 그리고자 한 것은 달이 뜬 시중대의 은은한 분위기였다. 바다 한가운데 모래가 쌓여 만들어진 사주, 만 입구가 막혀 형성된 호수, 바닷가 주변의 언덕, 울창한 소나무숲, 석도(石島) 등 일곱 개의 아름다운 작은 섬을 특징으로 하는 시중대 일대의 실경은 정선의

그림 5-26. 정선,
〈시중대〉,《관동명승첩
(關東名勝帖)》, 18세기
전반, 32.2×57.7cm,
간송미술관 소장

그림에 명확하게 나타나 있지 않다. 만약 그림에 '侍中臺(시중대)'라는 제목이 없다면 그림에 나타난 장소가 어디인지 알 수 없을 정도로 정선의 〈시중대〉에서 실경감(實景感)은 찾아보기 어렵다.

반면 김홍도는 진경산수화 본연의 목적에 충실하고자 했다. 진경산수화는 근본적으로 실제 경치를 그린 그림이다. 따라서 어떤 특정한 경관을 그린 진경산수화는 지도와 유사한 성격을 지닌다. 지형적 특색이 무엇인지를 전달한다는 측면에서 지도와 진경산수화는 공통점을 지니고 있다. 단지 차이가 있다면 지도가 해당 경관에 대한 지리적, 지형적 정보를 제공하는 것이 목적인 반면 진경산수화는 실제 경치를 예술적으로 변형해 표현한 회화 작품이라고 할 수 있다. 조선 후기에 유행한 회화식 지도는 지도와 진경산수화의 중간 즈음에 해당된다. 회화식 지도는 지도이자 그림인 것이다.

김홍도의 《해산도병》 중 〈환선정〉[그림 5-27]을 살펴보면 김홍도 특유의 진경산수화풍이 무엇인지를 명확히 알 수 있다. 환선정은 총석정(叢石亭)의 반대편에 있는 정자이다. 총석정은 강원도 통천에 있는 명승지로 관동팔경 중 하나이다. 총석정 주변에는 수많은 주상절리(柱狀節理)의 육모 돌기둥이 모여 절벽을 이루고 있는데 이러한 수십 개의 돌기둥은 총석(叢石)으로 불렸다. 총석정은 바로 이 총석들을 조망해볼 수 있는 바닷가 절벽에 세워진 정자이다. 그런데 김홍도의 〈환선정〉을 보면 총석정은 존재하지 않는다. 이 그림의 전경(前景)에 총석정은

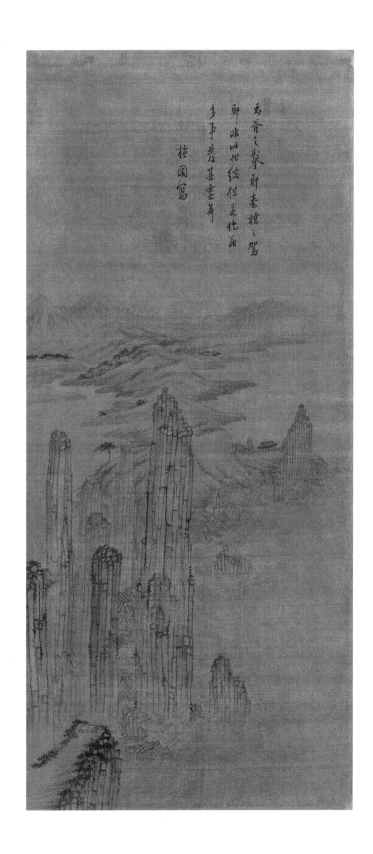

그림 5-27. 김홍도,
〈환선정〉,《해산도병》,
18세기 말, 비단에
수묵, 91.4×41.0cm,
간송미술관 소장

빈 대(臺)로만 표현되어 있다. 화면 중앙의 오른쪽 위를 보면 바닷가에 인접한 돌기둥들 너머로 정자가 보이는데 이것이 환선정이다.[46]

김홍도는 화면 앞에서 뒤로 멀어져 가면서 사물이 흐릿해지는 공기원근법 또는 대기원근법을 사용하여 원근감(遠近感)을 극대화했다. 총석정이 있던 바위 절벽 너머로 웅장하게 펼쳐진 총석의 장대한 모습, 옅은 안개 속에 잠겨 있는 바다, 멀리 보이는 언덕과 산들, 환선정과 그 주변의 총석들이 화면에 파노라마처럼 나타나 있다. 그림을 보는 사람은 마치 눈앞에서 총석정 일대의 풍경을 마주한 듯한 느낌을 받게 된다.

김홍도가 이 그림을 그리기 거의 80년 전 정선이 그린 〈총석정〉[그림 5-28]을 살펴보자. 화면 오른쪽에는 바다로 뻗어 나간 바위 절벽 위에 총석정이 나타나 있다. 그 왼편으로 우뚝 솟아 있는 네 개의 거대한 돌기둥과 그 아래에 작은 총석들이 나타나 있다. 화면 왼쪽에는 총석들 너머로 환선정이 보인다. 원경에는 바다를 지나가는 돛단배 세 척과 천도(穿島), 묘도(卯島)가 그려져 있다.

이 그림에 환선정, 총석정, 천도, 묘도 사이의 실제 거리는 무시되어 있다. 정선의 관심은 그림을 통해 정확한 지리적, 지형적 정보를 제공하는 데 있지 않았다. 정선은 총석정 일대의 경관에 대한 자신의 주관적 감흥과 해석을 전달하는 데 집중했다. 비록 총석정 일대의 실경이 그려져 있지만 이 그림에서 총석정과 그 주변 환경은 현장감 있게 표현되어 있지 않다.

254

그림 5-28. 정선, 〈총석정〉, 《신묘년풍악도첩》, 1711년, 비단에 수묵 담채, 38.4×37.5cm, 국립중앙박물관 소장

김홍도의 그림에 비해 이 그림에는 실경감이 현저히 떨어져 있다. 정선의 〈총석정〉에는 총석정, 돌기둥들, 천도와 묘도, 환선정 등이 서로 유기적으로 결합된 모습으로 나타나 있지 않다. 이들은 병렬적으로 나열되어 있을 뿐이다. 정선은 총석정 일대의 경치와 함께 자신이 보고 느낀 총석정에 대한 인상을 그림 속에 전하고자 했다. 반면 김홍도는 냉정하고 객관적인 시각에서 총석정 일대의 장관을 구체적이고 사실적으로 묘사하고 있다.

김홍도는 정선을 뛰어넘어 조선 후기 진경산수화에 사실주의적 화풍을 확립하는 데 결정적인 역할을 했다. 그러나 김홍도 사후 그의 화풍은 지속적으로 발전되지 못했다. 김하종의 〈환선구지망총석(喚仙舊址望叢石)〉[그림 5-29]은 환선정이 있던 옛터에서 총석정 쪽을 바라본 장면을 그린 작품이다. 이 그림을 보면 파도가 일렁이는 바다에서 헤엄치는 고래, 풍랑 속에서도 앞으로 나아가는 배, 수많은 총석들이 표현되어 있지만 실경에 대한 사실적 묘사를 통해 드러나는 현장감은 부족하다. 김하종은 김득신의 아들이다. 김하종은 큰할아버지인 김응환과 같이 경관에 대한 자신의 주관적 반응을 그림에 표현하는 데 그쳤다.

진경산수화 분야에서 김응환과 김하종은 김홍도에 비해 역부족이었다. 왜 그럴까? 김응환과 김하종은 뛰어난 화가들이었다. 그러나 화가적 역량 면에서 이들은 김홍도를 따를 수 없었다. 이들은 정선 화풍의 틀에서 벗어나지 못했다. 반면 김

홍도는 정선을 훌쩍 뛰어넘어 진경산수화 발전에 새로운 방향을 제시했다. 김응환과 김하종은 탁월한 재능을 지닌 화가들이었지만 창의성이 부족했다. 예술에서 1~2%의 기량 부족, 특히 창의성 결여는 화가 간에 절대적인 차이를 낳는다. 대가의 영역은 범상한 화가들이 결코 모방할 수 있는 것이 아니다. 김홍도의 천재성은 금강산 그림에 뚜렷하게 나타나 있다. 그가 그린 금강산 그림은 정선 이후 처음이자 마지막 혁신이었다고 평가할 수 있다. 이러한 의미에서 《해산도병》은 김홍도가 그린 또 다른 병풍화의 걸작이다. 김홍도 사후에 그 누구도 이 그림을 능가하는 금강산 그림을 그리지 못했다는 사실은 다시 한번 우리에게 천재화가 김홍도의 존재를 환기시켜준다.

그림 5-29. 김하종, 〈환선구지망총석〉, 《해산도첩(海山圖帖)》, 1816년, 비단에 수묵 담채, 27.2×41.8cm, 국립중앙박물관 소장

정조의 화성 건설과 김홍도

<div style="text-align: right">6</div>

정조와 용주사 불화

1790년(정조 14)은 정조에게 매우 의미 있는 한 해였다. 정조는
이해 아버지 사도세자를 위한 절인 용주사(龍珠寺)를 창건했다.
정조는 양주(楊州) 배봉산(拜峰山)에 있던 사도세자의 묘인 영
우원을 1789년에 수원 화산(花山) 아래로 옮긴 후 현륭원(顯隆
園)으로 이름을 바꾸었다. 그다음 해에 현륭원의 능사(陵寺)이
자 원찰(願刹)로 세워진 것이 용주사이다. 1790년 2월 8일 수원
에 도착한 정조는 현륭원에 가서 참배했다. 그는 참배 후 본격
적으로 용주사 창건 작업에 착수했다. 2월 19일에 용주사 창건
을 위한 터닦기 작업이 시작되어 9월 29일에는 불상 점안식(點
眼式)이 봉행되었다.

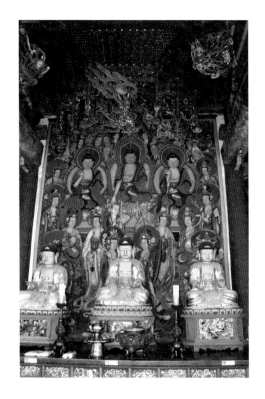

그림 6-1. 용주사 대웅보전 내부

김홍도는 정조의 어명으로 용주사 창건에 맞추어 불화 제작을 감독했다. 용주사에 들어서면 대웅보전이 보이고 그 안에는 석가삼존불이 모셔져 있다.〔그림 6-1〕석가삼존불 뒤에 있는 후불탱화(後佛幀畵)가 곧 〈삼세여래체탱(三世如來體幀)〉〔그림 6-2〕이다. 후불탱화는 말 그대로 불상 뒤에 있는 불화를 말한다.

김홍도는 같은 해 7월경부터 9월까지 〈삼세여래체탱〉 및 〈칠성여래사방칠성탱(七星如來四方七星幀)〉 작업을 총감독했다. 그는 이명기, 김득신과 함께 불화 제작에 참여했으며 이 작업을 총지휘하여 완수하였다. 김홍도, 이명기, 김득신은 이듬해인 1791년 정조 어진 제작의 주역들로 당시 최고의 기량을 지닌 도화서 화원들이었다.[1]

〈삼세여래체탱〉이 정조가 주도한 왕실 후원 불화였음은 이 그림 위에 적힌 화기(畵記)를 통해 살펴볼 수 있다. 화면 중앙에 자리 잡은 석가모니불 아래에는 그의 제자인 가섭(迦葉)과 아난(阿難)이 그려져 있다. 이 둘 사이에 있는 녹색 테두리로 둘러진 사각형 공간 안에 화기가 보인다. 이 화기에는 "주상전하수만세(主上殿下壽萬歲) 자궁저하수만세(慈宮邸下壽萬歲) 왕비전하수만세(王妃殿下壽萬歲) 세자저하수만세(世子邸下壽萬

그림 6-2. 김홍도 외, 〈삼세여래체탱〉, 1790년, 비단에 채색, 440.0×350.0cm, 용주사 소장

歲)", 즉 정조인 주상, 정조의 어머니인 자궁 혜경궁(惠慶宮) 홍씨(1735~1815), 왕비와 세자의 만수무강을 기원하는 내용이 기록되어 있다.

삼세여래체탱은 일반적으로 삼불회도(三佛會圖)로 불린다. 삼세여래는 석가모니불, 약사불, 아미타불을 의미한다. 따라서 삼세여래체탱은 석가모니불, 약사불, 아미타불 및 그 권속(眷屬)을 그린 그림이다. 석가모니불은 현재, 약사불은 과거, 아미타불은 미래를 의미해서 이 세 부처를 그린 그림을 삼세불화(三世佛畵)라고 하며 주로 본당(本堂)인 대웅전에 후불화(後佛畵)로 봉안되었다. 16세기경부터 널리 그려진 삼세여래체탱은 삼불회를 각각 1폭씩 3폭으로 그리는 경우와 1폭에 삼불회를 모두 그리는 경우가 있는데 용주사 〈삼세여래체탱〉은 후자이다.[2]

용주사의 〈삼세여래체탱〉을 보면 화면 오른쪽에 약합을 왼손에 들고 가부좌하고 있는 부처가 약사불이며 화면의 왼쪽에 위치한 부처가 아미타불이다. 화면 중앙에 있는 부처가 석가모니불이다. 가섭과 아난 아래에는 석가모니불의 협시보살인 문수보살과 보현보살이 화려한 천의(天衣)를 걸치고 화면 중앙 하단에 시립(侍立)해 있다. 화면 오른쪽에 연꽃을 든 인물이 문수보살이다. 화면 왼쪽의 보현보살은 여의(如意)를 들고 있다. 약사불 아래에는 일광(日光)보살, 월광(月光)보살이 보이며 약사불의 왼쪽 다리 아래에는 금강저(金剛杵)를 든 보살이 서 있다.

한편 아미타불 아래에는 관음(觀音)보살, 대세지(大勢至)보살이 나타나 있다. 그 옆에는 연꽃 가지를 든 보살이 서 있다.

화면의 네 구석에는 사천왕들이 그려져 있다. 석가모니불 위에는 범천(梵天)과 제석천(帝釋天)이 나타나 있다. 그 옆으로 10대 제자들이 보인다. 10대 제자들은 좌우 대칭 형식으로 노년, 장년, 청년의 모습으로 묘사되어 있다. 또한 10대 제자들과 함께 용왕, 용녀(龍女), 선도(仙桃)를 든 두 명의 청년이 그려져 있다. 이 그림에는 화려한 색채의 옷을 입은 불, 보살, 사천왕, 권속들이 장대한 화면을 가득 메우고 있다. 한편 육중한 사천왕의 모습은 보는 이를 압도한다.[그림 6-3] 특히 각각의 인물들은 당시 새롭게 수용된 서양화법으로 그려져 음영(陰影)이 명확하게 나타나 있다. 서양의 명암법이 적용되어 인물들은 마치 살아 있는 것처럼 생동하는 모습으로 화면에 그려져 있다.

　정조는 조선시대 어느 왕보다도 궁중회화 제작에 적극적으로 관여했다. 특히 정조는 비운에 죽은 자신의 아버지인 사도세자를 위한 추숭 사업과 화성 건설, 화성으로의 행차와 같이 자신이 주도해 나간 일련의 정치적 프로그램과 관련된 궁중회화 제작을 주도했다. 용주사의 〈삼세여래체탱〉 제작도 정조의 사도세자 추숭 사업 중 하나로 이루어졌다.

　정조의 어명에 따라 그림 잘 그리는 승려인 상겸(尙謙), 민관(敏寬[旻寬]), 성윤(性允)과 같은 화승(畵僧)들과 김홍도 등 도화서 화원들이 협력하여 용주사의 〈삼세여래체탱〉을 제작했다. 총 제작 과정은 김홍도, 이명기, 김득신이 감동(監董)으로 관리했다. 이 중 불화 제작 전체를 총괄한 사람은 '주관감동(主管監董)'이었던 김홍도였다. 용주사 창건 및 용주사 불화 제작

그림 6-3. 김홍도 외, 〈삼세여래체탱〉의 세부

에 대한 정조의 적극적인 관심은 『수원지령등록(水原旨令謄錄)』
의 다음 기록에 잘 나타나 있다.

> 불탱(佛幀)을 주관 감동한 전 찰방 김홍도는 주상의 특별한 지
> 시에 따라 정6품 사과(司果) 벼슬에 장기 임용하고, 감동한 절
> 충 김득신, 사과 이명기 ⋯ 등 위 사람은 해당 부서에 영을 내
> 려 쌀과 베를 후하게 내려주고 불상을 감동한 관속(官屬) 황덕
> 순(黃德淳), 윤흥신(尹興莘) 위 사람은 체가자(帖加資)하고 ⋯
> 상겸(尙謙)은 화탱변수(畵幀邊手), 민관(旻寬)은 화승(畵僧)이
> 니 체가자할 것⋯.[3]

이는 1790년 10월 7일자 기록으로, 정조가 용주사 불화 및
불상 제작을 담당했던 인물들을 포상한 내용을 담고 있다. 용
주사의 창건은 1790년 2월 19일에 절터를 닦으면서 시작되었
다. 주불전인 대웅보전에 봉안할 불상이 조성된 것은 8월 16일
이었으며 불상에 대한 점안식은 9월 29일에 열렸다. 김홍도,
이명기, 김득신도 2월 19일부터 9월 29일까지 불화 제작에 힘
쓴 것으로 기록되어 있다. 그러나 후불탱이 걸릴 대웅보전이
완성된 것은 8월 중순이다. 따라서 이들은 아마도 다른 곳에서
후불탱 제작에 필요한 초본 작업을 했던 것으로 여겨진다. 특
히 이들과 함께 작업한 화승 상겸, 민관 등이 실제로 불화 작업
을 한 것은 8월 12일부터 9월 29일까지 총 45일(휴일 제외)이었
다. 대웅보전이 완성된 후 김홍도는 상겸, 민관, 성윤 등 25명

의 화승들과 함께 〈삼세여래체탱〉 작업을 45일 동안 해서 마친 것으로 보인다. 이들에 대한 포상이 이루어진 것은 위의 기록처럼 10월 7일이었다.

그동안 〈삼세여래체탱〉에 대해서는 이 불화가 1790년에 제작된 원본이 아니라 20세기 초에 새롭게 제작된 그림 또는 20세기 초에 기존 그림에 덧칠을 한 그림이라는 설이 제기되어왔다. 즉, 〈삼세여래채탱〉에 대한 '20세기 신작설(新作說)'과 '20세기 개채설(改彩說)'이 제기되어 현재까지도 논쟁 중이다. 특히 이러한 20세기 초 신작설 또는 개채설의 근거는 이 불화에 두드러지게 나타난 서양화법이다. 이 두 가지 설은 불화에 보이는 얼굴, 손, 의복 표현을 살펴볼 때 이 그림이 1790년에 그려졌다기보다는 서양화법을 배운 근대의 화승들이 그린 것으로 해석하는 것이 순리적이라는 논리에 바탕을 두고 있다. 특히 원본 그림에 심하게 덧칠을 한 것이 현재의 그림이라는 개채설은 20세기 초에 〈삼세여래채탱〉을 보수하는 과정에서 존상(尊像)들의 붉은 대의(大衣)와 흰색 하이라이트(highlights) 부분에 전면적인 가채(加彩)가 이루어졌다는 주장이다. 그러나 X선 형광 분석과 적외선 촬영 분석을 통해 살펴본 결과 〈삼세여래채탱〉은 1790년에 그려진 원본임이 밝혀졌다.

〈삼세여래채탱〉은 당시 조선에 소개된 서양화법을 적극적으로 활용해서 그린 매우 혁신적인 그림이다. 얼굴, 팔, 손에 보이는 음영법과 의복에 가해진 하이라이트 등은 이 그림에 서양화법이 적극적으로 활용되었음을 보여준다.〔그림 6-4〕특히 얼

그림 6-4. 김홍도 외,
〈삼세여래체탱〉의 세부

굴 부분은 아마도 당시 초상화의 최고 대가였던 이명기가 담
당했을 것으로 여겨진다. 1790년에 정조의 어명을 받고 김홍
도는 이명기, 김득신과 함께 25명의 화승들을 감독하여 당시로
서는 가장 혁신적인 불화 제작을 완수했다. 용주사 대웅보전의
후불탱인 〈삼세여래체탱〉 제작은 조선 후기 불화에 새로운 이

정표를 마련한 매우 중요한 사건이었다.[4]

정조는 18세기 후반 중국에서 유행했던 서양화법인 투시도법(원근법)과 명암법(음영법)에 특별히 관심이 많았다. 정조 시대의 도화서 화원들은 당시 새롭게 수용된 서양화법을 익히는 데 열중했다. 특히 김홍도는 서양화법에 정통했다. 김홍도와 함께 용주사 〈삼세여래체탱〉 제작에 참여한 이명기는 서양화법을 활용해 생동감 넘치는 사실적인 초상화를 그린 정조 시대 최고의 초상화가였다. 정조는 김홍도, 이명기로 하여금 서양화법을 적극적으로 활용해 불화에 새로운 경지를 개척하도록 했다. 그 결과가 〈삼세여래체탱〉이라고 할 수 있다.

용주사는 정조가 특별한 관심을 가지고 창건한 '왕의 사찰'이었다. 용주사의 대웅보전 내부를 장식한 〈삼세여래체탱〉은 기존 사찰에서는 볼 수 없었던 서양화법에 바탕을 둔 참신한 화풍으로 제작된 그림으로, 불화의 혁신을 가져왔다. 〈삼세여래체탱〉에 나타난 명암법의 적극적인 활용은 정조의 서양화법에 대한 관심에서 비롯되었으며 김홍도와 이명기는 이러한 임금의 관심을 불화에 충실히 반영했다.

왜 정조는 김홍도에게 용주사 불화 제작의 총감독직을 맡긴 것일까? 단순히 김홍도가 서양화법에 익숙했기 때문일까? 아니면 정조가 즉위 이래 모든 궁중 주도의 그림을 김홍도에게 맡겼던 것처럼 〈삼세여래체탱〉 제작의 책임까지 그에게 맡긴 것일까? 두 가지 모두 그 이유에 해당된다. 그러나 이 이외에 더 중요한 이유로 김홍도의 대화면 제작 경험을 들 수 있다.

일찍이 김홍도는 〈해상군선도〉와 같은 벽화를 제작한 병
풍화의 대가였다. 김홍도만큼 규모가 큰 그림을 그려본 화가는
당시 도화서에 존재하지 않았다. 용주사 불화는 세로 440cm,
가로 350cm로 대형 그림이다. 거대한 화면에 여러 존상을 치밀
하게 그려야 하는 일은 경험 있는 화가가 아니면 불가능한 작업
이었다. 따라서 병풍화 및 대형 그림 제작의 대가였던 김홍도로
하여금 용주사 불화 제작을 총감독하게 한 정조의 결정은 당연
한 것이었다. 김득신과 이명기는 김홍도보다 대략 10살 정도 어
린 후배 화가들이었다. 김홍도는 도화서에서 두각을 나타낸 이
들과 함께 용주사 불화를 제작했다. 비극적으로 죽은 아버지 사
도세자의 영혼을 달래기 위해 세운 용주사는 정조에게 매우 특
별한 의미를 지닌 사찰이었다. 이러한 임금의 뜻을 받들어 김홍
도는 화가로서 자신의 임무를 충실히 마쳤다.

사면척량화법과 책가도

〈삼세여래체탱〉은 김홍도가 1790년 이전에 이미 서양화법에
정통했음을 알려준다. 조선 후기에 서양화법은 연행사 일행
이 가져온 한역서양서(漢譯西洋書), 서양 판화 등을 통해 소개
되었다. 이익은 "근세에 연경에 사신 간 자는 대부분 서양화
를 사다가 마루 위에 걸어놓았다"라고 하면서 18세기 전반 서
양 판화가 조선에 유입되어 유행하게 된 상황을 전하고 있다.

●
서양화 이 글에 언급된
서양화는 서양의 그림
또는 판화일 가능성도
있고 서양의 원근법과
명암법이 활용되어 그려진
중국의 그림 또는 판화일
수도 있다.

아울러 이익은 마테오 리치(Matteo Ricci, 중국명 이마두利瑪竇,
1552~1610)의 『기하원본(幾何原本)』(1607)에 들어 있는 서양의
원근법(투시도법, 일점투시도법)에 대해 언급하면서 "원근(遠近)
과 바르고 기운 것과 고하(高下)의 차이를 관조하여야만 물체
의 모습을 그대로 그릴 수 있다"고 했다. 또한 그는 그림 그리
는 방법의 경우 "사람의 모습은 입체적으로, 건물은 명암이 있
게 그려야 한다"고 설명하였다. 이는 18세기 전반에 이미 서양
의 원근법과 명암법이 조선에 널리 소개되었음을 알려준다.[5]

 강세황이 1757년경에 그린《송도기행첩(松都紀行帖)》중
〈대흥사(大興寺)〉[그림 6-5]를 보면 원근법이 잘 적용되어 있음

靈通洞口亢石
壯傭大如屋子蒼蘚
霞之下月眼眼修傭
就起非狀塵亦必信
兹之禱傭之裹二而杵
者

을 알 수 있다. 강세황은 대흥사 경내의 건물들을 그리면서 원
근법을 사용해 가까운 곳과 먼 곳의 차이를 명쾌하게 표현했
다. 한편 〈영통동구(靈通洞口)〉[그림 6-6]에 보이는 거대한 바위
에는 명암법이 적용되어 있다. 강세황은 이 화첩을 그리기 전
에 이미 서양의 원근법과 명암법에 대한 상당한 지식을 가지고
있었다.[6]

　김홍도가 활동하던 18세기 후반에 서양의 원근법과 명암
법은 더욱더 유행했다. 특히 정조 말기에 제작된 책가도(冊架圖)
에는 이러한 서양화법이 적극적으로 활용되었다. 책가도는 서
가도(書架圖), 책거리(冊巨里) 그림이라고도 한다. 1750~1760년
대에 중국에서 서가도가 들어왔는데 이 그림은 서책과 도자기

그림 6-6. 강세황,
〈영통동구〉,《송도기행첩》,
1757년경, 종이에 수묵
담채, 32.8×53.4cm,
국립중앙박물관 소장

로 장식된 다보격(多寶格)과 향구(香具), 다구(茶具), 화훼(花卉) 장식이 놓인 차상(茶床) 옆에서 문사(文士)가 손님을 맞아 차를 따라 마시는 모습을 그린 서재행락도(書齋行樂圖)에 가까운 그림이었다. 영조 말기에는 청나라에서 들어온 서책, 고동서화, 벽사길상(辟邪吉祥)용 물품들이 많이 그려진 책가도가 유행했다. 책가도는 1770년대 전반에 크게 유행하여 시정의 화가들이 책가도를 그려주겠다고 경화세족들을 찾아다닐 정도였다.[7]

이러한 책가도에 대한 인기는 정조 시대에도 지속되었다. 1784년(정조 8)에 자비대령화원 녹취재의 문방(文房) 화제(畫題)로 책거리가 출제될 정도로 정조는 책가도에 큰 관심을 보였다. 그는 서가도와 책가도 병풍을 편전의 어좌 뒤에 펼쳐놓고 신하들에게 보여주며 자신이 지향하는 우문정치(右文政治)를 강조했다. 우문정치는 학문을 숭상하는 정치를 말한다.

1791년에 정조는 마치 진짜 책을 쌓아놓은 것과 같은 극도로 사실적인 책거리 병풍을 어좌 뒤에 설치한 후 신하들에게 자신의 뒤에 보이는 것이 책인지를 물었다. 그는 신하들에게 쌓여 있는 책은 진짜 책이 아니라 그림일 뿐이라고 이야기하면서 그림 속의 책은 자신이 평소 좋아하는 책들이라고 했다. 정조는 특히 정자(程子)●의 "비록 책을 읽을 수 없다 하더라도 서실(書室)에 들어가 책을 어루만지면 오히려 기분이 좋아진다고 하였다"라는 말을 인용해 책거리 그림이 실제 책을 대체할 수 있다고 했다. 그는 책거리 그림의 놀라운 '시각적 환영(幻影, illusion) 효과'에 주목했다. 1798년에 정조는 어좌 뒤에 책거리

● 정자 중국 북송시대의 유학자 정호(程顥, 1032~1085)와 정이(程頤, 1033~1107) 형제를 말한다. 이정(二程) 또는 이정자(二程子)로도 불린다.

병풍을 펼쳐놓고 신하들에게 문인이 정기적으로 책을 읽고 공부를 해야 하나 공무로 인해 시간이 없을 경우 책을 쓰다듬는 것만으로도 족하다고 언급한 후 본인도 여가가 없어 책을 볼 겨를이 없음을 한탄했다.

정조는 책에 대한 애정 때문에 자비대령화원들에게 명하여 책거리 그림을 제작한 후 어좌 뒤에 설치해 마치 책을 읽는 것과 같은 효과를 거두고자 했다. 학문과 책을 지극히 좋아했던 정조는 최소한 1791년에서부터 1798년까지 자비대령화원들이 그린 책거리 병풍을 창덕궁 선정전(宣政殿)의 어좌 뒤에 펼쳐놓으며 책거리 그림의 시각적 효용성을 강조했다. 1784년에 정조는 이미 '책가(冊架: 책거리)'를 규장각 자비대령화원 녹취재의 화제로 출제한 바 있다. 따라서 1784년경이나 그 이전부터 이미 책거리 그림이 그려져 정조가 주목하는 단계에까지 이른 것이다.[8] 그런데 정조가 원한 책거리 그림은 오직 서가에 꽂혀 있는 책만 그린 것이다. 영조 말기에 유행한 서책, 그림, 글씨, 골동품, 수복(壽福)과 길상을 상징하는 물건들이 뒤섞여 있는 책거리 그림과 정조가 선호한 책들로 가득 찬 서가도는 큰 차이가 있었다.[9]

정조 시대에 그려진 책거리 그림에는 특히 서양화법인 원근법과 명암법이 적극적으로 사용되었다. 이와 관련해 이규상의 『일몽고』「병세재언록(并世才彦錄)」중「화주록(畵廚錄)」에 들어 있는 다음 기록은 주목된다.

김홍도는 자가 사능이며 호가 단원으로 도화서에 입신하여 지금 현감으로 있다. 그림에 일가를 이루면서 말을 매우 잘 그렸으며 특히 당시 세속의 모습을 잘 그려 세상에서는 속화체(俗畵體)라고 일컬었다. 무릇 정신이 법도 가운데로부터 자유로이 훨훨 날아다니는 경지라고 할 수 있을 것이다. 지금 임금의 어진을 그릴 때에도 참가하여 성은을 입고 현감이 되었다. 당시 도화서의 그림은 바야흐로 서양 나라의 사면척량화법(四面尺量畵法)을 모방하기 시작했는데, (이 방식으로) 그림을 완성함에 이르러 한쪽 눈을 가리고 본 즉, 모든 물건들이 가지런히 세워져 있지 않은 바가 없다. 세상에서는 이를 가리켜 책가도라 한다. 반드시 채색을 하였는데 한 시대의 귀인(貴人)으로 이 그림을 (벽에 장식으로 도배하여) 바르지 않은 사람이 없었다. 김홍도는 이 기법에 뛰어났다.[10]

이규상에 따르면 정조 시대에 도화서 화원들은 서양화법인 '사면척량화법'을 사용해 책거리 병풍을 제작했다고 한다. 왜 도화서 화원들은 사면척량화법을 배워 책거리 그림을 그리려고 했던 것일까? 사면척량화법은 문맥상 기하학적 투시도법(일점투시도법), 즉 선(線)원근법(linear perspective)으로 생각된다. 정조가 원한 책거리 병풍은 책인지 그림인지 구분이 가지 않을 정도로 입체감이 뛰어나고 극사실적인 그림이었다.

당시 어람용 책거리 그림은 진짜 책을 쌓아놓은 것과 같아서 신하들이 속을 정도로 사실적이었다. 정조가 극도로 사실

적인 책거리 그림을 제작해 어좌 뒤에 놓은 것은 1791년부터 1798년 사이의 일이다. 이 시기에 사면척량화법은 도화서 화원들이라면 누구나 반드시 익혀야 하는 회화 기법이었다.

그런데 이규상은 김홍도가 이러한 사면척량화법의 대가였다고 평했다. 이규상은 이 글을 쓸 당시 김홍도가 현감으로 있었다고 했다. 김홍도는 1791년 정조의 어진도사에 참여하여 그 공로로 현재 충청북도 괴산의 연풍(延豐) 지역에 현감으로 부임했다. 위에서 이규상이 "지금 임금의 어진을 그릴 때에도 참가하여 성은을 입고 현감이 되었다"라고 한 것은 바로 이러한 상황을 이야기한 것이다.

1792년 정월에 연풍현감으로 부임해 근무를 시작한 김홍도는 1795년 1월에 호서위유사(湖西慰諭使) 홍대협(洪大協, 1750~?)의 탄핵으로 현감직에서 해임되었다. 1795년 1월 말에 김홍도는 도화서로 복귀했다. 이규상은 정조의 어진을 그릴 당시 도화서에는 서양의 투시도법인 사면척량화법이 적극적으로 수용되었으며 김홍도는 이 기법에 뛰어난 책가도 화가였다고 했다. 따라서 사면척량화법은 1791년 9월 21일부터 10월 7일에 이루어진 정조의 어진 제작 이전에 이미 도화서 화원들에게 수용되어 그림 제작에 적극적으로 활용되었던 것이다.

현재 김홍도가 채색과 사면척량화법을 활용해 제작한 책거리 병풍 그림은 전하지 않는다. 그러나 이규상과 정조의 기록을 통해 18세기 말에 본격적으로 서양의 투시도법이 사용된 책거리 그림이 제작되었음을 알 수 있다. 아울러 이규상은 귀

한 사람들[貴人], 즉 상층의 양반들 중 책거리 그림을 가지고 있지 않은 사람들이 없을 정도로 책거리 그림에 대한 수요가 광범위했다고 언급했다.

책거리 그림의 인기

19세기에 들어 책거리 그림은 더욱더 폭발적인 인기를 얻었다. 궁중에서는 김홍도의 뒤를 이어 도화서 화원이었던 장한종, 이윤민(李潤民, 1774~?)·이형록(李亨祿, 1808~?) 부자가 책거리 그림을 잘 그렸다. 19세기 중반 이후 책거리 그림은 이형록의 화풍에 영향을 많이 받았다. 이형록의 조부인 이종현은 1791년에 김홍도가 정조 어진 제작에 동참화사로 참여했을 때 수종화사로 일했던 도화서 화원이다.

　1784년에 자비대령화원 녹취재 시험문제로 책거리가 출제됨에 따라 자비대령화원들은 모두 책거리 그림을 그릴 줄 알아야 했다. 따라서 자비대령화원이었던 이종현도 책거리 그림을 그렸으며 이후 사면척량화법을 익혀 서양화법에 기초한 책거리 그림을 제작했다. 그는 아들인 이윤민에게 책거리 그림 기법을 전수했으며 손자인 이형록은 가업(家業)을 이어 책거리 그림의 대가로 성장했다.[11]

　경기도박물관에 소장되어 있는 장한종의 《책가문방도(冊架文房圖)》[그림 6-7]는 현존하는 책거리 병풍 중 연대가 가장 빠

른 작품이다. 장한종은 정조대와 순조대 초기를 대표하는 도화
서 화원이었다. 장한종의 본관은 인동으로 자는 광수(廣叟), 호
는 옥산(玉山), 열청재(閱淸齋)이다. 장한종은 인동 장씨 화원 집
안에서 태어나 도화서 화원이 되었으며 당시 대표적인 화원이
었던 김응환의 사위가 되었다. 장한종은 다른 분야에서도 탁월
한 능력을 보였지만 특히 어해화(魚蟹畵)에 뛰어났다. 그는 소
년 시절부터 숭어, 잉어, 게, 자라 등을 사다가 자세히 그 비늘
과 껍질을 살펴보고 묘사하였다. 그는 매우 사실적인 어해화로
명성을 날렸다.[12]

　　이러한 장한종의 사실적이고 정세(精細)한 화풍은《책가문
방도》에 잘 나타나 있다. 그는 김홍도가 개척한 책가문방도 전
통을 계승하여 문인들의 문방취미(文房趣味)와 관련된 다양한
기물(器物)들을 상세하게 묘사했다.《책가문방도》를 자세히 보

그림 6-7. 장한종,
《책가문방도》,
19세기 초, 종이에 채색,
195.0×361.0cm,
경기도박물관 소장

그림 6-8. 장한종,
《책가문방도》의 세부

면 쌍희(雙喜) 자(字) 문양이 새겨진 노란 휘장 안으로 여러 칸의 서가가 나뉘어져 있다. 각 서가 안에는 서책, 도자기, 문방구, 과일, 꽃 등이 배치되어 있다. 그림 하단의 오른쪽에 보이는 두껍닫이 문 한 쪽을 떼어놓은 것은 매우 파격적인 구성이라 흥미롭다. 서가 안에 보이는 도자기는 대개 청나라에서 수입한 도자기와 송나라 도자기를 모방한 도자기가 대부분을 차지하고 있다.[13] 한편 장한종은 화면 제8폭 중간 부분에 몰래 '장한종인(張漢宗印)'이라는 도장을 그려넣어 자신이 이 그림을 그렸음을 은밀하게 알리고 있다.[그림 6-8] 이러한 숨겨진 도장인 은인(隱印)을 그려넣는 전통은 다음 세대인 이형록에게 이어졌다.

조선 후기에는 사대부층을 중심으로 막대한 양의 중국 서적과 골동품을 수입, 소장하는 풍조가 만연했다. 중국과의 무역이 활성화되면서 청나라로부터 수입된 엄청난 양의 값비싼 물품과 골동품이 유통되면서 사치풍조가 사회적으로 확산되었다. 중국으로부터 책, 가구, 도자기, 청동기, 옥기, 그림, 글씨뿐 아니라 일상 생활용품도 막대한 양이 조선으로 들어왔다. 그 결과 위로는 재상에서 아래로는 지방 고을의 아전, 상인에 이르기까지 중국의 골동품, 서책, 서화를 소장하려는 소비 열기는 전국적인 현상이 되었다. 정조는 당물(唐物: 중국 물건) 수

입을 금지하려고 할 정도로 과도하게 확산된 고동서화 수집 열풍을 경계하였다. 그러나 사회적으로 확산된 고동서화 수집 열기는 수그러들지 않았다.

책거리 그림이 유행하게 된 배경에는 사치품이었던 중국 골동품, 가구, 서책, 그림과 글씨 애호(愛好) 풍조가 있었다.[14] 책거리 그림 구매자들은 대개 이러한 중국 물건이 없어서 책거리 그림을 통해 대리만족을 구하려던 사람들일 것으로 추정된다. 즉, 중국 물건을 가지고 싶지만 가질 수 없어서 매우 사실적으로 중국 물건이 그려진 책가문방도를 사려는 사람들이 책거리 그림의 주요 수요자였을 것으로 생각된다.

이규상이 앞에서 언급한 정조 시대에 활동한 도화서 화원들이 서양의 투시도법인 사면척량화법을 사용하여 책거리 그림을 그렸다는 것과 관련해 주목되는 작품은 이형록의《책가문방도》[그림 6-9]이다. 이형록은 아버지 이윤민을 이어 정교한 책가문방도를 그렸다. 이형록의《책가문방도》가 지닌 두드러

그림 6-9. 이형록, 《책가문방도》, 19세기 전반, 종이에 채색, 139.5×421.2cm, 삼성미술관 리움 소장

진 특징은 서양 투시도법의 적극적인 활용이다. 이형록은 가지런히 정리된 서가에 놓여 있는 수많은 책들, 각종 청동기와 도자기들을 일점투시도법을 사용하여 묘사했다. 투시도법에 의해 형성된 명료한 공간감이 화면에 잘 나타나 있다. 소실점을 향해 좌우의 공간이 좁혀지면서 서가에 놓인 물건들은 원근과 대소 관계가 명확해졌다. 이형록의《책가문방도》는 18세기 말부터 인기를 끈 서양 투시도법의 실체가 무엇이었는지를 보여주는 매우 중요한 작품이다.

정조가 어좌 뒤에 펼쳐놓은 책만 가득한 극도로 사실적인 책가도 병풍을 누가 그렸는지는 현재 알려져 있지 않다. 그러나 사면척량화법의 대가로 책가도에 뛰어난 능력을 발휘한 김홍도가 이 책가도 병풍을 그렸을 확률이 가장 높다.[15] 김홍도는 투시도법을 적극 활용해 서가에 가지런히 놓여 있는 책들을 사실적으로 묘사했을 것으로 생각된다. 이형록의《책가문방도》중 책 이외의 물건들을 모두 제거하면 대략 김홍도가 어떤 책가도를 그렸는지 추정해볼 수 있다. 이규상이 언급했듯이 김홍도는 서양의 투시도법을 활용해 명확한 공간 구성을 보여주는 책가도로 저명했다. 그런데 그가 그린 책가도 역시 병풍이다. 김홍도는 용주사 불화 제작을 총감독하기 이전에 이미 투시도법과 명암법에 정통했으며 이후 책거리 그림 분야에서 서양화법을 활용해 뛰어난 책가도 병풍을 제작했다. 그는 여전히 최고의 병풍화가였다.

정조 초기의 정국

1776년 3월 왕위에 올랐을 때 정조의 정치적 기반은 미약했다. 그가 왕권을 강화하고 자신의 정책을 시행하려면 측근 세력이 필요했다. 정조는 규장각의 초계문신 제도를 활용해 젊고 유능한 신하들을 자신의 지지 세력으로 확보했다. 한편 그는 사림(士林) 정치의 명분 위에 새로운 탕평 정책을 시도했다. 정조는 영조가 시행한 탕평 정책의 폐단을 명확히 인지하고 있었다. 영조의 탕평책은 노론 주도의 정국 속에 소론과 남인을 적당히 배려해주는 수준에 그쳤다. 이 과정에서 노론이 정국을 주도하면서 외척인 풍산 홍씨와 경주 김씨 세력이 발호해 권력을 전횡(專橫)했다.

정조는 먼저 현명한 신하를 가까이하고 척족(戚族)을 배척한다는 의미를 지닌 '우현좌척(右賢左戚)'을 자신의 정치적 원칙으로 제시했다. 현명한 신하는 청론(淸論), 즉 맑고 공정한 정치적 입장을 지닌 사대부를 말한다. 정조는 청론 사류(士類)를 등용하여 척족의 전횡을 막고자 했다. 또한 영조의 탕평책과 달리 의리탕평(義理蕩平)을 시도했다. 의리는 천하의 공의(公義)를 말한다. 천하의 공의는 사심(私心)과 불인(不仁)을 버리고 공명정대함을 지키는 것이다. 결국 의리는 개인의 사적인 이해득실이나 각 정파의 이익을 넘어 공적인 정치를 실현하는 것이다. 조정의 관료들은 노론, 소론, 남인이라는 정파에 속해 있어도 의리를 지키면 군자이지만 정파의 이익에 몰두하면 소인(小

人)이 되는 것이다.

정조의 의리탕평론은 고도의 정치적 묘수였다. 그는 비대한 정치 세력인 노론을 회유하고 권력에서 소외되었던 소론과 남인을 등용하여 정파 간의 상호견제를 통해 왕권을 강화하고자 했다. 정조가 스스로 임금이자 스승을 의미하는 군사로 자처할 수 있었던 것은 의리탕평론의 결과였다. 그는 의리라는 명분을 제시해 자신에게 신하들이 충성하도록 유도했다. 정조의 의리탕평론에 힘입어 소론과 남인들은 조정에 진출해 그의 측근 세력이 되었다.[16]

그러나 정조의 탕평 정치 시도에도 불구하고 노론, 소론, 남인 각 정파 간의 해묵은 대립은 지속되었다. 이에 더해 시파(時派)와 벽파(僻派)로 조정이 양분되면서 신하들 간의 정치적 갈등과 대립은 정국을 어렵게 만들었다. 시파는 정조의 의리탕평 정책과 사도세자 추숭 사업 등과 관련해 그를 추종했던 세력이다. 시파는 본래 시류에 영합한다는 부정적인 의미를 지니고 있었다. 시파의 반대파로 정조의 정책에 불만을 가졌던 세력이 벽파이다. 시파라는 명칭은 정조의 측근 세력들을 벽파가 비방하며 붙인 것이다. 시파는 특히 정조의 사도세자 추숭 사업을 적극적으로 도왔다.

시파의 정조 옹호는 1792년(정조 16)에 임오의리론(壬午義理論)에 근거하여 이루어진 영남만인소(嶺南萬人疏)에서 정점을 찍었다. 채제공(蔡濟恭, 1720~1799)으로 대표되는 남인 청론 세력은 시파 중 정조의 최측근 세력으로 성장하였다. 1762년

(영조 38)에 일어난 사도세자의 죽음은 임오화변(壬午禍變)으로 불렸다. 임오의리론은 영남 지역의 남인들이 상소를 올려 죄인으로 죽은 사도세자의 누명을 벗겨주어야 한다는 주장이었다. 이러한 임오의리론에 근거하여 이우(李㙂) 등 1만 57인이 연명(聯名)으로 상소를 올렸다. 이것이 영남만인소이다. 노론은 이 상소의 배후에 채제공이 있다고 의심했다. 이해는 사도세자가 죽은 지 30년이 되는 해였다. 사도세자의 죽음을 막으려고 했던 남인들은 사도세자와 정조에 대한 의리를 표방하며 임오년에 일어난 비극적 사건을 재평가하고 사도세자의 신원에 대한 정치적 명분을 마련하고자 했다. 영남만인소를 기점으로 시파와 벽파는 확연히 분립(分立)되면서 치열하게 대립하였다.

정조는 의리탕평론에 근거하여 1788년(정조 12) 4월에 삼상체제(三相體制)를 출범시켰다. 당시 영의정은 노론 벽파인 김치인(金致仁, 1716~1790)이었다. 정조는 좌의정에 소론인 이성원(李性源, 1725~1790)을, 우의정에 남인인 채제공을 등용함으로써 노론, 소론, 남인 간의 상호견제에 의한 정국 안정을 도모했다. 정조는 의리탕평론에 근거해 인사 원칙인 호대법(互對法)을 철저하게 지키고자 했다. 호대법은 당파 간의 세력 균형을 위해 판서가 노론이면 참판은 소론, 참의는 남인을 등용하는 인사 원칙이다. 1788년에 이루어진 삼상체제 역시 호대법에 근거한 것이다. 그러나 정조가 삼상체제를 만든 근본 목적은 사도세자 추숭 사업을 본격화하기 위한 것으로 여기에는 정

조의 정치적 계산이 깔려 있었다. 특히 정조는 본인이 적극적으로 정국을 주도하기 위해 자신의 최측근인 채제공을 정승으로 만든 것이다. 정조는 정치적으로 매우 스마트(smart)한 임금이었다.

정조의 화성원행

삼상체제의 출현으로 정국이 안정되자 정조는 본격적으로 자신의 정치적 구상을 실현하는 조치를 단행했다. 첫째는 그의 숙원이었던 사도세자 추숭 사업의 완성이었다. 둘째는 화성 건설이었다. 정조는 양주에 있던 사도세자의 초라한 묘를 수원 화산 아래로 옮기는 한편 화성 신도시 건설이라는 사업을 진행했다. 사도세자의 묘를 수원으로 이장하는 것과 화성을 건설하는 것은 동전의 양면과 같은 일이었다.

먼저 정조는 사도세자의 묘를 수원 화산 아래로 옮겨 현륭원을 조성했다. 이후 그는 사도세자의 넋을 기리기 위한 사찰인 용주사를 창건했다. 정조는 수원의 읍치(邑治)를 팔달산 아래로 옮겨 신도시인 화성을 건설하고자 했다. 그는 화성을 왕도(王都)인 서울에 버금가는 신도시로 만들 생각이었다. 정조는 신도시 화성을 현륭원을 보호하는 도시로 위상을 높이고자 1793년에 수원의 이름을 화성으로 바꾸고 유수부로 격상시켰다.

한편 정조는 세자가 15세가 되는 1804년에 왕위를 물려주고 화성으로 은퇴하여 부모의 원침(園寢)을 돌보며 삶을 마감할 구상을 했다. 그는 사도세자 묘 이장과 화성 건설을 부모에 대한 효를 다하기 위함이라는 명분 속에서 진행했다. 정조는 1793년(정조 17) 1월에 현릉원에 어머니 혜경궁 홍씨를 모시고 가는 일을 "아들로서 천 년에 한 번 만날 수 있는 기회(小子千載一遇之會)"라고 했다. 그는 화성 건설과 화성으로의 행차를 아들이 부모에 대한 효를 실천하는 일로 천명한 것이다. 이 두 가지 일의 실무는 채제공이 맡았다.[17]

화성 건설은 정조 후반기의 거대한 국가사업이었다. 정조는 1394년에 이루어진 한양 정도(定都)를 의식해 400년 후인 1794년에 신도시 건설에 착수했다. 화성 건설은 국초의 한양 건설에 견줄 만한 일이었다.[18] 이른바 '화성성역(華城城役)'이라고 불린 이 공사(工事)는 정조 18년(1794) 정월에 시작되어 정조 20년(1796) 8월 19일에 끝났다. 국왕 정조의 적극적인 주도로 신도시는 3년이 채 걸리지 않아 완성되었다.

정조와 신하들은 새로운 성을 짓기 위해 전통적인 방식뿐 아니라 중국 및 일본 건축까지도 살펴보았다. 동시에 조선의 현실에 맞는 성을 짓기 위해 각 지역의 성곽을 점검·분석하는 등 정조는 다양한 축성 방식을 검토했다. 10년 계획으로 시작된 공사는 32개월 만에 마무리되었는데 이는 거중기(擧重機)와 같은 새로운 도구를 사용함으로써 당대의 최첨단 과학 기술을 화성 축성에 적용했기 때문이다. 정조는 공사 운영에 있어서도

백성들의 노동력을 강제로 동원하는 대신 화성 건설에 참여한 모든 노동자에게 임금을 지급하는 '급가모군(給價募軍)'을 시행하여 축성에 있어 진일보된 면모를 보여주었다.

화성 건설이라는 국가적 공사가 한창이던 1795년 윤2월 정조는 조선시대 국왕 중 거의 전례가 없는 대규모 원행(園幸)을 단행하였는데 이것이 이른바 '화성원행(華城園幸)'이다. 원행은 왕세자 혹은 왕세자 빈의 묘 또는 왕의 사친(私親) 묘소를 참배하는 것이다. 사도세자는 왕이 되지 못하고 사망했기 때문에 그의 묘는 현륭원, 즉 능(陵)이 아닌 원(園)이었다. 사도세자의 묘를 참배하는 것이라 원행이라는 용어를 썼지만 정조의 행차는 실제는 왕의 묘를 찾아가는 능행(陵幸)이었다.[19]

1795년(정조 19)은 정조에게 매우 뜻깊은 해였다. 이해는 동갑인 아버지 사도세자와 어머니 혜경궁 홍씨의 회갑이 되는 해였다. 1795년 윤2월 9일부터 16일까지 8일간 정조는 어머니 혜경궁 홍씨의 회갑을 축하하고, 아버지 사도세자의 능침인 현륭원을 참배하기 위해 화성으로 행차했다. 정조의 화성원행은 전례가 없을 정도의 대규모 행차였다. 이 행차는 원칙적으로는 원행이었지만 실제로는 일반 능행을 능가하는 국가적 행사로 치러졌다. 정조의 행차에 총 6,000여 명이 참여할 정도로 화성원행은 대규모 행차였다. 참여자 6,000여 명 중 4,500여 명은 오군영(五軍營)의 군사들이었다. 이 중 정조의 친위 부대였던 장용영(壯勇營)의 군사가 3,000여 명이었다. 238명의 군인이 들어올린 현란한 깃발이 나부꼈으며 115명의 악대가 각종 악기를 힘

차게 연주하면서 행진했다. 조선시대 어느 왕도 이와 같은 거대한 행차를 해본 적이 없다.

정조는 자신의 화성원행을 1년 전부터 치밀하게 준비했다. 이 행차를 통해 정조는 강력한 왕권의 면모를 과시하고자 했다. 또한 그는 아버지의 묘소 참배 및 부모의 회갑잔치를 위한 행차라는 명분 아래 사도세자의 위상을 격상시키는 데 이 행차를 활용했다. 정조의 화성원행은 원행이 아니었다. 이것은 사실상 화성능행(華城陵幸)이었다. ●20

화성원행의 기록:『원행을묘정리의궤』

화성원행이 이루어지기 직전에 김홍도는 괴산에서 한양으로 돌아왔다. 호서위유사 홍대협이 수령으로서의 직무 태만을 이유로 김홍도를 탄핵하여, 그는 1795년 1월 7일 연풍현감에서 해임되었다. 홍대협은 김홍도를 엄벌해야 한다고 조정에 주청했지만 1월 18일 정조는 김홍도를 사면했다. 이후 그는 도화서로 복귀했다.

윤2월 16일 정조는 8일간의 화성원행을 마치고 창덕궁으로 복귀했다. 12일이 지난 2월 28일에 그는 김홍도를『원행을묘정리의궤(園行乙卯整理儀軌)』중 도식(圖式), 즉 삽화 제작의 책임자로 임명했다. 원행의 준비 과정부터 의궤의 인출(印出)에 이르기까지 모든 사실을 상세히 기록한『원행을묘정리의

●
국왕이 종묘와 사직, 문묘, 능원으로 행차하기 위해 궁궐 밖으로 이동하는 것을 행행(幸行)이라고 한다. 이 중 능행은 조선 후기에 지속적으로 이루어졌으며 그 결과 오례(五禮) 중 행행 의례로 자리 잡게 되었다.

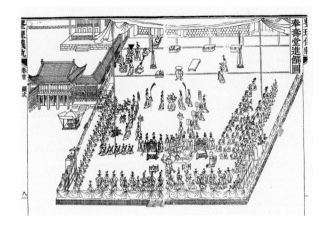

그림 6-10.
〈봉수당진찬도〉, 「도식」,
『원행을묘정리의궤』,
1797년, 33.8×43.6cm,
서울대학교
규장각한국학연구원 소장

궤』는 정조의 화성 행차를 정리한 종합 보고서이다. 『원행을묘정리의궤』 권5 「상전(賞典)」 조(條)에 나오는 화원 명단에 김홍도의 이름은 보이지 않는다. 그러나 『원행을묘정리의궤』 권2 「계사(啓辭)」 중 "도식의 밑그림 작성 및 교정은 전적으로 김홍도가 담당하도록 하라. 또한 그에게 구전(口傳)으로 군직(軍職)을 주어 관복을 차려입고 늘 관청에 나와서 근무하게 하라"는 기록이 있어 김홍도가 의궤의 도식에 필요한 밑그림 제작을 주도했음을 알 수 있다.[21] 김홍도는 도식 제작의 총책임자가 된 것이다. 의궤에는 내용 설명의 편의를 위한 삽화인 도식이 들어갔다.〔그림 6-10〕먼저 도화서 화원들이 도식을 그렸다. 이 도식은 판각(板刻)되어 의궤 본문과 함께 출간되었다.[22]

정조는 원행을 마친 후 의궤청(儀軌廳)을 설치하여 『원행을묘정리의궤』 간행에 박차를 가했다. 화성원행의 실무를 담당하기 위해 설치된 임시 기구인 정리소(整理所)의 총리대신은 채제공이었다. 원행을 마치고 궁궐로 돌아온 정조는 채제공에게 의궤의 제작, 교정, 인쇄 작업의 총책임을 맡겼다. 채제공은 화성원행의 준비 단계부터 의궤 제작의 마지막 단계까지 모든 실무를 관장했다.

『원행을묘정리의궤』는 1795년에 작성이 완료되었지만 기사를 추가하고 교정하는 기간을 거쳐 1797년 3월 24일에 인쇄가 시작되었다. 완성된 의궤는 1798년 4월 10일에 공식적으로 정조에게 진상되었다. 보통 의궤는 필사본으로 제작되는 것이 기존의 관례였다. 그러나 정조는 이러한 관례를 깨고 금속활자를 사용해 100여 부의 『원행을묘정리의궤』를 인쇄한 후 각 관청 및 원행 참여 대신들에게 배포했다.[23] 『원행을묘정리의궤』는 전체 8책으로 되어 있다. 이 책의 구성을 살펴보면 권수(卷首) 1권, 본편(本編) 5권, 부편(附編) 4권이다. 권수는 택일(擇日), 좌목, 도식으로 구성되어 있다.

　　『원행을묘정리의궤』의 새로운 점은 이전의 의궤와 달리 도식이 상당한 비중을 차지하고 있다는 것이다. 따라서 도식 제작을 총괄했던 김홍도의 임무는 막중했다. 아울러 『원행을묘정리의궤』의 획기적인 사항은 의궤로는 처음으로 인쇄, 간행된 점이다. 정조는 의궤를 인쇄하기 위하여 생생자(生生字)를 기본 글자체로 하여 동활자를 주조했다. 이 동활자는 정리자(整理字)로 불렸다. 한편 도식 인쇄를 위해 목판화가 제작되었다. 『원행을묘정리의궤』는 조선시대 의궤로는 처음으로 금속활자와 목판화를 사용하여 인쇄, 간행한 책으로 역사적 가치가 매우 높다.

　　김홍도는 의궤의 도식을 제작했던 경험을 살려 1796년 5월에 『불설대보부모은중경(佛說大報父母恩重經)』의 재간행을 위한 삽도를 제작한 것으로 전해진다. 1797년 7월에 간행된 『오

류행실도(五倫行實圖)』의 삽도 또한 김홍도가 제작한 것으로 추정되고 있다.〔그림 6-11〕[24] 『원행을묘정리의궤』와 마찬가지로 『오륜행실도』는 정리자로 본문이 인쇄되었으며 삽도는 목판화였다.

『불설대보부모은중경』과 『오륜행실도』는 정조가 주도한 편찬 사업의 결과였다. 정조는 백성들의 교화에 특별한 관심을 가지고 있었다. 그는 백성이 부모에게 효도하고 연장자를 공경함으로써 향촌의 상하 질서가 유지될 수 있다고 생각했다. 정조는 향촌 질서의 안정과 국가 기강의 확립을 위해 『삼강행실도(三綱行

그림 6-11. 〈누백포호 (婁伯捕虎)〉, 『오륜행실도』, 1797년, 32.3×19.3cm, 서울대학교 규장각한국학연구원 소장

實圖)』(1434)와 『이륜행실도(二倫行實圖)』(1518)를 통합해 정리한 『오륜행실도』를 편찬, 보급했다. 그는 1797년에 『오륜행실도』와 함께 향약(鄕約) 관련 서적인 『향례합편(鄕禮合編)』도 편찬, 보급했다. 이 두 책은 정조 시대에 편찬된 책 가운데 가장 널리 보급되었다. 『오륜행실도』와 『향례합편』은 중앙 및 지방 관청은 물론 330개의 향교에 배포되었다.[25] 이 두 책과 함께 정조는 『소학(小學)』을 널리 배포해 백성들에게 인간의 기본 도덕을 갖추도록 했다.

현재 『불설대보부모은중경』과 『오륜행실도』의 삽도를 그린 사람이 누구인지는 정확히 기록되어 있지 않다. 그러나 『원

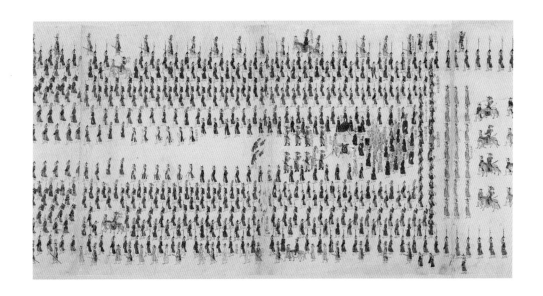

행을묘정리의궤』의 도식 제작과 마찬가지로 이 책들의 삽도
제작을 김홍도가 총감독했을 것으로 생각된다.[26]

　『원행을묘정리의궤』와 함께 제작된 것이 〈화성원행반차
도(華城園行班次圖)〉[그림 6-12]이다. 반차도는 행렬(行列), 진찬
(進饌), 진연(進宴) 등 궁중 행사에 참여한 인물들을 상하 위계
질서에 따라 배치한 그림으로 궁중기록화의 일종이다. 행렬도
의 경우 임금과 왕비의 가마를 전후하여 시위대(侍衛隊), 문무
백관, 의장대, 악대(樂隊), 상궁, 의녀 등 대규모의 인원이 등장
한다.[27] 〈화성원행반차도〉는 임금의 장대한 행차를 그린 그림
으로 무려 길이가 46m에 달하는 대작이다. 정조는 창덕궁을
출발해 한강의 노량진, 시흥행궁(始興行宮), 안양을 지나 화성
에 도착했다.

　정조가 거대한 대열을 갖추어 화성으로 이동했던 장관을

그림 6-12.
〈화성원행반차도〉(부분),
1795년, 종이에 채색,
46.7×4,599.94cm,
국립중앙박물관 소장

그림 6-13.
〈화성원행반차도〉(부분),
1795년, 종이에 채색,
46.7×4,599.94cm,
국립중앙박물관 소장

그림 6-14.
〈반차도〉(부분), 「도식」,
『원행을묘정리의궤』,
1797년, 각
33.8×21.8cm,
서울대학교
규장각한국학연구원 소장

그림 6-15.
〈반차도〉(부분), 「도식」,
『원행을묘정리의궤』

그린 〈화성원행반차도〉에는 이 행차에 참여한 1,779명의 인원이 나타나 있다.〔그림 6-13〕 이 그림은 채색화이지만 『원행을묘정리의궤』에도 목판화로 반차도가 수록되어 있다.〔그림 6-14·15〕[28] 목판화로 된 반차도를 살펴보면 인물 표현에 김홍도의 화풍이 뚜렷이 나타나 있어 주목된다. 이러한 사실은 『원

행을묘정리의궤』와 마찬가지로 〈화성원행반차도〉 제작 역시 김홍도가 주도했음을 방증한다. 〈화성원행반차도〉는 김홍도가 도화서 화원을 이끌고 제작한 행렬도로 생각된다.

《화성원행도병》과 김홍도

한편 화성원행에 참여한 주요 관원들을 위해 계병인《화성원행도병(華城園幸圖屛)》〔그림 6-16〕●이 제작되었다. 정리소가 제작한《화성원행도병》은 전체 8폭의 병풍이다.[29] 각 폭에는 정조가 화성에 행차해서 치른 행사들과 창덕궁으로 돌아오는 여정이 그려져 있다.

　　정조가 화성에 도착해 향교(鄕校)의 대성전(大成殿: 공자孔子를 모신 사당)을 참배[성묘전배(聖廟展拜)]한 일, 낙남헌(洛南軒)에서 문·무과 특별 시험[別試]을 시행한 뒤 합격자들을 시상한 일, 봉수당(奉壽堂)에서 혜경궁 홍씨를 위해 회갑 잔치인 진찬례(進饌禮)를 올린 일, 낙남헌에서 나이 든 관료들과 화성의 노인들을 위해 양로연(養老宴)을 베푼 일, 서장대(西將臺)에 친림하여 야간 군사훈련을 실시한 일, 득중정(得中亭)에서 신하들과 함께 활쏘기를 한 후 어머니를 모시고 매화포(埋火砲)가 터지는 것을 구경한 일, 귀경 과정에서 시흥행궁으로 행차한 일, 노량진에 설치된 배다리인 주교(舟橋)를 이용해 한강을 건너 한양으로 돌아온 일 등 여덟 장면이《화성원행도병》에 그려져 있다.

●
《화성원행도병》이 병풍은
《화성능행도병
(華城陵幸圖屛)》,
《화성행행도팔첩병
(華城行幸圖八疊屛)》,
《수원능행도병
(水原陵幸圖屛)》,
《원행을묘의궤도
(園幸乙卯儀軌圖)》,
《원행을묘정리소계병
(園幸乙卯整理所禊屛)》
으로도 불린다.

그림 6-16. 김득신
외,《화성원행도병》,
1795년, 비단에 채색,
각 폭 147.0×62.3cm,
삼성미술관 리움 소장

　　《화성원행도병》은 현재 삼성미술관 리움, 국립중앙박물
관, 국립고궁박물관, 일본 쿄토대학(京都大學) 문학부박물관 등
에 소장되어 있다. 현존하는《화성원행도병》은 소장본마다 여
덟 장면의 순서가 모두 달라 어느 본이 본래의 순서를 유지하
고 있는지 판단하기 어렵다.『원행을묘정리의궤』를 참고해볼
때 〈봉수당진찬도(奉壽堂進饌圖)〉〔그림 6-17〕, 〈낙남헌양로연도
(落南軒養老宴圖)〉, 〈화성성묘전배도(華城聖廟展拜圖)〉, 〈낙남헌
방방도(落南軒放榜圖)〉, 〈서장대야조도(西將臺夜操圖)〉, 〈득중정
어사도(得中亭御射圖)〉, 〈환어행렬도(還御行列圖)〉, 〈한강주교환
어도(漢江舟橋還御圖)〉가 본래 순서였을 것으로 추정된다.[30]

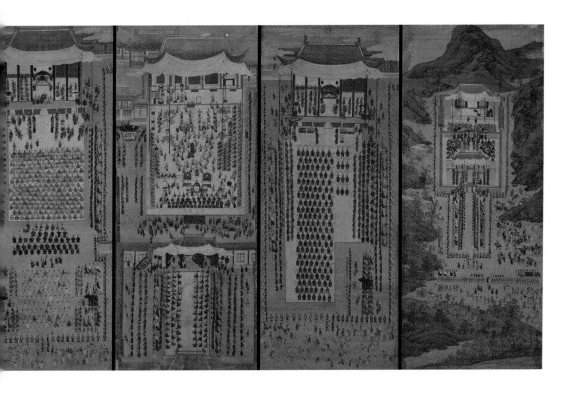

　『원행을묘정리의궤』에 따르면 정리소가 원행에 참여한 관료들을 위해 제작한 계병은 큰 병풍[大屛] 13좌(座), 중간 크기의 병풍[中屛] 2좌 등 총 15좌였다. 큰 병풍은 총리대신, 당상(堂上), 낭청(郎廳)을 위해 그려졌다. 중간 크기의 병풍은 감관(監官) 두 명을 위해 제작되었다.[31] 이 중 큰 병풍이《화성원행도병》으로 생각된다. 따라서 이 15개의 계병을 제작하기 위해 여러 명의 도화서 화원이 동원되었을 것으로 보인다.

　한편『원행을묘정리의궤』의 권5「상전」조를 살펴보면 정조는 행차가 끝나고 화원들인 최득현(崔得賢), 김득신, 이명규(李命奎), 장한종, 윤석근(尹碩根), 허식(許寔, 1762~?), 이인문(李

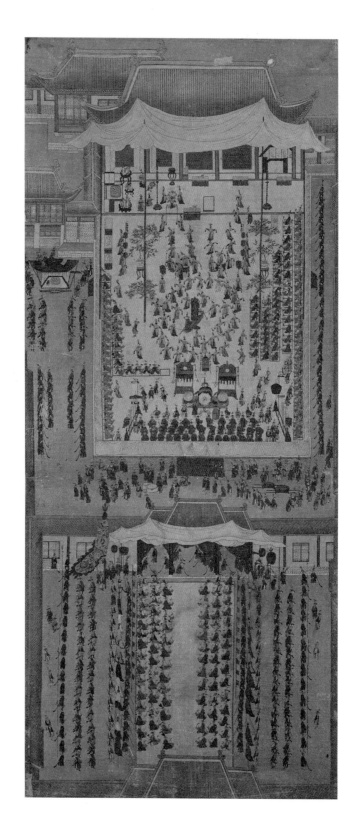

寅文, 1745~1821) 등에게 명하여《내입진찬도병(內入進饌圖屛)》을 그려 바치게 했다. 이들은 모두 규장각의 자비대령화원으로 최고의 기량을 지닌 화가들이었다.《내입진찬도병》은 궁중에 진상할 큰 병풍 3좌, 중간 크기의 병풍 3좌였다. 6개의《내입진찬도병》이 완성되자 정조는 이들에게 상을 내렸다.[32] 이《내입진찬도병》이《화성원행도병》을 지칭하는 것인지는 현재 확실하지 않다.《내입진찬도병》이《화성원행도병》을 지칭한 것일 수도 있지만 이 둘 사이의 상관관계는 명확하지 않다.[33]

그렇다면《화성원행도병》은 누가 그린 것일까?《내입진찬도병》제작에 참여한 김득신 등의 자비대령화원들이《화성원행도병》제작도 담당했을 것으로 여겨진다.《화성원행도병》은『원행을묘정리의궤』및〈화성원행반차도〉와 밀접하게 연관된 작품이다.『원행을묘정리의궤』의 도식 제작을 총괄했던 김홍도의 위상과 역할을 고려해볼 때《화성원행도병》제작도 김홍도가 총감독했을 것으로 추정된다. 김홍도의 지도 아래 김득신, 장한종 등이《화성원행도병》을 제작했을 것으로 생각된다.

김홍도가《화성원행도병》제작을 총괄했을 가능성은『원행을묘정리의궤』에 수록된〈낙남헌양로연도〉〔그림 6-18〕와《화성원행도병》중〈낙남헌양로연도〉〔그림 6-19〕를 비교해보면 명확하게 알 수 있다.《화성원행도병》의〈낙남헌양로연도〉는『원행을묘정리의궤』의 도식을 밑그림으로 삼아 제작된 작품으로 생각될 정도로 유사하다. 기본적인 화면 구성 및 인물 배치에 있어 판화와 그림은 혹사(酷似)하다.

그림 6-19. 김득신 외,
〈낙남헌양로연도〉,
《화성원행도병》,1795년,
비단에 채색,
147.0×62.3cm,
삼성미술관 리움 소장

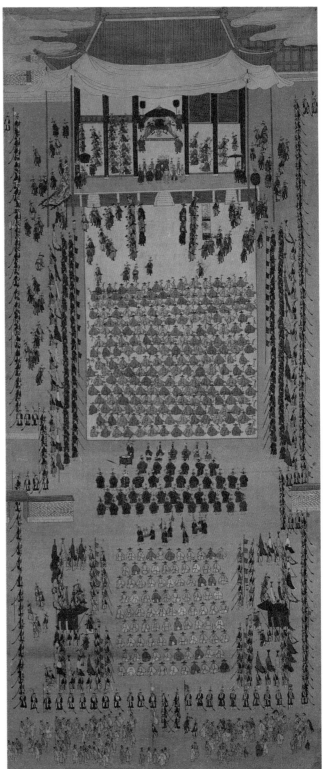

그림 6-18.
〈낙남헌양로연도〉,「도식」,
『원행을묘정리의궤』,
1797년, 33.8×21.8cm,
서울대학교
규장각한국학연구원 소장

그림 6-20.
〈주교도〉, 「도식」,
『원행을묘정리의궤』,
1797년, 33.8×43.6cm,
서울대학교
규장각한국학연구원 소장

　『원행을묘정리의궤』의 〈주교도(舟橋圖)〉[그림 6-20]와 《화
성원행도병》의 〈한강주교환어도〉[그림 6-21]를 비교해보면 이
러한 유사점을 다시 한번 확인할 수 있다. 앞에서 살펴보았듯
이 『원행을묘정리의궤』의 삽도인 도식 제작은 김홍도가 주도
한 것이다. 판화인 〈주교도〉는 이러한 김홍도가 제작한 도식
중 하나이다. 따라서 《화성원행도병》이 『원행을묘정리의궤』의
도식을 저본(底本)으로 하여 그려졌을 가능성은 매우 높다.

　한편 〈환어행렬도〉[그림 6-22]를 살펴보면 〈화성원행반차
도〉와 마찬가지로 인물 표현에 김홍도의 화풍이 강하게 반영
되어 있음을 알 수 있다. 이 그림은 화성을 떠나 한양으로 돌아
오는 정조 일행이 시흥에 있는 행궁으로 이동하는 장면을 그린
것이다. 화면 오른쪽 상단에서 왼쪽 하단으로 지그재그 방향으
로 혜경궁 홍씨와 정조 일행이 시흥행궁을 향하여 이동하고 있

그림 6-21. 김득신 외,
〈한강주교환어도〉,
《화성원행도병》,
1795년, 비단에 채색,
147.0×62.3cm,
삼성미술관 리움 소장

그림 6-22. 김득신 외,
〈환어행렬도〉,
《화성원행도병》,
1795년, 비단에 채색,
147.0×62.3cm,
삼성미술관 리움 소장

그림 6-23. 김득신 외,
〈환어행렬도〉의 세부,
《화성원행도병》

다. 화면 중앙의 윗부분에는 혜경궁 홍씨의 가마를 호위하며
내려오는 붉은색 옷차림의 거대한 행렬이 보인다.[그림 6-23]

화면 중앙 아래쪽을 보면 커다란 황색 깃발인 용기(龍旗)
가 나타나 있다. 이 깃발의 앞쪽에는 정조의 가마와 이 가마를
호위하고 있는 일군의 인물들이 보인다. 화면 왼쪽 아래에는
정조와 혜경궁 홍씨를 영접하기 위해 시흥행궁에 도열해 있는
병사들의 모습이 그려져 있다.[그림 6-24]

이 그림에 나타난 인물들은 마치 산수를 배경으로 『원행

그림 6-24. 김득신 외,
〈환어행렬도〉의 세부,
《화성원행도병》

을묘정리의궤』와 〈화성원행반차도〉의 인물들을 다시 배치한
것처럼 보인다. 이 점은 〈환어행렬도〉 제작에 『원행을묘정리의
궤』의 도식과 〈화성원행반차도〉가 밑그림으로 활용되었으며
김홍도가 《화성원행도병》 제작을 총괄했을 가능성을 보여준
다. 결국 정조의 화성원행과 관련해 의궤, 반차도, 계병 제작을
주도한 인물은 다름 아닌 김홍도였다고 생각된다. 정조가 죽
기 얼마 전인 1800년 초에 한 "무릇 그림에 관한 일은 모두 홍
도를 시켜 주관하게 하였다"는 이야기는 결코 과장된 말이 아
니다. 1795년 정조의 화성 행차라는 거대한 국가적 행사를 그
림으로 제작했을 때 김홍도를 제외하고 이 중요한 임무를 맡아
도화 작업을 총괄할 수 있는 사람은 도화서 내에 없었다.

화성 건설과 『화성성역의궤』

정조의 화성 건설은 조선 후기에 거행된 가장 큰 토목 공사였다. 이 국가적 건설 사업은 여러 가지 복합적인 목적에서 비롯되었다. 그는 먼저 서울의 남쪽을 호위하는 강력한 군사도시로 화성을 건설했다. 화성은 충청도, 경상도, 전라도로 통하는 교통의 요지였으며 군사적으로는 서울을 지키는 남쪽의 가장 중요한 요충지였다.

군권의 장악은 왕권 강화의 필수적인 조건이었다. 1785년에 정조는 중앙 5군영의 부대들을 대폭 축소하고 새로운 친위 부대인 장용위(壯勇衛: 장용영, 장용내영壯勇內營)를 창설했다. 그는 화성을 건설하면서 중앙의 장용영 외에 화성에 장용외영(壯勇外營)을 설치해 5,000명의 군사를 주둔시켰다. 정조는 사도세자의 원침을 지키기 위해 장용외영을 만든다고 했지만 이것은 친위 부대 강화를 위한 명분에 불과했다.

화성으로 행차한 정조는 1795년 윤2월 12일에 현륭원을 참배한 후 팔달산 위의 서장대에 친림하여 주간 및 야간에 군사훈련을 거행했다. 3,700명의 군사들이 동원된 거대한 군사훈련이었다. 이 중 상당수는 장용외영 소속이었다. 군사들은 조총과 각종 대포를 쏘면서 성을 공격하고 방어하는 훈련을 했다. 정조가 서장대에 올라 시행한 야간 군사훈련 장면을 그린 것이 《화성원행도병》 중 〈서장대야조도〉[그림 6-25]이다.

정조는 화성을 상업적 대도시로 만들고 행정상 수도에 버

그림 6-25. 김득신 외,
〈서장대야조도〉,
《화성원행도병》,
1795년, 비단에 채색,
147.0×62.3cm,
삼성미술관 리움 소장

금가는 부수도(副首都)로 격상시키고자 했다. 특히 그는 화성을 경제적으로 자급자족하는 부유한 도시로 만들기 위해 만석거(萬石渠) 등 대규모 수리시설을 건설하고 국영 시범농장인 둔전(屯田)을 설치해 농업에 안정을 기했다. 아울러 그는 도로망, 교량, 하천을 정비하고 시장과 상가를 배치하여 화성을 국제무역이 번성하고 상품 화폐 경제가 발달한 거대한 상업도시로 만들고자 했다. 정조에게 화성은 자신의 직할도시이자 사회경제적 개혁을 실험하는 꿈의 신도시였다.[34]

공사가 끝난 후 정조는 국가의 역량이 총동원된 화성 축성을 상세히 기록한 보고서인 『화성성역의궤(華城城役儀軌)』를 편찬했다. 『화성성역의궤』는 화성을 축조한 뒤 그 공사에 관한 일체의 내역을 기록한 책이다. 이 의궤는 권수(卷首) 1권, 본편 6권, 부편 3권의 10권 10책으로 이루어져 있다. 화성성역은 정조 18년(1794) 1월에 시작되었다. 착공은 이해 2월 28일에 이루어졌다. 정조 20년(1796) 8월 19일에 화성 건설 공사가 끝나고 10월 16일에 낙성연(落成宴)이 낙남헌에서 열림으로써 성역은 공식적으로 완료되었다.

정조는 대규모 토목 공사의 과정과 결과를 상세하게 기록하기 위하여 김종수(金鍾秀, 1728~1799)에게 『화성성역의궤』 편찬을 명했다. 김종수는 1796년 9월에 의궤 작업을 시작했다. 『화성성역의궤』는 1801년(순조 1) 9월에 인쇄, 발간되었다. 책 머리인 권수에는 이 책의 편찬 방법, 경위, 구성 방침을 밝힌 범례와 본편 및 부편의 목차를 실은 총목(總目)이 들어 있다. 아

울러 권수에는 축성 과정을 기록한 일지(日誌)를 실은 시일(時日), 성곽 축조 및 의궤 편찬을 주관한 관리의 명단과 인원수를 기록한 좌목, 화성의 전체 모습과 각종 건축물들, 화성 축조 공사에 사용된 부재(部材), 기계 및 도구, 주요 행사 등을 보여주는 삽화인 도설(圖說)이 수록되어 있다. 도설은『원행을묘정리의궤』의 도식과 마찬가지로 목판화로 제작되었다. 따라서『화성성역의궤』에는 성곽의 축조와 관련하여 참여 인원, 소요 물품, 건축 설계 등에 관한 기록과 그림이 함께 수록되어 있다.[35]

그림 6-26. '거중기전도', 〈기계각도〉, 「도설」, 『화성성역의궤』, 1801년, 34.0×21.7cm, 국립중앙박물관 소장

화성 축조 공사의 총책임은 채제공이 맡았으며 정약용은 거중기 등 기계류를 제작하여 축성에 활용했다.『화성성역의궤』는 특히 축성법에 대해 상세히 다루고 있다.『화성성역의궤』에는 축성에 사용된 각종 기구들이 도설로 그려져 있다. 정약용이 제작한 거중기〔그림 6-26〕는 서양의 역학기술서(力學技術書)인『기기도설(奇器圖說)』(1627)을 참고하여 만든 것이다.『화성성역의궤』에는 건축 공사 과정 및 결과, 참여 인원 등이 일목요연하게 나타나 있을 뿐 아니라 물품 구입 내역, 노동자들의 임금 등 공사 비용이 상세히 기록되어 있다. 따라서 이 책은 당시의 구체적인 경제 상황을 이해하는 데도 매우 중요한 자료이다.

『화성성역의궤』에는『원행을묘정리의궤』와 마찬가지로

많은 삽도가 들어 있다. 그런데 『화성성역의궤』의 도설을 누가 담당했는지에 대해서는 현재 명확하게 알려져 있지 않다. 『화성성역의궤』의 권수 「의궤좌목(儀軌座目)」에는 화사(畫師) 엄치욱(嚴致郁)이 보인다. 아울러 『화성성역의궤』 권4 「공장(工匠)」 「화공(畫工)」 조에는 엄치욱 등 6명의 화가, 수원부의 승려 경환(敬煥)을 위시해 수원부, 개성부 등에서 차출된 화승 40명의 이름이 기재되어 있다. 6명의 화가 중 엄치욱과 다른 4명의 화가는 한양에서 왔다. 정천복(丁千福)은 개성부에서 활동하던 화가이다. 화승들은 각 건물의 단청 작업에 동원된 것으로 생각된다.[36]

그렇다면 『화성성역의궤』의 도설은 엄치욱 등 6명의 화가들이 그린 것일까? 먼저 엄치욱은 도화서 화원이 아니었다. 그는 본래 훈련도감 소속의 마병(馬兵)으로 화성성역 공사에 동원되었다.[37] 엄치욱은 산수를 잘 그렸으며 김홍도의 화풍을 추종했다는 사실 정도가 알려졌을 뿐 생졸년도 미상이다.[38] 엄치욱과 함께 한양에서 차출된 최봉수(崔鳳秀) 등 다른 네 명의 화가들도 도화서 화원이 아니다. 따라서 「화공」 조에 실린 인물들은 도설 제작에 참여했지만 이들은 도화서 화원들의 보조 역할을 했을 것으로 판단된다. 도화서 화원도 아닌 화가들에게 국가적 사업이었던 화성 건설 과정을 상세하게 기록한 의궤의 도설을 맡겼다는 것은 상식적으로 납득하기 어려운 일이기 때문이다. 따라서 이들은 도화서 화원들 옆에서 도설 제작을 도왔던 인물들로 보는 것이 순리에 맞을 것 같다.

그렇다면 『화성성역의궤』의 도설은 누가 그린 것일까?

그림 6-27. 〈화성전도〉,
「도설」, 『화성성역의궤』,
1801년, 34.0×43.4cm,
국립중앙박물관 소장

『화성성역의궤』는 『원행을묘정리의궤』의 속편(續編)이었다고
할 수 있다. 따라서 『원행을묘정리의궤』의 삽화를 담당했던 도
화서 화원들이 『화성성역의궤』의 도설을 그렸다고 생각된다.
그리고 이들을 지휘하고 감독했던 인물은 김홍도였다고 여겨
진다. 『화성성역의궤』의 〈화성전도(華城全圖)〉[그림 6-27]를 보
면 새로 건설된 화성의 모습이 파노라마처럼 펼쳐져 있다. 화
면 중앙의 상단을 보면 산 아래에 커다란 건물 지역이 나타나
있다. 이것이 화성행궁(華城行宮)이다. 그런데 〈화성전도〉에 보
이는 화성행궁의 모습을 『원행을묘정리의궤』의 〈화성행궁도
(華城行宮圖)〉[그림 6-28]와 비교해보면 매우 유사하다는 것을 알

그림 6-28. 〈화성행궁도〉, 「도식」, 『원행을묘정리의궤』, 1797년, 33.8×21.8cm, 서울대학교 규장각한국학연구원 소장

그림 6-29. 〈장안문내도〉, 「도설」, 『화성성역의궤』, 1801년, 34.0×43.4cm, 국립중앙박물관 소장

수 있다. 이러한 유사점은 『화성성역의궤』의 도설을 그린 사람들이 『원행을묘정리의궤』 제작에 참여한 도화서 화원들이었으며 총책임자는 김홍도라는 사실을 강력하게 시사한다. 〈화성전도〉에는 특히 높은 부감시가 사용되어 전체적인 경관이 넓게 조망되어 있는데, 이러한 화면 구성은 일찍이 김홍도가 금강산 관련 그림에서 시도한 바 있다.

『화성성역의궤』에 수록되어 있는 〈장안문내도(長安門內圖)〉[그림 6-29]를 보면 서양의 일점투시도법이 적극적으로 적용되어 있다. 1791년 전후에 서양의 투시도법인 사면척량화법은 도화서 화원들에게 소개되어 책가도 제작에 활용되었다. 이러한 사면척량화법에 정통했던 인물은 김홍도였다. 도화서 화원도 아닌 엄치욱 등 6명의 화가와 화승들이 서양화법을 적용해 〈장안문내도〉와 같은 도설을 그렸을 가능성은 거의 없다. 따라서 〈장안문내도〉 등 『화성성역의궤』의 삽도 중 서양의 투시도법이 적용된 판화들은 이 의궤의 도설 제작을 담당한 사람들이 도화서 화원이었음을 알려준다.

『원행을묘정리의궤』의 도식 제작과 마찬가지로 김홍도는 여러 명의 도화서 화원을 지휘하여 『화성성역의궤』의 도설 작업을 마쳤을 것으로 여겨진다. 결국 『원행을묘정리의궤』와 『화성성역의궤』의 도설 제작은 김홍도가 총괄했다고 해석할 수 있다.

화성의 가을: 〈서성우렵〉과 〈한정품국〉

화성이 완공된 것을 기념하기 위해 조정에서는 궁중에 들여보낼 큰 병풍 3좌, 총리대신 등에게 줄 큰 병풍 6좌, 화성행궁에 설치할 중간 크기의 병풍 2좌, 화성유수부에 배치할 큰 병풍 2좌와 관료들에게 줄 중간 크기의 족자 그림 30점을 도화서 화원들을 동원해 제작했다. 이 사실은 『화성성역의궤』에 기록되어 있다.

화성행궁용 중간 크기의 병풍을 제외하고 나머지 그림의 주제는 모두 '화성전도'였다. 화성행궁에 설치할 중간 크기의 병풍 2좌는 《화성춘팔경도(華城春八景圖)》 1좌, 《화성추팔경도(華城秋八景圖)》 1좌였다. 이 그림들은 신도시인 화성의 봄과 가을을 각각 여덟 장면으로 나누어서 그린 병풍이었다.[39] 『화성성역의궤』에는 '화성춘팔경'과 '화성추팔경'이 기록되어 있다.[40] 현재 '화성추팔경' 중 '서성우렵(西城羽獵)'과 '한정품국(閒亭品菊)' 두 경관을 그린 김홍도의 그림이 서울대학교박물관에 남아 있다.

먼저 〈서성우렵〉[그림 6-30]을 살펴보면 이 그림은 수원의

그림 6-30. 김홍도,
〈서성우렵〉,《화성추팔경도》,
1796년, 비단에 수묵
담채, 97.7×41.3cm,
서울대학교박물관 소장

그림 6-31. 김홍도,
〈서성우렵〉의 세부,
《화성추팔경도》

팔달산 정상에 있는 서장대 일대에서 가을날 사냥하는 장면을 묘사한 작품이다. 화면 상단 왼쪽에는 '西城羽獵(서성우렵)'이라는 화제가 예서(隸書)로 단정하게 적혀 있으며 김홍도의 인장인 '臣弘道(신홍도)'와 '醉畵士(취화사)'가 상하로 찍혀 있다.[그림 6-31] '신홍도' 인장을 통해 〈서성우렵〉이 김홍도가 그려 정조에게 진상한 어람용 그림이라는 것을 알 수 있다.

장대(將臺)란 화성 일대의 동정을 한눈에 살피기 위해 높은 위치에 세운 군사 시설이다. 화성에는 서장대와 동장대 두 곳의 장대가 있었다. 서장대와 동장대는 화성에 주둔하고 있던 장용외영 군사들을 지휘하던 지휘소이기도 했다.

〈서성우렵〉에서 김홍도는 서장대를 화면 중앙에 배치하고 주변 성곽과 들판을 높은 부감시로 포착하여 그렸다. 서장대 주변의 장대한 풍경이 화면에 펼쳐져 있다. 아울러 이 그림에는 마치 서양의 공기원근법 또는 대기원근법이 활용되어 원경에 보이는 넓은 들과 산은 흐릿하게 처리되어 있다. 이러한 대기원근법은 높은 부감시와 함께 그가 1788년 영동9군과 금강산 일대를 여행한 후 그린 《해산도병》 제작에 일찍이 적용한 바 있다. 안개 속에 잠겨 있는 산과 들처럼 원경의 경관은 희미한 모습을 띠고 있다.

〈서성우렵〉 화면 전경에는 화성 성곽이 나타나 있다. 화면 중앙에는 서장대 정상의 성루(城樓)에 올라 주변의 산과 들판을 바라보는 일군의 인물들이 보인다. 한편 들판에서 사냥에 열중하는 사람들은 사슴 등 잡을 짐승을 쫓아 급히 말을 달리

그림 6-32. 김홍도,
〈서성우렵〉의 세부,
《화성추팔경도》

고 있다. 서장대 아래에는 세 명의 인물이 나타나 있는데 이 중
한 명은 손에 사냥용 매를 들고 있다.〔그림 6-32〕 거대한 산수를
배경으로 김홍도는 비록 작지만 인물들의 면면을 상세하게 표
현하고 있다.

　〈한정품국〉〔그림 6-33〕은 화성행궁의 후원 서북쪽에 위치
한 미로한정(未老閒亭)에서 국화를 감상하는 인물들을 그린 그
림이다. 〈서성우렵〉과 마찬가지로 화면 상단 왼쪽에는 '閒亭品
菊(한정품국)'이라는 화제가 예서로 반듯하고 품위 있게 적혀
있으며 김홍도의 인장인 '臣弘道(신홍도)'와 '醉畵士(취화사)'가

그림 6-33. 김홍도,
〈한정품국〉,《화성추팔경도》,
1796년, 비단에 수묵
담채, 97.7×41.3cm,
서울대학교박물관 소장

그림 6-34. 김홍도,
〈한정품국〉의 세부,
《화성추팔경도》

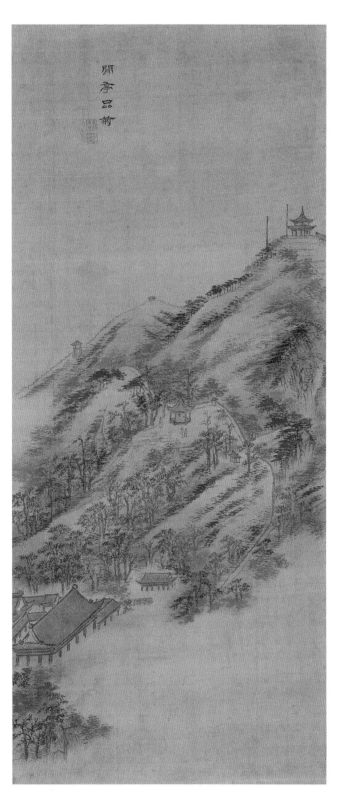

상하로 나란히 찍혀 있다.[그림 6-34]

화면 왼쪽 아래에 보이는 큰 건물은 낙남헌이다. 정조는 1795년 윤2월 화성에 행차했을 때 낙남헌에서 문·무과 특별 시험을 거행했으며 연로한 관료와 화성의 노인들을 초대해 양로연을 베푼 바 있다. 낙남헌 오른쪽에 본래 화서문(華西門)이 그려져야 하는데 이 그림에는 화서문이 나타나 있지 않다.

낙남헌 뒤쪽의 산 중턱에 보이는 육각형 정자가 미로한정이다. 화면 왼쪽 상단에는 성곽이 길게 나타나 있다. 미로한정 안에는 한 인물이 앉아 있고 정자 앞에는 두 명의 인물과 시동 한 명이 보인다. 이들은 가을이 한창인 청명한 날 정자 안과 앞에서 국화를 감상하고 있다.[그림 6-35] 김홍도는 흰색 호분(胡粉)을 사용해 국화잎을 묘사했으며 옅은 붉은색 물감을 써서 가을 단풍을 표현했다. 김홍도는 〈서성우렵〉과 마찬가지로 높은 부감시를 통해 화면에 넓은 공간감을 부여했다. 미로한정 주변의 경관은 강한 대각선 구도 속에 가지런히 정돈된 모습을 보여주고 있다.

비록 김홍도가 그린 《화성춘팔경도》 8폭 전체와 《화성추팔경도》 8폭 중 나머지 6폭은 현재 남아 있지 않지만 1796년 화성이 완공되면서 신도시의 건설을 기념하기 위해 제작된 두 점의 병풍은 다시 한번 김홍도가 병풍화의 대가였음을 알려준다.

조선시대에는 수도의 명승명소(名勝名所)를 찬양하는 시와 그림이 유행했다. 신도팔영(新都八詠), 한도십영(漢都十詠), 남산팔영(南山八詠), 국도팔영(國都八詠) 등 수도와 수도 내 명승의 아

그림 6-35. 김홍도,
〈한정품국〉의 세부,
《화성추팔경도》

름다움을 상찬(賞讚)하는 시가 지어졌으며 이것을 바탕으로 그
림이 제작되기도 했다. 특히 정조는 세손 시절에 국도팔영(國都
八詠)을 지어 수도 한양에 대한 긍지를 드러낸 바 있다.⁴¹

정조가 김홍도를 시켜 화성의 봄과 가을을 대표하는 아름
다운 경관을 각각 8폭의 화면에 담도록 한 것은 신도시에 대한
그의 강한 자부심과 애정을 보여준다. 김홍도는 이러한 정조의
의중을 읽고 화성의 아름다움을《화성춘팔경도》,《화성추팔경
도》병풍에 표현하고자 했다. 〈서성우렵〉과 〈한정품국〉은 가을
이 깊어가는 시절 서장대 외곽에서 행해진 사냥과 화성행궁 후
원에서 이루어진 국화 감상을 주제로 새로운 도시 화성의 아름
다움을 보여주고자 했던 김홍도의 역작이다.

자아의 영역

<div style="text-align: right; font-size: 3em;">7</div>

정조에게 바친 마지막 그림: 《주부자시의도》

《주부자시의도(朱夫子詩意圖)》〔그림 7-1〕는 김홍도가 1799년 말에 어명을 받고 그려 1800년 정월에 정조에게 어람용으로 바친 새해맞이 그림인 세화(歲畵)이다. 정조의 개인 문집인 『홍재전서(弘齋全書)』에 따르면 주자(朱子[朱熹], 1130~1200)의 시를 소재로 한 이 병풍 그림은 당시에는 총 여덟 폭으로 제작되었다고 한다. 그러나 《주부자시의도》의 왼쪽부터 보면 현재는 제1폭 〈사빈신춘도(泗濱新春圖)〉와 제5폭 〈백운황엽도(白雲黃葉圖)〉를 제외한 제2폭 〈춘수부함도(春水浮艦圖)〉, 제3폭 〈만고청산도(萬古靑山圖)〉, 제4폭 〈월만수만도(月滿水滿圖)〉, 제6폭 〈생조거상도(生朝擧觴圖)〉, 제7폭 〈총탕맥반도(葱湯麥飯圖)〉, 제8폭 〈가가유

그림 7-1. 김홍도,《주부자시의도》, 1800년, 비단에 수묵 담채, 각 폭 125.0×40.5cm, 삼성미술관 리움 소장

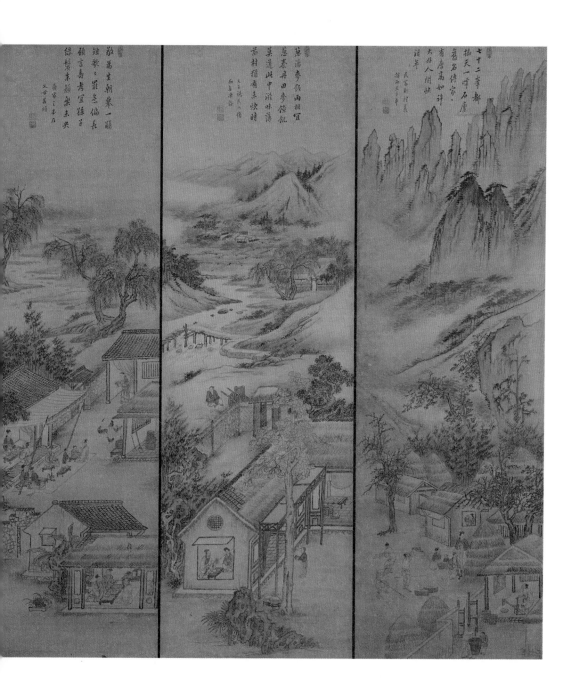

름도(家家有廩圖)〉 등 여섯 폭만 전하고 있다.[1]

《주부자시의도》의 주제는 『대학(大學)』 「경일장(經一章)」의 8조목(八條目)인 격물(格物), 치지(致知), 성의(誠意), 정심(正心), 수신(修身), 제가(齊家), 치국(治國), 평천하(平天下)이다. 각 폭에는 김홍도가 쓴 주자의 칠언절구시 한 수와 남송 말기부터 원나라 초기에 활동한 학자인 웅화(熊禾, 1253~1312)의 주(註)가 적혀 있다. 『홍재전서』에는 정조가 이 작품을 진상받은 후 남긴 글과 각 폭의 주자 시에 대한 그의 화운시(和韻詩)가 함께 수록되어 있다. 《주부자시의도》는 주자의 시를 주제로 그려진 시의도(詩意圖)로 정조는 이 작품에 직접 화운시를 남겼을 만큼 각별한 관심을 보였다.[2]

《주부자시의도》는 정조의 통치 철학을 보여주는 중요한 궁중회화 작품이다.[3] 그렇다면 왜 정조는 이전에 한 번도 궁중회화로 그려지지 않았던 주자의 시를 주제로 김홍도에게 8폭의 병풍 그림을 그리게 한 것일까?

김홍도가 《주부자시의도》를 그려 진상하기 전인 1799년에 정조는 스스로 제왕학의 교과서로 삼은 『대학』 중 중요한 대목을 선정하여 편집한 책인 『어정대학유의(御定大學類義)』를 완성했다. 21권 10책의 『어정대학유의』는 간단히 『대학유의』로도 불린다. 『어정대학유의』는 송나라의 진덕수(眞德秀, 1178~1235)가 지은 『대학연의(大學衍義)』와 명나라 구준(丘濬, 1419~1495)의 『대학연의보(大學衍義補)』에서 중요한 대목을 선별, 정리하여 편집한 책이다.

진덕수는 주자의『대학장구(大學章句)』를『대학』의 본지(本旨)를 밝힌 책으로 평가했다. 그는 주자의 작업을 보충하여『대학』의 뜻을 해석한『대학연의』를 편찬했다. 정조는『대학』을 사서(四書)의 하나로 격상시킨 주자를 높게 평가했다. 그는『대학연의』와『대학연의보』를 평생 탐독하면서『대학』을 제왕학의 핵심 교과서로 삼았다.

그러나『어정대학유의』는 정조 시대에 간행되지 못했다. 1805년(순조 5) 9월 18일에 이 책은 정리자로 인쇄, 간행되었다. 정조는『어정대학유의』의 편찬과 함께 웅화의『대학구의(大學句義)』를 비롯한 송나라와 명나라의 학자들이 펴낸『대학』연구서를 집대성하려는 구상을 가지고 있었다. 그러나『어정대학유의』를 편찬한 다음 해인 1800년 6월 28일에 정조가 사망하면서 그의 구상은 결국 실현되지 못했다.

정조는『대학』을 제왕학의 교과서로 삼아 국정 운영의 정점에 선 국왕이 직접 신민을 이끌고 치국, 평천하, 즉 태평성세의 이상을 실현하고자 했다. 정조의 이러한 통치 철학은 국왕이 정계와 학계의 정점에서 통치한다는 '황극군주론(皇極君主論)'에 기반해 있었다.[4] 1798년 12월 3일에 정조는 모든 개천을 비추는 하늘의 밝은 달이라는 뜻을 지닌 '만천명월주인옹'으로 호를 삼았다. '만천명월주인옹' 호는 그가 군주로서 자신의 초월적인 지위를 표방한 것이다. 만천명월주인옹은 황극군주와 동의어였다.[5]

정조의 주자에 대한 존경은 남달랐다. 그는 재위 기간 내

내 주사서(朱子書) 편찬에 온 힘을 쏟았으며, 죽기 전까지『주자전서(朱子全書)』편찬에 몰두했다. 정조는 자신의 학문적 기반을 주자학에 두었다. 그는 세손 시절에『주자대전(朱子大全)』의 내용을 요약한『주자회선(朱子會選)』(1774)을 편찬했다. 이 책의 편집 실무는 서명응(徐命膺, 1716~1787)이 맡았다. 1794년에 정조는『주자대전』에 수록되어 있는 주자의 중요한 편지글 100편을 선별해『주서백선(朱書百選)』을 간행했다. 또한 1799년에『주자대전』에 실린 주자의 시문 중 시교(詩敎: 시를 통한 가르침)에 도움이 되는 것을 뽑아 책으로 간행했는데 이것이『아송(雅誦)』이다.

정조는 사망하던 해인 1800년에『주자대전』에 수록된 주자의 시를 분류해 12책으로 된『주부자시(朱夫子詩)』를 편찬했다. 아울러 그가 1774년부터 편찬을 시작한『주자서절약(朱子書節約)』을 이해에 완성했다.『주자서절약』은 정조가 제일 마지막으로 편찬한 주자 관련 서적으로『주자대전』과『주자어류(朱子語類)』의 핵심 구절을 뽑고 내용에 따라 분류한 책이다. 정조는『주자전서』의 편찬을 구상했지만 결국 실현하지 못하고 사망했다.[6]

김홍도의《주부자시의도》와 관련해 주목되는 것은 1800년에 주자의 시를 선별해 편찬한『주부자시』이다. 정조의 서문이 제일 앞에 수록되어 있는『주부자시』는 조정의 대신과 규장각의 각신 및 초계문신 등 124인이 각자의 필체로 주자의 시를 분담해서 필사한 것을 모은 것이다.[7] 한편『아송』이 완성된 것은 1799년 10월 3일이었다. 정조는『아송』을 통해 주자의 시를

성리학적 관점에서 해석했으며 이 책을 규장각 각신, 초계문신 등 관료들에게 나누어주었다. 아울러 정조는『아송』을 성균관 등 각급 교육기관에 널리 배포했다. 그는『아송』에 수록된 주자의 시를 성리학의 진수를 보여주는 것으로 생각했다.

『아송』이 완성된 후 바로 정조는『주부자시』편찬에 착수했다. 김홍도가 한창《주부자시의도》를 그릴 때 정조의 명으로 신하들은 주자의 시를 필사하고 있었다. 따라서 세화로 그려진 《주부자시의도》와『주부자시』는 동전의 양면처럼,『대학』을 제왕학의 교과서로 삼아 국정을 운영하는 한편 주자시에 대한 성리학적 해석을 통해 치국, 평천하를 달성하려고 했던 정조의 통치 철학을 알려준다.

《주부자시의도》의 제1폭 〈사빈신춘도〉는 현재 전하지 않지만 주자의 시 「춘일(春日)」을 도해한 그림이다. 이 그림은 산들바람이 불고 새들이 지저귀는 화사한 봄날에 공자가 강학(講學)하던 사수(泗水)가를 소요하는 주자의 모습을 그린 것으로 여겨진다. 제2폭 〈춘수부함도〉는 주자가 복건성(福建省) 우계(尤溪)의 정의재관사(鄭義齋館舍)에 머물면서 읊은 시를 그린 것이다. 화면을 보면 밤새 내린 비에 강물이 불어나 큰 배들이 정박해 있고 그 사이로 주자가 배를 타고 가는 모습이 보인다. 제3폭 〈만고청산도〉는 주자가 존경했던 호적계(胡籍溪[胡憲], 1086~1162)에게 안부를 여쭙는 시를 도해한 것이다. 제목에서 알 수 있듯이 이 그림의 주제는 푸른 산과 같이 우주 만물은 세상의 부침에도 불구하고 영원하다는 것이다. 제4폭 〈월만

수만도〉는 주자가 무이산(武夷山)에 은거하면서 무이정사(武夷精舍)를 경영했을 때 무이구곡(武夷九曲)의 아름다운 경치를 읊은 「무이도가(武夷櫂歌)」 중 4곡(曲)에 해당되는 시를 그림으로 표현한 것이다. 무이산은 복건성의 명산으로 특히 아홉 개의 계곡인 구곡으로 유명했다. 주자는 1183년 5곡에 무이정사를 짓고 은거하면서 「무이도가」를 썼다.

망실된 제5폭 〈백운황엽도〉는 주자의 시 「서암 길에 들어(入瑞巖道間)」에 바탕을 둔 그림이다. 계곡을 따라 굽이굽이 흐르는 맑은 시내를 보면서 산길을 거니는 주자는 하늘에 뜬 흰 구름과 누런색으로 변한 나뭇잎을 통해 가을이 깊었음을 느낀다. 이와 같이 〈백운황엽도〉는 늦가을날 산행(山行)을 하는 주자의 모습을 그린 그림이다.

제6폭 〈생조거상도〉는 주자의 시 「어머니 생신 아침에 장수를 빌다(壽母生朝)」를 그림으로 표현한 것이다. [그림 7-2] 화면의 중앙을 보면 주자가 어머니 축씨(祝氏)의 생신을 맞이하여 술을 올리고 어머니의 장수를 기원하고 있는 모습이 나타나 있다. 음식이 가득히 쌓인 상을 앞에 두고 축씨는 앉아 있고 주자가 꿇어앉아 술잔을 올리고 있다.

「채씨 부녀의 집(蔡氏婦家)」을 시각화한 제7폭 〈총탕맥반도〉는 채씨 부인의 단출한 집안 풍경을 보여준다. 〈총탕맥반도〉는 〈채씨부가도(蔡氏婦家圖)〉로도 불린다. 밥상을 앞에 두고 채씨 부인과 주자가 대화를 나누고 있는 모습이 화면에 나타나 있다.

제8폭 〈가가유름도〉는 「석름봉(石廩峯)」의 시구 중 "집집

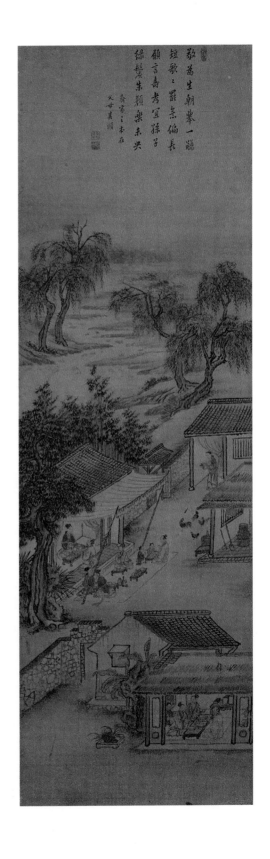

그림 7-2. 김홍도,
〈생조거상도〉,
《주부자시의도》,
1800년, 비단에 수묵
담채, 125.0×40.5cm,
삼성미술관 리움 소장

그림 7-4. 김홍도,
〈가가유름도〉의 세부,
《주부자시의도》

이 쌓아둔 곡식더미 높으니, 큰 풍년 든 것이 너무도 좋구나(家家有廩高如許 大好人間快活年)"라는 구절을 표현한 것이다.〔그림 7-3〕 이 그림의 하단을 보면 마당에서 한창 가을걷이로 바쁜 농민들의 평화로운 일상이 잘 나타나 있다. 화면에는 마당에 멍석을 깔고 키를 높이 들어 곡식을 까부르는 남성, 키를 옆으로 들고 키질을 하는 인물, 흩어진 낱알을 쓸어 모으는 사람, 아기에게 젖을 먹이는 여성, 어린아이를 옆에 두고 나무통에 손을 넣고 있는 여성, 그릇을 들고 서 있는 여성, 아이를 안고 밖을 내다보고 있는 여성, 디딜방아를 찧는 남성, 아이의 도움을 받으며 절구를 찧는 인물이 보인다.〔그림 7-4〕

그림 7-5. 초병정,
〈키질〔시양(簁揚)〕〉(부분),
『패문재경직도』,
1696년, 36.4×23.8cm,
한국학중앙연구원 장서각
소장

臨風細揚
簸糠粃凌風
前傾瀉雨聲
碎把甄玉
粒圓短眉箕
帚婦妝拾
匕已專豈徒
較升斗未
敢忘山年

　　김홍도는 이들의 모습을 표현하는 데 『패문재경직도』에 수록된 판화를 활용했다.〔그림 7-5〕『패문재경직도』는 초병정(焦秉貞)이 강희제의 명을 받아 1696년에 농사와 잠직(蠶織) 활동을 그린 46폭의 그림을 다시 판화로 제작한 것이다. 『패문재경직도』는 18세기 초까지 조선에 소개되어 다수의 그림에 활용되었다.[8] 김홍도가 『패문재경직도』에 수록된 판화를 〈가가유름도〉에 응용한 것은 『패문재경직도』의 주제 때문이다. 『패문재

330

경직도』의 주제는 농업과 잠업의 융성이 곧 천하태평(天下太平)의 기초라는 메시지였다. 즉, 〈가가유름도〉와 『패문재경직도』는 풍년이 들어 백성이 유복한 세상이 곧 태평성세라는 주제를 동일하게 다루고 있다.

《주부자시의도》 중 제7폭 〈총탕맥반도〉와 제8폭 〈가가유름도〉는 『대학』의 8조목 중 치국, 평천하의 뜻을 담고 있어 정조의 군주관 및 통치 철학과 관련되어 주목된다. 제7폭 〈총탕맥반도〉의 핵심 내용은 주(周)나라 문왕(文王)의 선정(善政)으로 백성들이 굶주림에서 벗어날 수 있었다는 것이다.

정조는 문왕의 정치를 모델로 삼아 신민을 다스리는 성군이 되고자 했다. 이만수(李晩秀, 1752~1820)에 따르면 정조는 늘 문왕처럼 되지 못한 것을 탄식했으며 백성들을 요순(堯舜)의 백성으로 만들지 못한 것은 자신의 책임이라며 자책했다고 한다.[9] 평천하의 뜻이 담긴 〈가가유름도〉는 태평성세의 핵심은 백성들의 경제적인 풍요라는 것을 강조하고 있다.

정조가 김홍도에게 자신이 제왕학의 핵심으로 삼은 『대학』 「경일장」의 8조목과 관련된 주자의 시를 해석한 후 그림으로 그려 새해에 바치라고 한 것은 매우 주목할 만하다. 김홍도와 같은 도화서 화원에게 이 과제는 매우 어려운 일이었다. 단순한 시의도가 아니라 군주의 통치관을 가장 효과적으로 보여주는 그림을 그려야만 했던 김홍도에게 《주부자시의도》는 큰 도전이었다고 할 수 있다. 그런데 김홍도는 정조의 기대에 부응하여 주자 시의 핵심을 이해하고 이것을 정확히 그림으로 표

현했다. 이 점은 김홍도의 지적인 수준이 상당했다는 것을 시사한다.

김홍도가 주자의 시를 완벽하게 이해하고 이것을 그림을 그렸다는 것은 매우 놀라운 일이다. 도화서 화원이었던 김홍도가《주부자시의도》를 그릴 수 있었던 것은 그가 중국의 시문에 상당한 조예가 있었다는 것을 알려준다. 정조가 즉위한 이래 김홍도에게 궁중의 모든 그림 관련 일을 맡긴 것은 단순히 그의 그림 실력에 대한 믿음 때문만은 아니었다. 정조가 김홍도를 신뢰한 이유는 그가 높은 지적인 능력과 문학적 소양을 갖추고 있었기 때문인 것 같다.《주부자시의도》는 이 점을 잘 알려준다. 정조는 재위 기간 내내 김홍도에게 궁중의 그림 제작을 줄곧 맡겼다고 한 후 다음과 같이《주부자시의도》제작과 관련하여 언급했다.

화원은 관례로 새해 초에 첩화(帖畵)를 그려 바치는 규정이 있다. 금년에 홍도는 물헌(勿軒) 웅화(熊禾)가 주를 붙인 주자의 시로 여덟 폭 병풍을 그렸는데, 주자가 남긴 뜻을 깊이 얻었다. 이미 (김홍도가 화폭에) 원운시를 썼으니, 이에 더하여 화운시를 써서 늘 눈여겨볼 자료로 삼고자 한다.[10]

이 글에서 주목되는 것은《주부자시의도》를 그린 김홍도가 "주자가 남긴 뜻을 깊이 얻었다"는 구절이다. 정조는 김홍도가 도화서 화원이지만 주자의 시를 읽고 그 뜻을 정확히 파

악해 그림으로 표현한 것에 놀라움을 표하고 있다. 정조의 이 언급은 김홍도가 상당한 수준의 문학적 소양과 학식을 지닌 인물이었다는 것을 알려준다. 김홍도가 학식이 없었다면 그는 주자가 남긴 깊은 뜻을 파악할 수 없었을 것이다.

김홍도가 주자의 의도를 정확히 파악했다는 정조의 논평은 그가 단순히 그림 솜씨만 뛰어난 도화서 화원이 아니라 상당한 학식을 갖춘 '지적인 화가(intellectual painter)'였다는 것을 알려준다. 이 점에서 김홍도가 "주자가 남긴 뜻을 깊이 얻었다"는 정조의 언급은 의미가 매우 심중(深重)하다. 김홍도가 《주부자시의도》를 바친 뒤 약 반년 후 정조는 병사(病死)하게 된다. 그 결과《주부자시의도》는 김홍도가 정조를 위해 그린 그림 중 마지막 작품이 되었다. 김홍도가 정조에게 바친 마지막 그림 또한 병풍이었다.

현존하는 최후의 병풍:《삼공불환도》

1800년 6월 28일이 밝았다. 이날 비가 왔다. 정조는 몸에 난 종기로 인해 고열로 사경을 헤맸다. 그는 아침에 대신들과 대화를 나누는 등 상태가 일부 호전되었다. 그러나 오후 1시가 넘어 그는 혼수상태에 빠졌고 얼마 안 되어 사망했다. 정조의 죽음은 김홍도에게는 청천벽력이었다. 자신을 아끼던 강력한 후원자가 사라진 것이다. 강세황에 따르면 "임금께서 미천한

사람을 버리지 않았으니, 사능은 반드시 밤중에 감격하여 눈물을 흘리며 어찌해야 보답할 수 있는지를 몰랐다"고 할 정도로 김홍도는 정조의 은혜에 늘 감격했던 인물이다.[11] 그런데 그가 세상을 떠났다. 한순간에 세상이 바뀌었다. '왕의 화가'였던 김홍도는 이제 도화서의 화원으로 남은 인생을 살아야 했다.

정조가 승하한 지 1년 반이 지난 1801년 12월에 김홍도는 《삼공불환도(三公不換圖)》를 그렸다. 정조의 죽음에 엄청난 충격을 받아서인지 그는 그림 그리는 일에 의욕을 잃고 상심의 세월을 보냈던 것 같다. 1800년 6월 28일부터 1801년 12월까지 김홍도가 그린 그림은 현재 남아 있지 않다. 따라서 《삼공불환도》는 그의 복귀작이라고 할 수 있다. 이 그림은 현존하는 김홍도의 병풍 중 마지막 작품이다.[12]

《삼공불환도》는 송나라의 시인 대복고(戴復古, 1167~1248)의 시 「조대(釣臺)」에 나오는 '삼공불환(三公不換)' 구절을 제목으로 삼은 것이다. '삼공불환'은 전원생활의 즐거움을 삼공(三公: 세 개의 최고위급 관직)과도 바꾸지 않겠다는 뜻이다.

한편 이 그림의 주제인 '전원생활의 즐거움'은 중장통(仲長統, 180~220)의 「낙지론(樂志論)」에서 온 것이다.[13] 본래 대복고의 「조대」는 후한(後漢)의 광무제(光武帝, 재위 25~57)가 부춘산(富春山)에 은거(隱居)하고 있던 옛 친구인 엄광(嚴光, 1세기 전반에 활동)에게 조정에 나와 벼슬할 것을 권했으나 그는 끝내 출사(出仕)하기를 거부했다는 고사를 소재로 한 시이다. 엄광은

그림 7-6. 김홍도,
《삼공불환도》의 세부

낚시나 하며 은거자로 생을 마쳤다. 조대는 그가 낚시할 때 앉
았던 곳이다. 따라서 「조대」의 주제는 은거에 대한 찬미였다.
아울러 '삼공불환'도 은거 생활은 고관대작을 주어도 바꾸지
않겠다는 뜻이었다. 그런데 김홍도는 '삼공불환'의 주제인 은
거를 전원생활의 즐거움으로 바꾸었다. 그는 그림 제목은 '삼
공불환'으로 했지만 그림 내용은 「조대」가 아닌 「낙지론」을 따
랐다.

　1801년 12월에 순조가 수두에 걸렸는데 다음날 쾌차하였
다. 이 일을 기념하기 위해 유후(留後) 한공(韓公)이 주도해 계
병을 만들었다.《삼공불환도》는 이때 만들어진 계병 중 하나이
다. 이 그림의 제작 경위에 대한 상세한 내용은 화면 왼쪽 상단
에 기록된 홍의영(洪儀泳, 1750~1815)의 제발에 들어 있다.〔그림
7-6〕 그 내용은 다음과 같다.

　신유년(1801) 겨울 12월에 임금이 수두를 앓았으나 다음날로

병이 나으니 온 나라가 기뻐하였다. 이에 유후인 한공이 계병을 만들어 휘하 관료들에게 나누어주었는데 이것은 대개 이전에 없었던 경사를 기억하고자 함이다. 한공과 나는《신우치수도(神禹治水圖)》를 얻었고, 총제(摠制)는《화훼영모(花卉翎毛)》를, 주판(州判)은《삼공불환도(三公不換圖)》를 원하여 각자 좋아하는 것을 가졌다. 그림이 완성되자 중장통의 「낙지론」을 그 위에 썼는데 이 글 중 그림과 부합되는 것을 취했다. 장차 각기 좋아하는 바가 이루어지기를 기대하며 중장통이 논한 내용과 단원의 그림에 나타난 뜻을 저버리지 말기를 바란다. 간재 홍의영이 단원의《삼공불환도》에 제(題)를 쓰다.[14]

김홍도에게 그림 주문을 한 유후 한공이 누구인지는 현재 알 수 없다. 당시 유후 한공을 강화유수로 재직했던 한만유(韓晩裕, 1746~1812)로 추정하는 견해도 있지만 확실하지 않다.[15] 현재 총제와 주판도 누구인지 알 수 없다. 순조가 수두에서 회복된 것을 기념해 유후 한공이 발의해 제작한 세 개의 계병 중 하나가 김홍도의《삼공불환도》이다. 현재《신우치수도》와《화훼영모도》는 전하지 않는다. 위의 글을 통해 1801년 12월 당시에도 김홍도는 여전히 병풍화의 대가로 인정받고 있었음을 알 수 있다.

한편 홍의영은 윗글의 오른쪽에 「낙지론」을 썼다. 그 내용은 다음과 같다.

만약 거처하는 곳에 좋은 논밭과 넓은 집이 있다면 산을 뒤로 하고 냇물은 곁에 흐르게 한다. 도랑과 연못을 둘러 만들고, 대나무와 수목을 두루 심으며 채소밭은 집 앞에 만들고 과수원은 집 뒤에 만든다. 배와 수레는 걷거나 물을 건너는 어려움을 대신해줄 수 있다. 심부름하는 아이는 몸을 부리는 일에서 쉴 수 있게 된다. 맛있는 음식으로 부모님을 봉양하고 아내와 아이들은 몸을 고생시키는 수고로움도 없다. 좋은 벗들이 갑자기 오면 술과 안주를 내어 그들을 기쁘게 해주고 기쁠 때와 길일(吉日)에는 염소나 돼지를 삶아 바친다. 밭이랑이나 동산을 거닐다가 숲에서 놀고 맑은 물에 몸을 씻고 서늘한 바람을 좋는다. 헤엄치는 잉어를 낚고 높이 나는 기러기를 주살로 잡는다. 무우(舞雩: 기우제를 지내는 제단) 아래서 바람을 쐬며 놀다가 높고 큰 집으로 노래 부르며 돌아온다.[16]

「낙지론」의 무대가 되는 곳은 좋은 논과 밭, 과수원이 있는 공간으로 부모, 아내와 자식, 심부름꾼 등 여러 사람을 먹여 살릴 수 있는 경제적으로 풍요로운 농촌이다. 이곳에 거주하는 사람은 노동하는 수고로움 없이 부모를 봉양하고 아내와 자식을 돌보며 친구들과 교유하고 스스로 시원한 바람을 쐬며 편안히 거닐고 논다. 그가 살고 있는 집은 저택이다. 이 저택에서 그는 근심 걱정 없이 풍요롭고 여유로운 삶을 즐긴다.

홍의영이 제발에서 지적했듯이 《삼공불환도》에는 「낙지론」과 관련된 모티프가 상당수 존재한다. 《삼공불환도》에는

연못이 있는 거대한 저택, 드넓은 논과 밭, 배산임수(背山臨水)의 지형, 집 뒤편에 있는 대나무숲 등이 보인다. 이러한 특징은 「낙지론」의 내용과 유사하다. 한편 저택 안에는 시종과 일하는 인물들이 보인다. 아울러 멀리 강에 돛을 단 배가 정박해 있다. 이외에도 찾아온 벗들을 맞이해 거문고를 연주하며 편안한 시간을 보내고 있는 인물, 냇가에서 낚시하는 사람, 소를 타고 집으로 돌아오는 인물 모두 「낙지론」의 내용과 부합하고 있어 흥미롭다. 이러한 사실을 통해 볼 때 김홍도가 중장통의 「낙지론」을 읽고 그 핵심 내용을 정확히 파악하고 있었음을 알 수 있다. 그는 「낙지론」 중 중요한 내용을 선별하여 《삼공불환도》를 그렸던 것이다.

중국 그림 중 「낙지론」을 주제로 한 작품은 거의 남아 있지 않다. 아울러 '삼공불환'이라는 제목을 지닌 중국 그림은 현존하지 않는다. 즉, 「낙지론」은 중국에서 자주 그려진 그림의 주제가 아니었다. 따라서 김홍도가 이 병풍을 그렸을 때 그가 대복고의 시 「조대」와 중장통의 「낙지론」을 주제로 한 중국 그림을 참고했을 가능성은 거의 없다고 할 수 있다.

이 점은 《삼공불환도》의 인물과 산수 배경이 모두 조선식이라는 사실에서도 확인된다. 비록 이 그림은 중국의 문학작품에 바탕을 두고 있지만 김홍도는 산수와 인물 모두를 조선풍으로 표현하였다. 1800년 초에 김홍도가 정조에게 바친 《주부자시의도》에 나타난 등장인물의 옷과 두건 등 복식과 건물 표현을 보면 대부분 중국식이다. 이 그림은 김홍도가 『패문재경

그림 7-7. 김홍도,
《삼공불환도》의 세부

직도』,『개자원화전(芥子園畫傳)』●과 같은 중국의 판화 및 화보
(畫譜)를 참조해 그린 것으로 생각된다.[17] 반면《삼공불환도》에
나타난 인물·건물·산수 표현은 완전히 한국적이다. 김홍도는
「낙지론」의 내용을 모두 한국적 산수와 풍속으로 그려냈다.

　《삼공불환도》의 가장 중요한 특징은 화면의 웅장함이다.
제1폭과 제2폭의 아래쪽에는 화재로 인해 불에 탄 부분이 남
아 있다.〔그림 7-7〕 아울러 각 폭 사이가 2~3cm 정도 잘려 나가
연결이 끊기고 매끄럽지 못한 곳도 있다. 김홍도는 제1~2폭에
서 마치 거대한 바위 동굴 안을 묘사하듯이 웅장한 암괴(巖塊)
를 그려넣었다. 신비스러운 동굴의 안쪽과 같이 이 장대한 바
위를 배경으로 제2폭에서 제4폭까지 큰 기와집이 대각선 방향

●
『개자원화전』 청나라
초기에 만들어진 화보로
1679년에 5권으로 된
초집(初集)이 출간되었다.
중국뿐 아니라 18세기
이후 한국과 일본의 회화,
특히 문인화의 발전에 큰
역할을 하였다.

그림 7-8. 김홍도, 《삼공불환도》의 세부

으로 자리 잡고 있다.

기와집 안을 살펴보면 평상에 비스듬히 누워 책을 읽다 그만 잠이 든 사람과 밖을 보면서 긴 담뱃대를 물고 있는 인물이 보인다.[그림 7-8] 아울러 방 안에서 어른이 아이에게 공부를 가르치는 장면도 나타나 있다. 오리가 헤엄치고 있는 연못 위 정자에서 거문고 연주를 감상하는 인물들과 그 옆에 서 있는 시동들, 이들에게 음식과 술을 전해주러 마당을 가로지르는 여성이 눈에 띈다. 안마당에는 집에서 기르는 닭들과 개가 보이며 학 두 마리가 마당을 거니는 장면도 나타나 있다. 멀리 대나무숲 옆의 누각에는 탁자에 놓인 책을 곁에 두고 한 사람이 조용히 앉아 있다. 누각 앞으로 새가 날고 있다. 누각 아래로는 사슴들이 보인다. 기와집 안쪽으로는 그네 타는 소년, 길쌈하는 여성이 나타나 있다. 기와집 대문 근처에 있는 마구간에는 마부가 말에게 풀을 가져다주고 있다.

제4폭부터 제8폭까지는 집 밖의 풍경이 그려져 있다. 이 부분에는 드넓게 펼쳐진 산과 들을 배경으로 낚시하는 사람, 열심히 일하는 농부들, 개를 앞세워 새참을 들고 다리를 건너는 나이 든 여성과 아이, 외출했다가 소를 타고 집으로 돌아오는 사람, 강에 정박한 배 등이 그려져 있다.[그림 7-9]

김홍도는 산수와 풍속을 결합시켜 행복한 일상을 살아가는 기와집 속의 인물들과 집 밖의 평화로운 농촌 풍경을 거대한 8폭 병풍 속에 현실감 있게 표현해냈다. 대복고의 시에서 파생된 '삼공불환'은 김홍도 이전에 한국과 중국을 통틀어서

그림 7-9. 김홍도,
《삼공불환도》의 세부

어느 누구도 그리지 않았던 그림 주제였다. 앞서 언급했듯이
'삼공불환'은 행복한 은거 생활과 관련된다. 그런데 김홍도는
본래의 그림 주제였던 은거를 전원생활의 즐거움으로 과감하
게 대체했다. 이 점에서 농촌의 목가적 풍경을 장대한 스케일
의 화면 속에 담은 《삼공불환도》는 매우 혁신적인 그림이라고
평가할 수 있다. 정조의 사망으로 실의에 빠졌던 김홍도는 병

풍화의 대가답게 이 그림으로 화단에 복귀했다.

　김홍도는 중장통의 「낙지론」를 읽고 그 내용을 그대로 그림으로 옮긴 것이 아니라 자신만의 해석을 바탕으로 평안하고 행복한 삶을 살아가는 인물들의 일상을 웅장한 화면 속에 표현하였다. 《삼공불환도》에서 주목되는 것은 김홍도가 1801년 이전 자신이 주로 그렸던 산수화, 인물화, 풍속화 중 일부를 적극적으로 이 그림에 활용한 것이다. 따라서 《삼공불환도》는 김홍도의 화풍이 총망라된 그림이라고 할 수 있다.

　그러나 더 중요한 것은 조선의 산수, 인물, 풍속을 바탕으로 중장통의 「낙지론」을 그림으로 표현했다는 점이다. 즉, 《삼공불환도》는 중국적 주제를 다루고 있지만 완전히 한국적인 그림이다. 따라서 이 그림은 김홍도의 뛰어난 상상력과 풍부한 해석 능력이 돋보이는 작품이다. 《삼공불환도》는 그가 병풍화의 대가였음을 거듭 우리에게 확인시켜준다.

김홍도의 문학적 소양

《주부자시의도》와 《삼공불환도》에서 주목되는 사항은 김홍도가 문인 수준의 문학적 소양과 학식을 지닌 지적인 화가였다는 점이다. 정조는 세화인 《주부자시의도》를 보고 김홍도가 주자시의 깊은 뜻을 정확히 이해했다고 칭찬했다. 이것은 김홍도의 지적 수준이 매우 높았다는 것을 알려준다. 한편 《삼공불환도》

는 전원생활의 즐거움을 노래한 중장통의 「낙지론」을 김홍도가 정확하게 이해하고 있었음을 보여준다.

그렇다면 김홍도는 어떻게 문학에 대한 지식을 쌓을 수 있었을까? 누가 김홍도에게 문학적 소양을 키울 수 있도록 해주었을까? 현재 남아 있는 기록으로는 이 질문들에 답할 수 없다. 그러나 확실한 것은 김홍도가 중국의 시와 산문에 대한 상당한 지식을 가지고 있었다는 사실이다. 〈선상관매도(船上觀梅圖)〉 〔그림 7-10〕는 이 점을 알려주고 있어 흥미롭다.

〈주상관매도(舟上觀梅圖)〉로도 불리는 〈선상관매도〉의 화면 왼쪽 아래에는 배 한 척이 물 위에 떠 있다. 배 안에는 붉은색 옷을 입고 있는 문인과 시동이 앉아 있다. 배 중앙에는 술병과 술잔이 소반(小盤)에 올려져 있다. 배가 기울어 노인은 비스듬히 앉아 있는 것 같은 자세를 보여준다. 강물에는 옅은 안개가 깔려 있어 고요한 분위기가 가득하다. 화면 위쪽에는 가파른 절벽이 나타나 있다. 허공에 치솟은 암벽 위에는 꽃이 핀 매화 몇 그루가 자라고 있다. 이 그림에는 술을 마시고 배 안에서 물끄러미 절벽 위에 핀 매화꽃을 감상하는 노인의 모습이 매우 인상적으로 표현되어 있다. 화면 중앙에 깔린 안개는 여백을 형성하고 있는데 경물과 여백의 대비를 통해 시적 정취와 분위기가 그림에 잘 나타나 있다.

화면 중단의 절벽에는 "늙은이 되어 보는 꽃은 안개 속에서 보는 듯하네(老年花似霧中看)"라는 김홍도의 제시(題詩)가 보인다. 이 제시는 두보(杜甫, 712~770)의 「한식 다음날 배 안에서

그림 7-10. 김홍도, 〈선상관매도〉, 18세기 후반, 종이에 수묵 담채, 164.0×76.0cm, 개인 소장

짓다(小寒食舟中作)」중 "봄물의 배는 하늘 위에 앉은 듯하고 늙은이 되어 보는 꽃은 안개 속에서 보는 듯하네(春水船如天上坐老年花似霧中看)"에서 따온 것이다.[18]

이 시는 떠돌이 생활을 하는 노인이 봄날 배 안에서 꽃을 바라보면서 느낀 쓸쓸한 심정을 노래한 것이다. 두보의 이 시를 보면 노인은 마치 안개 속에서 꽃을 보는 것 같은 착각과 함께 나이 든 자신의 처지를 생각하며 시름에 젖는다. 꽃을 안개 속에서 보는 것과 같은 노인의 착시 현상은 봄날 물에 떠 있는 배가 마치 하늘 위에 앉아 있는 것처럼 느껴진다는 표현에서도 살펴볼 수 있다.

이 노인은 곧 두보 자신이다. 두보는 이 시를 지을 때 호남성(湖南省) 담주(潭州)에서 표박(漂迫)하는 신세였다. 그는 강과 호수에서 배를 타고 떠돌며 몸은 늙고 눈은 혼몽(昏懵)해진 자신의 처지를 한탄했다. 그가 한식 다음날 배 안에서 매화를 보며 느낀 심정은 처량한 자신의 신세에 대한 깊은 슬픔이었다. 이 시를 지은 후 반년이 지나 두보는 사망했다.

〈선상관매도〉는 김홍도의 두보의 시에 대한 이해가 상당한 수준이었음을 알려준다. 김홍도는 「한식 다음날 배 안에서 짓다」중 핵심을 파악하여 높고 가파른 절벽 위에 핀 매화꽃을 물끄러미 바라보는 배 안의 노인과 왼쪽으로 자세를 약간 틀어 안개 너머의 절벽을 바라보는 시동의 모습을 순간적으로 포착해 표현했다. 이 그림에는 슬픔의 분위기가 없다. 그러나 제시인 "늙은이 되어 보는 꽃은 안개 속에서 보는 듯하네"는 곧 배

그림 7-11. 김홍도, 〈죽리탄금도〉, 18세기 후반, 종이에 수묵, 22.4×54.6cm, 고려대학교박물관 소장

안의 노인이 두보라는 것을 알려준다. 두보의 시를 아는 사람이라면 〈선상관매도〉를 보고 두보의 노년 신세와 처량한 떠돌이 시인이 느낀 절망감에 공감했을 것이다.

김홍도의 당시(唐詩)에 대한 깊은 관심과 이해는 〈죽리탄금도(竹籬彈琴圖)〉[그림 7-11]에서도 잘 드러난다. 김홍도는 화면 오른쪽에 "홀로 깊은 대나무숲 속에 앉아 거문고를 타고 길게 읊조린다. 깊은 숲속에 내가 있는 것을 다른 사람은 모르니 밝은 달이 나타나 서로 비추어주네(獨坐幽篁裏 彈琴復長嘯 深林人不知 明月來相照)"라는 제시를 적었다. 이 제시는 당나라를 대표하는 시인인 왕유(王維, 692~761)의 「죽리관(竹里館)」이다. 〈죽리탄금도〉는 밝은 달이 뜬 밤 대나무숲 속에 홀로 앉아 거문고를 켜는 인물과 그 옆에서 차를 준비하는 시동을 보여준다. 「죽리관」의 핵심 요소인 대나무숲에서 거문고를 연주하는 주인공,

대나무숲을 비추는 밝은 달빛, 깊은 숲속의 고요한 분위기가 이 그림에는 잘 표현되어 있다.

〈선상관매도〉와 〈죽리탄금도〉는 김홍도가 두보와 왕유의 시에 대한 이해를 바탕으로 핵심적인 '시의(詩意)'를 포착하여 시의 내용을 시각적으로 표현한 작품들로, 그가 시의도(詩意圖)에도 매우 뛰어난 재능을 발휘했음을 알려준다. 아울러 이 두 작품은 김홍도가 가지고 있었던 당시에 대한 높은 이해 수준을 보여주고 있어 주목된다.[19]

《단원유묵첩(檀園遺墨帖)》〔그림 7-12〕은 단편적이지만 김홍도의 지적 수준을 알려주는 매우 중요한 1차 자료이다.《단원유묵첩》은 김홍도 사후 그의 아들인 김양기(金良驥, 1792경 ~1844 이전)가 아버지의 필적을 모아 만든 서첩(書帖)으로 김홍도가 타인의 시와 척독(尺牘: 편지)을 적은 것, 본인의 편지,

그림 7-12. 김홍도, 〈회도인시(回道人詩)〉, 《단원유묵첩》, 18세기 후반, 33.0×44.0cm, 국립중앙박물관 소장

홍석주 등 여러 명의 서문과 발문으로 구성되어 있다. 이 중 타인의 시를 적은 것을 살펴보면 당나라의 시인인 왕발(王勃, 650~676)의 「등왕각서급시(騰王閣序及詩)」의 첫 부분과 북송시대에 활동한 회도인(回道人)의 시가 있다.[20] 이 두 시는 단편적이지만 김홍도가 평소에 중국의 당시, 송시(宋詩)에 대해 깊은 관심을 가지고 공부했음을 보여준다.

〈단원도〉와 김홍도의 자긍심

그렇다면 김홍도는 어떻게 당시를 비롯해 중국의 시문에 대한 지식을 습득할 수 있었을까? 전해지는 김홍도와 관련된 전기 자료 중 그가 어떻게 중국의 시문을 공부했는지를 알려주는 기록은 존재하지 않는다. 그러나 김홍도가 40세가 되던 해 말에 그린 〈단원도(檀園圖)〉[그림 7-13]는 그의 지적인 수준과 문인 소양을 알 수 있는 단서를 제공해주고 있어 흥미롭다.

　〈단원도〉는 김홍도가 1784년(정조 8) 말에 그린 작품이다. 당시에 그는 안기찰방으로 근무하고 있었다. 김홍도는 1781년 정조의 어진을 그릴 때 동참화사로 참여하였고 그 공로로 1783년 12월에 안기찰방으로 임명되었다. 1784년 정월에 김홍도는 안기로 내려갔다. 〈단원도〉의 화면 위쪽에 쓰인 김홍도의 제발[21]에 따르면 1784년 12월에 정란이 안기역으로 그를 찾아왔으며 이 둘은 닷새 동안 술을 마시고 이야기를 나누었다고

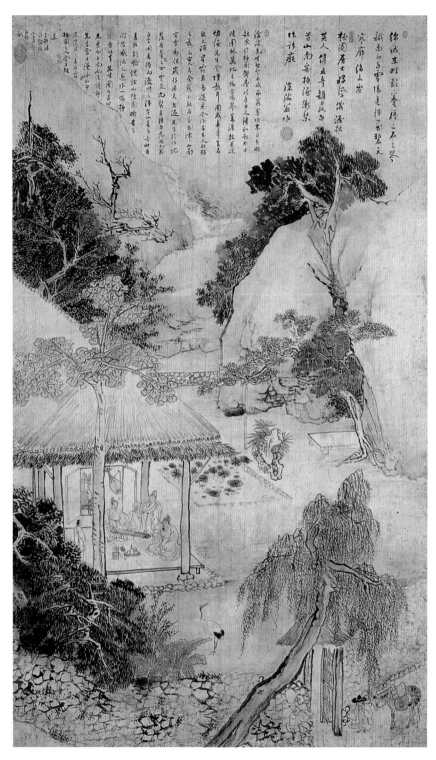

그림 7-13. 김홍도, 〈단원도〉, 1784년, 종이에 수묵 담채, 135.0×78.5cm, 개인 소장

한다. 김홍도는 작별을 아쉬워하며 선물로 〈단원도〉를 그려 정
란에게 주었다.

제발에서 김홍도는 3년 전인 1781년 4월 1일(청화절)에 자
신의 한양 집에서 열린 '진솔회(眞率會)' 모임을 언급하였다. 그
는 당시 정란, 강희언과 함께한 이 모임을 추억하며 감회에 젖
었다. 특히 이미 고인이 된 강희언을 생각하며 슬퍼했다. 이 모
임에서 김홍도는 거문고를 타면서 흥을 돋우었고 강희언은 술
을 권했다. 정란은 백두산과 북쪽 변방을 여행하고 금강산에
오른 후 김홍도를 찾아와서 이들과 즐거운 시간을 보냈다. 3년
이 지나 정란이 안기역까지 찾아오자 김홍도는 매우 기뻐했다.
당시 정란은 눈썹과 수염이 하얗게 셌지만 다음 봄에는 제주도
로 가 한라산에 오르겠다고 할 정도로 기력이 왕성했다.[22]

정란은 남인으로 평생 벼슬하지 않고 처사(處士)로 살았
던 인물이다. 그는 조선 후기 최고의 여행가였다. 정란은 가보
지 않은 곳이 없을 정도로 전국 각지를 유람한 기인(奇人)이었
다.[23] 강희언은 1754년(영조 30)에 운과(雲科: 음양과)에 급제한
뒤 종6품에 이르는 감목관(監牧官)과 천문학겸교수(天文學兼教
授) 등을 지냈다. 그는 도화서 화원은 아니었으나 서양화법을
적용한 〈인왕산도〉[그림 5-3 참조]와 같은 작품을 남길 정도로 그
림에 뛰어났다. 강희언은 강세황과도 가까웠다.[24] 1777년에 김
홍도는 동료 화원이었던 신한평, 김응환, 이인문 등과 함께 한
양 중부동(지금의 종로구 예지동 부근)에 있던 강희언의 집에 머
물며 공사(公私) 간의 그림 주문에 응했다고 한다. 아울러 김홍

그림 7-14. 김홍도,
〈단원도〉의 세부

도가 1778년에 그린《행려풍속도》또한 강희언의 집에 머물면서 제작한 그림이다.[25]

〈단원도〉를 보면 커다란 버드나무 아래에 대문이 보인다. 대문 근처에는 나귀를 옆에 두고 한 인물이 앉아 있다. 이 사람은 아마도 정란을 모시고 온 하인으로 추정된다. 울창한 수목과 파초가 돌담 안쪽에 보인다. 파초 옆에는 학 한 마리가 서 있다. 화면 중앙 왼쪽에 보이는 큰 초가집 마루에서 김홍도, 강희언, 정란이 즐거운 모임을 하고 있다.〔그림 7-14〕 거문고를 연주하고 있는 인물이 김홍도이다. 그 옆에서 부채를 들고 거문고 소리를 감상하고 있는 사람은 강희언이다. 정란 앞에는 지필묵(紙筆墨)과 술병, 술잔이 놓여 있으며 마루 왼쪽에는 시동이 한 명 서 있다. 집 안뜰에는 연잎으로 덮인 연못이 있으며 태호석으로 보이는 구멍 뚫린 바위가 연못 옆에 놓여 있다. 화면 오른쪽 상단에는 거대한 바위가 보인다. 바위 아래에는 돌로 된 테이블인 석상이 놓여 있다. 연못 너머로는 웅장한 바위와 여러 수목이 그려져 있다. 화면의 원경에는 성곽이 나타나 있다. 비록 초가집이기는 하지만 태호석, 석상, 연못이 있는 것으로 보아 김홍도의 생활이 제법 넉넉했음을 살펴볼 수 있다.

이 중 태호석은 당시 가격이 매우 비쌌다. 경화세족들 사

이에서는 태호석을 정원과 서재에 두는 것이 큰 유행이었다. 북경(北京)으로 사신을 간 홍양호(洪良浩, 1724~1802)는 중국에서 4~5척(120~150cm) 크기의 태호석을 구입해왔다. 19세기에 이르면 명문가의 정원이나 서재에 태호석이 하나쯤은 있어야 대접받을 정도로 태호석 수집 열기는 크게 확산되었다. 태호석 수집 열풍이 불자 가짜 태호석을 만드는 일까지 생겼다.[26] 따라서 정원에 보이는 태호석은 당시 김홍도가 상당한 부를 축적했음을 알려준다.[27]

〈단원도〉 중 초가집 안의 방을 보면 벽에 당비파(唐琵琶)가 걸려 있고 서책이 쌓여 있으며 공작의 털이 꽂혀 있는 병이 탁자에 놓여 있다. 태호석과 함께 당비파는 김홍도가 초가집에 살았지만 경제적으로 유복했음을 알려준다. 강세황의 「단원기」에 따르면 "세상 사람들은 누구나 사능의 절묘한 재주에 놀라서 요즈음 사람으로서는 따를 자가 없다고 칭찬하였다. 그리하여 그림을 얻고자 하는 사람이 날로 늘어 비단이 무더기로 쌓이고 재촉하는 사람이 문에 가득하여 미처 잠자고 밥 먹을 시간이 없기에 이르렀다"고 할 정도로 〈단원도〉를 그릴 무렵 김홍도는 최고의 인기 화가였다.[28] 그는 수많은 그림 제작으로 상당한 부를 축적했을 것이다.

김홍도, 강희언, 정란이 가진 진솔회는 모임의 규모도 작고 단출했다. 그러나 김홍도는 이 모임을 중국의 전형적인 아집(雅集) 또는 아회(雅會)와 견주었다. 김홍도 등의 진솔회는 북송시대를 대표하는 문인이었던 사마광(司馬光, 1019~1086)의

아회였던 '진솔회(眞率會)'를 모방한 것이다.[29] 1082년에 문언박(文彦博, 1006~1097), 부필(富弼, 1004~1083), 사마광 등 13인은 당나라의 시인이었던 백거이(白居易, 772~846)가 주도한 향산구로회(香山九老會)를 모델로 모임을 만들었다. 이들은 당시 서경(西京)이었던 낙양(洛陽)에서 기영회(耆英會)를 결성했는데 이것이 낙양기영회(洛陽耆英會)이다. 진솔회는 낙양기영회의 다른 이름이다. 부필, 문언박, 사마광 등은 유명한 정원과 사찰, 명승지에서 자주 아회를 열었다. 진솔회는 후대에 문인 아회의 전형으로 여겨졌다.[30] 김홍도가 사마광이 주도한 '진솔회'를 모델로 강희언 및 정란과 가진 모임을 '진솔회'로 부른 것은 매우 주목할 만하다. 그가 자신이 주도한 소규모 모임을 진솔회로 명명한 것은 스스로에 대한 자부심과 강한 사대부적 취향 및 의식을 가지고 있었음을 알려준다.[31]

김홍도가 강렬한 문인 취향을 가진 인물이라는 사실은 그가 청년기에 주로 사용했던 자(字)인 사능(士能)에서도 엿볼 수 있다. 사능의 정확한 뜻은 현재 알기 어렵다. 사능의 '사'는 독서인, 사대부, 문인을 지칭한다. 사능의 '능'은 능력을 의미한다. 따라서 글자 그대로 '유능한 사대부'라는 뜻이 될 수 있다.[32] 또는 사능을 '물질적인 것에 좌우되지 않고 변함없이 올곧게 처신하는 사대부'로 해석하는 견해도 있다.[33] 한편 사능 중 '사'와 '능'은 서로 상반되는 의미일 수 있다. 사능 중 '사'는 문인, 사대부를 뜻하지만 '능'은 능력, 재주를 의미하기 때문에 기술직 중인을 지칭할 수 있다. 즉, 사능은 중인이지만 사대부를 지

향하는 인물이라는 뜻일 수도 있다. 어쨌든 김홍도의 자인 사능의 '사'에서 그가 지니고 있던 사대부적 취향을 살펴볼 수 있다. 〈단원도〉에는 관지의 마지막에 "단원주인 김사능이 그리다 (檀園主人 金士能畵)"라고 적혀 있는데, 김홍도는 〈단원도〉에서 그의 호인 '단원'을 처음 사용하였으며 이후 50대 초반까지의 그림에 이 호를 즐겨 사용하였다.

단원이라는 호

정확히 언제부터 김홍도가 '단원'이라는 호를 사용했는지는 알수 없다. 그러나 대략 1784년 전후부터 사용하기 시작한 것은 분명하다. 단원이라는 호는 본래 명대(明代)의 문인화가인 이유방(李流芳, 1575~1629)의 호였다.[34] 김홍도는 평소 존경했던 이유방의 호인 단원을 자신의 새로운 호로 삼았다. 1786년 5월에 김홍도는 안기찰방의 임무를 마치고 귀경했다. 그는 단원이라는 새로운 호를 강세황에게 알려주고 「단원기」를 지어달라고 부탁했다. 강세황은 그를 위해 「단원기」를 써주었다. 왜 김홍도는 그 많은 호 중 굳이 이유방의 호인 단원을 자신의 호로 삼은 것일까? 강세황은 「단원기」에서 그 이유를 다음과 같이 설명하였다.

내가 생각하니 단원은 명나라 이장형(이유방)의 호이다. 사능

이 이것을 따서 자신의 호로 삼은 것은 그 뜻이 어디에 있을
까? 그가 고상하고 맑은 문인의 인품과 기묘하고 고아한 그림
의 경지를 사모한 데 지나지 않을 것이다. 지금 사능의 사람됨
은 용모가 빼어나고 아름다우며 정신이 깨끗하여 보는 사람
마다 그가 고상하고 세속을 넘어 세간의 평범한 사람이 아님
을 다 알 수 있다. … 만일 이장형 같은 사람에게 견준다면 벌
써 그보다 훨씬 앞서고 미치지 못함이 없을 것이다.[35]

강세황에 따르면 이유방이 지니고 있었던 문인으로서의
인품과 그림의 우아함을 추종하여 김홍도가 그의 호인 단원으
로 자신의 호를 삼았다고 한다. 그는 이러한 김홍도의 문인 취
향을 강조하면서 김홍도가 고매(高邁)한 인품을 지니고 있어
마치 세속을 초월한 인물과 같았다고 언급하였다. 심지어 강세
황은 김홍도가 인품과 고상한 정신에 있어 이유방보다 낫다고
평가했다.

김홍도가 지닌 문인적 소양과 높은 지적 수준은 이용휴의
「대우암기」에서도 발견된다. 이 글에서 이용휴는 "스스로의 긍
지가 크고 또 그 그림을 가볍게 보지 않음은 대개 그 인품이 아
주 높고 우아하고 운치 있는 선비의 풍이 있기 때문이다. … 김
군은 그 거처의 편액을 '대우(對右)'라 하였으니 고인의 좌도우
서(左圖右書)의 뜻을 취한 것이다. 그림과 글이 따로 나뉘어 행
해진 지 그 얼마이냐? 오늘 다시 합하였으니 양가(兩家)가 모
두 축하할 만하다"라고 하였다.[36] 이용휴의 글에서 주목되는

것은 김홍도가 자신의 화업(畫業)에 큰 긍지를 지니고 있었다는 점이다.

김홍도의 그림을 본 사람들은 그의 그림을 단지 화공의 그림으로 취급하지 않았다. 그 이유는 다름 아닌 김홍도의 인품이 아주 높고 우아했으며 운치 있는 문인의 풍모를 지니고 있었기 때문이다. 당시 사람들은 김홍도를 단순히 그림만 잘 그리는 도화서 화원으로 생각하지 않았다. 이들은 김홍도를 문인적 풍모를 지닌 매우 특별한 화가로 여겼다.

이용휴는 김홍도의 거처에 있었던 '대우'라는 편액에 주목했다. 그는 김홍도를 그림에 대한 재주뿐 아니라 글을 많이 읽어 문인 수준의 지식과 소양을 갖춘 '지식인 화가'로 평가하였다. '좌도우서'는 왼쪽에 그림, 오른쪽에 책(글씨), 즉 주위에 있는 것이 모두 도서(圖書)라는 뜻이며 학문을 숭상하는 문인의 지식 추구를 지칭한다.[37] 이용휴의 글을 통해 김홍도가 단순히 그림에만 정통했던 화가가 아니었음을 알 수 있다. 김홍도는 자신의 그림에 상당한 자부심을 가지고 있었으며 문인화가 수준에 해당하는 지적인 화가였다.

이용휴는 김홍도의 초상화를 보고 쓴 「대우암 김군상찬(對右菴 金君像讚)」에서 다시 한번 김홍도의 문인적 소양을 강조하였다. 그는 "오늘 군의 초상을 대하니 옥 같은 모습, 난초 같은 향기가 들은 바보다 훨씬 낫구나. 이는 한 온아한 군자의 모습이다"라고 하였다.[38] 그는 도화서 화원인 김홍도를 높고 맑은 인품을 지닌 군자로 생각한 것이다.

문인 취향과 의식: 〈포의풍류도〉

김홍도의 〈포의풍류도(布衣風流圖)〉〔그림 7-15〕는 방 안에 단정히 앉아 당비파를 연주하고 있는 한 인물을 그린 작품이다. 이 그림에는 인물 주변으로 쌓아올려진 서책과 다발로 묶인 서화 두루마리들, 중국의 가요(哥窯) 자기로 보이는 쌍이병(雙耳瓶), 청동기인 고(觚)와 정(鼎), 벼루와 먹, 붓과 파초잎, 생황(笙簧)과 칼, 그리고 호리병이 보인다. 고에는 산호(珊瑚), 여의(如意), 종이 두루마리가 꽂혀 있다. 그림의 왼쪽에 쓰여 있는 "종이

358

로 만든 창과 흙벽으로 된 집에 살지만 평생토록 벼슬하지 않고 그 안에서 시나 읊조리며 살고자 한다(紙窓土壁 終身布衣 嘯咏其中)"는 제발에서 보듯 〈포의풍류도〉는 탈속(脫俗)적인 문인의 일상을 간명한 필치로 표현한 작품이다.

현재 〈포의풍류도〉는 김홍도의 자화상 또는 자화상적 성격이 강한 작품으로 간주되고 있다.[39] 특히 현존하는 여러 기록이 알려주듯이 김홍도가 음악에 대한 조예가 깊었으며 세속을 벗어난 신선과 같은 풍모와 호탕한 풍류 정신을 지닌 인물이었다는 점에서 〈포의풍류도〉를 김홍도의 자전적인 측면을 반영한 자화상적 성격의 작품으로 추정할 수 있다.[40] 그러나 〈포의풍류도〉를 김홍도의 자화상 또는 자화상적 성격이 강한 작품으로 파악할 수 있는 구체적인 근거는 존재하지 않는다.

이 그림의 주인공은 사방관(四方冠)을 쓰고 앉아 있다. 방건(方巾), 방관(方冠), 사방건(四方巾)으로도 불리는 사방관은 평상시 집안에서 사대부가 쓰는 관이다. 즉, 사방관을 쓴 사람은 양반이다. 따라서 중인인 김홍도가 이 그림의 주인공이 되기는 어렵다. 그렇다면 〈포의풍류도〉를 김홍도가 그린 이유는 무엇일까?

이 그림에서 주목되는 것은 "종이로 만든 창과 흙벽으로 된 집에 살지만 평생토록 벼슬하지 않고 그 안에서 시나 읊조리며 살고자 한다"는 글이다. 강세황이 「단원기」에서 "지금 사능의 사람됨은 용모가 빼어나고 아름다우며 정신이 깨끗하여 보는 사람마다 그가 고상하고 세속을 넘어 세간의 평범한 사람

이 아님을 다 알 수 있다"라고 한 언급은 〈포의풍류도〉의 성격을 이해하는 데 매우 중요하다.[41]

　　강세황에 따르면 김홍도는 우아한 기품을 지니고 있어 세속의 인물들과는 큰 차이가 있었다고 한다. 아울러 그는 「단원기」에서 김홍도는 "성품 또한 거문고와 피리의 청아(淸雅)한 음악을 좋아하여 꽃 피고 달 밝은 밤이면 때때로 한두 곡조를 연주하여 스스로 즐겼다. … 풍신(風神)이 헌칠하고 우뚝하여 진(晉)나라와 송(宋)나라의 고사(高士) 가운데서나 이 같은 사람을 찾을 수 있을 것이다"라고 하였다.[42]

　　〈포의풍류도〉에 보이는 인물은 당비파를 연주하고 있어 평소 김홍도가 음악을 좋아해 악기를 연주하고 즐겼던 일상생활의 모습과 유사하다. 아울러 비록 누추한 집에 살지만 시를 읊조리며 사는 포의인 이 인물은 마치 고사와 같이 세속을 벗어나 스스로의 삶에 만족하고 있다. 포의는 벼슬하지 않은 사람을 의미한다.

　　〈포의풍류도〉의 인물은 버선을 신지 않고 맨발을 보여주고 있어 흥미롭다. 맨발은 탈속한 경지를 보여주기 위해 김홍도가 의도적으로 표현한 것으로 여겨진다. 이 인물의 왼쪽에는 호리병이 보이며 앞에는 생황이 그려져 있다. 호리병과 생황은 모두 신선과 관련된 물건들이다. 이 점은 〈송하취생도(松下吹笙圖)〉[그림 7-16]에서도 확인된다.

　　이 그림은 소나무 아래에서 호리병을 어깨에 메고 생황을 부는 젊은 신선을 그린 작품으로, 그림 속 신선은 맨발을 하고

360

그림 7-16. 김홍도,
〈송하취생도〉, 18세기
후반, 종이에 수묵 담채,
109.0×55.0cm,
고려대학교박물관 소장

있다.〔그림 7-17〕 따라서 〈포의풍류도〉의 주인공이 맨발을 하고 있으며 주위에 호리병과 생황을 두고 있는 것은 그가 마치 신선과 같이 세속을 초월하여 우아하고 고상한 삶을 살고자 했던 인물이라는 것을 알려준다.

안기찰방으로 근무하던 1784년 8월에 김홍도는 경상감사(慶尙監司) 이병모(李秉模, 1742~1806) 및 지방의 수령들과 함께 안동 북쪽의 청량산(淸涼山)을 유람하였다. 같이 유람을 떠난 흥해군수(興海郡守) 성대중(成大中, 1732~1809)은 김홍도가 퉁소를 부는 모습을 보고 "멀리서 들으면 필시 신선이 학을 타고 생황을 불며 내려오는 것"과 같았다고 했다.[43] 김홍도에 대한 성대중의 언급을 통해 그가 평소에 생황을 불던 신선과 같은 모습을 하고 있었음을 알 수 있다. 〈포의풍류도〉에 보이는 호리병과 생황은 이 그림의 주인공이 김홍도와 마찬가지로 음악을 연주하는 모습이 마치 신선과 같은 인물이었음을 시사한다.

〈포의풍류도〉가 김홍도의 자화상인지는 현재 알 수 없다. 그러나 골동품을 감상하고 서책을 가까이했던 전형적인 문인이자 번다한 세속을 벗어나 고고하게 마치 신선처럼 살고자 했던 인물이 이 그림의 주인공임은 틀림없다. 바로 이 인물은 김홍도가 추구했던 이상적인 문인의 이미지였다고 생각된다.

18세기에는 문인들 사이에서 국내·외의 희귀품, 꽃, 괴석, 골동품, 그림, 글씨 등을 감상하는 풍조가 크게 유행하였다. 이들은 이러한 고급 취미 생활을 맑은 감상을 의미하는 '청상(淸賞)'으로 불렀다. 청상을 하기 위해서는 감상 대상이 필요했는데 이를 청공(淸供)이라고 한다. 즉, 청공은 청상의 도구였다. 청공으로는 중국에서 수입된 값비싼 물품이 큰 인기를 얻었다. 장혼(張混, 1759~1828)은 자신의 소망을 기록한 「평생지(平生志)」에서 거문고, 칼, 먹, 그림, 벼루, 붓, 향, 차, 바둑, 서안(書案), 탁자, 다구(茶具), 매화, 국화, 파초, 서양의 유리병 등 80가지의 청공을 언급했다.44 〈포의풍류도〉에 보이는 서책, 서화, 청동기, 도자기, 벼루, 먹, 붓, 파초잎, 생황, 칼, 호리병은 모두 청공이다. 따라서 김홍도는 당시 문인들이 추구했던 청상에 깊은 관심을 가지고 있었던 것으로 여겨진다. 이 점은 〈단원도〉에 보이는 태호석, 서책, 당비파, 공작털이 꽂혀 있는 병 등을 통해서도 살펴볼 수 있다.

　　본래 김홍도는 그림을 그리던 도화서 화원이었다. 그러나 그는 화공으로 자신이 사람들에게 인식되지 않기를 바랐다. 그는 비록 신분은 중인이었지만 의식과 취향은 문인이었다. 〈단원도〉와 〈포의풍류도〉에 나타난 청공은 그가 당시 문인들이 추구한 고급 취미 생활인 청상을 즐겼으며, 이것을 통해 자신의 문인 지향적 의식과 태도를 드러냈음을 알려준다.45

　　김홍도는 이용휴가 지적했듯이 매우 강한 자아의식을 가진 인물로 스스로에 대한 긍지가 높았다. 강세황 역시 김홍도

가 세속의 인물과 달리 문인적 소양과 지식을 갖춘 지적인 화가였다는 것을 강조했다. 이러한 언급들을 종합해보면 김홍도는 비록 중인 신분으로 도화서 화원직에 있었지만 다른 화원들과 달리 시문에 대한 지식이 상당했으며 그 결과 거의 문인과 같은 인물로 여겨졌다. 그는 자신의 지적 소양과 예술적 재능에 높은 자긍심을 지니고 있었다. 아울러 그는 세속을 벗어나 살던 신선과 같이 기품 있는 사람이었다. 〈포의풍류도〉는 바로 김홍도가 추구했던 문인 취향과 의식을 여실히 드러낸 작품이다. 이 그림은 김홍도의 자화상 여부를 떠나 그가 이상적으로 생각했던 문인의 아취 있는 일상생활을 보여준다. 이 그림을 통해 문인의 세계를 지향했던 그의 내면의식을 살펴볼 수 있다.

중인의 비애

정조 시대를 대표하는 국중 최고의 화가였던 김홍도는 문인 수준의 지적 소양까지 겸비한 지식인 화가였다. 그러나 그는 양반이 아닌 중인이었다. 중인 중에서도 도화서 화원은 낮은 신분의 중인이었다. 같은 중인이라도 역관, 의관, 음양관(陰陽官), 율관(律官)은 잡과(雜科)라는 정식 시험을 보았다. 이들은 고급 기술직 중인이었다. 그러나 도화서의 화원은 그림 업무를 담당한 특수 기술직 중인이기는 했지만 이들에 비해 사회적 지위가

낮았다. 화원은 잡과가 아닌 예조에서 시행하는 실기시험인 취재(取才)를 통해 선발되었다.[46]

비록 김홍도가 정조 시대를 대표하는 최고의 화가였지만 그 또한 중인이라는 신분적 질곡에서 벗어날 수 없었다. 도화서 화원에 대한 사회적 차별은 늘 존재했다. 강세황의 「단원기우일본」을 보면 중인인 김홍도를 무시했던 당시의 세태를 살펴볼 수 있다. 이 글에서 강세황은 "풍류가 호탕해서 매번 칼을 두드리며 비장한 노래를 부른다는 생각에 더러는 강개(慷慨)하여 눈물을 흘린 적도 있었다. 사능의 심정은 아는 자만이 알 것이다. … 세상에 저속하고 옹졸한 사람은 겉으로는 사능과 어깨를 치며 너나들이를 하고 있지만, 그렇다고 사능이 어떠한 인물인지 어떻게 알 수 있으랴!"라고 하였다.[47] 강세황이 이 글을 썼을 때 김홍도는 안기찰방 생활을 마치고 한양으로 돌아온 후였다. 그는 정조의 부름에 대비하여 늘 대궐에서 대기하는 날이 많을 정도로 지근(至近)에서 임금을 모셨던 최고의 도화서 화원이었다.

김홍도는 중인 신분이었지만 종6품인 안기찰방을 지낸 국가 관료였다. 그러나 그를 잘 모르는 사람들은 그의 어깨를 툭 치면서 너나들이, 즉 반말을 하며 김홍도를 무시했다. 이들은 그를 보고 "야, 김홍도" 또는 "이봐, 김홍도"라고 부르며 쉽게 대했다고 강세황은 말하고 있다. 강세황이 보기에 김홍도는 중인이었지만 걸출한 인물이었다. 그는 비범한 그림 재주를 지녔으며 시문과 음악에도 조예가 깊었던 뛰어난 예술가였다. 아울

러 그는 높은 인품과 공손한 태도를 지닌 교양 있고 품행이 세련된 인물이었다. 이 때문에 강세황은 나이와 지위를 잊고 김홍도와 '지기(知己)'로 지냈다.[48]

그러나 세상 사람들은 김홍도의 인품, 예술적 재능, 교양과 지적인 능력을 제대로 알지 못했다. 그들에게 김홍도는 일개 중인 출신의 도화서 화원에 불과했다. 이런 까닭에 저속하고 옹졸한 자들은 김홍도의 어깨를 치면서 함부로 하대했던 것이다. 당시 사회적 관습으로 볼 때 하급 중인에 대한 무시는 일상화되어 있었다. 조선은 신분제 사회였으며 반상(班常)의 질서가 엄격했다. 따라서 사람들이 김홍도를 하대한 것은 결코 이상한 일이 아니었다. 강세황은 이러한 세태에 분노를 드러냈다. 이 분노는 김홍도의 사회적 처지에 대한 연민이었다. '왕의 화가'인 김홍도도 신분제의 한계를 뛰어넘을 수는 없었다.

김홍도에게 신분제 사회의 현실은 참기 어려운 고통이었던 것 같다. 그가 "매번 칼을 두드리며 비장한 노래를 부른다는 생각에 더러는 강개하여 눈물을 흘린 적도 있었다"는 것은 신분제 사회의 냉혹한 현실에 대한 그의 좌절감과 분노의 표출이라고 할 수 있다. 당시 그를 제대로 알고 평가해준 사람은 매우 드물었다. 대부분은 그를 하급 중인으로 무시했다. 이러한 사회적 냉대와 차별 속에서 김홍도가 느낀 것은 분노와 좌절이었을 것이다. 강세황의 언급 중 가장 주목되는 것은 김홍도가 매번 칼을 두드리며 비분강개(悲憤慷慨)한 마음을 표현했다는 것이다.[49] 그는 왜 매번 칼을 치면서 억울하고 슬픈 마음을 달랬

던 것일까?

이 점과 관련해 살펴보아야 할 것은 칼이 지닌 상징적 의미이다. 조선 후기에 중인들 사이에서 칼[劍]은 신분제의 모순에 대한 그들의 불만, 분노, 슬픔, 좌절감, 한(恨)을 대변해주는 상징으로 인식되었다. 홍세태(洪世泰, 1653~1725) 등 많은 중인 출신 시인들의 작품에 칼은 신분제에 대한 이들의 비분강개를 대변하는 상징으로 자주 등장한다. '칼집 속의 칼[匣中劍]'과 같은 용어는 타고난 재주와 능력이 있었지만 중인이라는 신분 때문에 사회적으로 크게 쓰이지 못하는 이들의 울분과 분노를 표현한 것이다.[50] 본래 칼은 칼집 속에 있어서는 안 된다. 칼집 속의 칼은 무용지물이다. 칼은 칼집을 벗어나 휘둘러질 때 비로소 그 진가를 발휘한다. 칼집 속에서 스스로 우는 칼은 능력은 있지만 세상에 쓰이지 못하고 방치된 중인들을 지칭한다.

17세기 후반에 활동한 중인 시인인 최승태(崔承太)는 「공산의 객사에서 느낀 바를 써서 아들 세연에게 주다(公山客舍書懷寄世衍)」라는 시에서 "보배로운 책은 좀이 슬어 먼지 일고 오래된 검은 푸른 녹이 끼어 있는데, 쓸쓸히 이루어놓은 것 없어 천한 보통 사람들에게 비웃음받는다(寶書落蠹粉 古劍生苔碧 廓落無所成 取笑褐寬博)"라고 자신의 처지를 한탄했다.[51] 비록 중인이었지만 최승태는 많은 책을 읽어 학식이 높았다. 그러나 누구도 그를 주목하지 않았으며 중인이었기 때문에 그는 제대로 된 벼슬도 할 수 없었다. 세월이 지나 읽던 책은 방치되어 먼지가 쌓이고 좀이 슬었으며 칼도 푸른 녹이 끼어버렸다. 녹이 낀 칼은

무용지물로 버려야 할 물건이다. 최승태는 학식과 재주가 있었지만 사회적으로 쓰이지 못해 좀이 슨 책, 녹이 낀 칼과 같은 신세가 되었다. 그러자 시정의 천한 자들까지 그를 비웃었다.

이득원(李得元, 1600~1639)은 "밤에 걸어두면 용처럼 으르렁대고 낮에 어루만지면 한낮에도 싸늘하다. 우레 치면 문득 미쳐 날뛰어 빈산의 귀신처럼 울부짖는다. 이 칼 대체 어디에 쓰리오?"라며 세상에 아무런 쓸모가 없는 자신의 불우하고 처량한 신세를 칼에 의탁해 표현했다.[52] 이처럼 칼은 신분제의 모순으로 인해 생겨난 중인들의 '불평으로 가득한 마음(不平之氣)'을 드러내는 신분 갈등의 상징물이었다.[53] 차좌일(車佐一, 1753~1809)은 중인들이 천대받던 세태를 보며 "영원토록이 나라 사람이 되지 않겠다"고 자신의 분노와 울분을 토해냈다.[54]

김홍도도 여타의 중인과 다를 바 없었다. 당시 최고의 화가였지만 그 역시 중인에 대한 사회적 무시와 차별을 늘 받으며 살았다. 이 점을 고려하면 김홍도가 마음이 울적한 날 매번 칼을 두드리며 강개한 감정을 토로하고 눈물을 흘렸던 이유를 이해할 수 있다. 중인인 김홍도에게 칼은 곧 그 자신이었다. 마음속에 쌓였던 비분강개한 마음, 즉 신분제에 대한 강한 불만 때문에 김홍도는 칼을 두드리며 울었던 것이다. 결국 자신들의 재주가 세상에 제대로 쓰이지 못하는 것이 중인 지식인들의 가장 큰 불만이었다.

신분제에 대한 김홍도의 불만은 그가 50대 전반에 사용했

던 인장 중 하나인 '천생아재필유용(天生我才必有用)'을 통해서도 살펴볼 수 있다.[55] 이 인장의 의미는 "하늘이 나에게 재주를 주었으니 반드시 (나의 재주는) 쓰임이 있을 것이다"이다. 왜 김홍도는 굳이 이러한 인장을 사용한 것일까? 김홍도는 자긍심이 매우 강했던 인물이다. 아울러 그는 문인적 소양과 학식도 두루 갖추었다. 그러나 결국 김홍도는 도화서 화원에 불과했다. 아무리 몸부림쳐도 그는 중인 신분을 벗어날 수 없었다. 이러한 상황에서 "하늘이 나에게 재주를 주었으니 반드시 (나의 재주는) 쓰임이 있을 것이다"는 자신의 능력이 제대로 쓰이지 못하는 현실에 대한 그의 한탄이었다.

이 인장을 사용했을 때 그는 도화서 화가로서 최고의 시절을 보내고 있었다. 50대 전반이었던 1795~1800년에 김홍도는 정조의 화성 행차 및 화성성역과 관련된 여러 그림 작업을 총괄한, 명실상부한 '왕의 화가'였다. 그러나 그 또한 중인의 한계를 넘어서지 못했다. 사실 '천생아재필유용' 인장은 그 내용상 김홍도가 젊은 시절에 사용했어야 마땅하다. 그런데 50대 전반에 그가 이 인장을 사용했다는 것은 매우 역설적이다.

신분제적 모순에 대한 김홍도의 불만과 관련해 주목되는 또 다른 자료는 《단원유묵첩》 중 다음 글이다.

천하의 일에 대해서는 입을 다물고
깊은 심사 자주 거문고 줄에 담아보네.

문장으로 세상에 이름이 남아도 해가 될 뿐이며

부귀의 지극함도 거짓되고 수고로우니

어찌 산속 고요한 밤 향 피우고 앉아

소나무 소리 들음만 하리오.[56]

김홍도는 당송시를 공부하여 중국 시문에 대한 지식과 소양을 갖춘 지식인 화가였다. 그런데 "문장으로 세상에 이름이 남아도 해가 될 뿐"이라는 말은 신분제의 질곡 속에서 중인이었던 김홍도가 아무리 문인과 같은 사람이 되려고 노력해도 이것은 결국 불가능하다는 자기 고백이라고 할 수 있다. 중인으로서 김홍도가 느낀 비애감과 관련해 "천하의 일에 대해서는 입을 다물고 깊은 심사 자주 거문고 줄에 담아보네"라는 구절은 그 의미가 매우 심중하다. "깊은 심사"는 마음속에 오랫동안 자리한 신분제 사회에 대한 그의 분노와 절망감이었다.

그런데 김홍도는 왜 이 깊은 심사를 거문고 줄에 담아본 것일까? 중인 시인들에게 칼과 함께 거문고는 능력은 있지만 사회적으로 무용지물에 불과했던 자신들의 불우한 처지를 상징하는 물건이었다. 최기남(崔奇南, 1589~1671)은 "고분(孤憤)한 심정으로 쌍검을 바라보고, 깊은 속마음을 거문고에 맡겼노라"라고 하면서 칼과 거문고에 빗대어 자신의 울분을 토로했다.[57] 최기남과 마찬가지로 김홍도도 거문고를 타면서 오랜 슬픔을 삭였다.

이처럼 김홍도는 문인이 되고자 노력했던 인물이다. 그가

지향했던 삶은 문인의 삶이었다. 그러나 그가 추구했던 문인의 세계, 즉 그의 자아의 영역은 결국 중인이라는 신분의 벽을 넘을 수 없었다.

인생의 가을: 〈추성부도〉

김홍도의 만년은 쓸쓸했다. 1800년 자신의 최대 후원자였던 정조의 갑작스러운 죽음은 그에게 일대 충격이었다. 정조의 사후 노론 벽파가 정권을 장악하고 영조의 계비였던 정순왕후 김씨가 수렴청정(垂簾聽政)을 시작하면서 정국은 일거에 급변했다. 이러한 새로운 정국은 김홍도의 일상에도 큰 변화를 가져왔다.

1783년(정조 7) 정조는 도화서 화원 중 우수한 자들을 선발하여 자비대령화원으로 삼았다. 선발된 자비대령화원들은 1년에 4번 인사고과용 시험인 녹취재를 치렀다. 그런데 김홍도는 자비대령화원이 아니었다. 정조는 아예 김홍도를 열외 화원으로 삼아 궁중의 모든 회화 관련 일을 맡겼다. 즉, 정조의 치세 내내 김홍도는 궁중 최고의 화원이었다.

그런데 1804년(순조 4) 5월 5일 김홍도는 생애 처음 자비대령화원으로 선발되어 이후 다른 자비대령화원들과 함께 녹취재에 응하게 되었다.[58] 정조가 살아 있을 때 늘 녹취재에서 열외가 되어 자비대령화원 위에 존재했던 '화원 중의 화원'이

었던 김홍도에게 이러한 조정의 조치는 큰 충격이었을 것이다. 그에게 자비대령화원으로 선발된 것은 수모였다. 이때 김홍도의 나이 60세였다. 환갑이 다 된 그가 젊은 자비대령화원들과 함께 녹봉직을 받기 위해 인사고과용 시험을 치렀다는 것을 생각해보면 당시 그가 느꼈을 수치심과 모멸감이 어떠했을지 짐작이 된다. 이런 이유에서인지 1805년 이후 김홍도는 자주 병고에 시달렸다.

1805년 11월 29일 김생원이라는 사람에게 보낸 편지글에서 김홍도는 "못난 아우는 가을부터 위독한 지경을 여러 차례 겪고 생사 간을 오락가락하였으니 오랫동안 신음하고 괴로워하는 중에 한 해의 끝이 다가오매 온갖 근심을 마음에 느끼지만 스스로 가련해한들 어쩔 수 없습니다"라고 병고에 시달리는 자신의 처지를 토로하였다.[59] 이때는 김홍도가 자비대령화원으로 선발된 지 1년 6개월이 지난 시점이었다.

자비대령화원으로 활동하며 김홍도는 극심한 스트레스에 시달린 것 같다. 1805년 8월 19일에 김홍도는 생애 마지막으로 녹취재를 보았다.[60] 이 녹취재 이후 김홍도의 건강은 급속히 악화된 것 같다. 3개월이 조금 지나 김홍도가 김생원에게 편지를 보냈을 때 그는 이미 생사를 오갈 정도로 몸이 아픈 환자였다. 정조가 죽은 후 김홍도에게 불어닥친 시련은 혹독했다. 국중 최고의 화가에서 일개 자비대령화원으로 전락한 현실은 그가 감당하기에는 너무도 벅찼다.

김생원에게 편지를 보낸 후 20일 정도 지난 12월 19일 아

들 연록(延祿: 김양기)에게 보낸 편지에서 김홍도는 여전히 병고에 시달리는 자신의 서글픈 처지를 이야기하고 있다. 이 편지에서 그는 선생님 댁에 보내는 삭전(朔錢), 즉 아들의 한 달치 교육비를 제대로 보낼 수 없는 상황을 한탄하고 있다.[61]

김양기는 김홍도가 연풍현감으로 재직할 때 낳은 귀한 늦둥이 아들이었다. 그에게 김양기는 눈에 집어넣어도 아프지 않을 사랑하는 아들이었다. 1792년에 김홍도는 연풍 지역의 가뭄을 해소하고자 기우제를 올리려고 상암사(上庵寺)를 찾았다. 상암사는 연풍현의 동쪽에 위치한 공정산(公正山 또는 公靜山)의 중턱에 있는 사찰이다. 당시 김홍도는 나이가 마흔여덟이었지만 후사(後嗣)가 없었다. 김홍도는 불상에 새로 금칠을 하는 일과 불화 조성을 위해 상암사에 크게 시주를 하고 아들을 얻기를 빌었다. 이후 태어난 아들이 김양기이다. 연록은 김양기의 아명(兒名)으로 '연풍에서 현감으로 재직하며 녹을 받던 시절에 얻은 아들'이라는 뜻이다.[62] 김홍도에게는 김양기의 누나인 딸이 한 명 있었다. 김홍도가 중환(重患)에 시달릴 때 딸은 과부였으며 또한 병세가 위독할 정도로 아팠다고 한다.[63] 불행의 연속이었다. 이와 같이 김홍도의 만년은 비참했다.

이해 동지가 지난 3일 후에 김홍도는 그의 생애 최후의 역작인 〈추성부도(秋聲賦圖)〉[그림 7-18]를 완성했다. 김생원에게 보낸 편지의 날짜는 11월 29일이다. 즉, 김홍도는 〈추성부도〉를 그린 후, 또는 그리는 와중에 김생원에게 편지를 보낸 것이다. 앞에서 살펴보았듯이 이 편지에서 김홍도는 생사를 오갈 정

그림 7-18. 김홍도,
〈추성부도〉, 1805년,
종이에 수묵 담채,
56.0×214.0cm,
국립중앙박물관 소장
(구 삼성미술관 리움 소장)

도로 위중한 병을 앓았다고 토로했다. 다시 말해 〈추성부도〉를 그리기 바로 직전 그는 목숨이 위태로울 정도로 아팠던 것이다. 병중에 있던 김홍도는 오랫동안 신음하고 괴로워했으며 마음은 온갖 근심 걱정으로 무거웠다. 게다가 과부가 된 딸 또한 병세가 위독했다. 김홍도는 인생 최악의 시간 속에 있었다.

〈추성부도〉는 북송의 저명한 문인인 구양수(歐陽脩, 1007~1072)가 지은 「추성부(秋聲賦)」를 주제로 한 그림이다.[64] 「추성부」는 어느 날 구양수가 책을 읽다가 서남쪽으로부터 들려오는 소리를 듣고 놀라 동자에게 무슨 소리인지를 물은 이야기로 시작된다. 구양수는 동자를 통해 이것이 나무를 스치며 지나가는 바람 소리라는 것을 듣고 조락(凋落)의 계절인 가을을 맞아

자연은 영원히 지속되는데 인간의 삶은 유한하다는 사실에 절
망한다. 그는 붉은 얼굴이 마른나무같이 시들어버리고 까맣던
머리도 백발이 되어버리는 인간의 삶을 생각하면서 인생무상
이라는 진리를 깨닫는다. 구양수가 가을의 소리를 통해 성찰한
영속적인 자연과 유한한 인간의 운명, 아울러 자연의 순환에
순응해야 하는 인간의 삶에 대해 적은 것이 「추성부」이다. 김
홍도는 〈추성부도〉 말미에 구양수의 「추성부」 일부를 직접 써
넣었다.[그림 7-19]

　　〈추성부도〉를 살펴보면 화면의 오른쪽에는 메마른 가을
산이 그려져 있다. 김홍도는 거대한 각진 바위산을 화면의 시
작 부분에 그렸는데 화면 끝에도 이와 유사한 바위 언덕이 보

그림 7-19. 김홍도, 〈추성부도〉의 세부

인다. 서로 대각선 방향으로 바위산과 바위 언덕이 조응하면서
화면을 압도하고 있다.〔그림 7-20〕

그림 7-20. 김홍도,
〈추성부도〉의 세부

　　중앙에는 중국식 초옥(草屋)이 나타나 있으며 둥근 창 안
으로 책을 읽다가 밖을 쳐다보는 구양수가 보인다. 초옥 앞의
나무 아래에는 동자가 그려져 있다. 동자는 바람 소리가 들려
오는 화면 왼쪽의 나무들을 손으로 가리키고 있다. 구양수는
책을 읽다 소리가 나자 동자에게 무슨 소리인지 나가서 살피
라고 하였다. 이에 밖으로 나간 동자는 "별과 달이 밝게 빛나고
하늘엔 은하수가 걸려 있으며 사방에는 인적이 없으니 그 소리

그림 7-21. 김홍도,
〈추성부도〉의 세부

는 나무 사이에서 나고 있습니다"라고 답했다.[65] 구양수와 동
자의 모습은 바로 이 장면을 그린 것이다.[그림 7-21] 초옥 뒤편
에는 구멍 뚫린 태호석이 자리 잡고 있다. 그 옆에는 목을 빼고
있는 학 두 마리가 보인다. 마당의 낙엽수들은 왼쪽에서 불어
오는 바람에 흔들리고 있다. 아울러 바닥에는 떨어진 낙엽들이
이곳저곳으로 흩날리고 있다. 화면 왼쪽 언덕에는 나무가 두
그루 서 있으며 그 옆으로 대나무에 둘러싸인 초가집이 나타나
있다. 하늘에 떠 있는 차가운 달은 늦가을 바람 부는 날의 쓸쓸
함을 더해주고 있다.

김홍도는 갈필(渴筆)을 적극적으로 사용하여 가을밤의 스산한 분위기를 잘 표현해냈다. 갈필은 마른 붓질을 말한다. 대각선 방향으로 포치(布置)된 바위산과 언덕은 초옥과 마당을 감싸주고 있으며 구양수와 동자를 화면 구성상 중심 장면으로 부각시키는 배경 역할을 하고 있다. 김홍도는 메마른 갈필을 통해 가을날의 쓸쓸함, 차가운 공기와 매서운 바람, 처연한 달빛, 앙상한 나무들을 성공적으로 그려냄으로써 「추성부」를 통해 구양수가 전하고자 했던 노년의 비애와 인생무상이라는 메시지를 효과적으로 전달하고 있다. 특히 그는 마른나무들 사이로 거칠게 불어오는 매서운 바람 소리를 효과적으로 시각화했다. 흔들리는 나무들과 마당에 나부끼는 가을 나뭇잎을 통해 김홍도는 가을의 바람 소리를 표현해냈다. 이는 천재 화가의 놀라운 솜씨라고 할 수 있다.〔그림 7-22〕

표면상 〈추성부도〉는 구양수의 문학작품인 「추성부」를 그린 것이다. 그러나 실제로는 자신의 이야기를 〈추성부도〉를 통해 그는 전하고 있다. 결국 〈추성부도〉는 병고에 시달리며 다가오는 죽음을 예감했던 김홍도가 남긴 만년의 자전적 그림이다. 생사를 여러 번 오가는 위독한 병세에도 불구하고 김홍도는 자신의 인생을 뒤돌아보고 다가올 죽음을 맞이할 준비를 한 것 같다.

국중 최고의 화가로 국왕 정조로부터 극진한 대우를 받았던 김홍도는 이제 인생의 마지막 순간에 서 있다. 화가가 그림으로 전한 생애 마지막 마음의 풍경이라는 측면에서 동아시아에

그림 7-22. 김홍도, 〈추성부도〉의 세부

서 그려진 어떤 〈추성부도〉도 김홍도의 이 작품을 능가하지 못한다. 다가오는 죽음의 시간 속에서 김홍도는 사력을 다해 이 그림을 완성하였다. 〈추성부도〉는 그가 남긴 최후의 역작이었다.

죽음을 기다리는 시간

김홍도가 아들 김양기에게 편지를 쓴 것은 〈추성부도〉를 그린 지 얼마 안 된 1805년(순조 5) 12월 19일이었다. 1788년 3월 7일에 북악산 기슭의 대은암(大隱巖)에서 김홍도와 같이 아회를 가졌던 심상규(沈象奎, 1766~1838)는 이해에 전라도관찰사(전라감사)로 재직하고 있었다.[66] 그는 1805년 12월 31일 형조판서인 서용보(徐龍輔, 1757~1824)에게 보낸 편지에서 "김홍도가 굶주리고 아픈 상태로 취식(取食)을 위해 이곳에 왔다. … 어렵고 딱하기가 이와 같으니 동국의 타고난 재주로 가당치도 않다"고 하였다.[67] 이 편지를 통해 김홍도가 1805년 말에 전라감영이 있는 전주에 있었음을 알 수 있다. 이후 김홍도에 관한 다른 기록이 없는 것을 보면 아마도 얼마 후 그는 전주에서 사망한 것 같다.

1805년 11월과 12월에 김홍도는 병으로 삶과 죽음을 오가는 위중한 상황에 처해 있었다. 즉, 당시 김홍도는 죽음을 기다리는 시간을 보내고 있었다. 죽음에 직면한 그는 무슨 생각을 했을까? 죽기 전 김홍도의 내면을 이해하는 데 중요한 그림

이 바로 〈염불서승도(念佛西昇圖)〉[그림 7-23]이다. 이 그림을 보면 어떤 노승(老僧)이 연꽃과 연잎으로 장식된 구름 방석에 앉아 하늘로 날아가고 있다. 정좌해 눈을 감고 있는 노승의 뒷모습을 김홍도는 예리하게 포착하여 그렸다. 머리에는 보름달 같은 두광(頭光)이 나타나 있다. 화면에는 정적인 분위기가 가득하다. 그는 옅은 먹으로 노승의 뒷머리를 표현해냈는데 간단한 선염만으로도 노승의 삭발한 머리가 주는 서늘한 느낌을 생생하게 전달하고 있다. 정좌한 채 서방극락 세계로 가는 노승의 죽음 직전의 순간이 화면에 잘 나타나 있다.

김홍도는 왜 이 그림을 그린 것일까? 〈염불서승도〉와 같은 그림을 원한 사람은 누구일까? 이 그림은 사찰의 승려들 또는 불교 신자들이 원했던 그림 중 하나일까? 사찰이나 불교 신자들이 원했던 그림은 부처나 보살을 그린 그림들이었다. 한 노승이 맞이한 입적(入寂)의 순간을 그린 그림을 원하는 사람이 과연 있었을까? 이런 상황을 고려해볼 때 〈염불서승도〉는 김홍도가 자신을 위해 그린 자화상과 같은 그림이라고 여겨진다. 화면 왼쪽에 보이는 관서인 '檀老(단로)'는 단원 김홍도가 늙어서 그렸다는 의미이다. 아마도 이 그림을 그린 시점은 〈추성부도〉를 그린 시기와 거의 비슷할 것 같다.

여러 번 위중한 병으로 생사를 오간 김홍도에게 죽음은 낯선 일이 아니었다. 그는 병중에서 죽음에 대해 많은 생각을 했을 것이다. 자신의 죽음이 곧 다가온다는 것을 그는 잘 알고 있었다. 입적이라는 주제를 지닌 〈염불서승도〉에 보이는 노승의 모습은 다가오는 죽음을 기다리는 김홍도의 모습과 큰 차이가 없다. 눈을 지그시 감고 구름 위에 올라 입적의 순간을 맞이하는 노승의 뒷모습에서 김홍도가 맞이했던 인생 최후의 순간이 겹치는 느낌을 받는다.

죽음의 시간을 맞이하고 있던 김홍도와 관련해서 주목되는 또 다른 작품은 〈탑상고사도(榻上高士圖)〉[그림 7-24]이다. 화면 중앙에는 넓은 평상이 놓여 있고 그 위에는 구부정한 자세를 취하고 무엇인가에 몰두한 듯 깊은 생각에 잠겨 있는 노인이 그려져 있다. 생각에 잠겨 있는 노인의 좌우로는 받침대 위

그림 7-24. 김홍도, 〈탑상고사도〉, 1806년 이전, 비단에 수묵, 26.0×19.7cm, 개인 소장

에 놓여 있는 향로와 화병이 그려져 있다. 화병 옆에는 괴석이 나타나 있으며 화면 전경에는 거대한 태호석이 보인다. 노인 뒤로는 연꽃과 연잎을 방석처럼 깔고 앉아 있는 노승을 그린 그림이 보인다.

그런데 이 노승의 자세와 연꽃, 연잎으로 이루어진 방석을 보면 이 '그림 속의 그림'이 다름 아닌 〈염불서승도〉에 그려진 노승의 정면 모습일 수도 있다는 생각이 든다. 즉, 〈염불서승도〉에 그려진 노승의 앞모습이 바로 이 그림일 가능성이 있다. 〈탑상고사도〉에 보이는 노승의 모습이 〈염불서승도〉에 그려진 노승의 앞모습일 경우 〈염불서승도〉는 김홍도가 자신을 위해 그린 그림일 가능성이 훨씬 높아진다. 아울러 평상에 앉아 있는 노인 역시 김홍도라고 추정해볼 수 있다. 이 가능성을 인정할 수 있다면 〈탑상고사도〉 안에 보이는 그림 속의 그림은 또 다른 〈염불서승도〉라고 할 수 있다. 〈염불서승도〉를 배경으로 깊은 생각에 몰두하고 있는 노인을 김홍도로 가정할 경우 이 노인을 통해 김홍도의 최후 모습을 살펴볼 수 있다.

곧 다가올 죽음을 기다리며 온갖 근심으로 번민하던 그에게 〈염불서승도〉는 하나의 큰 위안이었을 것이다. 편안한 죽음을 맞이하고 세속의 번뇌로부터 해방되어 서방 극락정토로 가고 싶었던 김홍도는 〈염불서승도〉를 통해 스스로를 위로하고자 했던 것 같다. 국중 최고의 화가로 명성을 날렸던 천재 화가에게도 죽음은 피할 수 없는 운명이었다.

김홍도와 18세기 후반의 동아시아 회화

<div style="text-align:right">8</div>

건륭제와 청대 화원

18세기 후반 조선에서 김홍도는 타의 추종을 불허하는 최고의 화가였다. 그런데 김홍도는 단지 조선을 대표하는 최고 화가에 그치지 않았다. 그는 18세기 후반 동아시아에서도 가장 뛰어난 화가 중 한 명이었다고 해도 과언이 아니다. 그렇다면 당시 중국과 일본 화단(畫壇)의 상황은 어떠했을까?

김홍도가 살았던 시기에 중국을 다스린 황제는 건륭제(乾隆帝, 재위 1736~1795)였다. 그는 다른 어떤 황제들보다 궁정회화(宮廷繪畫)에 관심이 높았다. 1735년에 등극한 건륭제는 그 다음 해에 오랫동안 중국에서 사라졌던 화원(畫院) 제도를 부활시켰다. 황실과 궁정을 위한 공식 작화(作畫) 기구였던 한림

도화원(翰林圖畵院)은 984년에 설립되어 이후 북송·남송시대 회화 발전에 주도적인 역할을 했다. 그런데 남송이 멸망한 이후 공식적인 차원에서 화원은 사라졌다.[1] 원(元)나라의 경우 화국(畵局)과 같은 기관이 설치되었으나 전문적인 직제를 갖춘 송대 화원과 같은 궁정회화 전문 기구는 존재하지 않았다.[2] 명대(明代)에도 인지전(仁智殿), 무영전(武英殿), 문화전(文華殿)에 전국에서 선발된 전문 화가들을 배속시켜 황제의 어람용 그림과 궁궐 장식화, 관청용 회화 등을 제작했지만 근본적으로 송대 화원과 같은 공식적인 궁정 작화 기구는 존재하지 않았다.[3]

명 조정은 지방의 저명한 화가들을 초치(招致)하여 금의위(錦衣衛) 소속의 무관 벼슬을 주고 일정 기간 궁정화가로 고용했다. 고용 기간이 종료되면 이들은 집으로 돌아가 본업에 종사했다. 따라서 명대에는 송대와 같이 하급 관료로서 일정한 녹봉을 받고 상시적으로 근무했던 궁정화가는 존재하지 않았다.[4]

이러한 비상시적인 화원 제도는 청대에도 그대로 이어졌다. 1689년에 단행된 강희제의 제2차 남순(南巡)을 7년에 걸쳐 200m가 넘는 12권의 두루마리 그림으로 그린 왕휘(王翬, 1632~1717)의 경우 평생을 자신의 고향인 상숙(常熟) 지역의 우산(虞山)에서 보냈다. 왕휘는 1691년 황명을 받고 자금성(紫禁城)에 입궐하여 1698년까지 7년 동안 궁정화가로서 자신의 제자, 조수들과 함께 〈강희남순도권(康熙南巡圖卷)〉[그림 8-1] 제작에 매진했다. 1698년 〈강희남순도권〉 제작을 마친 왕휘는 자신의 고향으로 돌아와 직업화가로서 여생을 마쳤다.[5] 왕휘의

그림 8-1. 왕휘 등,
〈강희남순도권〉(부분),
제3권, 1691~1698년,
비단에 채색,
67.9×1,393.8cm, 미국
메트로폴리탄박물관(The
Metropolitan Museum
of Art) 소장

경우에서 살펴볼 수 있듯이 명·청대에는 송대 화원과 같은 제도적인 차원의 궁정 작화 기구가 존재하지 않았으며 황실과 조정이 필요에 따라 저명한 화가들을 일정 기간 고용한 '계약제 화원 제도'가 운영되었던 것이다.

이러한 일시적인 궁정화가 고용 방식은 건륭제가 등극하면서 근본적인 변화를 겪게 되었다. 건륭제 시기 청은 정복전쟁을 통해 한족(漢族), 만주족, 몽골족, 티베트족, 회족(回族) 등 오족(五族)을 포괄하는 세계제국인 대청제국으로 변모하였다.[6] 건륭제 시기는 강희·옹정(雍正) 연간과는 비교할 수 없을 정도로 제국의 영토가 엄청나게 늘어났다. 청은 주변 민족을 복속시켰는데 그 결과 인구 또한 급속히 증가했다. 건륭제는 대청제국의 구성 방식인 '만주(滿洲)', '직성(直省: 중국 본토)', '번부(藩部: 외몽골, 신강, 티베트)'의 삼분(三分)체제에 기반해 나라를

다스렸다. 확대된 영토와 급속한 인구 증가로 효율적인 제국의 지배 방식과 새로운 군주상(君主像) 개발이 건륭제의 시급한 과제가 되었다.

이러한 새로운 변화에 대응하여 건륭제는 1736년 남송 이후 사라졌던 화원을 부활시켰으며 다수의 유능한 궁정화가를 육성했다. 그는 궁정회화를 적극적으로 활용해 자신의 정치적 이미지를 만들어 나갔다. 건륭제는 유교적 천자(天子)로서의 이미지, 만주·몽골족 등을 지배하는 대칸(大汗)으로서의 이미지를 비롯해 중앙(내륙)아시아 지역을 포괄하는 거대 제국에서 티베트불교를 이용하여 종교적으로 지배하는 법륜왕(法輪王)으로서의 이미지 등 자신의 다양하고 복합적인 군주 이미지를 창조했다. 그리고 그는 이들 이미지를 정치적으로 적극 활용했다. 궁정화가들은 건륭제의 요청에 따라 다양한 방식으로 그의 정치적 이미지를 그림으로 만들었다.[7]

1736년에 건륭제는 궁정 작방(作房)인 양심전(養心殿) 조판처(造辦處) 내에 화원처(畫院處)를 설치하여 궁정회화 제작을 담당하도록 했다. 양심전 조판처는 자명종을 위시한 각종 기물, 가구 등 황실과 궁정의 필요 물품 제작을 총괄했던 기관이다. 화원처는 법랑처(琺瑯處)에 귀속될 때까지 궁정회화 제작을 주도했다. 건륭제는 화원처와 함께 원명원(圓明園) 내에 여의관(如意館)을 설치해 주요 궁정회화 제작을 담당하도록 했다.[8] 1762년 화원처가 법랑처로 병합되자 여의관이 화원처를 대신해 궁중회화 제작을 담당했다.

건륭화원(乾隆畵院)에 소속된 화가들은 화화인(畵畵人)으로 불렸으며 1등, 2등, 3등 화화인의 구별이 있었다. 화화인은 많은 월급을 받았으며 회화 작품 제작의 공로로 보너스에 해당하는 장려금을 비단이나 은으로 하사받기도 했다. 송대 화원의 경우 주로 연치(年齒)를 기준으로 궁정화가들의 직책 승급이 이루어졌다. 반면에 건륭화원에서는 능력 위주로 화원들의 고과가 이루어졌다.

주세페 카스틸리오네(Giuseppe Castiglione, 중국명 낭세녕 郞世寧, 1688~1766) 등 예수회 선교사 출신의 화가들은 '특별한 궁정화가'로 대우받았다. 특히 카스틸리오네의 경우 관등 3품(品)에 해당되는 '봉신원경(奉宸苑卿)'의 직책을 제수받을 정도로 건륭제의 신임이 두터웠다.[9] 카스틸리오네는 예수회 선교 목적으로 중국에 왔지만 건륭제의 궁정화가로 일생을 마쳤다. 그는 건륭제의 초상화는 물론 각종 궁정회화를 그렸다.

그가 그린 〈초록도(哨鹿圖)〉[그림 8-2]는 사슴 사냥을 위해 청나라 황실의 사냥터인 목란(木蘭, Mulan) 일대의 산악 지역을 통과하는 건륭제와 신료, 군병들의 행렬 장면을 보여준다. 이 그림에서 볼 수 있듯이 그는 청대 궁정화가들에게 명암법 등 서양화법을 전수하여 청대 회화에 새로운 전기를 마련했다. 카스틸리오네를 통해 서양화풍과 중국의 전통 화풍이 결합된 '중서합벽(中西合璧)'의 새로운 화풍이 청대 궁정회화의 주류가 되었다.[10]

화원 소속의 궁정화가들 이외에 관료로서 그림에도 뛰

그림 8-2. 주세페
카스틸리오네, 〈초록도〉,
1741년경, 비단에 채색,
267.5×319.0cm, 중국
베이징 고궁박물원 소장

어났던 화가 집단인 '한림(翰林)화가' 또는 '사신(詞臣)화
가'들이 있었다.[11] 추일계(鄒一桂, 1686~1772), 동방달(董邦
達, 1699~1769), 전유성(錢維城, 1722~1772), 장약애(張若靄,
1713~1746) 같은 관료들은 화원 소속의 궁정화가들과는 달리
건륭제의 측근으로 황제의 명에 따라 전통적인 문인 스타일의
산수화와 화조화를 제작했으며 건륭제의 서화 감식(鑑識)에 고
문(顧問) 역할을 담당하기도 했다.

청대 궁정회화의 정치적 성격

왜 건륭제는 궁정회화에 이토록 많은 관심을 가진 것일까? 그 근본 이유는 무엇일까? 간단하게 이야기하면 건륭제에게 있어 궁정회화는 단순히 감상용 그림이 아니라 정치적 수단이었다. 그에게 궁정회화는 자신의 정치적 메시지를 전달하고 어떻게 제국을 통치하고 있는가를 보여줄 수 있는 매우 효과적인 시각 매체였다.

건륭제는 먼저 한인들을 위해 학자 군주, 즉 유교적 천자로 자신의 이미지를 만들었다. 만주족은 중국을 정복하는 과정에서 수많은 반청(反淸) 세력과 대결해야 했다. 건륭제는 만주족의 중국 지배를 의식해 한인들에게 자신이 인과 덕을 겸비한 자애로운 천자로 인식되기를 희망했다. 전통적으로 중국의 천자는 학자였다. 따라서 그는 궁정화가들을 동원해 자신을 학자 군주로 표현한 다수의 궁정회화를 제작했다.〔그림 8-3〕 중국

그림 8-3. 작가 미상, 〈건륭고장상(乾隆古裝像)〉, 18세기 중반, 종이에 채색, 95.7×101.0cm. 중국 베이징 고궁박물원 소장

의 천자가 학자라면 만주족의 대칸은 무사였다. 강희제는 '신무(神武)'로 불릴 정도로 무술에 뛰어났다. 건륭제는 서역 지역에 대한 정복전쟁과 반란 진압 과정을 그림으로 제작해 대칸으로서의 '무공(武功)'을 과시했다. 한편 그는 그림을 활용해 만주족, 몽골족, 중앙아시아의 제 부족을 통치하기 위해 끊임없이 자신을 티

베트불교의 지도자로 표방했다. 따라서 이 시기에 만들어진 대부분의 궁정회화는 건륭제의 '정치적 의도'를 담고 있으며 그의 정치적 이미지를 형성하는 데 매우 중요한 역할을 담당했다. 건륭제는 재위 기간 내내 화원을 직접 관리했다. 그는 수시로 내시인 태감(太監)을 화원에 보내 궁정화가들의 활동을 점검·관리했다.[12]

건륭제가 즉위 초부터 그림을 통해 자신을 위대한 유교적 천자로 공론화하려고 했던 의도는 〈(청원본淸院本)청명상하도(淸明上河圖)〉[그림 8-4]를 통해 살펴볼 수 있다. 진매(陳枚, 1694?~1745), 손호(孫祜), 금곤(金昆), 대홍(戴洪), 정지도(程志道) 등 다섯 명의 궁정화가는 1736년 12월 15일 건륭제에게 〈(청원본)청명상하도〉의 완성을 고하고 이 그림을 바쳤다.[13] 〈(청원본)청명상하도〉에는 '臣枚(신매)', '臣孫祜(신손호)'라는 인장이 찍혀 있어서 다섯 명의 화가 중 진매와 손호가 이 그림 제작을 주도했다는 것을 알 수 있다. 진매 등이 제작한 〈(청원본)청명상하도〉의 원형은 북송시대 말기에 활동한 장택단(張擇端, 12세기 초 활약)이 그린 것으로 추정되는 〈청명상하도〉[그림 8-5]이다.[14] 〈청명상하도〉는 북송의 수도인 개봉의 번성(繁盛)했던 모습을 사실적으로 묘사한 도시풍속화이다. 이 그림의 주제는 정치적 안정과 경제적 번영을 구가하는 태평성세의 모습이다.[15]

그렇다면 1736년에 건륭제가 궁정화가들에게 명하여 〈(청원본)청명상하도〉를 제작하도록 한 이유는 무엇일까? 이 그림은 그에게 어떠한 의미를 지니는 것일까? 건륭제는 1735년

그림 8-4. 진매 외, 《(청원본)청명상하도》(부분), 1736년, 비단에 채색, 35.6×1,152.8cm, 타이완 타이페이
국립고궁박물원 소장

그림 8-5. 전 장택단, 〈청명상하도〉(부분), 12세기 초, 비단에 수묵 담채, 24.8×528.7cm, 중국 베이징 고궁박물원 소장

25세의 나이에 옹정제를 이어 새로운 황제가 되었다. 그다음 해인 1736년에 그는 '건륭(乾隆)'을 새로운 연호로 정했다. '건륭'은 '하늘의 융성' 또는 '우주의 번영'을 의미한다. 황자 시절 만주족 출신의 학자 복민(福敏, 1673~1756) 등에게 역사, 문학, 유교 경전에 관한 폭넓은 지식뿐 아니라 제왕이 되기 위한 교육을 철저하게 받았던 그는 할아버지인 강희제를 모델로 하여 태평한 시대의 위대한 군주, 즉 '태평천자(太平天子)'가 되기 위해 노력했다. 1736년에 그려진 〈(청원본)청명상하도〉에는 이러한 그의 유교적 천자관(天子觀)이 내재되어 있다. 그가 건륭 연호를 사용하기 시작한 상서로운 첫해에 태평성세를 주제로 한 〈(청원본)청명상하도〉를 제작한 것은 매우 의미심장하다.[16]

1751년 건륭제는 첫 번째 남순 과정에서 서양(徐揚, 1750경~1776 이후 활동)이라는 걸출한 소주(蘇州) 출신의 화가를 얻었다. 건륭제를 따라 북경으로 온 그는 1760년대~1770년대 초 건륭화원을 대표하는 최고의 궁정화가로 입신했다. 1759년에 서양은 〈고소번화도(姑蘇繁華圖)〉[그림 8-6]를 그려 건륭제에게 바쳤다. 〈고소번화도〉의 본래 이름은 〈성세자생도(盛世滋生圖)〉인데 1950년대에 〈고소번화도〉로 명칭이 바뀌면서 지금은 〈고소번화도〉로 널리 알려져 있다.[17]

〈고소번화도〉는 길이가 12m가 넘는 두루마리 그림이다. 이 그림은 소주 일대의 장관을 그린 것으로, 화면에는 영암산(靈巖山)에서 시작하여 창문(閶門)을 거쳐 호구(虎丘)에 이르는 지역에 있는 운하와 산, 도시 풍경, 군집한 선박 등이 상세하게

그림 8-6. 서양,
〈고소번화도〉(부분),
1759년, 종이에 채색,
36.5×1,241.0cm, 중국
랴오닝성(遼寧省)박물관
소장

나타나 있다. 〈고소번화도〉는 소주 일대의 경제적 번성과 도시의 발전을 주제로 한 거대한 파노라마와 같은 도시풍속화라고할 수 있다. 이 그림에 표현된 인물은 모두 4,800여 명이며 가옥 등 건축물은 2,100여 동(棟)이다. 다리는 40여 개, 물 위를 오가는 선박은 300여 척이며 수없이 많은 점포가 보인다. 소주는 경제적으로 가장 번화했던 도시로 제국 내 교역의 중심지였다. 소주 출신인 서양은 이곳의 다양한 모습을 〈고소번화도〉에 충실하게 묘사해냈다. 〈(청원본)청명상하도〉와 마찬가지로 '태평성세'가 〈고소번화도〉의 궁극적인 주제였다고 할 수 있다.

한편 1764년부터 1770년까지 6년간 서양이 조수들과 함께 제작한 〈건륭남순도권(乾隆南巡圖卷)〉〔그림 8-7〕은 1751년에 이루어진 건륭제의 제1차 남순 과정을 그린 것이다. 이 그림

그림 8-7. 서양 등, 〈건륭남순도권〉, 제6권(부분), 1770년, 비단에 채색, 68.8×1,994.0cm, 미국 메트로폴리탄박물관 소장

초본(草本)의 총 길이는 대략 154m이며, 전체 12개의 두루마리로 이루어져 있다. 이 중 현재 8개가 남아 있는 〈건륭남순도권〉은 〈강희남순도권〉을 전례로 삼아 제작된 것이다. 건륭제의 표면적인 남순 목적은 황하(黃河)의 치수(治水) 상황을 점검하고 민생을 관찰하는 것이었지만 태평성세가 도래했음을 알리려는 그의 정치적 의도가 남순에 깔려 있었다. 이 그림은 그의 이러한 의도에 따라 제작되었다. 〈건륭남순도권〉은 웅장한 산천의 아름다움, 강남 지역의 경제적 발전, 거대한 도시의 번영과 상업의 흥성, 평화로운 농촌의 목가적 풍경 등 이상 정치의 실현을 보여주는 장면들로 이루어져 있다. 즉, 〈건륭남순도권〉은

'태평천자'가 이룩한 대청제국의 정치적 안정과 경제적 번영의 실상을 보여주는 '정치적 내러티브(political narrative) 그림'이다. 결국 〈건륭남순도권〉은 건륭제가 이룩한 영원한 제국의 이미지로 태평성세를 표방하려는 그의 정치적 의도에서 만들어진 것이다. 이 그림을 통해 덕치(德治)와 자애(慈愛)를 바탕으로 한 건륭제의 인정(仁政)은 요순(堯舜)시대에 비견되었다.[18]

몰락의 시대

대청제국의 군주였던 건륭제의 시선은 아시아에 국한되지 않았다. 그는 세계의 모든 국가와 신민 위에 군림하는 '우주적인 지배자(the universal ruler)'로서 자신의 이미지를 만들고자 했다. 〈만국내조도(萬國來朝圖)〉[그림 8-8]는 건륭제를 만나기 위해 모여든 전 세계 사신을 그린 것이다. '만국내조'는 세계의 모든 나라가 사신을 보내 건륭제를 알현하고 조공을 바친다는 뜻이다. 이 그림은 완전히 가상의 그림이었으나 건륭제에게 세계 제국으로서 대청제국의 모습은 이러한 것이었다. 아시아를 넘어 세계로 향하고자 했던 건륭제의 강한 의지가 이 그림에 들어 있다. 건륭제는 궁정화가들이 그린 그림 속에서 자신의 꿈을 꾸었으며 또 그림이 현실이 되는 상황을 지켜보았다. 그에게 그림은 꿈을 넘어 현실로 가는 '가상현실'의 공간이었다.

그러나 1799년 건륭제가 사망하던 해에 '만국내조'의 꿈

그림 8-8. 작가 미상, 〈만국내조도〉, 1761년, 비단에 채색, 322.0×122.7cm, 중국 베이징 고궁박물원 소장

은 깨졌다. 1796년부터 1804년에 걸쳐 일어난 백련교도(白蓮教徒)의 반란으로 대청제국의 질서는 붕괴되기 시작했다. 아울러 건륭제가 심혈을 기울인 화원도 완전히 제 기능을 상실했다. 60여 년 동안 황제는 미래를 향한 꿈을 꾸었고, 화가들은 그 꿈을 그림으로 그렸다. 그림은 현실이 되었으나 황제가 죽자 화원은 끝이 났다. 이후 건륭제를 대신할 어떤 걸출한 황제도 나타나지 않았다. 화원에는 능력 없는 화가들만 남았다. 나라가 망할 때까지 화원은 쓸쓸했다.

그런데 이미 건륭제 말기부터 대청제국은 흔들리고 있었으며 화원도 쇠락하기 시작했다. 건륭제의 번성했던 치세는 화신(和珅, 1750~1799)이 등장하는 1770년대부터 갑자기 내리막길을 걸었다. 화신은 만주족으로 니오후루(鈕祜祿)씨 출신이다. 그는 어려서 부모를 잃고 동생과 함께 갖은 고생을 하며 살았다. 그는 23세 때인 1772년에 금군(禁軍)의 삼등시위(三等侍衛)가 되어 입궁한 후 중국어와 만주어, 몽골어, 티베트어 등 뛰어난 외국어 실력과 탁월한 재능 덕분에 단번에 건륭제의 주목을 받았다. 1775년에 화신은 어전시위(御前侍衛)인 건청문시위(乾清門侍衛)가 되어 지근에서 건륭제를 모시는 황제 호위병으로 발탁되었다. 다음 해인 1776년에 그는 호부우시랑(戶部右侍郎) 겸 군기대신(軍機大臣)이 되었다. 아울러 이해에 그는 총관내무부대신(總管內務府大臣)이 되어 국가 재정을 관장하게 되었다. 말 그대로 화신의 등장은 혜성 같았다.

화신에 대한 건륭제의 총애는 나날이 높아졌다. 1777년에

그는 화신에게 말을 타고 자금성(紫禁城)을 출입할 수 있는 특권을 주었다. 이는 실로 전례가 없는 파격적인 대우였다. 당시 화신의 권력은 최정점을 향하고 있었다. 얼마 후에 그는 호부상서(戶部尙書)가 되면서 제국의 재정권을 완전히 틀어쥐었다. 1796년에 건륭제가 아들 가경제(嘉慶帝, 재위 1796~1820)에게 황위를 물려주고 퇴위할 때까지 화신은 실질적으로 대청제국 최고의 권력자였다. 그의 부정축재는 제국의 경제를 위협할 정도로 심각했다. 이 사실을 인지하고 있던 가경제는 1799년 건륭제가 사망하고 보름 후 화신에게 자살을 명하였다.[19]

왜 건륭제가 아무런 배경이 없는 한미한 만주족 시위였던 화신을 그토록 총애했는지는 여전히 미스터리이다. 1775년 화신을 어전시위로 발탁했을 때 건륭제는 65세의 노인 황제였다. 아울러 그가 황제가 된 지 이미 40년이 되었다. 젊은 시절의 총명함과 패기, 열정이 사라진 그에게 불과 26세의 청년 시위로 외국어에 능통하고 머리회전이 빨랐던 화신은 분명 매력 있는 존재였을 것이다. 건륭제가 재위하는 동안 수많은 뛰어난 신료들이 궁정에 있었지만 화신만큼 그의 총애를 받은 사람은 없었다. 그런데 화신은 화원에 관심이 없었다. 그 결과 그의 집권 시기 화원은 급속히 쇠퇴했다. 건륭화원의 급속한 변화와 관련해 중요한 사항은 1766년에 건륭제 시대를 빛낸 화가였던 주세페 카스틸리오네가 사망한 것이다. 궁정회화 제작에 있어 중추적인 역할을 했던 그의 사망은 건륭화원에 큰 손실이었다.

운명의 해, 1776년: 서양과 김홍도

카스틸리오네의 사망 이후 건륭화원을 주도한 화가는 서양이
었다. 그런데 1776년 이후 서양의 화가로서의 활동은 거의 미
미했다. 불과 6년 전 〈건륭남순도권〉이라는 대작을 완성했던
그가 갑자기 활동이 뜸해진 것은 어떤 연유일까? 명확한 자료
가 남아 있지는 않지만 바로 이 시기에 화신이 궁정의 최고 실
권자로 등장한 사실에 주목할 필요가 있다. 현재 남아 있는 건
륭제 시기에 제작된 궁정회화 작품의 대부분이 화신이 등장하
기 이전에 그려진 것이라는 점은 시사하는 바가 크다. 1770년
대 중반 화신이 최고 권력자가 되면서 건륭제는 그에게 거의
모든 일을 맡겼다. 이러한 건륭제의 태도는 화원의 급격한 쇠
락을 가져왔으며 이후 중국 회화는 19세기 중반 상해에서 해
파(海派)●가 등장할 때까지 '암흑기'로 접어들었다.

　　건륭제 시기에 전문적인 직업화가들과 문인이면서 그림
을 그려 파는 것을 생업으로 하는 일군의 화가들이 양주(揚州)
에 출현하였다. 금농(金農, 1687~1764), 나빙(羅聘, 1733~1799),
정섭(鄭燮, 1693~1765) 등 개성적이고 기이한 화풍을 추구한
8명의 화가인 '양주팔괴(揚州八怪)'는 18세기 민간회화 분야
에서 중심 역할을 했다. 이들은 석도(石濤, 1642~1707)의 혁신
적인 화풍을 계승했으며 파격적인 소재와 참신한 구도로 많
은 호평을 받았다. 특히 금농은 금석학(金石學)과 전각(篆刻)에
뛰어났으며, 이러한 자신의 지식을 그림에 응용했다. 나빙은

●
해파 제1차 아편전쟁
이후 상업항으로 개항한
상해에서 전통 화법을
기반으로 작업한 일군의
직업화가들을 일컫는다.

귀신 그림으로, 또 정섭은 대나무 그림으로 유명했다.[20] 이들의 화풍은 19세기 중·후반 상해에서 활동하던 화가들, 즉 '해파' 또는 '해상화파(海上畫派)'로도 불린 허곡(虛谷, 1824~1896), 임웅(任熊, 1823~1857), 임이(任頤, 1840~1895), 조지겸(趙之謙, 1829~1884), 오창석(吳昌碩, 1844~1927) 등에게 큰 영향을 주었다.[21] '해파'를 끝으로 중국의 전통 회화는 막을 내리고 근대 회화로 전환하게 된다.

김홍도와 관련해서 주목해 보아야 할 사항은 1776년경 건륭화원을 대표하는 당시 최고의 궁정화가였던 서양이 사라지면서 중국 회화가 암흑기로 접어들었다는 사실이다. 1776년 조선에서는 정조가 새로운 왕이 되었다. 정조가 등극하면서 김홍도는 도화서를 대표하는 최고 화가로 급성장했다. 1776년에 그는 32세였다. 이해에 김홍도는《군선도》를 그리면서 병풍화의 대가로 화려하게 등장했다. 건륭화원을 대표했던 서양의 퇴장과 정조 시대 도화서를 대표했던 김홍도의 등장이 1776년 전후에 일어났다는 사실은 매우 흥미롭다. 1776년은 두 화가의 운명을 가른 해였다. 서양은 저녁노을을 남기며 쓸쓸히 어둠 속으로 사라지는 '저무는 해'였다. 반면 김홍도는 새벽의 어둠을 가르고 세상을 빛의 세계로 만들며 등장하는 '떠오르는 해'였다.

이후 김홍도는 1806년경 사망할 때까지 30년 동안 최고의 전성기를 구가하게 된다. 이때 중국에서는 서양이 물러나고 건륭화원은 제 기능을 상실한 채 유명무실한 기구가 되어버렸다.

화신 집권 시기에 몰락해버린 화원은 가
경제의 등장 이후에도 제대로 복구되지
못했다. 이후 화원은 궁정 작화 기구로서
의 명맥만을 간신히 유지했다. 결국 청나
라가 망할 때까지 화원은 사실상 사라졌
다고 해도 과언이 아니다.

　서양이 화원을 떠난 이후 그를 대체
할 화가는 건륭화원에 남아 있지 않았으
며 이후 단 한 명의 주목할 만한 궁정화
가도 등장하지 않았다. 민간에서는 양주
팔괴 중 한 명인 나빙이 활동했지만 그는
상업용 그림을 그려 파는 직업화가로서

그림 8-9. 나빙,
〈소원음주도(篠園飮酒圖)〉,
1773년, 종이에 수묵 담채,
80.0×54.6cm, 미국
메트로폴리탄박물관 소장

대작을 거의 남기지 못했다. 그는 화첩 그림을 많이 그렸으며
원매(袁枚, 1716~1798)를 위시해 일부 지인들의 초상화를 그리
기도 했다. 〈귀취도(鬼趣圖)〉와 같은 기발한 소재의 작품도 있
지만 그가 그린 매화도(梅花圖) 등 대부분의 그림은 범상한 수
준의 작품들이었다.[그림 8-9][22] 그나마 나빙 정도가 유일하게
김홍도와 같은 시기에 활동했던 중국의 저명 화가라고 할 수
있다. 그러나 화가로서의 재능, 창의성, 기량 면에서 그는 김홍
도와 비교 대상이 되지 못했다. 나빙은 상업적인 그림을 전문
적으로 그렸던 화가로 그의 작품 수준은 김홍도가 그린 뛰어난
병풍 그림과 비교해보면 턱없이 부족하다고 생각된다.

　이와 같이 1776년부터 1806년 사이에 활동했던 중국 화가

중 김홍도에 비견될 수 있는 화가는 없었다. 그 배경에는 건륭 화원의 급속한 몰락이 존재했다. 건륭화원의 후원자는 황제였 다. 황제의 후원이 사라지고 화원이 쇠퇴하자 유능한 화가들은 화원을 떠났다. 이들의 재능은 재야에 묻히게 되었다. 민간에 서는 직업화가들만이 활동했다. 중국에서 그림이 번성했던 시 기는 1770년대 화신이 등장하면서 끝났다. 이후 서양과 같은 걸출한 화가는 중국에서 다시 나타나지 않았다. 중국의 화단은 1770년대 중반 이후 암흑 속에 있었다.

18세기 후반에 활동한 일본의 화가들

그러면 김홍도가 활동하던 18세기 후반의 일본 화단은 어떠했 을까? 에도(江戶)시대(1615~1868)에는 미술 분야 중 회화가 크 게 발전했다. 무엇보다도 이 시기에는 다양한 화파(畵派)가 출 현했다. 에도시대 회화의 발전과 관련해서 주목되는 것은 도시 거주민, 그중에서도 경제적으로 성공한 도시상인 및 수공업자 들인 쵸닌(町人)이 회화의 주요 후원 세력이 되었다는 사실이 다. 이들은 에도시대 회화의 주요 후원자이자 소비자였다.

에도시대에는 상공업이 발달하고 인구가 증가하면서 거 대 도시들이 탄생했다. 18세기 초에 오사카(大阪)는 38만 명, 쿄토(京都)는 34만 명, 에도(토쿄東京)는 100만 명의 인구가 사 는 도시로 성장했다. 도시에 거주하는 인구의 증가는 우키요에

(浮世絵)가 유행하는 데 결정적인 역할을 하였다. 우키요에는 박리다매(薄利多賣)를 목적으로 만들어진 판화로 저렴한 가격으로 인해 다수의 도시거주자에게 환영받았다.[23]

　모모야마(桃山)시대(1573~1615)에 이어 에도시대에도 카노파(狩野派) 화가들이 화단을 주도했다. 이들은 어용회사(御用繪師)로 쇼군(將軍)의 궁성(宮城)과 귀족인 쿠게(公家) 및 상층 사무라이(侍)의 저택을 장식하는 대규모 장벽화(障壁画, 쇼헤키가)●를 제작했다. 카노파는 지방에도 지부(支部)를 두고 지방 다이묘(大名)와 사무라이들의 후원을 받아 다량의 회화 작품을 제작하며[24] 세력을 과시했으나 18세기에 들어서면서 영향력이 줄어들었다.

　쵸닌들은 헤이안(平安)시대(794~1185)의 고전문화를 동경했다. 이들은 경제적으로는 부유했지만 문화적으로는 빈약했기 때문에 자신들의 지적, 문화적 수준을 높이고자 헤이안시대의 귀족 취향을 추종했다. 쵸닌들의 이러한 문화적, 예술적 지향에 부응해 등장한 화파가 린파(琳派)이다.[25] 17세기 전반에 타와라야 소타츠(俵屋宗達, ?~1640경)는 헤이안시대의 고전문학을 주제로 대담한 단순성과 강렬한 장식적 효과를 특징으로 하는 다수의 회화 작품을 남겼다. 그는 『겐지 모노가타리(源氏物語)』,『이세 모노가타리(伊勢物語)』 등의 고전문학 작품에서 영감을 받아 부드러운 필선, 신선(新鮮)한 색채, 시적인 아름다움이 두드러진 병풍, 부채, 두루마리 그림을 제작했다. 특히 그는 일본의 전통적인 화풍인 야마토에(大和絵) 화풍을 계승해

●
장벽화 실내의 미닫이문(襖)에 그린 그림인 후스마에(襖絵)와 벽에 붙이는 그림인 하리츠케에(貼付絵) 등을 말하며, 병풍 그림까지 포괄하여 장병화(障屛画, 쇼헤이가)로도 불린다.

그림 8-10.
타와라야 소타츠,
《마츠시마즈뵤부》, 17세기
전반, 6곡1쌍(六曲一双),
종이 금지(金地)에 채색,
각 166.0×369.9cm,
미국 프리어갤러리(Freer
Gallery of Art,
Smithsonian Institution)
소장

일본 특유의 미감과 정서가 넘치는 그림을 그렸다. 그의 대표작인 《마츠시마즈뵤부(松島図屏風)》[그림 8-10]는 끊임없이 파도치는 바다, 바위섬들, 소나무가 자라는 해변의 모래사장을 금, 은, 청색, 녹색, 갈색으로 그린 작품으로, 대담한 회화적 디자인과 장식적 효과가 돋보인다.[26]

소타츠가 실험한 대담한 화면 구성은 오가타 코린(尾形光琳, 1658~1716)에 의해 더욱 발전했다. 쿄토의 부유한 직물상 집안에서 태어난 코린은 어려서부터 복식 문양 등 당시에 유행한 다양한 디자인에 관심이 많았다. 이러한 그의 시각적 경험은 세련되고 우아한 회화적 디자인으로 발전했다. 대표작인 《홍백매도병풍(紅白梅図屏風)》[그림 8-11]은 사실적으로 묘사된 매화나무와 추상에 가까울 정도로 파격적인 물결 모습이 극적인 대조를 이룬 작품이다.[27] 코린의 이러한 대담하고 파격적인

그림 8-11. 오가타 코린, 《홍백매도병풍》, 18세기 전반, 2곡1쌍(二曲一双), 종이 금지에 채색, 각 156.0×172.2cm, 일본 시즈오카현(静岡県) MOA미술관(아타미熱海미술관) 소장

디자인은 이후 많은 추종자를 낳았다. 린파의 '린'은 바로 코린의 '린'에서 파생된 것이다. 코린의 뒤를 이어 와타나베 시코(渡辺始興, 1683~1755), 후카에 로슈(深江芦舟, 1699~1757)가 린파의 대표적인 화가로 활동했다.

18세기에 새롭게 부상한 또 다른 화파는 난가(南画) 화가들이었다. 난가는 일본의 문인화이다. 17세기에 중국에서는 다양한 화보(畫譜)가 출간되었다. 이 화보들이 일본에 유입되면서 일본 화가들은 중국 문인화의 주요 소재와 기법을 이해하게 되었다. 특히 『팔종화보(八種畫譜)』,● 『개자원화전』은 일본의 문인화가들에게 큰 영향을 끼쳤다. 이케 노 타이가(이케 타이가池大雅, 1723~1776), 요사 부손(与謝蕪村, 1716~1783), 우라가미 교쿠도(浦上玉堂, 1745~1820) 등 난가 화가들은 중국 문인이 추구한 시서화 삼절의 이상을 추구하고자 했다. 청나라 초기의 문인인 이어(李漁[李笠翁], 1610~1680)가 자신의 별장인 이원(伊園)에 한거(閑居)하면서 그 즐거움을 노래한 시인 「십편십이의시(十便十二宜詩)」를 주제로 타이가와 부손이 합작한 《십편십의도(十便十宜図)》[그림 8-12]는 18세기 일본 난가를 대표하는 작품이다.[28]

에도시대에는 서양 서적이 나가사키(長崎)를 통해 대량으로 들어왔다. 특히 네덜란드 상인들이 들여온 서양 서적과 동판화는 일본 화가들에게 큰 시각적 충격을 주었으며, 일본에서 서양화풍이 수용되는 데 결정적인 역할을 하였다. 마루야마 오쿄(円山応挙, 1733~1795)는 쿄토의 상점에서 광학기구인 '노조

● 『팔종화보』 중국 명나라 말기인 천계연간(天啓年間, 1621~1627)에 황봉지(黃鳳池)가 편집하여 간행한 8종류의 화보로 일본에서는 1672년, 1710년에 인쇄, 출판되었다. 이 중 가장 대표적인 화보가 『당시화보(唐詩畫譜)』이다.

키 카라쿠리(覗絡繰: 들여다보는 상자)'를 발견하고 크게 놀랐다. 서양의 명암법과 투시도법에 의해 그려진 그림을 이 상자에 넣고 보면 마치 실물을 보는 느낌을 갖게 된다. 오쿄는 어린 시절 카노파 화가에게 그림을 배웠는데 이 경험 이후 과감히 카노파의 진부한 구도와 필법을 버리고 서양의 투시도법과 명암법 학

그림 8-12. 이케 노 타이가(이케 타이가), 〈조편(釣便)〉,《십편십의도》, 1771년, 종이에 채색, 17.9×17.9cm, 일본 카나가와현(神奈川県) 카와바타 야스나리(川端康成) 기념회 기념관 소장

그림 8-13. 마루야마 오쿄, 〈산쥬산겐도 토오시야즈〉, 1760년 전후, 종이에 채색, 24.0×36.0cm, 개인 소장

습에 몰두했다. 특히 그는 노조키 카라쿠리에 들어가는 그림 인 메가네에(眼鏡絵)를 다수 제작했는데, 〈산쥬산겐도 토오시 야즈(三十三間堂通し矢図)〉[그림 8-13]는 그중 하나이다. 서양화법 을 기초로 형성된 그의 사실주의 화풍은 18세기 화단에 신선 한 활력을 불어넣었다.[29] 네덜란드 서적의 유입으로 18세기에 는 이른바 란가쿠(蘭学: 네덜란드학)가 발달했으며 아키타(秋田) 에서는 더욱더 적극적으로 서양화풍을 추구했던 화가들이 등 장했다. 아키타 란가(秋田蘭画)는 오쿄의 화풍보다 한 단계 더 진전된 서양화풍으로 그려진 그림들이다.[30]

　시바 코칸(司馬江漢, 1747~1818)은 18세기 일본을 대표하 는 서양화풍 화가이다. 그는 스스로 '서양화사(西洋畵士)'라 자 처할 정도로 서양화풍을 적극적으로 추종했다. 심지어 그는 그 림에 알파벳(로마자)으로 자신의 이름을 서명하기도 했다. 그 는 란가쿠를 학습하여 서양의 과학과 기술에 대한 상당한 지식

을 습득했다. 네덜란드 동판화를 학습한 후 이를 활용해 다수의 작품을 제작한 코칸은 일본에서 처음으로 동판화를 제작한 화가였다. 또한 그는 최초로 유화를 사용해 그림을 그렸는데 《소슈 카마쿠라 시치리가하마즈(相州鎌倉七里浜図)》[그림 8-14]가 그의 대표적인 유화 작품이다.[31]

18세기에 새롭게 이목을 끈 화가들은 '기상(奇想)의 화가'로 불린 이토 자쿠츄(伊藤若冲, 1716~1800), 나가사와 로세츠(長沢芦雪, 1754~1799), 소가 쇼하쿠(曾我蕭白, 1730~1781)이다.[32] 이들은 모두 파격적인 소재와 화면 구성으로 저명했던 이색(異色) 화가들이었다. 전통으로부터 이탈하여 마치 아방가르드와 같이 이들은 기이한 발상을 바탕으로 새로운 회화적 실험을 감행

그림 8-14. 시바 코칸, 《소슈 카마쿠라 시치리가하마즈》, 1796년, 종이에 유화, 95.7×178.7cm, 일본 코베(神戸)시립박물관 소장

그림 8-15. 이토 자쿠츄, 〈지변군충도(池辺群虫図)〉,《도쇼쿠사이에》, 1761~1765년경(또는 1757~1766년경), 비단에
채색, 142.3×79.5cm, 일본 토쿄 쿠나이쵸(宮内庁) 산노마루쇼죠칸(三の丸尚蔵館) 소장
그림 8-16. 이토 자쿠츄, 〈군계도〉,《도쇼쿠사이에》, 1761~1765년경(또는 1757~1766년경), 비단에 채색,
142.1×79.5cm, 일본 토쿄 쿠나이쵸 산노마루쇼죠칸 소장

그림 8-17. 나가사와
로세츠, 《호도》(부분),
1786년, 후스마에(襖絵),
종이에 수묵, 왼쪽 4면(面)
183.5×462.0cm, 오른쪽
2면 180.0×174.0cm,
일본 와카야마현(和歌山県)
무료지(無量寺)
쿠시모토오쿄로세츠칸
(串本応挙芦雪館) 소장

했다.33

자쿠츄는 닭, 물고기, 수중 생물 등을 특이한 구도와 색채로 표현해 주목을 받았다. 《도쇼쿠사이에(動植綵絵)》[그림 8-15] 30폭은 각종 식물, 닭, 어패류, 봉황 등을 그린 작품으로 그의 대표작 중 하나이다. 이 중 〈군계도(群鶏図)〉[그림 8-16]를 보면 다양한 자세와 표정의 닭 13마리가 그려져 있는데 이처럼 화면을 닭들로 가득 채운 그림은 동아시아 회화사 전체를 살펴보아도 자쿠츄의 이 그림이 처음이다.

로세츠는 마루야마 오쿄의 제자로 스승과 달리 대담한 구도와 클로즈업(close-up) 기법을 활용해 호랑이와 용 등을 그렸다. 그의 《호도(虎図)》[그림 8-17]는 큰 미닫이문에 아무런 배경 없이 거대한 호랑이 한 마리를 클로즈업해서 그린 그림이다. 당장이라도 문 바깥으로 튀어나올 것 같은 기세를 보여주는 이 호랑이는 보는 사람을 깜짝 놀라게 할 만큼 파격적이다. 로세

그림 8-18. 소가 쇼하쿠,
《운룡도》, 1763년,
후스마에, 종이에 수묵, 각
면(面) 165.6×135.0cm,
미국 보스턴미술관
(Museum of Fine Arts,
Boston) 소장

츠는 또한 강아지를 소재로 한 그림도 다수 남겼다.

쇼하쿠는 기괴한 표정과 자세를 한 중국의 신선, 저명한 고사인물, 당사자(唐獅子), 용 등을 그렸다. 거칠고 번잡한 필묵법, 대담한 구성, 기상천외한 인물들의 표정과 자세가 쇼하쿠 화풍의 특징이다. 그의《운룡도(雲龍図)》[그림 8-18]는 용의 우스꽝스러우면서도 기괴한 표정이 압권인 작품이다.

전문적인 직업화가의 한계

김홍도와 동시대에 활동했던 일본 화가들은 기존에 화단을 지배했던 카노파의 영향력에서 벗어나 새로운 구도와 기법, 독창적인 소재를 바탕으로 참신하고 실험적인 그림들을 제작했다. 그러나 이들이 그린 그림들은 사법(師法: 스승의 그림 기법)의 수구(守舊)적 계승 및 동일한 소재의 반복을 통해 드러난 매너리

즘이라는 한계를 지니고 있었다.

일본의 화가들은 특정한 그림 선생에게 화법(畵法)을 배웠다. 카노파의 경우 분본(粉本)●과 축도(縮図) 등을 활용해 자신들의 화법을 가전(家傳)했다. 스승과 제자, 아버지와 아들, 또는 친족 간의 관계로 얽힌 카노파는 자신들의 화법을 대대로 전수하기 위해 밑그림을 만들고 이것을 비밀스럽게 제자, 아들, 친족들에게 전수했다. 밑그림인 화본(畵本)은 카노파 고유의 구도, 기법, 그림 소재를 담고 있다. 에도시대 초기 카노파의 거장이었던 카노 탄유(狩野探幽, 1602~1674)가 중국과 일본의 여러 옛 그림을 축소하여 임모한 《탄유슈쿠즈(探幽縮図)》●는 이후 카노파 화가들의 교육을 위한 정통 교과서 역할을 담당했다.[34] 이러한 노력 덕분에 카노파는 지속적으로 바쿠후(幕府)의 어용회사로서 사회적 지위를 누릴 수 있었지만 결국 새로운 회화를 실험하지 못하고 보수적인 화파로 전락했다.[35]

에도시대 회화 전체를 개관해보면 다른 화파들도 유사한

●
분본 넓은 뜻으로 초벌
그림(스케치) 또는
밑그림을 말한다.

●
《탄유슈쿠즈》이 그림은
현재 쿄토국립박물관,
오쿠라슈코칸(大倉集古館)
등 여러 기관에
분장(分藏)되어 있다.

경향을 보여주었다. 스승과 제자 사이에 분본이나 대표 작품을 활용해 지속적으로 화파 고유의 화풍을 교육하고 전수받는 관습이 유지되었다. 린파와 마루야마 오쿄를 필두로 한 마루야마파(円山派) 또는 마루야마·시조파(円山·四条派) 역시 화본을 활용해 그림 교육을 했다. 그 결과 에도시대의 화가들은 다양한 화풍을 선보이기보다는 특화된 화풍만을 지속적으로 유지하는 양상을 보여주었다. 즉, 카노파는 카노파 고유의 화풍을, 린파와 마루야마파는 이들 화파 고유의 화풍을 전수·유지함으로써 화풍이 다양하지 못했다. 스승과 제자 사이에 이루어진 화풍의 전수 과정을 통해 각 화파의 화가들은 새로운 실험보다는 전통적인 고유 화풍을 유지하는 데 더 노력을 기울였다. 이들에게 화풍은 고수·유지되는 것이지 실험의 대상이 아니었다. 각 화파의 전수 과정은 전문적으로 특화된 화풍을 지속적으로 유지할 수 있도록 해주었다. 따라서 각 화파에 속한 화가들의 화풍은 이미 거의 정해진 것이나 마찬가지였다.[36]

사카이 호이츠(酒井抱一, 1761~1828)의 경우를 살펴보면 이러한 화풍 전수 과정의 문제를 쉽게 인식할 수 있다. 호이츠는 히메지번(姫路藩)의 번주(藩主)인 사카이 타다모치(酒井忠仰, 1735~1767)의 차남으로 에도에서 태어났다. 한때 방탕한 생활을 했던 그는 20대에 우키요에에 관심을 가져 육필(肉筆) 우키요에 작품을 제작하기도 했으며 37세 때인 1797년에는 출가하여 승려가 되었다. 이후 호이츠는 쿄토에서 큰 인기를 끌었던 코린의 화풍을 에도에 소개했다. 1815년에 오가타 코린의 사

망 100주년을 맞아 그는 '코린백회기(光琳百回忌)' 법회를 주도
했을 뿐 아니라 코린의 회화를 집성한 판화인『코린햐쿠즈(光
琳百図)』를 간행하는 등 코린 화풍을 계승, 발전시키는 데 심혈
을 기울였다. 1826년에 호이츠는『코린햐쿠즈』를 추보(追補)한
『코린햐쿠즈코헨(光琳百図後編)』을 출간함으로써 에도에 코린
열풍이 부는 데 크게 기여했다.

　코린을 존경한 호이츠는 코린의 화풍을 적극적으로 따랐
다. 그는 세련되고 우아하며 시정(詩情)적인 그림을 다수 그렸
지만 구도와 기법 모두에 있어 코린 화풍의 한계를 벗어나지
못했다.《연자화도병풍(燕子花図屛風)》(1801, 이데미츠出光미술관
소장)과《풍신뇌신도병풍(風神雷神図屛風)》(이데미츠미술관 소장)
은 모두 코린이 그린 작품을 충실히 임모한 것이다.[37] 그의 대
표작인《하추초도병풍(夏秋草図屛風)》[그림 8-19]은 코린의《풍
신뇌신도병풍(風神雷神図屛風)》뒷면에 그린 그림이다. 이 그림

그림 8-19. 사카이
호이츠,《하추초도병풍》,
1821년경, 2곡1쌍, 종이
은지(銀地)에 채색, 각
164.5×182.0cm, 일본
토쿄국립박물관 소장

그림 8-20. 마루야마 오쿄, 《설송도병풍》, 1786년경, 6곡1쌍, 종이에 수묵 담채, 각 155.7×361.2cm, 일본 토쿄 미츠이(三井) 기념미술관 소장

에서 호이츠는 린파 화가들이 즐겨 사용한 금색 바탕의 화면이 아닌 은색 바탕의 화면을 사용했다. 은색이 주는 차가움과 고요함을 배경으로 그는 개울 근처에 있는 여름과 가을 풀들을 사실적으로 묘사했다. 개울물의 흐름을 묘사한 부분은 코린의 단순하고 장식적인 표현을 그대로 따랐다. 그는 화면 전체에 우아하고 세련된 분위기를 부여하고자 노력했다. 그러나 그의 노력은 어디까지나 코린 화풍의 틀 내에서 시도된 것이었다.[38]

마루야마 오쿄는 지금의 쿄토부(京都府) 카메오카시(亀岡市)에서 농민의 아들로 태어났다. 그는 방계 카노파 화가인 이시다 유테이(石田幽汀, 1721~1786)에게 그림을 배웠다. 이후 서양화풍과 화려하고 사실적인 화조화로 유명했던 심남빈(沈南蘋[沈銓], 1682~?)의 화풍을 학습하면서 메가네에와 직접적인 관찰 및 사생을 중시하는 사실주의적 회화를 다수 제작했다. 그러나

그에게도 카노파 화풍의 영향은 넘기 힘든 벽이었다. 사실주의적 회화 일부를 제외하고 상당수의 그의 그림에는 젊은 시절 익혔던 카노파 화풍의 잔재가 뚜렷하게 남아 있다.

오쿄의 대표작으로 꼽히는 《설송도병풍(雪松図屏風)》[그림 8-20]을 보면 금색 바탕의 화면 가운데 소나무가 배치되어 있는데 이것은 카노파 화가들이 즐겨 쓰던 구도이다. 소나무 가지와 잎은 치밀하게 묘사되어 있다. 그러나 소나무의 몸통 부분은 경쾌하고 빠른 붓질로 처리되어 있다. 이 그림에는 소나무의 실제 모습보다 거대한 소나무가 보여주는 장식 효과가 더 강조되어 있다. 아울러 화면 하단 부분에 뿌려진 금가루는 화면에 화려한 장식성을 배가시키고 있다. 그 결과 눈에 덮인 소나무들은 사실적으로 묘사되었지만 여전히 비현실적인 느낌을 준다.

오쿄의 또 다른 대표작인 《폭포도(瀑布図)》(그림 8-21)를 보면 바위와 폭포 표현에 있어 장식적인 효과가 강조되어 있음을 알 수 있다. 폭포 옆에 있는 바위의 경우 오쿄는 서양의 명암법을 활용하여 괴량감(塊量感)을 표현하고자 했지만 폭포와 바위의 실재감은 화면의 장식성으로 인해 반감되어 있다. 결국 사실주의적 화풍을 추구했던 오쿄도 그의 초기 화풍 형성에 결정적인 역할을 했던 카노파의 영향에서 완전히 벗어나지 못했다.

기상의 매너리즘화

이토 자쿠츄는 쿄토의 부유한 청과물 상인의 아들로 태어나서 유복한 생활을 하였다. 그는 오사카 지역에서 활동한 카노파

화가인 오오카 슌보쿠(大岡春卜, 1680~1763)로부터 그림을 배웠다고 전해진다. 그의 그림에 일부 카노파의 영향이 보이는 것은 이 때문일 가능성이 있다. 이후 그는 쇼코쿠지(相國寺)의 주지 다이텐 켄죠(大典顯常, 1719~1801)의 도움으로 사찰에 소장되어 있던 송원(宋元)시대의 회화 작품을 학습하면서 화풍 변화에 일대 전기를 마련했다. 아울러 그는 오쿄에게도 영향을 준 나가사키에서 활동한 청나라 화가인 심남빈의 사실적인 화조화로부터 큰 영감을 얻었다.

자쿠츄는 카노파의 화법을 버리고 직접 동·식물을 사생함으로써 사실주의적 기법을 습득했으며, 30대 말에는 신엔칸(心遠館)이라는 스튜디오를 마련하고 본격적으로 그림을 그리기 시작했다. 그는 공작새, 앵무새 등 희귀한 새와 각종 동·식물 및 곤충을 세밀하게 관찰한 후 사실적으로 묘사했다. 그 결과가《도쇼쿠사이에》이다. 화려한 색채, 기이하고 파격적인 소재와 구도, 동물과 식물에 표현된 정교한 묘사가 특징인《도쇼쿠사이에》는 당시 화단 상황을 고려해볼 때 충격적일 만큼 새로운 그림이었다. 그를 '기상의 화가'로 충분히 부를 수 있는 매우 이색적인 그림의 등장이었다.[39]

자쿠츄의 그림이 상업적으로 성공하자 이러한 기발한 그의 그림들은 패턴화되어갔다. 자쿠츄는《도쇼쿠사이에》에 보이는 학, 닭, 어패류, 원앙, 봉황, 금계, 참새, 기러기, 나비, 공작새, 노송, 매화 등을 소재로 유사한 그림을 다수 제작했다. 그의 대표작인《선인장군계도(仙人掌群鷄図)》[그림 8-22]는 사이후쿠

그림 8-22. 이토
자쿠츄,《선인장군계도》,
1789년, 후스마에,
종이 금지에 채색, 각
폭 177.2×92.2cm,
일본 오사카부(大阪府)
사이후쿠지 소장

지(西福寺)의 후스마에(襖繪)로 품종과 나이, 성별이 다른 닭들과 선인장을 그린 작품이다. 그런데 이 작품에 보이는 닭의 자세와 표정은 이미 이전에 그린 닭 그림에 자주 나타나 있다.[그림 8-16 참조] 그는 닭을 소재로 지속적으로 기존 모티프와 소재를 재활용(recycling)했다고 할 수 있다.

색채가 화려한 작품 외에 자쿠츄는 먹만으로 동·식물을 표현한 작품도 다수 제작했다. 그는 먹이 채 마르기 전에 그 위에 다시 먹을 가해 번지게 하는 기법인 타라시코미(溜込み) 기법을 활용해 동·식물을 그리기도 했다. 1788년 쿄토의 대화재로 집과 재산을 거의 잃고 궁핍해진 자쿠츄는 이후 참신하고 기발한 그림 소재를 개발하기보다는 기존의 화면 구성 및 모티프들을 재활용해 작업했다.

이 시기에 그는 〈과소열반도(果蔬涅槃図)〉[그림 8-23]와 같이 과일과 채소를 활용하여 부처의 열반 장면을 표현한 파격적인 그림을 그리기도 했다. 그러나 1788년 이후에 제작된 그의

작품 대부분은 소재의 참신성 및 파격성 면에서 그의 초기 그림과 크게 대비된다. 그 이유는 기상이 매너리즘화되었기 때문이다.[40]

기상의 매너리즘화는 나가사와 로세츠와 소가 쇼하쿠에게도 나타났다. 로세츠는 하급 사무라이인 우에스기(上杉) 집안에서 태어났지만 후일 나가사와로 성을 바꾸었다. 그는 25세 때인 1778년에 마루야마 오쿄의 제자가 되어 사실주의 화풍을 익혔다. 그러나 로세츠는 자유분방한 기질과 오만한 성격 때문인지 얼마 안 되어 오쿄로부터 벗어나 독자적인 길을 걸었다.

그는 주로 학, 호랑이, 소, 강아지, 운룡, 코끼리, 원숭이 등을 소재로 파격적인 구도와 대담한 클로즈업이 돋보이는 이색적인 그림을 그렸다. 로세츠의 작품은 이러한 기발한 그림들과 오쿄의 영향으로 사실주의적 화풍으로 그려진 화조화, 인물화로 크게 대별된다.

그의 만년작인 《백상흑우도병풍(白象黒牛図屛風)》〔그림 8-24〕을 보면 각 병풍에 흰 코끼리와 검정 소를 아무런 배경 없이 그렸다. 코끼리의 등 위에는 두 마리의 새가, 검정 소의 배 아래에는 귀여운 강아지가 보인다. 1786년에 그린 파격적인 실험작인 《호도》〔그림 8-17 참조〕와 비교해보면 이 작품은 크게 활력이 떨어진 느낌을 준다. 《백상흑우도병풍》은 대담한 구도를 보여주고는 있지만 코끼리와 소를 표현하는 데 명암법이 사용되어 있어 그가 오쿄 화풍의 지속적인 영향을 받았음을 확인할 수 있다.[41]

그림 8-24. 나가사와 로세츠, 《백상흑우도병풍》, 18세기 후반, 6곡1쌍, 종이에 수묵, 각 155.3×359.0cm, 미국 개인
소장(The Etsuko and Joe Price Collection)

소가 쇼하쿠는 생애가 불분명하지만 쿄토 상인의 아들로 태어났다고 전해진다. 그에 관한 전기적 자료가 매우 드물어 생애를 밝히는 데 어려움이 있다. 쇼하쿠는 카노파 화가였던 타카다 케이호(高田敬輔, 1674~1756)에게 그림을 배웠다고 전해지지만 확실하지는 않다. 오히려 그가 그린 정교하고 사실적으로 묘사된 매 그림들을 보면 마루야마 오쿄로부터 받은 영향을 발견하게 된다.

중국의 선인(仙人), 당사자, 고사인물들을 기괴하고 과장된 모습으로 그려 보는 사람을 놀라게 했던 쇼하쿠는 강렬한 화풍을 구사하여 거의 광기(狂氣)에 가까운 불안정감이 화면을 압도하는 작품을 다수 남겼다. 그의 만년작인 〈천태산석교도(天台山石橋図)〉[그림 8-25]는 중국 천태산(天台山)에 있는 석교(石橋)로 미친 듯이 달려 올라가는 일군의 사자들을 그린 작품이다. 달려 올라가던 사자 중 일부는 낭떠러지 밑으로 추락하고 있다. 이 그림은 주제, 소재, 구도 면에서 쇼하쿠 특유의 기발한 구상이 돋보이지만 실제로는 1764년경에 그려진 《당사자도(唐獅子図)》2폭[그림 8-26]을 재활용하여 다수의 사자를 그린 것이다. 로세츠와 유사하게 쇼하쿠 역시 초기에 그렸던 기괴한 인물과 동물을 지속적으로 반복해 그렸다.[42]

그림 8-25. 소가 쇼하쿠, 〈천태산석교도〉, 1779년, 비단에 수묵, 114.0×50.8cm, 미국 메트로폴리탄박물관 소장

그림 8-26. 소가 쇼하쿠, 《당사자도》, 2폭, 1764년경 (또는 1765년경), 종이에 수묵, 각 224.6×246.0cm, 일본 미에현(三重県) 쵸덴지(朝田寺) 소장

모든 그림 장르에 탁월했던 김홍도

18세기 일본 회화를 대표하는 화가들을 김홍도와 직접 비교하는 것은 어찌 보면 국수주의적 접근이라는 오해를 불러일으킬 수 있다. 그러나 이들과 김홍도를 비교하는 것은 서로 간의 우열을 가르기 위한 것이 아니다. 김홍도가 처해 있었던 상황과 이들의 환경을 상호 비교하여 그가 어떤 조건에서 어떻게 작업했는가를 살펴보는 것은 상당히 의미 있는 일이라고 생각된다.

18세기 일본을 대표하는 화가들은 대부분 그림 선생이 존재했다. 아니면 최소한 사카이 호이츠와 같이 오가타 코린이라는 존경하고 추종할 수 있는 롤모델이 존재했다. 그런데 이용휴가 이야기한 것과 같이 김홍도에게는 스승이 없었다. 김홍도가 어렸을 때 그에게 그림의 기초를 가르쳐준 사람은 강세황이다. 그러나 10대 이후 도화서에 들어갈 때까지 그는 사실상 혼자 그림 공부를 했다. 김홍도는 독학한 화가이다. 김홍도는 타고난 천재로 독학을 했지만 발군의 실력으로 일거에 조선 최고의 화가로 성장할 수 있었다.

이용휴가 "김군 사능은 스승이 없이도 지혜로써 새로운 뜻을 창출하고, 그 붓이 간 곳에는 신이 모두 함께하니"라고 김홍도의 천재성을 언급한 것은 매우 주목할 만하다.[43] 스승이 없었던 김홍도는 중국의 화보를 스스로 공부하고 자연과 사물을 직접 관찰하고 사생하면서 그림 실력을 키워 나갔다. 전문적인

그림 선생이 없었기 때문에 그는 자유로울 수 있었다. 일본 화가들은 스승으로부터 배운 기법, 구도, 소재가 지속적으로 그림 제작에 영향을 줌으로써 자신의 창의성을 제대로 발휘하기 어려웠다. 반면 독학한 김홍도에게는 따라야 할 규범이나 전통이 없었다. 그가 늘 혁신적인 그림을 그릴 수 있었던 것은 바로 이러한 예술적 자유 때문이었다.

이 점은 그가 정조로부터 특별한 대우를 받게 된 근본 원인이 되기도 하였다. 조선 후기의 도화서는 몇 개의 집안이 독점하다시피 한 폐쇄적인 조직이었다. 유력한 화원 가문들은 자신들만의 화풍을 대대로 가전했다. 카노파가 어용회사라는 자신들의 지위를 유지하기 위해 가법을 후대에 지속적으로 전승함으로써 예술적 창의성을 상실하게 되고 보수화된 것과 마찬가지로 도화서 화원 집안들의 기법 전수는 새로운 그림을 탄생시키는 데 걸림돌이 되었다.

도화서 화원 집안 출신이 아니었던 김홍도는 기존 화풍에 일대 변화를 몰고 왔다. 강세황이 '신필(神筆)'이라고 칭찬하며 김홍도 회화의 창의성, 혁신성을 강조한 것은 바로 김홍도가 이러한 도화서 화원들의 구습을 버리고 도전적이고 실험적인 그림을 그렸기 때문이다. 강세황이 「단원기」에서 "무릇 그림 그리는 사람은 모두 천과 종이에 그려진 것을 보고 배우고 익혀서 공력을 쌓아야 비로소 비슷하게 할 수 있다. 그러나 스스로 터득하여 독창적이고 교묘하게 자연의 조화를 빼앗을 수 있는 경지에 이르려면 어찌 천부적인 소질이 아니고서야 보통

사람보다 훨씬 뛰어날 수 있겠는가"라고 한 언급은 두고두고 음미해볼 만하다.[44] 강세황은 김홍도가 옛 규범이나 전통을 따르지 않고 오직 독창적인 화풍으로 일거에 구습에서 벗어나 새로운 그림을 그렸음을 강조하고 있다. 강세황이 말한 "천부적인 소질"은 다름 아닌 김홍도의 천재성을 지적한 것이다. 전문적으로 그림 그리는 방법을 가르쳐준 스승이 없었으며 따라야 할 규범이 없었던 김홍도에게 타고난 천재성은 화가로서 그가 지닌 가장 중요한 능력이었다. 그는 이 천재성을 유감없이 발휘했다.

　18세기 일본의 화가들은 자신들이 속한 화파의 특화된 기법, 구도, 소재를 반복했다. 이들이 그린 그림에는 다양성이 부족했으며 장르도 한정되어 있었다. 각 화파는 경쟁 관계에 있었으며 그 결과 어떤 특정 화파에 속한 화가들은 본인들의 특기를 고도로 전문화하여 그림 고객들을 확보하고자 했다. 이들은 굳이 다른 화파의 고유 영역까지 침범하여 그림 영역을 확대할 필요가 없었다. 따라서 카노파, 린파, 마루야마파 모두 각각의 고유 영역에서 자신들의 화풍을 최적화했던 것이다. '기상의 화가'들이었던 자쿠츄, 로세츠, 쇼하쿠 역시 마찬가지였다. '기상의 그림' 자체가 이들의 특화된 영역이었다. 자쿠츄는 로세츠의 영역을 건드리지 않았다. 로세츠도 마찬가지였다. 쇼하쿠 또한 자신만의 고유 영역을 확보하고자 했다. 그 결과 이들이 집중했던 장르 역시 제한적일 수밖에 없었다. 기상의 화가들조차 자신들 고유의 기법, 구도, 소재를 특화하여 지속적으로 재활용하는 방식을 택했다. 이 과정에서 기상은 매너리즘화되었다.

강세황이 "고금의 화가들은 각기 한 가지만 잘하고 여러 가지는 잘하지 못하는데, 김군 사능은 근래 우리나라에서 태어나 어릴 적부터 그림을 공부하여 못하는 것이 없다. 인물·산수·선불·화과·금충·어해에 이르기까지 모두 묘품에 들어 옛사람과 비교하더라도 그와 대항할 사람이 거의 없다. 더욱이 신선과 화조를 잘 그려 그것만으로도 한 세대를 울리며 후대에까지 전하기에 충분하다. 우리나라의 인물과 풍속을 모사하는 데 더더욱 뛰어나 … 그 형태를 모두 곡진하게 그려서 하나도 어색한 것이 없었으니, 이것은 옛적에도 없던 솜씨였다"라고 한 언급은 김홍도가 전 장르에 걸쳐 탁월한 능력을 지닌 화가였음을 알려주고 있다.[45]

김홍도에게는 특정 장르에만 집중해야 할 필요성이 없었다. 모든 장르가 그의 영역이었다. 그 결과 그는 자신의 천재성을 활용해 전 장르에 걸쳐 다양한 그림을 그렸다. 이 점이 바로 김홍도와 18세기 일본을 대표하는 화가들 사이의 근본적인 차이이다. 김홍도 회화가 지닌 다양성은 18세기 후반 동아시아 회화 전체를 살펴보아도 매우 드문 일이었다. 그림 주제의 혁신성과 창의성, 끊임없는 실험 정신, 장르의 다양성 면에서 동시대 일본의 화가 중 김홍도를 능가할 인물은 없었다. 김홍도를 빼고 18세기 후반 동아시아 화단을 이야기할 수 있을까? 조선을 넘어 동아시아 전체의 맥락에서 김홍도를 살펴보아야 할 이유가 바로 이것이다. 그는 18세기 후반 동아시아 화단을 빛낸 별 중의 별이었다.

에필로그

김홍도는 병풍화의 대가였다. 김홍도의 대표작으로 알려져 온 《단원풍속화첩》을 근거로 그를 조선시대에 가장 한국적인 풍속화를 그린 화가로 생각하는 것은 대중적 오해이다. 김홍도가 병풍화의 대가였다는 것은 그의 삶과 예술을 이해하는 데 있어 핵심 사항이다. 김홍도가 남긴 명작은 모두 병풍 그림이다. 《군선도》, 《행려풍속도》, 《해산도병》, 《주부자시의도》, 《삼공불환도》 등 김홍도가 남긴 불후의 명작은 거의 예외 없이 병풍 그림이다.

1784년 8월 17일 당시 안기찰방으로 근무하던 김홍도는 경상감사 이병모와 흥해군수 성대중과 함께 안동 북쪽의 청량산을 유람했다. 그는 구름과 안개 속에서 점차 모습을 드러내는 청량산 열두 봉우리의 장관을 12폭 병풍에 담았다. 이 그림

은 현재 전하지 않지만 조선시대에 가장 큰 병풍 형식인 12폭에 그린 작품으로 웅장한 스케일을 지닌 거작이었다.[1]

　　김홍도는 사망하기 직전까지 병풍화를 그렸다. 남주헌(南周獻, 1769~1821)은 「단원의 산수 병풍 여섯 폭에 붙이는 서문(檀園山水六疊畵屛序)」이라는 글에서 김홍도가 순식간에 붓을 휘둘러 거대한 산, 큰 바다, 풀, 나무, 새, 짐승, 구름과 아지랑이 등 사계절과 아침저녁에 따라 끊임없이 변화하는 자연의 아름다운 풍경을 그려 자신에게 준 6폭 병풍에 대하여 언급했다. 남주헌은 경화세족인 남공철(南公轍, 1760~1840)의 종손(從孫)이다. 그는 윗글의 끝부분에 "얼마 안 있어 그가 선계(仙界)로 올라가게 되니"라고 했다. 따라서 김홍도가 남주헌에게 그려준 병풍은 그가 죽기 얼마 전에 제작한 그림임을 알 수 있다. 김홍도는 이 병풍을 그릴 당시 병고에 시달리고 있었다. 비록 몸은 병들었지만 그의 필력은 여전히 살아 있었다. 그는 단숨에 시시각각으로 변하는 웅장한 대자연의 모습을 6폭 병풍에 속필로 그려냈다. 남주헌은 이 6폭 병풍을 신품(神品)으로 평가하였다.[2] 김홍도는 만년까지 뛰어난 병풍화를 그렸으며 그의 병풍화는 동시대인에게 늘 상찬(賞讚)의 대상이었다.

　　강세황이 말한 것처럼 김홍도는 인물, 산수, 도석, 꽃, 과일, 동물, 곤충, 물고기에 이르기까지 모든 그림 분야에서 탁월하여 고금의 어떤 화가도 대항할 수 없을 정도였다.[3] 현재 그가 그린 것으로 여겨지는 화조화 및 화조영모화(花鳥翎毛畵) 병풍이 2, 3점 전한다.[4] 그러나 이 작품 모두 김홍도가 그렸는지는

확실하지 않다. 김홍도가 화조화에도 걸출한 능력을 지녔음은 그가 1796년(52세)에 그린 《병진년화첩(丙辰年畵帖)》 중 〈추림쌍치(秋林雙雉)〉[그림 1]에서 살펴볼 수 있다.

어느 가을날 깊은 산속에 개울물은 콸콸 소리를 내며 아래로 흐르고 있다. 개울을 사이에 두고 암꿩과 수꿩은 서로 호응하며 정겨운 시간을 보내고 있다. 몸을 돌려 수꿩을 바라보는 커다란 바위 위의 암꿩은 신호를 보내고 수꿩은 이에 화답하여 소리를 내느라 입을 벌리고 있다. 암꿩 뒤로는 단풍이 든 나무

그림 1. 김홍도, 〈추림쌍치〉, 《병진년화첩》, 1796년, 종이에 수묵 담채, 26.7×31.6cm, 삼성미술관 리움 소장

들이 보인다. 화면 뒤쪽의 바위산은 안개에 잠겨 있는 것처럼 흐릿하게 표현되어 있다. 이 그림에 나타난 전경과 후경의 강렬한 농담 대비, 암꿩과 수꿩의 정다운 모습을 포착하는 데 활용된 극적인 대각선 구도, 산수와 새들의 조화로운 화면 구성, 서정적인 분위기는 김홍도가 화조화 분야에서도 탁월했음을 보여준다.

모든 그림 장르에서 뛰어났으며 특히 병풍화에서 최고의 능력을 보여주었던 김홍도는 자신의 시대에 독보적인 화가였다. 남주헌은 "온 나라 안에 가득한 것이 김홍도의 그림이었다"고 하였다.[5] 그는 당대 최고의 인기 화가였다. 강세황은 김홍도의 그림을 얻고자 하는 사람들이 날로 늘어 비단이 무더기로 쌓이고 그의 그림을 재촉하는 사람이 문 앞에 가득했다고 했다. 그 결과 김홍도는 잠자고 밥 먹을 시간이 없을 정도로 바빴다.[6]

김홍도는 평생 수많은 병풍화를 그렸다. 아쉽게도 그가 그린 병풍 그림 중 상당수는 사라지고 현재는 몇 작품만 남아 있을 뿐이다. 그러나《군선도》와《삼공불환도》에서 살펴볼 수 있듯이 그의 병풍화는 시대를 뛰어넘는 창의적이고 혁신적인 작품들이었다. 김홍도를 기점으로 전후가 갈릴 정도로 그의 병풍 그림은 조선시대 병풍화 발전에 일대 획을 그었다고 할 수 있다. 19세기에는 많은 병풍 그림이 제작되었다. 김홍도가 없었다면 이러한 현상은 일어날 수 없었다. 그는 병풍화 분야에서 불후의 거장이었다.

한편 김홍도 스스로 자신을 병풍화의 대가로 인식한 사실은 매우 흥미롭다. 현재 전하고 있지는 않지만 그가 그린 병풍화 중 주목되는 작품은《음산대렵도(陰山大獵圖)》이다. 서유구는『임원경제지』에서《음산대렵도》에 대하여 다음과 같이 설명하였다.

우리 집에는 오래전부터 김홍도가 그린《음산대렵도》가 있다. 견본(絹本)으로 여덟 폭 연결 병풍으로 되어 있다. 거칠고 누런 광야에서 활시위를 울리며 짐승을 쫓는 모습이 혁혁하여 마치 살아 있는 듯 생동감이 넘친다. 김홍도 스스로 말하기를 "내 평생의 득의작이니 다른 사람이 이것을 본떠서 그린 것이 있다면 밤의 어두움 속의 물고기 눈이라도 한눈에 구별할 수 있다"고 하였다.[7]

김홍도는 이 그림을 언제 그린 것일까? 1764년에 출생해 1845년에 사망한 서유구의 일생을 생각해볼 때《음산대렵도》는 상당히 오래전부터 가전되어온 것으로 여겨진다. 아마도《음산대렵도》는 그의 아버지인 서호수(徐浩修, 1736~1799) 때부터 집안에 내려온 그림으로 생각된다. 서유구는 윗글의 끝부분에서 김홍도가 직접 이야기한 것을 전하고 있는데, 그는《음산대렵도》야말로 평생의 득의작, 즉 자신이 평생 그린 그림 중 최고급에 해당되는 작품이라고 말하고 있다.

서유구에 따르면《음산대렵도》의 특징은 "거칠고 누런 광

야에서 활시위를 울리며 짐승을 쫓는 모습이 혁혁하여 마치 살아 있는 듯 생동감이 넘치는" 화면이었다. 따라서 이 그림의 핵심은 박진감 넘치는 사냥 장면이라고 할 수 있다. 사냥 장면을 표현하는 데 가장 중요한 일은 말을 달리는 인물들과 쫓기는 동물들을 생생하게 포착하는 것이다. 김홍도는 자신이 그렸던 생동감과 현장감이 넘치는 풍속화처럼 잡히지 않기 위해 질주하는 동물을 쫓아 활을 쏘는 사람들의 역동적인 사냥 장면을 사실적으로 묘사하였다.

김홍도의 득의작인《음산대렵도》는 남아 있지 않지만 19세기에 크게 유행한 호렵도(虎獵圖)의 원형과 같은 그림이었을 것으로 추정된다. 김홍도 사후 호렵도는 민간에서 크게 유행하였다. 현재 19세기에 그려진 여러 점의 호렵도 병풍이 전하고 있다.[8] 호렵도는 험준한 산과 드넓은 벌판에서 호랑이와 여러 동물을 사냥하는 모습을 그린 것으로 일반적으로 8폭 병풍으로 되어 있다. 호렵도에는 산과 들을 배경으로 말을 타고 철퇴, 총, 활, 칼을 들고 짐승을 쫓는 일군의 사냥꾼이 나타나 있다. 이들은 모두 호복(胡服)을 입고 있다. 그런데 사냥꾼들의 머리 모양과 복장을 살펴보면 이들은 만주족이다. 만주족들은 황량한 산과 들에서 호랑이, 사슴, 새, 토끼, 멧돼지 등을 사냥하는 모습으로 나타나 있다.

삼성미술관 리움에 소장되어 있는《호렵도》[그림 2]는 19세기 호렵도 병풍의 대표적인 예이다. 화면 오른쪽을 보면 산속에서 말을 타고 이동하는 만주족들이 그려져 있다. 사냥을 위

그림 2. 작가 미상,
《호렵도》, 19세기, 비단에
채색, 139.0×372.0cm,
삼성미술관 리움 소장

해 쓸 매를 손에 든 인물과 이미 호랑이 한 마리를 잡아 말에 매달고 가는 인물이 보인다. 말 아래에서 어슬렁거리며 곧 시작될 사냥에 동원될 개의 모습도 나타나 있다. 화면 왼쪽 아래를 보면 호랑이와 사슴 두 마리를 잡으려고 활을 쏘고, 칼과 철퇴를 휘두르는 5명의 만주족이 묘사되어 있다.〔그림 3〕 이들의 공격에 놀란 새들은 날개를 퍼덕이며 날고 있다. 만주족의 포위에 호랑이•와 사슴들은 경황이 없다. 화면 왼쪽 윗부분에는 사슴 두 마리를 칼과 창을 들고 전속력으로 말을 달려 쫓고 있는 두 명의 박진감 넘치는 사냥 장면이 나타나 있다. 이들이 사슴을 추격하는 장면은 달리는 말의 빠른 속도로 마치 바로 눈앞에 펼쳐져 있는 것처럼 생생하다.

김홍도의 《음산대렵도》는 대략 이런 모습의 그림이었을 것으로 여겨진다. 비록 전하지는 않지만 그의 《음산대렵도》는 19세기에 민간에서 크게 유행한 호렵도 병풍의 선구였다고 할 수 있다. 그가 그린 책가도가 19세기에 큰 인기를 끈 책거리 병

●
호랑이 이 그림에 보이는
호랑이는 사실 표범이다.
그러나 조선 후기에
화가들은 호랑이를
그릴 때 종종 표범과
혼동했다. 호랑이 가죽인
호피(虎皮)도 표범 가죽인
표피(豹皮)와 혼동되었다.
19세기에 그려진 병풍인
《호피장막도(虎皮帳幕圖)》
(삼성미술관 리움
소장)의 정확한 명칭은
《표피장막도(豹皮帳幕圖)》
이다. 이와 같이 현재에도
호피와 표피는 혼동되어
서술되고 있다.

그림 3. 작가 미상,
《호렵도》의 세부

풍의 모델이 된 것처럼《음산대렵도》도 호렵도 병풍의 효시가
되었다.《음산대렵도》와 같이 사냥 장면을 병풍으로 제작한 예
는 김홍도 이전에는 없었다. 넓은 들판에서 벌어지는 역동적인
사냥 장면은 완전히 새로운 그림 주제였다.《음산대렵도》는 김
홍도가 실험한 혁신적인 그림이었다.

　왜 김홍도는《음산대렵도》를 자신이 그린 그림 중 득의작
이라고 한 것일까? 이 그림은 광활한 들판에서 끊임없이 움직
이는 인물들과 동물들의 모습을 그가 신속히 포착해서 생동감
넘치게 표현한 작품이다. 일단 이 그림의 주제는 김홍도가 처
음으로 시도해본 주제였다. 아울러 그에게 웅장한 산천과 넓게
열린 들판을 표현하는 것은 쉽지 않은 일이었다. 또한 이를 배

경으로 말을 달리는 인물과 도망치는 짐승의 역동적인 동작을 생생하게 표현하는 것은 더욱더 어려운 일이었다. 결국《음산대렵도》는 산수화, 인물화, 동물화가 결합된 '복합적인' 그림이라고 할 수 있다. 김홍도는《음산대렵도》를 통해 병풍화의 대가로서 자신의 화법을 집대성해 보여주었기 때문에 스스로 이 그림을 득의작으로 자부했던 것으로 여겨진다. 이와 같이 김홍도는 끊임없이 새로운 주제의 병풍화를 개발하고 실험했던 거장이었다.

거장은 쉬지 않는다. 거장은 늘 새로운 것을 찾아 움직인다. 김홍도는 타고난 천재였지만 자만하지 않았다. 그는 그림 선생이 없이 독학한 인물이다. 그는 선생이 없어 자유로웠지만 헛된 자만심 때문에 방종으로 흐를 위험성도 가지고 있었다. 그러나 김홍도는 자만하지 않았다. 그는 부단한 자기 노력으로 국중 최고의 화가로 성장했다. 중인 집안의 후손으로 변변한 그림 교육도 받지 못했던 그는 오직 자기 노력으로 도화서에 들어갔으며 그곳에서 쟁쟁한 선배와 동료들을 제치고 최고의 화가가 되었다. 도화서 내에 그를 도와줄 후견인은 없었다. 도화서 화원들은 혼인을 통해 혈연으로 맺어진 거대한 가족 집단이었으나 김홍도는 예외였다. 그는 도화서 화원 집안 출신이 아니었다. 천재였지만 그가 도화서에서 입신할 수 있는 길은 오로지 자기 노력뿐이었다.

그가 평생 쉬지 않고 노력했던 거장이라는 사실은 병으로 생사를 오가던 1805년 겨울에 그린 〈추성부도〉에서 살펴볼 수

있다. 그는 다가오는 죽음의 시간을 맞이하고 있었지만 혼신의 힘을 다해 이 그림을 마쳤다. 〈추성부도〉는 그가 남긴 마지막 그림이 되었다.

김홍도는 병풍화의 대가로서 조선 후기 화단에 큰 족적을 남겼다. 그러나 그는 단순히 조선을 빛낸 화가에 그치지 않았다. 동시대의 중국 및 일본의 어느 화가와 비교해도 대항할 자가 없을 정도로 그는 걸출한 화가였다. 18세기 후반 동아시아 화단에 그는 혜성처럼 나타났다가 거성(巨星)으로 사라졌다.

김홍도를 조선 후기를 대표하는 가장 한국적인 풍속화가로 평가하는 것은 그의 가치를 폄하, 아니 모독하는 것이다. 우리는 오랫동안 김홍도를 씨름과 서당 장면을 그린 풍속화가로만 생각해왔다. 이것은 치명적인 대중적 오해이다. 그는 여전히 대중적 오해의 굴레 속에 갇혀 있다. 대중적 오해의 장막이 걷히는 순간 그는 새로운 모습으로 우리에게 다가올 것이다. 그는 병풍화의 대가로 18세기 후반 동아시아 화단을 빛낸 거장 중의 거장이었다. 이것이 김홍도의 생애와 예술에 대한 역사적 진실이다.

본문의 주

프롤로그

1 강관식은 《단원풍속도첩》《단원풍속화첩》은 김홍도의 작품이 아니며 19세기 전반에 활동한 도화서 화원들이 교본용(教本用) 화보(畵譜)를 만들기 위해 그린 화고(畵稿)라고 주장하였다. 그에 따르면 목판화로 된 화보 제작을 위한 밑그림으로 도화서 화원들이 김홍도와 김득신(金得臣, 1754~1822)의 풍속화 작품들을 모사하여 모아놓은 것이 《단원풍속도첩》이라고 한다. 특히 그는 이 화첩에 들어 있는 대부분의 그림에 보이는 사각형의 테두리 선에 주목하여 이 선은 《단원풍속도첩》이 판각을 염두에 두고 제작된 화보를 위한 화고였음을 강하게 시사한다고 하였다. 《단원풍속도첩》이 젊은 도화서 화원을 가르치기 위한 교육용 화보의 밑그림이라는 강관식의 주장은 매우 설득력이 있으며 차후 이 화첩에 대한 심도 있는 연구에 결정적인 계기를 제공했다고 생각된다. 자세한 사항은 강관식, 「《단원풍속도첩》의 작가 비정과 의미 해석의 양식사적 재검토」, 『미술사학보』 39(2012), 164~260쪽 참조.

1장 김홍도는 누구인가

1 김홍도의 생애에 대한 자세한 사항은 오주석, 『단원 김홍도: 조선적인, 너무나 조선적인 화가』(열화당, 1998); 진준현, 『단원 김홍도 연구』(일지사, 1999), 13~71쪽 참조.

2 김홍도의 선조(先祖)와 집안 내력에 대해서는 홍선표, 『조선 회화』(한국미술연구소, 202), 285~286쪽 참조.

3 박동욱·서신혜 역주, 『표암 강세황 산문전집』(소명출판, 2008), 33~39쪽; 강세황 지음, 김종진·변영섭·정은진·조송식 옮김, 『표암유고』(지식산업

사, 2010), 364~373쪽; 변영섭, 「스승과 제자, 강세황이 쓴 김홍도 전기: 「단원기」, 「단원기우일본」」, 『미술사학연구』 275·276(2012), 89~118쪽 참조. 「단원기우일본」에 보이는 용어인 '동관(童丱)'이 머리를 땋은 11~14세의 어린 총각을 지칭하기 때문에 김홍도가 강세황의 집을 드나든 것은 그가 10~14세 때라고 하는 견해도 있다. 홍선표, 위의 책, 286쪽, 512쪽 참조.

4 강세황의 생애에 대한 자세한 사항은 국립중앙박물관 편, 『표암 강세황: 시대를 앞서간 예술혼』(국립중앙박물관, 2013), 372~375쪽; 변영섭, 『표암 강세황 회화 연구(개정판)』(사회평론사, 2016), 21~60쪽; 이경화, 「강세황 연구」(서울대학교 대학원 고고미술사학과 박사학위 논문, 2016) 참조.

5 홍선표, 앞의 책, 286쪽.

6 윤두서의 생애에 대한 자세한 사항은 박은순, 『공재 윤두서: 조선 후기 선비 그림의 선구자』(돌베개, 2010); 차미애, 『공재 윤두서 일가의 회화: 새로운 시대정신을 화폭에 담다』(사회평론사, 2014), 60~89쪽 참조.

7 강세황 지음, 앞의 책, 651쪽.

8 진준현, 앞의 책, 79쪽.

9 이용휴의 생애와 문학론에 대한 자세한 사항은 정우봉, 「李用休의 문학론의 일고찰: 그의 陽明學的 사고와 관련하여」, 『한국한문학연구』 9·10(1987), 227~241쪽; 박용만, 「이용휴 시의식의 실천적 의미에 대하여」, 『한국한시연구』 5(1997), 293~313쪽; 박동욱, 「혜환 이용휴 산문 연구」, 『온지논총』 15(2006), 187~214쪽; 김혜숙, 「시론과 시로 본 이용휴: 自在와 自足을 위한 修練과 省察」, 『한국한시작가연구』 17(2013), 85~141쪽 참조.

10 이충렬, 『천년의 화가 김홍도: 붓으로 세상을 흔들다』(메디치미디어, 2019), 33~35쪽.

11 강세황 지음, 앞의 책, 364쪽. 필자가 번역문의 일부를 수정했다.

12 진준현, 앞의 책, 79쪽.

13 위의 책, 85~86쪽.

14 홍신유에 대한 자세한 사항은 강명관, 「白華子 洪愼猷의 詩에 대하여」, 『한국한문학연구』13(1990), 183~210쪽; 이채경, 「洪愼猷 敍事漢詩 研究」, 『대동한문학』26(2007), 281~310쪽 참조.

15 오주석, 앞의 책, 63쪽.

16 위와 같음.

17 강세황 지음, 앞의 책, 366쪽.

18 위의 책, 364쪽.

19 위의 책, 372쪽.

20 위의 책, 367쪽, 369쪽.

21 진준현, 앞의 책, 79쪽.

22 강세황과 김홍도를 스승과 제자 사이로 보는 사제설의 문제점에 대해서는 장진성, 「사제설(師弟說)의 진실: 심사정과 김홍도의 예」, 『미술사와 시각문화』15(2015), 71~77쪽 참조.

2장 젊은 도화서 화원

1 진준현, 앞의 책, 21~22쪽.

2 김양균, 「영조을유기로연·경현당수작연도병(英祖乙酉耆老宴·景賢堂受爵宴圖屛)의 제작배경과 작가」, 『문화재보존연구』4(2007), 44~71쪽 참조.

3 이성미·김정희, 『한국회화사 용어집』(다할미디어, 2003), 17쪽.

4 오주석, 앞의 책, 74쪽.

5 진준현, 앞의 책, 79쪽.

6 오주석, 앞의 책, 38쪽.

7 규장각의 성격과 기능에 대한 자세한 사항은 한영우, 『문화정치의 산실 규장각』(지식산업사, 2008); 서울대학교 규장각한국학연구원 편, 『규장각과 책의 문화사』(규장각한국학연구원, 2009); 김문식 외, 『규장각: 그 역사와 문화의 재발견』

(서울대학교 출판문화원, 2009); 정옥자, 『정조의 문예사상과 규장각』(효형출판, 2011) 참조.

8 국립중앙박물관, 호암미술관, 간송미술관 편, 『단원 김홍도: 탄신 250주년 기념 특별전』(삼성문화재단, 1995), 260~261쪽 참조.

9 조선시대의 도화서 및 도화서 화원에 대한 자세한 사항은 안휘준, 「조선왕조시대의 화원」, 『한국문화』9(1988), 147~178쪽; 박정혜, 「儀軌를 통해서 본 조선시대의 화원」, 『미술사연구』9(1995), 203~290쪽; 강관식, 「조선시대 도화서 화원 제도」, 삼성미술관 Leeum 편, 『화원: 조선화원대전(朝鮮畵員大展)』(삼성미술관 Leeum, 2011), 261~278쪽 참조.

10 조선시대 도화서 화원들의 경제적 처지에 대해서는 장진성, 「조선시대 도화서 화원의 경제적 여건과 사적 활동」, 삼성미술관 Leeum 편, 위의 책, 296~304쪽 참조.

11 유미나, 「17세기 인·숙종기 도화서와 화원」, 『강좌미술사』34(2010), 141~176쪽.

12 강관식, 『조선 후기 궁중화원 연구(상)』(돌베개, 2001), 42쪽.

13 장진성, 앞의 논문(2011), 296~297쪽; 유미나, 앞의 논문, 160~163쪽 참조.

14 강관식, 앞의 책, 513쪽.

15 위의 책, 340쪽.

16 최북에 대한 자세한 사항은 국립전주박물관 편, 『호생관 최북』(국립전주박물관, 2012) 참조.

17 개성 김씨 화원에 대한 자세한 사항은 박수희, 「조선 후기 개성김씨 화원 연구」, 『미술사학연구』256(2007), 5~41쪽 참조.

18 자세한 사항은 오주석, 앞의 책, 96~97쪽 참조.

19 진준현, 앞의 책, 24~25쪽.

20 오주석, 앞의 책, 97~98쪽.

21 고려 및 조선시대에 제작된 어진에 대한 자세한 사항은 조선미, 『어진, 왕의 초상화』(한국학중앙연구원출판부, 2019) 참조.

22 이성미, 『어진의궤와 미술사: 조선 국왕 초상화의

제작과 모사』(소와당, 2012), 238~261쪽; 조선미, 『왕의 얼굴: 한·중·일 군주 초상화를 말하다』(사회평론, 2012), 42~58쪽.

23 변상벽에 대한 자세한 사항은 손병기, 「和齋 卞相璧의 翎毛花草畵 研究」, 『미술사학』 29(2015), 135~168쪽; 이종묵, 「정극순의 『연뇌유고』: 서양화, 변상벽, 매합에 대한 이야기를 겸하여」, 『문헌과 해석』 36(2006), 92~93쪽 참조.

24 이태호, 『옛 화가들은 우리 얼굴을 어떻게 그렸나: 조선 후기 초상화와 카메라 옵스쿠라』(생각의나무, 2008), 350~351쪽.

25 이성미, 앞의 책, 19~23쪽, 243~246쪽; 장진성, 「사실주의의 시대: 조선 후기 회화와 '즉물사진(卽物寫眞)'」, 『미술사와 시각문화』 14(2014), 12~13쪽 참조.

26 오주석, 앞의 책, 98쪽.

27 위의 책, 97~99쪽.

28 강세황 지음, 앞의 책, 370쪽.

29 진준현, 앞의 책, 85쪽.

30 강세황 지음, 앞의 책, 369쪽.

31 위와 같음, 각주 70~72번 참조. 진씨는 진재해 또는 진응복을 지칭할 수도 있다. 아울러 변씨는 변상벽 또는 변광복을 가리킬 수도 있다.

32 오주석, 앞의 책, 253쪽. 변광복은 본래 변상벽의 조카이다. 변광복은 변상벽의 형인 변상진(卞相晉, 1719-?)의 아들로 변상벽에게 양자로 입적되었다. 자세한 사항은 손병기, 앞의 논문, 137쪽 참조.

33 강세황 지음, 앞의 책, 369쪽, 각주 73번.

34 진준현, 앞의 책, 21쪽.

35 위의 책, 20쪽.

36 위의 책, 74쪽.

3장 위대한 시작

1 동아시아 병풍화에 대한 자세한 사항은 장진성, 「동아시아의 병풍」, 아모레퍼시픽미술관 편, 『조선, 병풍의 나라』(아모레퍼시픽미술관, 2018), 324~329쪽 참조.

2 정범조에 대한 자세한 사항은 박무영, 「해좌 정범조의 기수론(氣數論)적 문학관」, 『한국한문학연구』 19(1996), 325~350쪽; 김태영, 「해좌 정범조의 함경도 유배기 한시 일고찰」, 『한국어문학연구』 54(2010), 323~352쪽; 백승호, 「해좌 정범조한시의 尙古性과 機神에 대하여」, 『한국한시연구』 19(2011), 223~253쪽 참조.

3 진준현, 앞의 책, 27쪽, 508쪽.

4 위의 책, 20쪽.

5 강세황 지음, 앞의 책, 369쪽.

6 조선 후기에 유행한 요지연도에 대한 자세한 사항은 우현수, 「조선 후기 요지연도에 대한 연구」(이화여자대학교 대학원 미술사학과 석사학위 논문, 1996); 박본수, 「조선 요지연도 연구」(고려대학교 대학원 문화재학협동과정 박사학위 논문, 2016) 참조.

7 우현수, 「세상은 요지경: 조선시대 요지연도 이야기」, 아모레퍼시픽미술관 편, 앞의 책, 294~295쪽.

8 박은순, 「순묘조 〈왕세자탄강계병〉에 대한 도상적 고찰」, 『고고미술』 174(1987), 40~75쪽; 「정묘조 〈왕세자책례계병〉: 신선도 계병의 한 가지 예」, 『미술사연구』 4(1990), 101~112쪽 참조.

9 윤진영, 「병풍으로 본 궁중회화와 민화」, 아모레퍼시픽미술관 편, 앞의 책, 304쪽 참조.

10 조선 후기에 유행했던 해상군선도에 대한 자세한 사항은 조인수, 「바다를 건너가는 신선들」, 아모레퍼시픽미술관 편, 위의 책, 336~340쪽 참조.

11 이성미·김정희, 『한국회화사 용어집』(다할미디어, 2003), 33쪽.

12 윤덕희의 〈군선경수도〉에 대해서는 차미애, 앞의 책, 396~402쪽 참조.

13 조인수, 앞의 논문, 338~339쪽.

14 오주석, 앞의 책, 252~253쪽. 필자가 번역문의 일부를 수정했다.

15 진준현, 앞의 책, 210~237쪽.

16 오도자에 대한 자세한 사항은 王伯敏, 『吳道子』

(上海: 上海人民美術出版社, 1981); 黃苗子 編著, 『吳道子事輯』(北京: 中華書局, 1991) 참조. 오도자의 대동전 벽화 제작에 대한 자세한 사항은 제임스 케힐 지음, 장진성 옮김, 『화가의 일상: 전통시대 중국의 예술가들은 어떻게 생활하고 작업했는가』(사회평론아카데미, 2019), 202쪽 참조.

17 이천보(李天輔, 1698~1761)에 따르면 당시 귀하고 부유한 집안의 노는 자제가 정선에게 무리하게 병풍 그림을 요구하다 거절당했다고 한다. 이 에피소드는 정선이 병풍 그림도 그렸음을 알려주고 있다. 그러나 현재 그가 그린 병풍 그림들 중 전하는 것은 없다. 자세한 사항은 秦弘燮, 『韓國美術史資料集成(6) 朝鮮後期 繪畫篇』(일지사, 1998), 952쪽 참조.

4장 병풍화의 대가

1 《행려풍속도》에 대한 자세한 사항은 진준현, 앞의 책, 334~336쪽; 국립중앙박물관, 호암미술관, 간송미술관 편, 앞의 책, 251~252쪽 참조.

2 국립중앙박물관 편, 앞의 책, 306쪽.

3 강세황의 '안재완중'론에 대한 자세한 사항은 장진성, 「'완재안중(宛在眼中)': 조선 후기 회화의 사실성」, 삼성미술관 Leeum 편, 『세밀가귀: 한국 미술의 품격』(삼성미술관 Leeum, 2015), 338~349쪽 참조.

4 국립중앙박물관 편, 앞의 책, 306쪽.

5 위와 같음.

6 강세황 지음, 앞의 책, 364쪽.

7 위의 책, 369~370쪽. 필자는 인용문 중 김사능 풍속화를 옛 문장의 어감을 살리기 위해 김사능의 속화(俗畵)로 수정하였다.

8 정병모, 『한국의 풍속화』(한길아트, 2000), 210쪽.

9 조선 후기 풍속화의 발전에 영향을 끼친 일상의 가치에 대한 인식의 전환에 관해서는 정병모, 「조선 후기 풍속화에 나타난 '일상'의 표현과 그 의미」, 『미술사학』25(2011), 331~358쪽 참조.

10 정병모, 앞의 책, 285쪽. 병풍차에 대한 자세한 사항은 김수진, 「19-20세기 병풍차(屛風次)의 제작과 유통」, 『미술사와 시각문화』21(2018), 40~71쪽 참조.

11 정병모, 앞의 책, 122~148쪽; 안휘준, 『한국 그림의 전통』(사회평론, 2012), 334~342쪽 참조.

12 조선 후기 풍속화의 발전 과정에 대한 자세한 사항은 안휘준, 『한국 회화사 연구』(시공사, 2000), 655~661쪽 참조.

13 이 그림들에 대해서는 삼성미술관 Leeum 편, 앞의 책(2011), 138~141쪽의 도 57, 372쪽 참조.

14 윤두서의 풍속화에 대한 자세한 사항은 차미애, 앞의 책, 543~565쪽; 박은순, 앞의 책, 255~262쪽 참조.

15 조영석의 풍속화에 대해서는 이태호, 『풍속화(하나)』(대원사, 1995), 46~71쪽; 안휘준, 앞의 책(2000), 666~685쪽; 유홍준, 『화인열전 1: 내 비록 환쟁이라 불릴지라도』(역사비평사, 2001), 146~171쪽; 이은하, 「관아재 조영석의 회화연구」, 『미술사학연구』245(2005), 117~155쪽 참조.

16 이태호, 『조선 후기 회화의 사실 정신』(학고재, 1996) 참조.

17 조선 후기 회화에 미친 서양 화풍의 영향에 대해서는 이성미, 『조선시대 그림 속의 서양화법』(대원사, 2000) 참조.

18 장진성, 앞의 논문(2014), 6~29쪽.

19 홍선표, 『조선시대 회화사론』(문예출판사, 1999), 263쪽.

20 이태호, 앞의 책(1996), 404쪽. 윤두서 일가의 작품 활동에 대해서는 차미애, 앞의 책 참조.

21 조영석, 『觀我齋稿』(한국정신문화연구원, 영인본, 1984), 328쪽. 조영석이 주장한 '즉물사진', '활화' 개념에 대한 자세한 사항은 이은하, 앞의 논문, 122~126쪽 참조.

22 장진성, 「'완재안중(宛在眼中)'」(2015), 339~340쪽.

23 국립중앙박물관 편, 앞의 책, 242쪽.

24 오주석, 앞의 책, 125~126쪽.

25 조선 후기에 제작된 경직도에 대해서는 정병모, 앞의 책, 130~143쪽 참조.

26 송희경, 『조선 후기 아회도』(다할미디어, 2008), 189~191쪽.

27 서원아집이 허구라는 사실 및 서원아집의 의의, 서원아집도의 제작 양상에 대한 자세한 사항은 Ellen Johnston Laing, "Real or Ideal: The Problem of the "Elegant Gathering in the Western Garden" in Chinese Historical and Art Historical Records," *Journal of the American Oriental Society,* vol. 88, no. 3 (1968), pp. 419~435 참조.

28 이 그림에 대한 자세한 사항은 Wai-kam Ho et al., *Eight Dynasties of Chinese Painting: The Collections of the Nelson-Atkins Museum, Kansas City, and The Cleveland Museum of Art* (Cleveland: Cleveland Museum of Art, 1980), pp. 66~69 참조.

29 〈서원아집도〉의 제첨(題籤)에는 '송마원회춘유부시도(宋馬遠繪春游賦詩圖)'라고 이 그림의 제목이 적혀 있지만 많은 학자들은 이 제목을 신뢰하지 않았다. 이들은 이 제첨에도 불구하고 이 그림을 서원아집도로 해석하였다. 그러나 마크 윌슨(Marc F. Wilson)은 제첨에 신뢰성을 부여한 후 이 그림은 마원이 자신의 후원자였던 장자(張鎡)의 정원에서 열린 시회(詩會)를 그린 작품으로 해석하였다. 위의 책, pp. 68~69. 알프레다 먹(Alfreda Murck, 姜斐德)은 마크 윌슨의 해석을 보강하여 〈춘유부시도〉를 마원이 장자를 위해 그려준 그림으로 해석했으며 이 그림은 항주 교외에 있었던 장자의 정원인 계은(桂隱)에서 열린 문인들의 시회(詩會)를 마원이 상상력을 가미해 그린 것이라고 주장하였다. 자세한 사항은 姜斐德, 「《春游賦詩圖》─納爾遜─阿特金斯藝術館藏馬遠手卷」, 上海博物館 編, 『翰墨薈萃: 細讀美國藏中國五代宋元書畫珍品』(北京: 北京大学出版社, 2012), pp. 340~355 참조.

30 〈서원아집도〉 또는 〈춘유부시도〉의 성격에 대한 자세한 사항은 板倉聖哲, 「馬遠『西園雅集図巻』(ネルソン・アトキンス美術館)の史的位置─虚構としての『西園雅集』とその絵画化をめぐって」, 『美術史論叢』16(1999), pp. 49~78 참조.

31 진준현, 앞의 책, 509~510쪽.

32 위의 책, 511쪽.

33 위의 책, 27쪽.

34 조선 후기에 제작된 서원아집도에 대한 자세한 사항은 유보은, 「조선 후기 서원아집도와 그 다층적 의미: 김홍도 작품을 중심으로」, 『미술사학연구』263(2009), 39~69쪽 참조.

35 진준현, 앞의 책, 491쪽, 634쪽.

36 아모레퍼시픽미술관 편, 앞의 책, 70~71쪽, 도 16 참조.

37 조선 후기 평생도의 구성, 유형, 성격에 대한 자세한 사항은 최성희, 「조선 후기 평생도 연구」(이화여자대학교 대학원 미술사학과 석사학위 논문, 2001) 참조.

38 진준현, 앞의 책, 402~404쪽. 경수연도, 회혼례도, 평생도 사이의 상관관계에 대한 자세한 사항은 홍선표, 「조선 말기 평생도의 혼례 이미지」, 『미술사논단』47(2018), 161~184쪽 참조.

39 홍계희의 생애와 경세가로서의 활동에 대한 자세한 사항은 김승대, 「담와 홍계희의 경세서 편찬과 금석문 고찰」, 『사림』33(2009), 197~213쪽; 이근호, 「홍계희 국정운영론의 이론적 배경: 저술과 편찬 사업을 중심으로」, 『한국실학연구』34(2017), 469~495쪽 참조.

40 진준현, 앞의 책, 408쪽.

41 홍이상의 생애에 대해서는 윤호진, 「모당 홍이상의 삶과 시세계」, 『한문학보』21(2009), 239~294쪽; 허경진, 「그림과 작품을 통해본 홍이상의 한평생」, 『열상고전연구』42(2014), 131~154쪽; 이군선, 「풍산홍씨문중(豊山洪氏門中)의 가문의식(家門意識): 홍량호(洪良浩)와 홍경모(洪敬謨)를 중심으로」, 『한문교육연구』43(2014), 471~473

쪽 참조.

42 김홍도 이후의 평생도에 대해서는 최성희, 「19세기 평생도 연구」, 『미술사학』16(2002), 79~110쪽 참조.

5장 김홍도와 정조

1 오주석, 앞의 책, 24쪽.

2 한영우, 『정조평전: 성군의 길(上)』(지식산업사, 2017), 272~286쪽.

3 위의 책, 272쪽.

4 유봉학, 『정조대왕의 꿈: 개혁과 갈등의 시대』(신구문화사, 2001), 60~63쪽.

5 한영우, 앞의 책, 274~276쪽.

6 초계문신 교육 등 정조의 규장각 설치 및 운영에 대해서는 정옥자, 『朝鮮後期文化運動史』(일조각, 1988), 101~161쪽 참조.

7 정조 시대에 활동한 자비대령화원의 직무에 대한 자세한 사항은 유재빈, 「정조대(正祖代) 차비대령화원(差備待令畵員)의 업무와 실상」, 『미술사와 시각문화』19(2017), 66~97쪽 참조.

8 정조의 어진에 대한 첨망, 첨배 의식에 대한 자세한 사항은 유재빈, 「正祖代 御眞과 신하 초상의 제작: 초상화를 통한 군신 관계의 고찰」, 『미술사학연구』271·272(2011), 145~172쪽 참조.

9 정조 시대 궁중회화의 성격 및 궁중회화 제작에 끼친 정조의 영향력에 대한 자세한 사항은 유재빈, 「正祖代 宮中繪畵 연구」(서울대학교 대학원 고고미술사학과 박사학위 논문, 2016) 참조.

10 유봉학, 앞의 책, 104~106쪽.

11 진준현, 앞의 책, 25쪽.

12 국립중앙박물관, 호암미술관, 간송미술관 편, 앞의 책, 260~261쪽 참조.

13 강세황 지음, 앞의 책, 370쪽. 필자가 번역문의 일부를 수정했다.

14 진준현, 앞의 책, 75쪽. 필자가 번역문의 일부를 수정했다.

15 강세황 지음, 앞의 책, 371~372쪽.

16 오주석, 앞의 책, 253쪽.

17 위와 같음.

18 프레스코화에 대해서는 이성미·김정희, 앞의 책, 229쪽 참조.

19 영락궁벽화에 대한 자세한 사항은 Anning Jing, "Yongle Palace: The Transformation of the Daoist Pantheon during the Yuan Dynasty (1260~1368)"(Ph. D. dissertation, Princeton University, 1994); 金維諾 主編, 『永樂宮壁畵全集』(天津: 天津人民美術出版社, 1997); 范金鰲, 鄭堅定 編, 『永樂宮壁畵』(太原: 山西人民出版社, 2003) 참조.

20 《문효세자책례계병》에 대해서는 유재빈, 「정조의 세자 위상 강화와 〈문효세자책례계병〉(1784)」, 『미술사와 시각문화』17(2016), 90~117쪽 참조.

21 《문효세자보양청계병》에 대한 자세한 사항은 유재빈, 「정조대 왕위 계승의 상징적 재현: 〈文孝世子輔養廳契屛〉(1784)을 중심으로」, 『미술사학연구』293(2017), 5~31쪽 참조.

22 김홍도와 김응환이 정조의 명을 받들어 영동9군과 금강산 일대의 경관을 그림으로 그린 '봉명사경(奉命寫景)'에 대한 자세한 사항은 진준현, 앞의 책, 210~237쪽; 박은순, 『金剛山圖 연구』(일지사, 1997), 271~297쪽 참조.

23 오주석, 앞의 책, 166쪽.

24 《해악전도첩(海嶽全圖帖)》에 대해서는 국립중앙박물관 편, 『우리 강산을 그리다: 화가의 시선, 조선시대 실경산수화』(국립중앙박물관, 2019), 164~207쪽 참조.

25 오주석, 앞의 책, 166~167쪽.

26 배우성, 「정조시대 동아시아 인식과 〈해동삼국도〉」, 정옥자 외, 『정조시대의 사상과 문화』(돌베개, 1999), 167~173쪽.

27 한영우, 『정조평전: 성군의 길(下)』(지식산업사, 2017), 22~24쪽; 배우성, 「공간에 관한 지식과 정조시대」, 김인걸 외, 『정조와 정조시대』(서울대학교출판문화원, 2011), 76~85쪽.

28 박은순, 앞의 책, 99쪽.

29 19세기에 유행한 회화식 지도에 대한 자세한 사항은 박은순, 「정보와 권력, 그리고 기억: 19세기 繪畵地圖의 機能과 畵風」, 『온지논총』 40(2014), 263~303쪽; 「19世紀 繪畫式 郡縣地圖와 地方文化」, 『한국고지도연구』 1(2009), 31~61쪽 참조.

30 진준현, 앞의 책, 218쪽.

31 위와 같음.

32 〈금릉전도〉에 대한 자세한 사항은 오주석, 앞의 책, 167~169쪽 참조.

33 진준현, 앞의 책, 219~220쪽.

34 위의 책, 227쪽.

35 오주석, 앞의 책, 149~161쪽 참조.

36 국립중앙박물관, 호암미술관, 간송미술관 편, 앞의 책, 11~43쪽.

37 오주석, 앞의 책, 155쪽.

38 진준현, 앞의 책, 275~283쪽.

39 국립중앙박물관 편, 앞의 책(2019), 76쪽, 107~108쪽, 김울림 해설 참조.

40 제2차 정조 어진 제작에 대한 자세한 사항은 진준현, 앞의 책, 50쪽 참조.

41 시중대에 대해서는 최완수, 『겸재를 따라가는 금강산 여행』(대원사, 1999), 221~227쪽 참조.

42 명경대에 대한 자세한 사항은 박은순, 앞의 책, 262~263쪽 참조.

43 정선에 대해서는 안휘준, 『한국 회화의 4대가』(사회평론아카데미, 2019), 181~330쪽; 최완수, 『겸재 정선』(현암사, 2009) 참조.

44 옹천에 대한 자세한 사항은 최완수, 앞의 책(1999), 185~191쪽 참조.

45 오주석, 앞의 책, 262쪽. 필자가 번역문의 일부를 수정했다.

46 총석정과 환선정에 대한 자세한 사항은 최완수, 앞의 책(1999), 209~219쪽 참조.

6장 정조의 화성 건설과 김홍도

1 오주석, 앞의 책, 170~172쪽; 진준현, 앞의 책, 49~50쪽.

2 삼불회도에 대한 자세한 사항은 이성미·김정희, 앞의 책, 116~118쪽 참조.

3 오주석, 앞의 책, 173쪽.

4 용주사 후불탱을 둘러싼 논쟁 및 〈삼세여래체탱〉의 제작 시기에 대해서는 강관식, 「용주사 후불탱과 조선 후기 궁중회화: 대웅보전 〈삼세여래체탱〉의 작가와 시기, 양식 해석의 재검토」, 『미술사학』 31(2008), 5~62쪽 참조.

5 박은순, 앞의 책, 96쪽.

6 변영섭, 앞의 책, 191~217쪽; 안휘준, 『조선시대 산수화 특강』(사회평론아카데미, 2015), 312~314쪽.

7 영조 시대 후반에 유행한 책가도에 대한 자세한 사항은 강관식, 「영조대 후반 책가도(冊架圖) 수용의 세 가지 풍경」, 『미술사와 시각문화』 22(2018), 38~91쪽 참조.

8 강관식, 「朝鮮後期 宮中 冊架圖: 조선 후기 '民畵' 개념의 새로운 이해를 위한 小考」, 『미술자료』 66(2001), 82~83쪽.

9 조선 후기에 유행한 책거리 병풍에 대한 자세한 사항은 경기도박물관 편, 『조선 선비의 서재에서 현대인의 서재로: 책거리 특별전』(경기도박물관, 2012); Sunglim Kim, *Flowering Flowers and Curio Cabinets: The Culture of Objects in Late Chosŏn Korean Art* (Seattle: University of Washington Press, 2018), pp. 53~109. Byungmo Chung and Sunglim Kim, eds., *Chaekgeori: The Power and Pleasure of Possessions in Korean Painted Screens* (Albany, NY: State University of New York Press, 2017); Youngsook Pak, "Ch'aekkado—A Chosŏn Conundrum," *Art in Translation*, vol. 5, no. 2 (2013), pp. 183~218 참조.

10 진준현, 앞의 책, 604쪽.

11 이형록에 대한 자세한 사항은 Kay E. Black and Edward W. Wagner, "Ch'aekkŏri Paintings: A

Korean Jigsaw Puzzle," *Archives of Asian Art* 46, 1993, pp. 63~75 참조.

12　장한종에 대한 자세한 사항은 김태은, 「장한종의 어해도 연구: 국립중앙박물관 소장 〈어해병풍〉을 중심으로」(서울대학교 대학원 고고미술사학과 석사학위 논문, 2010) 참조.

13　조선 후기 책가문방도에 나타난 중국 도자기의 성격에 대해서는 방병선, 「李亨祿의 冊架文房圖 八曲屛에 나타난 중국 도자」, 『강좌미술사』 28(2007), 209~238쪽 참조.

14　조선 후기의 고동서화 애호 풍조 및 소비 열기에 대해서는 홍선표, 앞의 책(2014), 10~41쪽; 장진성, 「조선 후기 고동서화(古董書畵) 수집 열기의 성격: 김홍도의 〈포의풍류도〉와 〈사인초상〉에 대한 검토」, 『미술사와 시각문화』 3(2004), 154~203쪽 참조.

15　강관식, 위의 논문(2001), 83쪽; 오주석, 앞의 책, 176쪽.

16　정조의 '우현좌척론'과 '의리탕평론'에 대한 자세한 사항은 유봉학, 「정조시대 정치론의 추이」, 정옥자 외, 『정조시대의 사상과 문화』(돌베개, 1999), 77~112쪽 참조.

17　유봉학, 앞의 책, 26~78쪽; 한영우, 『정조평전: 성군의 길 下』, 14~194쪽.

18　화성 건설의 정치적 의미에 대해서는 유봉학, 『꿈의 문화유산, 화성』(신구문화사, 1996) 참조.

19　정조의 화성원행 및 그 정치적 함의에 대해서는 한영우, 『정조의 화성행차 그 8일: 왕조 기록문화의 꽃, 의궤』(효형출판, 1998) 참조.

20　조선 후기 국왕의 능행에 대한 자세한 사항은 이왕무, 『조선 후기 국왕의 능행 연구』(민속원, 2016) 참조.

21　한영우, 앞의 책(1998), 253쪽.

22　『원행을묘정리의궤』의 제작 및 회화사적 가치에 대해서는 박정혜, 『조선시대 궁중기록화 연구』(일지사, 2000), 298~304쪽 참조. 『원행을묘정리의궤』의 도식에 대한 자세한 사항은 유재빈, 「『園幸乙卯整理儀軌』 圖式, 그림으로 전하는 효과와 전략」, 『규장각』 52(2018), 187~217쪽 참조.

23　한영우, 앞의 책(1998), 253~255쪽. 현재까지 기록상 101부의 『원행을묘정리의궤』가 인출되어 관청 및 대신들에게 배포된 것으로 알려져 있다. 박정혜, 앞의 책, 300쪽.

24　『불설대보부모은중경』과 『오륜행실도』의 삽화를 김홍도가 제작했을 가능성에 대해서는 진준현, 앞의 책, 615~617쪽; 오주석, 앞의 책, 208~210쪽 참조.

25　김문식, 『정조의 제왕학』(태학사, 2007), 274~275쪽.

26　진준현, 앞의 책, 613~616쪽.

27　반차도에 관한 자세한 사항은 한영우, 『〈반차도〉로 따라가는 정조의 화성행차』(효형출판, 2007) 참조.

28　〈화성원행반차도〉에 대한 자세한 사항은 Hyonjeong Kim Han, ed., *In Grand Style: Celebrations in Korean Art During the Joseon Dynasty* (San Francisco: Asian Art Museum, San Francisco, 2013), pp. 64~70 참조.

29　《화성원행도병》에 대한 자세한 사항은 박정혜, 앞의 책, 303~388쪽 참조.

30　위의 책, 306쪽; 진준현, 앞의 책, 428쪽.

31　한영우, 앞의 책(1998), 317~318쪽.

32　박정혜, 앞의 책, 274~275쪽.

33　《내입진찬도병》이 《화성원행도병》이라는 견해에 대해서는 위의 책, 304~305쪽 참조.

34　정조의 수원 화성 건설에 대한 자세한 사항은 유봉학, 앞의 책(1996); 유봉학·김동욱·조성을, 『정조시대 화성 신도시의 건설』(백산서당, 2001); 김동욱, 『실학 정신으로 세운 조선의 신도시, 수원 화성』(돌베개, 2002); 최홍규, 『정조의 화성 건설』(일지사, 2001) 참조.

35　『화성성역의궤』에 대한 자세한 사항은 최홍규, 『정조의 화성 경영 연구』(일지사, 2005), 87~152쪽 참조.

36 최홍규, 앞의 책(2001), 120쪽.

37 위의 책, 116쪽.

38 진준현, 앞의 책, 60쪽, 624쪽.

39 박정혜, 앞의 책, 277쪽.

40 화성춘팔경과 화성추팔경, 이후 두 가지가 통합되어 정리된 화성팔경에 대한 자세한 사항은 한영우, 앞의 책(1998), 236~238쪽 참조.

41 조선시대 한양명승명소도(漢陽名勝名所圖)에 대해서는 조규희, 「조선 후기 한양의 명승명소도와 국도(國都) 명승의 재인식」, 『한국문학과 예술』 10(2012), 147~194쪽 참조.

7장 자아의 영역

1 《주부자시의도》에 대한 자세한 사항은 오주석, 「金弘道의 〈朱夫子詩意圖〉: 御覽用 繪畵의 性理學的 性格과 관련하여」, 『미술자료』 56(1995), 49~80쪽 참조.

2 《주부자시의도》의 정치적 성격에 대해서는 김선경, 「金弘道의 〈朱夫子詩意圖〉 硏究」(서울대학교 대학원 고고미술사학과 석사학위 논문, 2016) 참조.

3 오주석, 앞의 논문, 74~76쪽 참조.

4 『어정대학유의』에 대한 자세한 사항은 김문식, 앞의 책, 129~160쪽 참조.

5 한영우, 『정조평전: 성군의 길 下』, 275~279쪽.

6 정조의 주자서 편찬에 대한 자세한 사항은 김문식, 『정조의 경학과 주자학』(문헌과 해석사, 2000), 233~297쪽 참조.

7 『주부자시』에 대한 자세한 사항은 김문식, 앞의 책(2007), 209~212쪽 참조.

8 『패문재경직도』에 대한 자세한 사항은 정병모, 앞의 책, 130~143쪽 참조.

9 김문식, 앞의 책(2000), 154쪽.

10 진준현, 앞의 책, 205쪽.

11 강세황 지음, 앞의 책, 370~372쪽.

12 《삼공불환도》에 대한 자세한 사항은 조지윤, 「단원 김홍도 筆 〈三公不換圖〉 연구: 1800년 이후 김홍도 회화의 변화와 간재 홍의영」, 『미술사학연구』 275·276(2012), 149~175쪽 참조.

13 진준현, 앞의 책, 194~195쪽.

14 원문과 번역문은 임재완 역주, 삼성미술관 Leeum 학예연구실 편집, 『삼성미술관 Leeum 소장 古書畫 題跋 解說集』(삼성문화재단, 2006), 38~41쪽 참조. 필자가 번역문의 일부를 수정했다.

15 오주석, 앞의 책, 213쪽 참조.

16 위와 같음. 필자가 번역문의 일부를 수정했다. 홍의영의 글은 「낙지론」의 전문(全文)이 아니다. 「낙지론」 중 누락된 부분은 국립중앙박물관, 호암미술관, 간송미술관 편, 앞의 책, 266쪽 참조.

17 진준현, 앞의 책, 142쪽.

18 〈선상관매도〉(〈주상관매도〉)에 대한 자세한 사항은 오주석, 앞의 책, 67~69쪽 참조. 조선 후기에 유행한 두보(杜甫) 시의도(詩意圖)에 대한 자세한 사항은 조인희, 「조선 후기의 杜甫(712~770) 詩意圖」, 『미술사학』 28(2014), 97~128쪽 참조.

19 김홍도의 당송시(唐宋詩)에 대한 이해 수준과 그의 시의도에 대해서는 조동원, 「단원 김홍도의 詩意圖 연구」, 『동양예술』 37(2017), 209~240쪽 참조.

20 《단원유묵첩》의 내용에 대해서는 진준현, 앞의 책, 663~664쪽 참조.

21 〈단원도〉의 발문에 대해서는 위의 책, 38쪽 참조.

22 위와 같음.

23 정란에 대해서는 안대회, 『조선의 프로페셔널: 자신이 믿는 한 가지 일에 조건 없이 도전한 사람들』(휴머니스트, 2007), 21~57쪽 참조.

24 강희언에 관한 자세한 사항은 이순미, 「담졸 강희언의 회화 연구」, 『미술사연구』 12(1998), 141~168쪽 참조.

25 진준현, 앞의 책, 26쪽, 334~335쪽.

26 태호석을 포함해 조선시대의 괴석 수집 열기에 대해서는 고연희, 「18세기 회화(繪畵)의 정원이미지 고찰: '괴석(怪石)'을 중심으로」, 『인문학연구』 23(2013), 5~35쪽; 이종묵, 「조선시대 怪石 취향 연구: 沈香石과 太湖石을 중심으로」, 『한국한문학연구』 70(2018), 127~158쪽 참조.

27 이종묵, 위의 논문, 139~143쪽.

28 강세황 지음, 앞의 책, 365쪽.

29 송희경, 앞의 책, 34~37쪽, 39~40쪽 참조.

30 Foong Ping, *The Efficacious Landscape: On the Authorities of Painting at the Northern Song Court* (Cambridge, MA: Harvard University Asia Center, 2015), p. 182~184; 김건곤, 「高麗時代 耆老會 研究」, 『대동한문학』 30(2009), 195~202쪽 참조.

31 〈단원도〉와 김홍도의 자아의식 사이의 상관관계에 대해서는 장진성, 「처절한 생황 소리: 〈송하취생도(松下吹笙圖)〉, 〈단원도(檀園圖)〉와 김홍도(金弘道)의 내면 풍경」, 『미술사문화비평』 9(2018), 103~106쪽; Jiyeon Kim, "Kim Hongdo's Sandalwood Garden: A Self-Image of a Late-Chosŏn Court Painter," *Archives of Asian Art*, vol. 62 (2012), pp. 47~67 참조.

32 진준현, 앞의 책, 665쪽.

33 오주석, 앞의 책, 11쪽.

34 이유방에 대한 자세한 사항은 James Cahill, *The Distant Mountains: Chinese Painting of the Late Ming Dynasty, 1570-1644* (New York and Tokyo: Weatherhill, 1982), pp. 133~135 참조.

35 강세황 지음, 앞의 책, 365~366쪽. 필자가 번역문의 일부를 수정했다.

36 진준현, 앞의 책, 79쪽.

37 위의 책, 80쪽, 주 127 참조.

38 위의 책, 80쪽.

39 이태호, 앞의 책(1996), 219~220쪽; 오주석, 앞의 책, 64~66쪽; 유홍준, 『화인열전 2: 고독의 나날 속에도 붓을 놓지 않고』(서울: 역사비평사, 2001), 282~284쪽; 유홍준·이태호 편, 『遊戲三昧: 선비의 예술과 선비취미』(서울: 학고재, 2003), 174쪽. 한편 진준현은 〈포의풍류도〉를 신분제의 한계 속에서 중인이었던 김홍도가 느낀 실의와 체념 등 그의 내면심정(內面心情)을 반영한 자전(自傳)적인 작품으로 해석하였다. 진준현, 앞의 책,

40 오주석, 앞의 책, 62~66쪽.

41 강세황 지음, 앞의 책, 366쪽.

42 위와 같음. 필자가 번역문의 일부를 수정했다.

43 진준현, 앞의 책, 36쪽 참조.

44 이종묵, 앞의 논문, 147~148쪽.

45 조선 후기 문인들의 취미 생활에 대해서는 안대회, 「조선 후기 취미 생활과 문화 현상」, 『한국문화』 60(2012), 65~96쪽 참조.

46 조선시대 중인에 관한 자세한 사항은 정옥자, 앞의 책(1988), 189~225쪽; 김두헌, 『조선시대 기술직 중인 신분 연구』(경인문화사, 2013); 허경진, 『조선의 중인들』(알에이치코리아, 2015); 김현영, 「조선 후기 중인의 가계와 경력」, 『韓國文化』 8(1987), 103~134쪽; 한영우, 「朝鮮時代 中人의 身分·階級的 性格」, 『韓國文化』 9(1988), 179~209쪽; 안휘준, 「朝鮮王朝時代의 畵員」, 『韓國文化』 9(1988), 147~178쪽; 이남희, 「朝鮮時代 雜科榜目의 資料的 性格」, 『고문서연구』 12(1997), 121~158쪽; 이기원, 「조선시대 관상감의 직제 및 시험 제도에 관한 연구: 천문학 부서를 중심으로」, 『한국지구과학회지』 29-1(2008), 98~115쪽; 송만오, 「系譜資料를 통해서 본 조선시대 中人의 사회적 지위」, 『한국학논집』 44(2011), 199~233쪽; 이수동, 「조선시대 잡과의 음양과(陰陽科) 연구: 택일과목을 중심으로」, 『원불교사상과 종교문화』 51(2012), 213~153쪽 참조.

47 강세황 지음, 앞의 책, 43쪽. 필자가 번역문의 일부를 수정했다.

48 위의 책, 367쪽.

49 신분제에 대한 김홍도의 불만과 중인으로서 그가 가진 내면의식에 대해서는 장진성, 앞의 논문(2018), 95~103쪽 참조.

50 강명관, 『조선 후기 여항문학 연구』(창작과 비평사, 1997), 244~247쪽.

51 윤재민, 『조선 후기 중인층 한문학의 연구』(고려

대학교민족문화연구원, 1999), 315쪽.

52 강명관, 앞의 책, 244쪽.

53 위의 책, 245쪽.

54 정옥자, 『조선 후기 중인문화 연구』(일지사, 2003), 63쪽.

55 진준현, 앞의 책, 677쪽.

56 위의 책, 63쪽.

57 강명관, 앞의 책, 245쪽.

58 오주석, 앞의 책, 217쪽.

59 진준현, 앞의 책, 69~70쪽. 필자가 번역문의 일부를 수정했다.

60 위의 책, 69쪽.

61 위의 책, 70쪽.

62 오주석, 앞의 책, 187~190쪽.

63 홍선표, 앞의 책(2014), 310쪽.

64 조선시대에 어떻게 「추성부」가 문인들에게 수용되었으며 그림으로 제작되었는지에 대해서는 이선옥, 「비상(悲傷)의 공명: 구양수와 김홍도의 추성(秋聲)」, 『감성연구』 4(2012), 187~215쪽 참조.

65 위의 논문, 193쪽.

66 대은암에서 열린 모임에 대해서는 오주석, 앞의 책, 144~146쪽 참조.

67 홍선표, 앞의 책(2014), 310쪽.

8장 김홍도와 18세기 후반의 동아시아 회화

1 송대 화원에 대한 자세한 사항은 令狐彪, 『宋代画院研究』(北京: 人民美术出版社, 2011); 彭慧萍, 『虚拟的殿堂: 南宋画院之省舍职制与后世想象』(北京: 北京大学出版社, 2018) 참조.

2 화국에 대해서는 鈴木敬, 『中國繪畫史 中之二(元)』(東京: 吉川弘文館, 1988), pp. 11~12.

3 鈴木敬, 『中國繪畫史 下(明)』(東京: 吉川弘文館, 1995), pp. 29~33.

4 명대 화원 제도와 운용에 대해서는 위의 책, pp. 33~39; Richard M. Barnhart, "The Return of the Academy," in Possessing the Past: Treasures from the National Palace Museum, Taipei, ed. Wen C. Fong and James C. Y. Watt (New York: The Metropolitan Museum of Art, 1996), pp. 335~367 참조.

5 왕휘와 〈강희남순도권〉 제작 과정에 대해서는 Maxwell K. Hearn, "Art Creates History: Wang Hui and The Kangxi Emperor's Southern Inspection Tour," in Wen C. Fong, Chin-Sung Chang, and Maxwell K. Hearn, Landscapes Clear and Radiant: The Art of Wang Hui (1632-1717)(New York: The Metropolitan Museum of Art, 2008), pp. 129~183 참조.

6 세계제국으로서 성장한 청나라의 성격에 대해서는 James A. Millward, Ruth W. Dunnell, Mark C. Elliott, and Philippe Forêt, eds., New Qing Imperial History: The Making of Inner Asian Empire at Qing Chengde (London and New York: RoutledgeCurzon, 2004); Michael G. Chang, A Court on Horseback: Imperial Touring and the Construction of Qing Rule, 1680-1785 (Cambridge, MA, and London: Harvard University Asia Center, 2007); Mark C. Elliott, The Manchu Way: The Eight Banners and Ethnic Identity in Late Imperial China (Stanford: Stanford University Press, 2001); Pamela Kyle Crossley, A Translucent Mirror: History and Identity in Qing Imperial Ideology (Berkeley, Los Angeles, and London: University of California Press, 1999); Evelyn S. Rawski, The Last Emperors: A Social History of Qing Imperial Institutions (Berkeley, Los Angeles, and London: University of California Press, 1998) 참조.

7 건륭제 시대에 대한 자세한 사항은 Mark C. Elliott, Emperor Qianlong: Son of Heaven, Man of the World (New York: Longman, 2009) 참조. 이 책의 한국어 번역본은 마크 C. 엘리엇, 양휘웅 옮김, 『건륭제』(천지인, 2011)이다. 청대 궁정회화

에 대한 자세한 사항은 故宮博物院 編,『故宮博物院藏淸代宮廷繪畫』(北京: 文物出版社, 1992); 聶崇正 主編,『淸代宮廷繪畫』(香港: 商務印書館, 1996); 聶崇正,『宮廷藝術的光輝─淸代宮廷繪畫論叢』(臺北: 東大圖書公司, 1996);『淸宮绘画与画家』(北京: 故宮出版社, 2019); Chuimei Ho and Bennet Bronson, *Splendors of China's Forbidden City: The Glorious Reign of Emperor Qianlong* (London and New York: Merrell, 2004); Evelyn S. Rawski and Jessica Rawson, eds., *China: The Three Emperors, 1662-1795* (London: Royal Academy of Arts, 2005) 참조.

8 楊伯達,『淸代院畵』(北京: 紫禁城出版社, 1993), pp. 7~83.

9 위의 책, pp. 43~47 참조.

10 카스틸리오네의 활동 및 역할에 대한 자세한 사항은 王耀庭 主編,『新視界: 郎世寧與淸宮西洋風』(臺北: 國立故宮博物院, 2007); 何傳馨 主編,『神筆丹靑: 郎世寧來華三百年特展』(臺北: 國立故宮博物院, 2015); Cécile and Michel Beurdeley, *Giuseppe Castiglione: A Jesuit Painter at the Court of the Chinese Emperors* (Rutland, VT: C. E. Tuttle Co., 1971); Marco Musillo, *The Shining Inheritance: Italian Painters at the Qing Court, 1699–1812* (Los Angeles: Getty Research Institute, 2016), pp. 70~125 참조. 청대 궁정회화의 '중서합벽(中西合璧)'에 대한 자세한 사항은 聶崇正,『淸宮绘画与「西画东渐」』(北京: 紫禁城出版社, 2008), pp. 163~297 참조.

11 건륭제 시기에 활동한 한림화가(사신화가)들에 대한 자세한 사항은 Ju-hsi Chou and Claudia Brown, eds., *The Elegant Brush: Chinese Painting Under the Qianlong Emperor, 1735-1795* (Phoenix: Phoenix Art Museum, 1985), pp. 69~105 참조.

12 건륭제 시기에 제작된 궁정회화의 정치적 성격에 대해서는 Zhang Hongxing et al., *The Qianlong Emperor: Treasures from the Forbidden City* (Edinburgh: National Museums of Scotland, 2002); Claudia Brown, *Great Qing: Painting in China, 1644-1911* (Seattle: University of Washington Press, 2014), pp. 35~95; 澳門藝術博物館 編,『懷抱古今: 乾隆皇帝文化生活藝術』(澳門: 澳門藝術博物館, 2002); 何傳馨 主編,『十全乾隆: 淸高宗的藝術品位』(臺北: 國立故宮博物院, 2013) 참조.

13 이 그림에 대한 자세한 사항은 董文娥 主編,『繪苑璚瑤: 淸院本淸明上河圖』(臺北: 國立故宮博物院, 2010) 참조.

14 장택단 전칭(傳稱)의〈청명상하도〉에 대한 자세한 사항은 伊原弘 編,『「淸明上河図」をよむ』(東京: 勉誠出版, 2003); 遼寧省博物館 編,《淸明上河圖》研究文獻滙編』(沈陽: 遼寧省博物館, 2007); 楊東勝 主編,『淸明上河圖』(天津: 天津人民美術出版社, 2009) 참조.

15 〈청명상하도〉의 주제에 대해서는 Valerie Hansen, "Mystery of the Qingming Scroll and Its Subject: The Case Against Kaifeng," *Journal of Song-Yuan Studies* 26 (1996), pp. 183~200 참조.

16 태평천자를 지향했던 건륭제에 대한 자세한 사항은 成都博馆, 故宮博物院 編,『盛世天子: 淸高宗乾隆皇帝特展』(成都: 四川人民出版社, 2016) 참조.

17 〈고소번화도〉에 대한 자세한 사항은 商務印書館香港分館,『淸徐揚姑蘇繁華圖』(香港: 商務印書館香港分館, 1988); 楊東勝 主編,『姑蘇繁華圖』(北京: 中國書店, 2009) 참조.

18 〈건륭남순도권〉에 대한 자세한 사항은 Maxwell K. Hearn, 앞의 논문, pp. 178~181 참조.

19 화신의 생애에 대한 자세한 사항은 馮佐哲,『和珅其人』(北京: 中国社会科学出版社, 2007) 참조.

20 양주팔괴에 대한 자세한 사항은 薛永年, 薛鋒,『扬州八怪与扬州商业』(北京: 人民美術出版社, 1991); 李宁民, 任卓 主编,『雅俗共赏: 扬州八怪书画展作

品集』(西安: 西安交通大学出版社, 2017); Vito Gi-
acalone, *The Eccentric Painters of Yangzhou*
(New York: China House Gallery, China Institute
in America, 1990); Ginger Cheng-chi Hsü,
*A Bushel of Pearls: Painting for Sale in Eigh-
teenth-Century Yangchow* (Stanford: Stanford
University Press, 2002) 참조.

21 해파 또는 해상화파에 대해서는 李万才, 『海上画
派』(长春市: 吉林美术出版社, 2003); 斯舜威, 『海上
画派』(上海: 東方出版中心, 2010); Roberta Wue,
*Art Worlds: Artists, Images, and Audiences in
Late Nineteenth-Century Shanghai* (Hong
Kong: Hong Kong University Press, 2014) 참조.

22 나빙에 대해서는 李晓廷, 蔡芃洋, 『花之寺僧: 罗聘
传』(上海: 上海人民出版社, 2001); Kim Karlsson,
*Luo Ping: The Life, Career, and Art of an
Eighteenth-Century Chinese Painter* (Bern and
New York: Peter Lang, 2004); Kim Karlsson,
Alfreda Murck, and Michele Matteini, eds.,
Eccentric Visions: The Worlds of Luo Ping
(Zürich: Museum Reitberg Zürich, 2009) 참조.
〈귀취도〉에 대한 자세한 사항은 최에스더, 「羅聘
(1733~1799)의 〈鬼趣圖〉 연구」, 『미술사학연구』
300(2018), 281~309쪽 참조.

23 에도시대의 사회변화에 대해서는 Conrad Tot-
man, *A History of Japan* (Oxford: Blackwell
Publishing, second edition, 2005), pp. 203~284;
Paul Varley, *Japanese Culture* (Honolulu:
University of Hawai'i Press, 4th edition, 2000),
pp. 164~234; Sumie Jones and Kenji Wata-
nabe, eds., *An Edo Anthology: Literature from
Japan's Mega-City, 1750-1850* (Honolulu: Uni-
versity of Hawai'i Press, 2013) 참조. 에도시대 회
화와 사회·문화·경제적 변동 간의 상호관계에
대해서는 Christine Guth, *Art of Edo Japan: The
Artist and the City 1615-1868* (New York: Har-
ry N. Abrams, Inc., 1996); Robert T. Singer et

al., *Edo: Art in Japan 1615-1868* (Washington
D.C.: National Gallery of Art, Washington D.C.,
1998); Timon Screech, *Obtaining Images: Art,
Production, and Display in Edo Japan* (Lon-
don: Reaktion Books, 2012) 참조.

24 카노파에 대해서는 武田恒夫, 『狩野派絵画史』(東
京: 吉川弘文館, 1995); 松島仁, 『徳川将軍権力と狩
野派絵画: 徳川王権の樹立と王朝絵画の創生』(東
京都国立市: ブリュッケ, 2011); 『権力の肖像: 狩野
派絵画と天下人』(東京都国立市: ブリュッケ, 2018);
Felice Fischer and Kyoko Kinoshita, eds.,
Ink and gold: Art of the Kano (Philadelphia:
Philadelphia Museum of Art, 2015) 참조.

25 린파에 대해서는 出光美術館 編, 『琳派』(東京: 出
光美術館, 1993); 東京国立博物館, 読売新聞社 編
集, 『大琳派展: 継承と変奏: 尾形光琳生誕三五〇
周年記念』(東京: 読売新聞社, 2008); 出光美術館
編, 『琳派芸術: 光悦·宗達から江戸琳派』(東京: 出
光美術館, 2011); 京都国立博物館, 日本経済新聞
社編集, 『琳派: 京を彩る』(東京: 日本経済新聞社,
2015); 公益財団法人出光美術館 編集, 『江戸の
琳派芸術』(東京: 公益財団法人出光美術館, 2017);
Howard A. Link, ed., *Exquisite Visions: Rimpa
Paintings from Japan* (Honolulu: Honolulu
Academy of Arts, 1980); Yūzō Yamane, Masato
Naitō, and Timothy Clark, *Rimpa Art from the
Idemitsu Collection, Tokyo* (London: British
Museum Press, 1998); John T. Carpenter,
*Designing Nature: The Rinpa Aesthetic in
Japanese Art* (New York: The Metropolitan
Museum of Art, 2012) 참조.

26 타와라야 소타츠에 대해서는 玉蟲敏子, 『俵屋宗
達: 金銀の〈かざり〉の系譜』(東京: 東京大学出版会,
2012); Yukio Lippit and James T. Ulak, eds.,
Sōtatsu (Washington, D.C.: Arthur M. Sackler
Gallery, Smithsonian Institution, 2015) 참조.

27 오가타 코린에 대해서는 根津美術館学芸部 編

集,『燕子花と紅白梅: 光琳デザインの秘密: 尾形光琳 300年忌記念特別展』(東京: 根津美術館, 2015) 참조.

28 난가에 대한 자세한 사항은 山內長三,『日本南画史』(東京: 瑠璃書房, 1981); Yoshiho Yonezawa and Chu Yoshizawa, *Japanese Painting in the Literati Style* (New York and Tokyo: Weatherhill/Heibonsha, 1974) 참조.

29 마루야마 오쿄에 대해서는 佐々木丞平, 佐々木正子,『円山應擧研究』(東京: 中央公論美術出版, 1996); Saint Louis Art Museum, Seattle Art Museum, *Okyō and the Maruyama-Shijō School of Japanese Painting* (Saint Louis: Saint Louis Art Museum, 1980) 참조.

30 아키타 란가에 대해서는 秋田私立千秋美術館 編集,『秋田蘭画とその時代展』(秋田: 秋田市立千秋美術館, 2007) 참조.

31 시바 코칸에 대해서는 Calvin L. French, Shiba *Kōkan: Artist, Innovator, and Pioneer in the Westernization of Japan* (New York: Weatherhill, 1974) 참조.

32 기상의 화가들에 대해서는 辻惟雄,『十八世紀京都画壇: 蕭白, 若冲, 応擧たちの世界』(東京: 講談社, 2019);『奇想の系譜』(東京: 小学館, 2019) 참조.

33 기상의 화가들이 행한 회화적 실험에 대한 자세한 사항은 辻惟雄 責任編集,『若冲·応擧, みやこの奇想: 江戸時代 3』(東京: 小学館, 2013); 東京都美術館,『江戸絵画ミラクルワールド, 奇想の系譜展』(東京: 日本経済新聞社: NHK: NHK プロモーション, 2019) 참조.

34 《탄유슈쿠즈》는 본래 탄유가 중국 및 일본의 옛 그림을 감정(鑑定)하는 데 필요한 시각적 참고 자료로 활용하기 위해 만든 것이다. 《탄유슈쿠즈》에 대한 자세한 사항은 京都国立博物館 編,『探幽縮図』(京都: 同朋舎出版, 1980-1981) 참조.

35 武田恒夫, 앞의 책 참조.

36 각 화파의 화풍 전수 과정에 대해서는 Brenda G. Jordan and Victoria Weston, *Copying the Master and Stealing His Secrets: Talent and Training in Japanese Painting* (Honolulu: University of Hawaii Press, 2003) 참조.

37 사카이 호이츠에 대해서는 玉蟲敏子,『都市のなかの絵: 酒井抱一の絵事とその遺響』(国立: ブリュッケ: 発売元 星雲社, 2004); 酒井抱一展開催実行委員会 企画·監修, 松尾知子, 岡野智子 編集,『酒井抱一と江戸琳派の全貌』(東京: 求竜堂, 2011); 大和文華館 編,『酒井抱一: 江戸情緒の精華』(奈良: 大和文華館, 2014); Matthew P. McKelway, *Silver Wind: The Arts of Sakai Hoitsu (1761-1828)* (New York: Japan Society, 2012) 참조.

38 《하추초도병풍》에 대한 자세한 사항은 玉蟲敏子,『酒井抱一筆夏秋草図屛風: 追憶の銀色』(東京: 平凡社, 1994) 참조.

39 《도쇼쿠사이에》에 대한 자세한 사항은 Yukio Lippit et al., *Colorful Realm: Japanese Bird-and-Flower Paintings by Itō Jakuchū* (Chicago: University Of Chicago Press, 2012) 참조.

40 이토 자쿠츄에 대해서는 Money L. Hickman and Yasuhiro Satō, *The Paintings of Jakuchū* (New York: Asia Society Galleries, 1989); 東京都美術館, 日本経済新聞社, NHK, NHKプロモーション,『若冲: 生誕300年記念』(東京: 日本経済新聞社, 2016) 참조.

41 나가사와 로세츠에 대해서는 狩野博幸 監修,『長沢芦雪: 千変万化のエンターテイナー』(東京: 平凡社, 2011); Matthew McKelway and Khanh Trinh, *Rosetsu: Ferocious Brush* (Munich: Prestel, 2018) 참조.

42 소가 쇼하쿠에 대해서는 京都国立 博物館 編集,『曽我蕭白 無頼という愉悦』(京都: 京都国立博物館, 2005); 狩野博幸,『曽我蕭白: 荒ぶる京の絵師』(京都: 臨川書店, 2007); 千葉市美術館, 三重県立美術館 編集,『蕭白ショック!!: 曾我蕭白と京の画家たち』(東京: 読売新聞社, 2012) 참조.

458

43 진준현, 앞의 책, 79쪽.

44 강세황 지음, 앞의 책, 364쪽. 필자가 번역문의 일
 부를 수정했다.

45 위와 같음.

에필로그

1 진준현, 앞의 책, 35~37쪽.

2 오주석, 앞의 책, 229~233쪽, 314쪽.

3 강세황 지음, 앞의 책, 364쪽.

4 김홍도의 화조화 및 영모화에 대한 자세한 사항
 은 진준현, 앞의 책, 541~600쪽 참조.

5 오주석, 앞의 책, 229쪽.

6 강세황 지음, 앞의 책, 365쪽.

7 진준현, 앞의 책, 601쪽.

8 19세기에 유행한 호렵도에 대한 자세한 사항
 은 이상국, 「조선 후기의 호렵도」, 『한국민화』
 1(2010), 135~173쪽 참조.

참고문헌

국문

강관식, 『조선 후기 궁중화원 연구(상)』, 돌베개, 2001.

강관식, 「朝鮮後期 宮中 冊架圖: 조선 후기 '民畫' 개념의 새로운 이해를 위한 小考」, 『미술자료』 66, 2001, 79~95쪽.

강관식, 「용주사 후불탱과 조선 후기 궁중회화: 대웅보전 〈삼세여래체탱〉의 작가와 시기, 양식 해석의 재검토」, 『미술사학』 31, 2008, 5~62쪽.

강관식, 「조선시대 도화서 화원 제도」, 삼성미술관 Leeum 편, 『화원: 조선화원대전(朝鮮畫員大展)』, 삼성미술관 Leeum, 2011, 261~282쪽.

강관식, 「《단원풍속도첩》의 작가 비정과 의미 해석의 양식사적 재검토」, 『미술사학보』 39, 2012, 164~260쪽.

강관식, 「영조대 후반 책가도(冊架圖) 수용의 세 가지 풍경」, 『미술사와 시각문화』 22, 2018, 38~91쪽.

강명관, 「白華子 洪愼猷의 詩에 대하여」, 『한국한문학연구』 13, 1990, 183~210쪽.

강명관, 『조선 후기 여항문학 연구』, 창작과 비평사, 1997.

강세황 지음, 김종진·변영섭·정은진·조송식 옮김, 『표암유고』, 지식산업사, 2010.

경기도박물관 편, 『조선 선비의 서재에서 현대인의 서재로: 책거리 특별전』, 경기도박물관, 2012.

고연희, 「18세기 회화(繪畫)의 정원 이미지 고찰: '괴석(怪石)'을 중심으로」, 『인문학연구』 23, 2013, 5~35쪽.

국립중앙박물관 편, 『표암 강세황: 시대를 앞선 간 예술혼』, 국립중앙박물관, 2013.

국립중앙박물관 편, 『우리 강산을 그리다: 화가의 시선, 조선시대 실경산수화』, 국립중앙박물관, 2019.

국립중앙박물관, 호암미술관, 간송미술관 편, 『단원 김홍도: 탄신 250주년 기념 특별전』, 삼성문화재단, 1995.

국립전주박물관 편, 『호생관 최북』, 국립전주박물관, 2012.

김건곤, 「高麗時代 耆老會 研究」, 『대동한문학』 30, 2009, 187~224쪽.

김동욱, 『실학 정신으로 세운 조선의 신도시, 수원 화성』, 돌베개, 2002.

김두헌, 『조선시대 기술직 중인 신분 연구』, 경인문화사, 2013.

김문식, 『정조의 경학과 주자학』, 문헌과 해석사, 2000.

김문식, 『정조의 제왕학』, 태학사, 2007.

김문식 외, 『규장각: 그 역사와 문화의 재발견』, 서울대학교 출판문화원, 2009.

김선경,「金弘道의 〈朱夫子詩意圖〉硏究」, 서울대학교 대학원 고고미술사학과 석사학위 논문, 2016.

김수진,「조선 후기 병풍 연구」, 서울대학교 대학원 고고미술사학과 박사학위 논문, 2017.

김수진,「19-20세기 병풍차(屛風次)의 제작과 유통」,『미술사와 시각문화』21, 2018, 40~71쪽.

김승대,「담와 홍계희의 경세서 편찬과 금석문 고찰」,『사림』33, 2009, 197~214쪽.

김양균,「영조을유기로연·경현당수작연도병(英祖乙酉耆老宴·景賢堂受爵宴圖屛)의 제작배경과 작가」,『문화재보존연구』4, 2007, 44~71쪽.

김태영,「해좌 정범조의 함경도 유배기 한시 일고찰」,『한국어문학연구』54, 2010, 323~352쪽.

김태은,「장한종의 어해도 연구: 국립중앙박물관 소장 〈어해병풍〉을 중심으로」, 서울대학교 대학원 고고미술사학과 석사학위 논문, 2010.

김현영,「조선 후기 중인의 가계와 경력」,『韓國文化』8, 1987, 103~134쪽.

김혜숙,「시론과 시로 본 이용휴: 自在와 自足을 위한 修練과 省察」,『한국한시작가연구』17, 2013, 85~141쪽.

마크 C. 엘리엇, 양휘웅 옮김,『건륭제』, 천지인, 2011.

박동욱,「혜환 이용휴 산문 연구」,『온지논총』15, 2006, 187~214쪽.

박동욱·서신혜 역주,『표암 강세황 산문전집』, 소명출판, 2008.

박무영,「해좌 정범조의 기수론(氣數論)적 문학관」,『한국한문학연구』19, 1996, 325~350쪽.

박본수,「조선 요지연도 연구」, 고려대학교 대학원 문화재학협동과정 박사학위 논문, 2016.

박수희,「조선 후기 개성김씨 화원 연구」,『미술사학연구』256, 2007, 5~41쪽.

박용만,「이용휴 시의식의 실천적 의미에 대하여」,『한국한시연구』5, 1997, 293~313쪽.

박은순,「순묘조 〈왕세자탄강계병〉에 대한 도상적 고찰」,『고고미술』174, 1987, 40~75쪽.

박은순,「정묘조 〈왕세자책례계병〉: 신선도 계병의 한 가지 예」,『미술사연구』4, 1990, 101~112쪽.

박은순,『金剛山圖 연구』, 일지사, 1997.

박은순,「19世紀 繪畵式 郡縣地圖와 地方文化」,『한국고지도연구』1, 2009, 31~61쪽.

박은순,『공재 윤두서: 조선 후기 선비 그림의 선구자』, 돌베개, 2010.

박은순,「정보와 권력, 그리고 기억: 19세기 繪畵地圖의 機能과 畵風」,『온지논총』40, 2014, 263~303쪽.

박정혜,「儀軌를 통해 본 朝鮮時代의 畵員」,『미술사연구』9, 1995, 203~290쪽.

박정혜,『조선시대 궁중기록화 연구』, 일지사, 2000.

방병선, 「李亨祿의 冊架文房圖 八曲屏에 나타난 중국도자」, 『강좌미술사』 28, 2007, 209~238쪽.

배우성, 「정조시대 동아시아 인식과 〈해동삼국도〉」, 정옥자 외, 『정조시대의 사상과 문화』, 돌베개, 1999, 167~200쪽.

배우성, 「공간에 관한 지식과 정조시대」, 김인걸 외, 『정조와 정조시대』, 서울대학교 출판문화원, 2011, 57~99쪽.

백승호, 「해좌 정범조 한시의 尙古性과 機神에 대하여」, 『한국한시연구』 19, 2011, 223~253쪽.

변영섭, 「스승과 제자, 강세황이 쓴 김홍도 전기: 「단원기」·「단원기우일본」」, 『미술사학연구』 275·276, 2012, 89~118쪽.

변영섭, 『표암 강세황 회화 연구(개정판)』, 사회평론, 2016.

삼성미술관 Leeum 편, 『화원: 조선화원대전(朝鮮畵員大展)』, 삼성미술관 Leeum, 2011.

삼성미술관 Leeum 편, 『세밀가귀: 한국 미술의 품격』, 삼성미술관 Leeum, 2015.

서울대학교 규장각한국학연구원 편, 『규장각과 책의 문화사』, 규장각한국학연구원, 2009.

손병기, 「和齋 卞相璧의 翎毛花草畵 研究」, 『미술사학』 29, 2015, 135~168쪽.

송만오, 「系譜資料를 통해서 본 조선시대 中人의 사회적 지위」, 『한국학논집』 44, 2011, 199~233쪽.

송희경, 『조선 후기 아회도』, 다할미디어, 2008.

아모레퍼시픽미술관 편, 『조선, 병풍의 나라』, 아모레퍼시픽미술관, 2018.

안대회, 『조선의 프로페셔널: 자신이 믿는 한 가지 일에 조건 없이 도전한 사람들』, 휴머니스트, 2007.

안대회, 「조선 후기 취미 생활과 문화 현상」, 『한국문화』 60, 2012, 65~96쪽.

안휘준, 「朝鮮王朝時代의 畵員」, 『韓國文化』 9, 1988, 147~178쪽.

안휘준, 『한국 회화사 연구』, 시공사, 2000.

안휘준, 『한국 그림의 전통』, 사회평론, 2012.

안휘준, 『조선시대 산수화 특강』, 사회평론아카데미, 2015.

안휘준, 『한국 회화의 4대가』, 사회평론아카데미, 2019.

오주석, 「金弘道의 〈朱夫子詩意圖〉: 御覽用 繪畵의 性理學的 性格과 관련하여」, 『미술자료』 56, 1995, 49~80쪽.

오주석, 『단원 김홍도: 조선적인, 너무나 조선적인 화가』, 열화당, 1998.

우현수, 「조선 후기 瑤池宴圖에 대한 연구」, 이화여자대학교 대학원 미술사학과 석사학위 논문, 1996.

우현수, 「세상은 요지경: 조선시대 요지연도 이야기」, 아모레퍼시픽미술관 편, 『조선, 병풍의 나라』, 아모레퍼시픽미술관, 2018, 290~296쪽.

유미나, 「17세기 인·숙종기 도화서와 화원」, 『강좌미술사』 34, 2010, 143~178쪽.

유보은, 「조선 후기 西園雅集圖와 그 다층적 의미: 金弘道 작품을 중심으로」, 『미술사학연구』 263, 2009, 39~69쪽.

유봉학, 「정조시대 정치론의 추이」, 정옥자 외, 『정조시대의 사상과 문화』, 돌베개, 1999, 77~112쪽.

유봉학, 『꿈의 문화유산 화성』, 신구문화사, 2000.

유봉학, 『정조대왕의 꿈: 개혁과 갈등의 시대』, 신구문화사, 2001.

유봉학·김동욱·조성을, 『정조시대 화성 신도시의 건설』, 백산서당, 2001.

유재빈, 「正祖代 御眞과 신하 초상의 제작: 초상화를 통한 군신 관계의 고찰」, 『미술사학연구』 271·272, 2011, 145~172쪽.

유재빈, 「正祖代 宮中繪畵 연구」, 서울대학교 대학원 고고미술사학과 박사학위 논문, 2016.

유재빈, 「정조의 세자 위상 강화와 〈문효세자책례계병〉(1784)」, 『미술사와 시각문화』 17, 2016, 90~117쪽.

유재빈, 「정조대(正祖代) 차비대령화원(差備待令畵員)의 업무와 실상」, 『미술사와 시각문화』 19, 2017, 66~97쪽.

유재빈, 「정조대 왕위 계승의 상징적 재현: 〈文孝世子輔養廳契屛〉(1784)을 중심으로」, 『미술사학연구』 293, 2017, 5~31쪽.

유재빈, 「『園幸乙卯整理儀軌』圖式, 그림으로 전하는 효과와 전략」, 『규장각』 52, 2018, 187~217쪽.

유홍준, 『화인열전 1: 내 비록 환쟁이라 불릴지라도』, 역사비평사, 2001.

유홍준, 『화인열전 2: 고독의 나날 속에도 붓을 놓지 않고』, 역사비평사, 2001.

유홍준·이태호 편, 『遊戲三昧: 선비의 예술과 선비취미』, 학고재, 2003.

윤재민, 『조선 후기 중인층 한문학의 연구』, 고려대학교민족문화연구원, 1999.

윤진영, 「병풍으로 본 궁중회화와 민화」, 아모레퍼시픽미술관 편, 『조선, 병풍의 나라』, 아모레퍼시픽미술관, 2018, 303~308쪽.

윤호진, 「모당 홍이상의 삶과 시세계」, 『한문학보』 21, 2009, 239~294쪽.

이군선, 「풍산홍씨문중(豊山洪氏門中)의 가문의식(家門意識): 홍량호(洪良浩)와 홍경모(洪敬謨)를 중심으로」, 『한문교육연구』 43, 2014, 471~473쪽.

이근호, 「홍계희 국정운영론의 이론적 배경: 저술과 편찬 사업을 중심으로」, 『한국실학연구』 34, 2017, 469~495쪽.

이경화, 「강세황 연구」, 서울대학교 대학원 고고미술사학과 박사학위 논문, 2016.

이기원, 「조선시대 관상감의 직제 및 시험 제도에 관한 연구: 천문학 부서를 중심으로」, 『한국지구과학회지』 29-1, 2008, 98~115쪽.

이남희, 「朝鮮時代 雜科榜目의 資料的 性格」, 『고문서연구』 12, 1997, 121~158쪽.

이상국, 「조선 후기의 호렵도」, 『한국민화』 1, 2010, 135~173쪽.

이선옥, 「비상(悲傷)의 공명: 구양수와 김홍도의 추성(秋聲)」, 『감성연구』 4, 2012, 187~215쪽.

이성미,『조선시대 그림 속의 서양화법』, 대원사, 2000.

이성미,『어진의궤와 미술사: 조선 국왕 초상화의 제작과 모사』, 소와당, 2012.

이성미·김정희,『한국회화사 용어집』, 다할미디어, 2003.

이수동,「조선시대 잡과의 음양과(陰陽科) 연구: 택일과목을 중심으로」,『원불교사상과 종교문화』51, 2012, 213~153쪽.

이순미,「담졸 강희언의 회화 연구」,『미술사연구』12, 1998, 141~168쪽.

이왕무,『조선 후기 국왕의 능행 연구』, 민속원, 2016.

이은하,「관아재 조영석의 회화 연구」,『미술사학연구』245, 2005, 117~155쪽.

이종묵,「정극순의『연뇌유고』: 서양화, 변상벽, 매합에 대한 이야기를 겸하여」,『문헌과 해석』36, 2006, 85~96쪽.

이종묵,「조선시대 怪石 취향 연구: 沈香石과 太湖石을 중심으로」,『한국한문학연구』70, 2018, 127~158쪽.

이채경,「洪愼猷 敍事漢詩 硏究」,『대동한문학』26, 2007, 281~310쪽.

이충렬,『천년의 화가 김홍도: 붓으로 세상을 흔들다』, 메디치미디어, 2019.

이태호,『풍속화(하나)』, 대원사, 1995.

이태호,『조선 후기 회화의 사실정신』, 학고재, 1996.

이태호,『옛 화가들은 우리 얼굴을 어떻게 그렸나: 조선 후기 초상화와 카메라 옵스쿠라』, 생각의 나무, 2008.

임재완 역주, 삼성미술관 Leeum 학예연구실 편집,『삼성미술관 Leeum 소장 古書畵 題跋 解說集』, 삼성문화재단, 2006.

장진성,「조선 후기 고동서화(古董書畵) 수집 열기의 성격: 김홍도의 〈포의풍류도〉와 〈사인초상〉에 대한 검토」,『미술사와 시각문화』3, 2004, 154~203쪽.

장진성,「조선시대 도화서 화원의 경제적 여건과 사적 활동」, 삼성미술관 Leeum 편,『화원: 조선화원대전(朝鮮畵員大展)』, 삼성미술관 Leeum, 2011, 296~304쪽.

장진성,「사실주의의 시대: 조선 후기 회화와 '즉물사진(卽物寫眞)'」,『미술사와 시각문화』14, 2014, 6~29쪽.

장진성,「사제설(師弟說)의 진실: 심사정과 김홍도의 예」,『미술사와 시각문화』15, 2015, 62~87쪽.

장진성,「'완재안중(宛在眼中)': 조선 후기 회화의 사실성」, 삼성미술관 Leeum 편,『세밀가귀: 한국 미술의 품격』, 삼성미술관 Leeum, 2015, 338~349쪽.

장진성,「동아시아의 병풍」, 아모레퍼시픽미술관 편,『조선, 병풍의 나라』, 아모레퍼시픽미술관, 2018, 324~329쪽.

장진성,「처절한 생황 소리: 〈송하취생도(松下吹笙圖)〉, 〈단원도(檀園圖)〉와 김홍도(金弘道)의 내면 풍경」,『미술사문화비평』9, 2018, 95~117쪽.

정병모,『한국의 풍속화』, 한길아트, 2000.

정병모,「조선 후기 풍속화에 나타난 '일상'의 표현과 그 의미」,『미술사학』25, 2011, 331~358쪽.

정옥자,『朝鮮後期文化運動史』, 일조각, 1988.

정옥자,『조선 후기 중인문화 연구』, 일지사, 2003.

정옥자,『정조의 문예사상과 규장각』, 효형출판, 2011.

정우봉,「李用休의 문학론의 일고찰: 그의 陽明學的 사고와 관련하여」,『한국한문학 연구』9·10, 1987, 227~241쪽.

정해득,『정조시대 현륭원 조성과 수원』, 신구문화사, 2009.

조규희,「조선 후기 한양의 명승명소도와 국도(國都) 명승의 재인식」,『한국문학과 예 술』10, 2012, 147~194쪽.

조동원,「단원 김홍도의 詩意圖 연구」,『동양예술』37, 2017, 209~240쪽.

조선미,『왕의 얼굴: 한·중·일 군주 초상화를 말하다』, 사회평론, 2012.

조선미,『어진, 왕의 초상화』, 한국학중앙연구원출판부, 2019.

조영석,『觀我齋稿』, 한국정신문화연구원, 영인본, 1984.

조인수,「바다를 건너가는 신선들」, 아모레퍼시픽미술관 편,『조선, 병풍의 나라』, 아 모레퍼시픽미술관, 2018, 336~340쪽.

조인희,「조선 후기의 杜甫(712~770) 詩意圖」,『미술사학』28, 2014, 97~128쪽.

조지윤,「단원 김홍도 筆〈三公不換圖〉연구: 1800년 이후 김홍도 회화의 변화와 간재 홍의영」,『미술사학연구』275·276, 2012, 149~175쪽.

제임스 케힐 지음, 장진성 옮김,『화가의 일상: 전통시대 중국의 예술가들은 어떻게 생활하고 작업했는가』, 사회평론아카데미, 2019.

진준현,『단원 김홍도 연구』, 일지사, 1999.

秦弘燮,『韓國美術史資料集成(6) 朝鮮後期 繪畫篇』, 일지사, 1998.

차미애,『공재 윤두서 일가의 회화: 새로운 시대정신을 화폭에 담다』, 사회평론, 2014.

최성희,「조선 후기 평생도 연구」, 이화여자대학교 대학원 미술사학과 석사학위 논문, 2001.

최성희,「19세기 평생도 연구」,『미술사학』16, 2002, 79~110쪽.

최완수,『겸재를 따라가는 금강산 여행』, 대원사, 1999.

최완수,『겸재 정선』, 현암사, 2009.

최에스더,「羅聘(1733~1799)의〈鬼趣圖〉연구」,『미술사학연구』300, 2018, 281~309 쪽.

최홍규,『정조의 화성 건설』, 일지사, 2001.

최홍규,『정조의 화성 경영 연구』, 일지사, 2005.

한영우,「朝鮮時代 中人의 身分·階級的 性格」,『韓國文化』9, 1988, 179~209쪽.

한영우,『정조의 화성행차 그 8일: 왕조 기록문화의 꽃, 의궤』, 효형출판, 1998.

한영우,『〈반차도〉로 따라가는 정조의 화성행차』, 효형출판, 2007.

한영우,『문화정치의 산실 규장각』, 지식산업사, 2008.

한영우,『정조평전: 성군의 길 上』, 지식산업사, 2017.

한영우,『정조평전: 성군의 길 下』, 지식산업사, 2017.

한정희, 『한국과 중국의 회화』, 학고재, 1999.

허경진, 「그림과 작품을 통해 본 홍이상의 한평생」, 『열상고전연구』 42, 2014, 131~154쪽.

허경진, 『조선의 중인들』, 알에이치코리아, 2015.

홍선표, 『조선시대 회화사론』, 문예출판사, 1999.

홍선표, 『조선 회화』, 한국미술연구소, 2014.

홍선표, 「조선 말기 평생도의 혼례 이미지」, 『미술사논단』 47, 2018, 161~184쪽.

중문

姜斐德, 「《春游賦詩圖》─納爾遜─阿特金斯藝術館藏馬遠手卷」, 上海博物館 編, 『翰墨薈萃: 細讀美國藏中國五代宋元書画珍品』, 北京: 北京大学出版社, 2012, pp. 340~355.

故宮博物院 編, 『故宮博物院藏清代宮廷繪畫』, 北京: 文物出版社, 1992.

金維諾 主編, 『永樂宮壁畫全集』, 天津: 天津人民美術出版社, 1997.

董文娥 主編, 『繪苑璚瑤: 清院本清明上河圖』, 臺北: 國立故宮博物院, 2010.

范金鰲, 鄭堅定 編, 『永樂宮壁畫』, 太原: 山西人民出版社, 2003.

斯舜威, 『海上画派』, 上海: 東方出版中心, 2010.

商務印書館香港分館 編, 『清徐揚姑蘇繁華圖』, 香港: 商務印書館香港分館, 1988.

薛永年, 杜娟, 『清代绘画史』, 北京: 人民美術出版社, 2000.

薛永年, 薛鋒, 『扬州八怪与扬州商业』, 北京: 人民美术出版社, 1991.

成都博物馆, 故宮博物院 編, 『盛世天子: 清高宗乾隆皇帝特展』, 成都: 四川人民出版社, 2016.

聶崇正 主編, 『清代宮廷繪畫』, 香港: 商務印書館, 1996.

聶崇正, 『宮廷藝術的光輝─清代宮廷繪畫論叢』, 臺北: 東大圖書公司, 1996.

聶崇正, 『清宮绘画与「西画东渐」』, 北京: 紫禁城出版社, 2008.

聶崇正, 『清宮绘画与画家』, 北京: 故宮出版社, 2019.

楊東勝 主編, 『清明上河圖』, 天津: 天津人民美術出版社, 2009.

楊東勝 主編, 『姑蘇繁華圖』, 北京: 中國書店, 2009.

楊伯達, 『清代院畫』, 北京: 紫禁城出版社, 1993.

澳門藝術博物館 編, 『懷抱古今: 乾隆皇帝文化生活藝術』, 澳門: 澳門藝術博物館, 2002.

王伯敏, 『吳道子』, 上海: 上海人民美術出版社, 1981.

王耀庭 主編, 『新視界: 郎世寧與清宮西洋風』, 臺北: 國立故宮博物院, 2007.

遼寧省博物館 編, 『《清明上河圖》研究文獻滙編』, 沈陽: 遼寧省博物館, 2007.

令狐彪, 『宋代画院研究』, 北京: 人民美术出版社, 2011.

李宁民, 任卓主 編, 『雅俗共赏: 扬州八怪书画展作品集』, 西安: 西安交通大学出版社,

2017.

李万才,『海上画派』,长春: 吉林美术出版社, 2003.

李晓廷, 蔡芃洋,『花之寺僧: 罗聘传』, 上海: 上海人民出版社, 2001.

馮明珠 主編,『乾隆皇帝的文化大業』, 臺北: 國立故宮博物院, 2002.

馮佐哲,『和珅其人』, 北京: 中国社会科学出版社, 2007.

彭慧萍,『虚拟的殿堂: 南宋画院之省舍职制与后世想象』, 北京: 北京大学出版社, 2018.

何傳馨 主編,『十全乾隆: 清高宗的藝術品位』, 臺北: 國立故宮博物院, 2013.

何傳馨 主編,『神筆丹青: 郎世寧來華三百年特展』, 臺北: 國立故宮博物院, 2015.

黃苗子 編著,『吳道子事輯』, 北京: 中華書局, 1991.

일문

公益財団法人出光美術館 編集,『江戸の琳派芸術』, 東京: 公益財団法人出光美術館,
　　　2017.

京都国立博物館 編,『探幽縮図』, 京都: 同朋舎出版, 1980-1981.

京都国立博物館 編集,『曽我蕭白 無頼という愉悦』, 京都: 京都国立博物館, 2005.

京都国立博物館, 日本経済新聞社編集,『琳派: 京を彩る』, 東京: 日本経済新聞社, 2015.

根津美術館学芸部 編集,『燕子花と紅白梅: 光琳デザインの秘密: 尾形光琳 300年忌記
　　　念特別展』, 東京: 根津美術館, 2015.

大和文華館 編,『酒井抱一: 江戸情緒の精華』, 奈良: 大和文華館, 2014.

東京国立博物館, 読売新聞社 編集,『大琳派展: 継承と変奏: 尾形光琳生誕三五〇周年
　　　記念』, 東京: 読売新聞社, 2008.

東京都美術館 編,『江戸絵画ミラクルワールド, 奇想の系譜展』, 東京: 日本経済新聞社:
　　　NHK: NHK プロモーション, 2019.

東京都美術館, 日本経済新聞社, NHK, NHKプロモーション,『若冲: 生誕300年記念』,
　　　東京: 日本経済新聞社, 2016.

武田恒夫,『狩野派絵画史』, 東京: 吉川弘文館, 1995.

山内長三,『日本南画史』, 東京: 瑠璃書房, 1981.

松島仁,『徳川将軍権力と狩野派絵画: 徳川王権の樹立と王朝絵画の創生』, 東京都国立
　　　市: ブリュッケ, 2011.

松島仁,『権力の肖像: 狩野派絵画と天下人』, 東京都国立市: ブリュッケ, 2018.

狩野博幸,『曽我蕭白: 荒ぶる京の絵師』, 京都: 臨川書店, 2007.

狩野博幸 監修,『長沢芦雪: 千変万化のエンターテイナー』, 東京: 平凡社, 2011.

辻惟雄,『十八世紀京都画壇: 蕭白, 若冲, 応挙たちの世界』, 東京: 講談社, 2019.

辻惟雄,『奇想の系譜』, 東京: 小学館, 2019.

辻惟雄 責任編集,『若冲·応挙, みやこの奇想: 江戸時代 3』, 東京: 小学館, 2013.

玉蟲敏子,『酒井抱一筆夏秋草図屏風: 追憶の銀色』, 東京: 平凡社, 1994.

玉蟲敏子,『都市のなかの絵: 酒井抱一の絵事とその遺響』, 国立: ブリュッケ: 発売元 星雲社, 2004.

玉蟲敏子,『俵屋宗達: 金銀の〈かざり〉の系譜』, 東京: 東京大学出版会, 2012.

鈴木敬,『中國繪畫史 中之二(元)』, 東京: 吉川弘文館, 1988.

鈴木敬,『中國繪畫史 下(明)』, 東京: 吉川弘文館, 1995.

伊原弘 編,『「清明上河図」をよむ』, 東京: 勉誠出版, 2003.

佐々木丞平, 佐々木正子,『円山應擧研究』, 東京: 中央公論美術出版, 1996.

酒井抱一展開催実行委員会 企画·監修, 松尾知子, 岡野智子 編集,『酒井抱一と江戸琳派の全貌』, 東京: 求竜堂, 2011.

秋田私立千秋美術館 編集,『秋田蘭画とその時代展』, 秋田: 秋田市立千秋美術館, 2007.

出光美術館 編,『琳派』, 東京: 出光美術館, 1993.

出光美術館 編,『琳派芸術: 光悦·宗達から江戸琳派』, 東京: 出光美術館, 2011.

千葉市美術館, 三重県立美術館 編集,『蕭白ショック!!: 曾我蕭白と京の画家たち』, 東京: 読売新聞社, 2012.

板倉聖哲,「馬遠『西園雅集図巻』(ネルソン·アトキンス美術館)の史的位置—虚構としての『西園雅集』とその絵画化をめぐって」,『美術史論叢』16, 1999, pp. 49~78.

영문

Barnhart, Richard M. "The Return of the Academy." In *Possessing the Past: Treasures from the National Palace Museum, Taipei*, ed. Wen C. Fong and James C. Y. Watt, 335~367. New York: The Metropolitan Museum of Art, 1996.

Beurdeley, Cécile, and Michel Beurdeley. *Giuseppe Castiglione: A Jesuit Painter at the Court of the Chinese Emperors*. Rutland, VT: C. E. Tuttle Co., 1971.

Black, Kay E., and Edward W. Wagner. "Ch'aekkŏri Paintings: A Korean Jigsaw Puzzle," *Archives of Asian Art* 46 (1993): 63~75.

Brown, Claudia. *Great Qing: Painting in China, 1644-1911*. Seattle: University of Washington Press, 2014.

Cahill, James. *The Distant Mountains: Chinese Painting of the Late Ming Dynasty, 1570-1644*. New York and Tokyo: Weatherhill, 1982.

Carpenter, John T. *Designing Nature: The Rinpa Aesthetic in Japanese Art*. New York: The Metropolitan Museum of Art, 2012.

Chang, Michael G. *A Court on Horseback: Imperial Touring and the Construction of Qing Rule, 1680-1785*. Cambridge, MA, and London: Harvard University Asia Center, 2007.

Chou, Ju-hsi, and Claudia Brown, eds. *The Elegant Brush: Chinese Painting Under the Qianlong Emperor, 1735-1795*. Phoenix: Phoenix Art Museum, 1985.

Chung, Byungmo, and Sunglim Kim, eds. *Chaekgeori: The Power and Pleasure of Possessions in Korean Painted Screens*. Albany, NY: State University of New York Press, 2017.

Crossley, Pamela Kyle. *A Translucent Mirror: History and Identity in Qing Imperial Ideology*. Berkeley, Los Angeles, and London: University of California Press, 1999.

Elliott, Mark C. *The Manchu Way: The Eight Banners and Ethnic Identity in Late Imperial China*. Stanford: Stanford University Press, 2001.

Elliot, Mark C. *Emperor Qianlong: Son of Heaven, Man of the World*. New York: Longman, 2009.

Fischer, Felice, and Kyoko Kinoshita, eds. *Ink and gold: Art of the Kano*. Philadelphia: Philadelphia Museum of Art, 2015.

French, Calvin L. *Shiba Kōkan: Artist, Innovator, and Pioneer in the Westernization of Japan*. New York: Weatherhill, 1974.

Giacalone, Vito. *The Eccentric Painters of Yangzhou*. New York: China House Gallery, China Institute in America, 1990.

Guth, Christine. *Art of Edo Japan: The Artist and the City 1615-1868*. New York: H.N. Abrams, 1996.

Han, Hyonjeong Kim, ed. *In Grand Style: Celebrations in Korean Art During the Joseon Dynasty*. San Francisco: Asian Art Museum, San Francisco, 2013.

Hansen, Valerie. "Mystery of the Qingming Scroll and Its Subject: The Case Against Kaifeng." *Journal of Song-Yuan Studies* 26 (1996): 183~200.

Hearn, Maxwell K. "Art Creates History: Wang Hui and The Kangxi Emperor's Southern Inspection Tour." In *Landscapes Clear and Radiant: The Art of Wang Hui (1632-1717)*, by Wen C. Fong, Chin-Sung Chang, and Maxwell K. Hearn, 129~183. New York: The Metropolitan Museum of Art, 2008.

Hickman, Money L., and Yasuhiro Satō. *The Paintings of Jakuchū*. New York: Asia Society Galleries, 1989.

Ho, Chuimei, and Bennet Bronson. *Splendors of China's Forbidden City: The Glorious Reign of Emperor Qianlong*. London and New York: Merrell, 2004.

Ho, Wai-kam et al. *Eight Dynasties of Chinese Painting: The Collections of the Nelson-Atkins Museum, Kansas City, and The Cleveland Museum of Art*. Cleveland: Cleveland Museum of Art, 1980.

Hsü, Ginger Cheng-chi. *A Bushel of Pearls: Painting for Sale in Eighteenth-Century Yangchow*. Stanford: Stanford University Press, 2002.

Jing, Anning. "Yongle Palace: The Transformation of the Daoist Pantheon during the Yuan Dynasty (1260-1368)." Ph.D. dissertation, Princeton University, 1994.

Jones, Sumie, and Kenji Watanabe, eds. *An Edo Anthology: Literature from Japan's Mega-City, 1750-1850*. Honolulu: University of Hawai'i Press, 2013.

Jordan, Brenda G., and Victoria Weston, eds. *Copying the Master and Stealing His Secrets: Talent and Training in Japanese Painting*. Honolulu: University of Hawaii Press, 2003.

Karlsson, Kim. *Luo Ping: The Life, Career, and Art of an Eighteenth-Century Chinese Painter*. Bern and New York: Peter Lang Publishing Co., 2004.

Karlsson, Kim, Alfreda Murck, and Michele Matteini, eds. *Eccentric Visions: The Worlds of Luo Ping*. Zürich: Museum Reitberg Zürich, 2009.

Kim, Jiyeon. "Kim Hongdo's *Sandalwood Garden:* A Self-Image of a Late-Chosŏn Court Painter." *Archives of Asian Art* 62 (2012): 47~67.

Kim, Sunglim. *Flowering Flowers and Curio Cabinets: The Culture of Objects in Late Chosŏn Korean Art*. Seattle: University of Washington Press, 2018.

Millward, James A., Ruth W. Dunnell, Mark C. Elliott, and Philippe Forêt, eds. *New Qing Imperial History: The Making of Inner Asian Empire at Qing Chengde*. London and New York: RoutledgeCurzon, 2004.

Laing, Ellen Johnston. "Real or Ideal: The Problem of the "Elegant Gathering in the Western Garden" in Chinese Historical and Art Historical Records." *Journal of the American Oriental Society* 88, no. 3 (1968): 419~435.

Link, Howard A., ed. *Exquisite Visions: Rimpa Paintings from Japan*. Honolulu: Honolulu Academy of Arts, 1980.

Lippit, Yukio et al. *Colorful Realm: Japanese Bird-and-Flower Paintings by Itō Jakuchū*. Chicago: University Of Chicago Press, 2012.

Lippit, Yukio, and James T. Ulak, eds. *Sōtatsu*. Washington, D.C.: Arthur M. Sackler Gallery, Smithsonian Institution, 2015.

McKelway, Matthew P. *Silver Wind: The Arts of Sakai Hoitsu (1761-1828)*. New York: Japan Society, 2012.

McKelway, Matthew, and Khanh Trinh. *Rosetsu: Ferocious Brush*. Munich: Prestel, 2018.

Musillo, Marco. *The Shining Inheritance: Italian Painters at the Qing Court, 1699–1812*. Los Angeles: Getty Research Institute, 2016.

Pak, Youngsook. "*Ch'aekkado* — A Chosŏn Conundrum." *Art in Translation* 5, no. 2 (2013): 183~218.

Foong, Ping. *The Efficacious Landscape: On the Authorities of Painting at the Northern Song Court*. Cambridge, MA: Harvard University Asia Center, 2015.

Rawski, Evelyn S. *The Last Emperors: A Social History of Qing Imperial Institutions*. Berkeley, Los Angeles, and London: University of California Press, 1998.

Rawski, Evelyn S., and Jessica Rawson, eds. *China: The Three Emperors,*

1662-1795. London: Royal Academy of Arts, 2005.

Saint Louis Art Museum, Seattle Art Museum. *Okyō and the Maruyama-Shijō School of Japanese Painting,* Saint Louis: Saint Louis Art Museum, 1980.

Screech, Timon. *Obtaining Images: Art, Production, and Display in Edo Japan.* London: Reaktion Books, 2012.

Singer, Robert T. et al. *Edo: Art in Japan 1615-1868.* Washington D.C.: National Gallery of Art, Washington D.C., 1998.

Totman, Conrad. *A History of Japan.* 2nd ed. Oxford: Blackwell Publishing, 2005.

Varley, Paul. *Japanese Culture.* 4th ed. Honolulu: University of Hawai'i Press, 2000.

Woodson, Yoko, Matthew P. McKelway et al. *Traditions Unbound: Groundbreaking Painters of Eighteenth-Century Kyoto.* San Francisco: Asian Art Museum — Chong-Moon Lee Center, 2005.

Wue, Roberta. *Art Worlds: Artists, Images, and Audiences in Late Nineteenth-Century Shanghai.* Hong Kong: Hong Kong University Press, 2014.

Yamane, Yūzō, Masato Naitō, and Timothy Clark. *Rimpa Art from the Idemitsu Collection. Tokyo.* London: British Museum Press, 1998.

Yonezawa, Yoshiho, and Chu Yoshizawa. *Japanese Painting in the Literati Style.* New York and Tokyo: Weatherhill/Heibonsha, 1974.

Zhang, Hongxing et al. *The Qianlong Emperor: Treasures from the Forbidden City.* Edinburgh: National Museums of Scotland, 2002.

찾아보기

478

저자 소개

장진성

서울대학교 고고미술사학과를 졸업했다. 서울대학교 대학원에 재학 중 미국으로 유학, 컬럼비아대학교에서 석사학위를, 예일대학교에서 박사학위를 받았다. 뉴욕 메트로폴리탄박물관에서 Jane and Morgan Whitney Fellow로 활동하였다. 현재 서울대학교 고고미술사학과 교수로 재직하고 있으며 전공 분야는 한국 및 중국회화사이다. *Landscapes Clear and Radiant*(2008) 등 여러 권의 공저와 다수의 논문이 있다. 역서로『화가의 일상: 전통시대 중국의 예술가들은 어떻게 생활하고 작업했는가』(사회평론아카데미, 2019)가 있으며 겸재 정선에 대한 연구서를 준비 중이다.